L 4.5
 50.

LES MONUMENTS

DE

L'HISTOIRE DE FRANCE

PARIS. — IMPRIMERIE DE CH. LAHURE ET C⁽ⁱᵉ⁾
Rue de Fleurus, 9

LES MONUMENTS

DE

L'HISTOIRE DE FRANCE

CATALOGUE

DES PRODUCTIONS DE LA SCULPTURE, DE LA PEINTURE
ET DE LA GRAVURE

RELATIVES A L'HISTOIRE DE LA FRANCE ET DES FRANÇAIS

PAR M. HENNIN

TOME HUITIÈME

1515—1559

PARIS

J. F. DELION, LIBRAIRE, SUCCESSEUR DE R. MERLIN

QUAI DES AUGUSTINS, 47

1862

SUITE DE LA

TROISIÈME RACE.

FRANÇOIS Ier LE PÈRE DES LETTRES.

1515.

Confirmation des officiers du parlement de Toulouse par François Ier, en 1515. Estampe représentant le roi, le parlement et de nombreux assistants. On lit en haut sur une banderole : *Franciscus primus*; dans le milieu est un écusson carré contenant seize vers latins. Pl. petit in-4 en haut., grav. sur bois.

1515.
Janvier 7.

> J'ignore si cette estampe fait partie d'un livre.
> Cette confirmation eut lieu le 7 janvier 1515 (7 janvier 1414).

Lordre du sacre et couronnement du roy treschrestien : nostre sire Francoys de Valois premier de ce nom. Fait en leglise Nostre Dame de Reims, le jeudy xxv iour de jãvier lan de grace mil cinq cēs et quatorze. Sans lieu, ni nom d'imprimeur, ni date. Petit in-8 gothique de douze feuillets. Cet opuscule contient :

Janvier 25.

Figure représentant Dieu le père portant un cordon auquel tiennent un coeur et une représentation de saint Michel; divers anges, soldats et prélats. Pl. in-12 carrée, grav. sur bois, sur le titre.

1515.
Février 15.

Entrée de Francois I dans la ville de Paris, où il fut receu aux flambeaux quoique en plein jour, le 15 février 1515. Cette entrée se compose des pièces suivantes :

Marche de Francois premier entrant à Paris, par le fauxbourg Saint-Denis. Pl. in-8, en larg., grav. sur bois.

Arc de triomphe élevé à la porte Saint-Denis. Première rencontre. Pl. petit in-4 en haut., idem.

Fontaine de vin élevée dans la rue Saint-Denis, proche la fontaine du Ponceau. Deuxième rencontre. Pl. idem.

Portique élevé sur une double estrade devant Saint-Jacques de l'Hôpital, à l'endroit appelé la Porte aux peintres. Troisième rencontre. Pl. idem.

Décoration élevée devant l'église du Sépulcre. Quatrième rencontre. Pl. idem.

Fontaine de vin et d'eau iaillissante devant la fontaine de Saint-Innocent. Cinquième rencontre. Pl. idem.

Arc de triomphe élevé devant la porte de Paris. Sixième rencontre. Pl. idem.

Portique élevé à l'entrée du pont Nostre-Dame. Septième rencontre. Pl. idem.

Facade élevée au dessus de la voute du petit Chatelet, du costé du pont Nostre Dame. Huitième rencontre. Pl. idem.

Théatre dressé à l'entrée du marché Neuf. Neufvieme rencontre. Pl. idem.

Portique élevé au bout du pont Saint-Michel, du costé du Palais. Dixième rencontre. Pl. idem.

1515.

Arc de triomphe élevé à la porte du Palais, du costé de la rue Sainte-Anne. Onzième rencontre. Pl. idem.

Grue artificielle jettant du vin par le bec. Douzième rencontre. Pl. in-4 en haut., étroite, idem.

Combat naval du costé du quay des Orfèvres. Treizième et dernière rencontre. Pl. petit in-4 en haut., idem.

> Ces pièces se trouvent à la Bibliothèque impériale, département des estampes, dans la collection Fontette.
> Les titres de toutes ces planches sont écrits à la main.
> Le titre général est écrit sur une pièce représentant un cartouche d'ornements gravée sur cuivre, étrangère à cette entrée.
> Il y a, pour ces planches, un texte que je n'ai pas vu.

Tombeau de Renée d'Orléans, comtesse de Dunois, de Tancarville de Montgomery, fille de François, duc de Longueville, et de Françoise d'Alençon, aux Célestins de Paris. Pl. in-8 en haut., grav. sur bois. Rabel, les Antiquitez et singularitez de Paris. Dans le texte, fol. 82. = Même pl. Du Breul, les Antiquitez et choses plus remarquables de Paris. Dans le texte, fol. 364. = Pl. in-8 en haut. Al. Lenoir, Musée des monuments français, t. II, pl. 88, n° 95. = Pl. in-12 en haut. A. Lenoir, Histoire de l'art en France, pl. 73. = Pl. in-8 en haut. Guilhermy, Monographie — de Saint-Denis, à la p. 300. = Moulage en plâtre. Musée de Versailles, n° 1306.

Mai 23.

> Cette princesse mourut le 3 mai, suivant S. et L. de Sainte-Marthe.
> Ce monument fut détruit en 1793.

1515. Tombe de Pierre de Refuge, chanoine, en pierre, de-
Mai 31. vant la chapelle de Retz, derrière le choeur de l'église
de Notre-Dame de Paris. Dessin grand in-8. Recueil
Gaignières, à Oxford, t. IX, f. 98.

Juillet 8. Tombe de Johannes de Tintenyac, abbas, au milieu du
choeur de l'église de l'abbaye de Saint-Aubin d'Angers. Dessin gr. in-8. Recueil Gaignières, à Oxford,
t. VIII, f. 129.

Août 29. Tombeau de Charles de Blanchefort, évêque de Senlis,
en marbre noir, la figure de marbre blanc, proche le
grand autel, du côté de l'évangile, dans le choeur de
l'église de Notre-Dame de Senlis. Dessin in-fol. en
haut. Bibliothèque impériale, manuscrits, boetes de
l'ordre du Saint-Esprit, Blanchefort.

Septemb. 14. Portrait de Hugues d'Amboise. en pied. Il est
à genoux devant une table sur laquelle est un livre.
Dessin esquissé, in-4 en haut. Bibliothèque impériale, manuscrits, boetes de l'ordre du Saint-Esprit,
Amboise.

Bas-relief représentant la bataille de Marignan, en marbre blanc, sur la tombe de François Ier, à l'abbaye
de Saint-Denis. Pl. in-8 en larg. Al. Lenoir, Musée
des monuments français, t. III, n° 448.

Carte à vue d'oiseau de la Lombardie, sur laquelle sont
indiqués et figurés la bataille de Marignan et d'autres
événements de cette époque. En haut : LONBARDIA ;
en bas, à gauche : NOVUM LANGOBARDIE OPUS SUNMA
DILIGENTA INPRESSIT VENETIS, LUCAS ANTONIUS DE RUBERTIS, etc. Pl. in-fol. magno, en larg., grav. sur
bois.

Opuscule allemand sur la bataille de Marignan, sans nom de lieu, ni d'imprimeur, ni date. Petit in-4 gothique de quatre feuillets. Cet opuscule contient : 1515. Septemb. 14.

Troupe de soldats, en tête desquels est le roi de France. Pl. in-8 carrée, grav. sur bois, au premier feuillet, sous le titre.

—

Tombeau de Charles de la Tremoille, tué à la bataille de Marignan le 13 septembre 1515 (1516), et de Loyse Coetivy, sa femme, morte en 1553, en marbre blanc et noir, du costé de l'évangile, près le grand autel de l'église de Notre-Dame de Thouars. Dessin in-fol. en haut. Bibliothèque impériale, manuscrits, boetes de l'ordre du Saint-Esprit, la Tremoille.

Deux médailles de François I, relatives à la bataille de Marignan. Partie d'une pl. in-fol. en haut. Trésor de numismatique et de glyptique, Médailles françaises, première partie, pl. 8, n° 1, 2.

Monnaie de François I, roi des Français, duc de Milan, frappée après la bataille de Marignan. Partie d'une pl. in-fol. en haut. Trésor de numismatique et de glyptique. Histoire par les monuments de l'art monétaire chez les modernes, pl. 39, n° 4 (texte n° 5), page 71.

Tombe de François Clément, grand vicaire, devant la chapelle de Retz, derrière le choeur de l'église de Notre-Dame de Paris. Dessin in-8. Recueil Gaignières, à Oxford, t. IX, f. 99. Octobre 21.

Médaille de François I, frappée lors de sa venue à Milan. Petite pl. Luckius, Silloge numismatum, etc., dans le texte, p. 31. Octobre 23.

1515.
Décemb. 14.
Sceau du concordat signé entre François I et le pape Léon X, du cabinet de la bibliothèque de Saint-Germain des Prez. Pl. de la grandeur de l'original (?), grav. sur bois. Nouveau Traité de diplomatique, t. IV, p. 84.

Deux sceaux du concordat fait entre François I et Léon X. Partie d'une pl. in-fol. en haut. Trésor de numismatique et de glyptique. Sceaux des rois et reines de France, pl. 15, n° 2, 3.

Médaille de François 1, à l'occasion du concordat. Partie d'une pl. in-fol. en haut. Trésor de numismatique et de glyptique, Médailles françaises, première partie, pl. 6, n° 2.

Les Croniques de France — jusques au regne du treschrestien vertueux et magnanime roy Francoys premier de ce nom, — composees en latin par frere Robert Gaguin, — et depuis, en lan 1514, translatees de latin en nostre vulgaire francoys, — ensemble aussi plusieurs additions des choses aduennues au temps et regne du roy Loys XII, etc. Paris, pour Poncet le Preux et Galliot du Pre, 1515. In-fol. goth. fig. Ce volume contient :

L'auteur assis dans un jardin, devant un pupitre. Pl. in-4 carrée, grav. sur bois, à la fin de la table, verso.

Quelques figures représentant des faits relatifs à l'histoire de France; combats, conférences, etc. Pl. de différentes grandeurs, grav. sur bois, dans le texte.

Il y en a de répétées.

—

Épée donnée au sire de Trivulce par le roi François I,

aux armes et chiffres de ce prince, décorée de tro- 1515.
phées, ornements, en fer ciselé, gravé et doré, du
cabinet de M. le marquis Trivulzi de Milan. Pl. lithog.
et coloriée, in-fol. m° en haut. Du Sommerard, les
Arts au moyen âge, album, 5ᵉ série, pl. 39.

Sceau de la ville de Furnes, à une charte de 1515.
Partie d'une pl. in-fol. en haut. Trésor de numisma-
tique et de glyptique. Sceaux des communes, com-
munautés, évêques, abbés et barons, pl. 6, n° 5.

Monnaie de François I, roi de France, frappée à Gênes.
Petite pl. grav. sur bois. Bellini, de monetis Ita-
liæ, etc., p. 59. Dans le texte.

Monnaie de Lorraine, pendant l'absence du Duc Antoine.
Partie d'une pl. in-fol. en haut. Calmet, Histoire de
Lorraine, t. II, pl. 4, n° 75.

Jeton de Simon Testu, receveur du Maine. Partie d'une
pl. in-8 en haut. Revue numismatique, 1848, H. Hu-
cher, pl. 15, n° 20, p. 377.

Le trepassement de saint Jerome. Manuscrit sur vélin du 1515?
commencement du seizième siècle. Petit in-fol., maroquin
rouge. Bibliothèque impériale, manuscrits, ancien fonds
français, n° 7022. Ce volume contient :

Miniature représentant saint Jérôme en chapeau et
manteau de Cardinal, une femme debout, allégorie
de la foi, et Louise de Savoie, vêtue de noir, à ge-
noux. Petit in-fol. en haut. Au feuillet 1, recto.

Miniature représentant le trépassement de saint Jérôme ;
il est entouré de plusieurs moines à genoux. Petit
in-fol. en haut. Au feuillet 6, recto.

1515 ? Miniature représentant saint Augustin devant un pupitre. Petit in-fol. en haut. Au feuillet......

Des initiales et bordures d'ornements, dans le texte.

> Ces trois miniatures sont d'une fort belle exécution et curieuses pour les costumes. Dans la première, la figure représentant la foi est d'un grand charme. La conservation est parfaite.
> Ce manuscrit provient de Fontainebleau, n° 662.

Figure de Étienne Bernard, commandeur de Senlis, prieur de Saint-Jean, sur son tombeau, à la commanderie de Saint-Jean en l'Isle. Partie d'une pl. in-4 en haut. Millin, Antiquités nationales, t. III, n° xxxiii, pl. 4, n° 7.

Comment nature se complaint et dit sa douleur et son plaint a un sot souffleur sophistique qui ne use que dart mécanique, poeme. Manuscrit sur vélin du milieu du seizième siècle. Petit in-4, velours violet de la bibliothèque Sainte-Geneviève, Z, f. n° 1. Ce volume contient :

Miniature représentant une jeune femme ailée figurant la nature, ayant une couronne à pointes indiquant les planètes. Elle est assise sur un fourneau dont la cheminée est divisée en tuyaux formant un ornement surmonté d'une fiole. Un personnage en habit de docteur regarde la jeune femme. A droite, un édifice dans lequel est un fourneau et des cornues. Pièce in-4 en haut. Au commencement du texte.

> Cette miniature est d'un fort beau travail, et curieuse par son sujet. La conservation est très-belle.
> Un prologue de l'auteur indique que cet ouvrage fut fait en l'honneur de François Ier, après la victoire gagnée sur les Suisses le jour Sainte-Croix, au lieu de Sainte-Brigide, en la duché de Millan.

Le Cheualier delibere comprenant la mort du duc de Bour- 1515?
gongne, qui trespassa deuant Nancy, en Lorraine. En
vers (par Olivier de la Marche). Paris, Michel le Noir.
Sans date. In-4 goth., fig. Cet opuscule contient :

Cavalier allant à gauche et quelques autres personnages.
Pl. in-8 en haut., grav. sur bois. Au feuillet 1. Au-
dessous du titre.

Six figures représentant des sujets relatifs à l'ouvrage,
combats, etc. Planches de diverses grandeurs, grav.
sur bois. Dans le texte.

Sensuyuent les faicts de maistre Alaī Chartier cōtenant en
soy douze liures dõt les nōs sont en la table cy apͤs qui
traictent de plusieurs choses touchāt les guerres faictes
par les Angloys. Paris, veufue Iehan Trepperel et Jehan
Iehannot. S. D. Petit in-4 goth., fig. Ce volume contient :

1. Cinq personnages, dont un enfant. Trois bande-
roles portent : *Entendement*, *Foy*, *Esperance*. Petite
pl. en larg., grav. sur bois. Sur le titre.

2. Un homme et deux femmes paraissant entrer dans
une porte de ville. Petite pl. en larg., grav. sur bois.
Au haut du feuillet 2, dans le texte.

3. Un petit médaillon du roi saint Louis au haut d'une
généalogie des rois de France. Pl. petit in-4 en haut.,
grav. sur bois, feuillet m. iii, recto, dans le texte.

4. Un personnage assis dans une chambre, appuyé sur
une table. Pl. in-8 en haut., grav. sur bois, feuil-
let m. iii, verso, dans le texte.

1516.

1516. Janvier 12. Tombe de frère Maelxron (?), abbé du monastère Notre-Dame de Saint-Port, dans le chœur de l'église des Bernardins de Paris. Dessin in-4. Recueil Gaignières, à Oxford, t. XI, f. 55.

Janvier 23. Monnaie de Ferdinand V, le catholique, roi de Castille, d'Aragon et de Navarre. Petite pl. grav. sur bois. Ordonnance, etc. Anvers, 1633, feuillet 1, 3.

Deux monnaies du même. Deux petites planches, grav. sur bois. N° 1, 2, Muratori, Antiquitates italicæ, etc., t. II, à la page 759, 760. Dans le texte.

Deux monnaies du même. Partie d'une pl. in-4 en haut. Tobiesen Duby, Monnoies des barons, pl. 19, n°ˢ 6, 7.

Monnaie du même. Partie d'une pl. in-4 en haut. Idem. Supplément, pl. 1, n° 13.

Quatre monnaies du même. Partie d'une pl. in-4 en haut. Idem, pl. 2, n° 1 à 4.

Février 12. Interprétation du Psaume *Dominus illuminatio mea et salus mea quem timebo*. Ps. XXVI. Manuscrit sur papier petit in-4, soie verte, Bibliothèque impériale. Manuscrits, ancien fonds français, n° 7951. Ce volume contient :

Vingt dessins représentant des sujets historiques et religieux, destinés à expliquer le Psaume susdit. Ces dessins sont faits à la plume, et deux sont coloriés. Médaillons ronds in-16, un sur chaque page, avec texte au-dessus et au-dessous.

Le commencement du texte indique que le 12 février 1516, à Horiol (Auriol), sur la rivière de Drôme, Madame (Louise de Savoie) fut spirituellement admonestée de faire parler son humilité à l'obeissance du Roy son fils (François I) et le supplier qu'il prît pour cela le Psaume xxvi.

1516.

Février 12.

Ces dessins sont finement exécutés, fort curieux pour ce qu'ils représentent, et pour quelques détails de vêtements et autres. La conservation est bonne.

Tombe de Rollandus le Gouff, abbas, dans la croisée à droite dans l'église de l'abbaye de Perseigne. Dessin gr. in-8. Recueil Gaignières à Oxford, t. VIII, f. 98.

Février 22.

Tombe de Anthoinette d'Inteville, femme de Erard de Saulx, à Saint-Martin du Fenay, paroisse, dans la chapelle des seigneurs du costé de l'epistre. Dessin in-8 en haut., esquissé. Bibliothèque impériale, manuscrits, boetes de l'ordre du Saint-Esprit, Saulx.

Mars 27.

Monnaie de Catherine, sœur de François Phoebus, reine de Navarre et de Jean d'Albret son mari. Petite pl. gravée sur bois. Ordonnance, etc. Anvers, 1633, feuillet F, 1.

Juin 17.

Suivant d'autres indications, Jean d'Albret mourut le 26 juin.

La reine Catherine mourut huit mois après.

Voir à l'année 1483.

Quatre monnaies des mêmes. Partie d'une pl. in-4 en haut. Tobiesen Duby, monnoies des barons, pl. 19, n° 2 à 5.

Monnaie des mêmes. Partie d'une pl. in-fol. en haut. Trésor de numismatique et de glyptique. Histoire par les monuments de l'art monétaire chez les modernes. Pl. 41, n° 13 (texte n° 11).

1516. Deux monnaies de Catherine, vicomtesse ou Dame (domina) de Bearn, femme de Jean d'Albret. Partie d'une pl. in-4 en haut. Tobiesen Duby, monnoies des barons, pl. 108, n°ˢ 3, 4.

Monnaie de la même. Partie d'une pl. in-fol. en haut. Trésor de numismatique et de glyptique. Histoire par les monuments de l'art monétaire chez les modernes, pl. 17, n° 11.

Juillet 1. Statue de Philippe de Montauban, baron de Grenouville, chancelier de Bretagne, couchée, dans l'église de Ploermel. Moulage en plâtre, musée de Versailles, n° 1304.

Juillet 18. Tombeau de Madeleine de Hames, en pierre, au milieu de la chapelle des Seigneurs, à gauche, joignant le choeur de la paroisse de Louye. Deux dessins, oblong et in-fol. Recueil Gaignières à Oxford, t. I, f. 95, 96.

Portrait à genoux de Madeleine de Hames, femme de Jaques de Dreux, avec un saint debout; vitrail de la nef de la paroisse de Louye. Dessin colorié in-fol. en haut. Gaignières, t. VIII, 31. = Partie d'une pl. in-fol. en larg. Montfaucon, t. IV, pl. 47, n° 3.

Octobre 2. Tombe des coeurs de François et Charles de Beaumanoir, et de dame Jacquemie du Parc, leur mère, ledit François mort le 26 novembre 1509, ladite dame le 2 octobre 1516, et ledit Charles le…. en cuivre, au milieu du choeur de l'église des cordeliers d'Angers. Bibliothèque impériale, manuscrits, boetes de l'ordre du Saint-Esprit, Beaumanoir.

Octobre 30. Figure de Louis Malet, seigneur de Graville de Mar-

coussis de Bois-Males-Herbes, etc., gouverneur de Picardie et de Normandie, amiral. Vitrail de la chapelle des dix mille martirs des Célestins de Rouen. Dessin in-fol. en haut. Gaignières, t. VIII, 37. = Partie d'une pl. in-fol. en haut. Montfaucon, t. IV, pl. 27, n° 1.

1516.

Trois hommes et trois femmes de la famille de Malet de Graville, amiral de France. Deux vitreaux dans la chapelle des dix mille martirs dans l'église des Célestins de Rouen. Deux dessins in-fol. en haut. Bibliothèque impériale, manuscrits, boetes de l'ordre du Saint-Esprit, Malet-de-Graville.

Porte du grand escalier du chasteau de Marcoussy dans la cour en entrant, au-dessus de laquelle sont les armes de Louis de Graville, admiral de France, qui l'a fait faire. Dessin in-fol. en haut. Idem.

<small>Louis Malet, sire de Graville, amiral de France en 1486. Il se démit, en 1508, de cette charge et y fut rétabli en 1511. Il mourut le 30 octobre 1516, au château de Marcoussis.</small>

Tombeau de dame Philippe de Montmorency, femme en premières noces de Charles de Melun, grand maître de France, et en secondes noces de Guillaume Gouffier, seigneur de Boysi Bonnivet et d'Oiron, etc., à gauche dans le choeur de l'église de Saint-Maurice d'Oiron. Dessin in-fol. en haut. Bibliothèque impériale, manuscrits, boetes de l'ordre du Saint-Esprit, Gouffier. = Partie d'une pl. in-fol. en haut., lith. — Mémoires de la Société des antiquaires de l'Ouest, de Chergé, 1839, planche non numérotée, p. 206.

Novemb. 20.

1516. Tombeau en granit de Philippe de Montauban, chancelier de Bretagne, et de sa femme, Anne Duchastelier, à Ploermel. Planche et partie de planche lithogr., in-fol. en haut. Taylor, etc., Voyages pittoresques et romantiques dans l'ancienne France. Bretagne, 1 vol., n° 66, 72.

Monnaie de Marguerite de Foix, marquise de Saluces, veuve. Partie d'une pl. in-4 en haut. Tobiesen Duby, monnoies des barons, pl. 70, n° 5.

Monnaie de Antoine le bon duc de Lorraine, portant l'année 1516. Partie d'une pl. in-4 en haut., lithogr. de Saulcy. Recherches sur les monnaies des ducs héréditaires de Lorraine, pl. 15, n° 14. == Partie d'une pl. in-fol. en haut. Trésor de numismatique et de glyptique. Histoire par les monuments de l'art monétaire chez les modernes, pl. 47, n° 18.

Figure de Jean II du nom, vicomte de Rohan, comte de Porhoët, marié, le 8 mars 1461, avec Marie de Bretagne, sur un vitrail des Cordeliers de Nantes. Dessin in-fol. en haut. Gaignières, t. VII, 10. == Dessin colorié en haut. Gaignières, t. VIII, 30. == Vitrail aux Cordeliers de Nantes. Partie d'une pl. in-fol. en larg. Montfaucon, t. III, pl. 66, n° 5.

La date de la mort de Marie de Bretagne n'est pas connue. Je la place à l'année 1510.

Le livre des prouffits champetres et ruraulx touchant le labour des chāps, vignes et jardīs, etc., par Pierre des Crescens, bourgeois de Boulongne-la-Grasse. Paris,

FRANÇOIS 1ᵉʳ. 15

Jehan Petit et Michel Lenoir. 1516, petit in-fol. gothique, figures. Cet ouvrage contient :

1516.

1. Pierre des Cressens, assis devant une table, avec quatre autres figures. Pl. gr. sur bois, in-8 en larg. sur le titre.

2. Le même auteur présentant son livre à un roi sur son trône entouré de divers personnages. Pl. grav. sur bois.

3. Treize planches diverses représentant des sujets relatifs aux travaux de la campagne, sauf l'une sur laquelle on voit des animaux. Planches de diverses formes gravées sur bois dans le texte.

Les fâtasies de mere Sote, par Pierre Gringore, en prose et en vers, sans nom de lieu ni d'imprimeur, privilége du 27 octobre 1516. Petit in-4 gothique, fig. *Très-rare*. Ce volume contient :

Figure représentant la mere Sote entre deux fous, à l'entour : *Tout par raison — Raison par tout — Par tout raison*. Planche in-16 carrée, grav. sur bois sur le titre.

Figure représentant un cerf ailé, une salamandre, un chien, un lion à tête humaine, et au milieu un lis. Planche petit in-8 carrée, grav. sur bois au feuillet 3 verso.

Figure représentant un oiseau sur un tronc d'arbre. Deux banderoles : Post tenebras spero lvcem — Rayson par tout. Pl. in-12 en haut, grav. sur bois, au feuillet 4ᵉ, recto.

Des figures représentant des sujets relatifs à l'ouvrage.

1516. Planches de diverses grandeurs, grav. sur bois, dans le texte.

> Les figures de cette édition sont fort curieuses.
> Cette édition est très-certainement de Gilles Couteau, comme les Menus propos du même auteur et de cet imprimeur, portant la date de 1521.

Le miroir hystorial parlant des histoires rōmaies en continuant aux histoires des empereurs de Romme, et des roix de France et des papes. Manuscrit sur vélin du seizième siècle, in-fol. magno, 2 vol. cart. de la Bibliothèque impériale, manuscrits, fonds de Saint-Germain-des-Prés, français, n° 89. Ce manuscrit contient :

Miniature représentant un guerrier suivi d'une nombreuse troupe d'autres guerriers, s'avançant vers un navire sur lequel il va s'embarquer. Pièce in-4 carrée. Au-dessous le commencement du texte. Le tout dans une bordure d'ornements avec fleurs, écussons d'armoiries, casque et lettres initiales. In-fol. magno en haut., dans le vol. I, au feuillet 1, recto.

Miniature représentant un empereur assis au milieu de divers personnages. Pièce in-4, carrée. Idem, idem, dans le vol. I, au milieu.

Miniature représentant un pape assis au milieu de six prélats. Pièce in-4 carrée. Idem, idem, dans le vol. II, au feuillet 1, recto.

Miniature représentant deux personnages assis l'un vis-à-vis de l'autre, tenant chacun leur épée; d'autres personnages sont sur les côtés. Pièce in-4 carrée. Idem, idem, dans le vol. II, au milieu. Lettres initiales peintes.

Ces miniatures, d'un bon travail, offrent de l'intérêt pour des détails de vêtements, d'armures et d'ameublements. La conservation est très-belle.

D'après une mention dans le vol. II, ce manuscrit fut achevé d'écrire en lan de grace 1516, par Nicolas Boyuin, escripuain demourant pour lors à Orleans.

Les Croniques de France : excellens faictz et vertueux gestes des tres chrestiens Roys et princes qui ont regne audict pays, etc. Composees en latin par frere Robert Gaguyn, etc. Et depuis, en lan 1514, translatées de latin en nostre vulgaire francoys. Paris, Ponset le Preux, 1516, fig., petit in-fol. gothique. Ce volume contient :

Cinq personnages lisant et écrivant à une table. Pl. in-4 en larg., grav. sur bois, au feuillet du titre, verso, dans le texte.

Moine assis auprès d'un pupitre dans un jardin. Pl. in-4 carrée, grav. sur bois, au feuillet 11, prologue, verso, dans le texte.

Saint Denis portant sa tête et saint Remy debout; entre eux une colonne portant un écusson des armes de France, et au-dessous deux légendes : *Justicia. fides.* En haut on lit : *Montioye sainct Denis.* Sur les côtés sont douze écussons d'armoiries de provinces et villes de France. Pl. petit in-fol. en haut., grav. sur bois, au feuillet 12, prologue, verso, dans le texte.

Quelques sujets relatifs à l'ouvrage, combats, souverains sur leur trône, etc. Planches de diverses grandeurs, grav. sur bois, dans le texte. Il s'en trouve de répétées.

1516. Les grandes Chroniques de Savoie, par Champier Paris, Jean de la Garde, 1516, petit in-fol., fig. Exemplaire sur vélin de la Bibliothèque du roi. Ce volume contient :

Des miniatures et des initiales peintes en or et en couleurs. La première miniature représente François Ier, assis sur son trône, à côté de la duchesse de Savoie, qui reçoit le livre que lui offre l'auteur (Van Praet), Catalogue des livres imprimés sur vélin, de la Bibliothèque du roi, t. V, p. 86.

Le premier volume de la Toison d'or, composé par reverend pere en Dieu Guillaume (Fillastre), jadis évêque de Tournay, abbé de Sainct-Bertin et chancelier de la Thoison d'or du bon duc Philippe de Bourgougne, etc. = Le second volume. — Paris, François Regnault, 1516, 2 tomes en 1 vol. in-fol. gothique, fig. Cet ouvrage contient :

Un grand nombre de planches représentant des sujets relatifs à l'histoire de l'ordre de la Toison d'or. Il faut remarquer particulièrement celle sur laquelle on voit un prince tenant un chapitre de l'ordre, au Ier vol., feuillet 125. Planches de diverses formes gravées sur bois, dans le texte.

1517.

1517. Janvier. Vitre représentant les figures de saint Benoît et du cardinal Philippe de Luxembourg, proche la porte qui va au cloître dans la nef de l'église de l'abbaye de Jumieges. Dessin in-8 oblong. Recueil Gaignières à Oxford, t. V, f. 26.

Le cardinal Philippe de Luxembourg, abbé de Jumiéges, abdiqua vers la fin de 1516 ou en janvier 1517.

FRANÇOIS Ier. 19

Médaille faite probablement pour être offerte à Mar- 1517
guerite de Valois, sœur de François Ier, à l'occasion Mars 1.
du don qu'il lui avait fait de l'usufruit du duché de
Berry, dont elle prit possession le 1er mars 1517.
Partie d'une pl. in-fol. en haut. Trésor de numismatique et de glyptique. Médailles franç., pl. 7, n° 1.

Le sacre couronemēt triumphe et entree de la trescre- 1517?
tienne Royne et duchesse ma soueraine dame et mai- Mai 10.
tresse madame Claude de France, fille du trescretien
Roy Loys XII de ce nom, et de madame Anne de Bretaigne, deux fois Royne sacree et couronee en France
duchesse heritiere de Bretaigne, etc. Manuscrit sur vélin
in-4, maroq. bleu. Bibliothèque impériale. Manuscrits
ancien fonds français, n° 10326. Ce volume contient :

Dix miniatures représentant des sujets relatifs à cet ouvrage : les armes de France, la messe du légat, divers
tableaux et échaffauts qui furent exposés et élevés
pour cette entrée. Pièces petit in-4° en haut., dans
le texte.

> Ces miniatures sont d'un travail peu remarquable ; elles
> offrent beaucoup d'intérêt sous le rapport de la fête et des
> cérémonies auxquelles elles ont rapport. On y trouve aussi des
> détails de vêtements intéressants. La conservation des volumes
> n'est pas bonne.
>
> Le texte porte que le couronnement de la reine à Saint-Denis eut lieu le dimanche 10 mars 1517, et son entrée à Paris
> le mardi ensuivant.
>
> Ce sacre et couronnement eurent lieu le 10 mai, suivant
> S. et L. de Saincte-Marthe.

Le sacre couronemēt triumphe et entree de la trescres-
tienne Royne et duchesse ma souerainne dame et maistresse madame Claude de France, fille du trescrestien

1517. Roy Loys XII de ce nom, et de madame Anne de Bretaigne et sa récéption faicte à Paris, etc. Manuscrit sur vélin du seizième siècle, petit in-4, veau brun. Bibliothèque impériale, manuscrits. Supplément francais, n° 178¹⁹. Ce volume contient :

Miniatures représentant les armoiries de la reine Claude soutenues par deux anges. Pièces petit in-4 en haut., au feuillet 1, verso.

Neuf miniatures représentant beaucoup de personnages historiques et allégoriques, et des sujets relatifs à l'entrée de la Reine à Paris. Pièces petit in-4 en haut., dans le texte.

> Miniatures d'un travail peu remarquable, mais offrant de l'intérêt pour beaucoup de détails curieux de vêtements, et autres que l'on y trouve. La conservation est bonne, sauf celle de la première miniature qui est gâtée.

Juin 27. Tombeau de Jaqueline de Lannoy, femme de Claude Bouton, seigneur de Carberon, etc., conseiller et chambellan de l'empereur Charles-Quint, et de son mari, mort le 30 juin 1556, dans sa chapelle, dans l'église de Notre-Dame-du-Sablon, à Bruxelles. Pl. in-4 en larg., grav. sur bois. Palliot, Histoire généalogique des comtes de Chamilly de la maison de Bouton, à la p. 324, dans le texte.

Octobre 5. Tombe de Pierre Tapereau, en pierre, dans la croisée de la nef, à gauche, vis-à-vis de la porte du cloistre, dans l'eglise de Notre-Dame de Paris. Dessin gr. in-8. Recueil Gaignières à Oxford, t. IX, f. 55.

Octobre 14. Un jeton de Hugues des Hazards, évêque de Toul. Partie d'une pl. in-fol. en haut. Calmet, Histoire de

Lorraine, t. V, pl. 3, n° 65. = Partie d'une pl. in-4 en haut. Robert, Recherches sur les monnaies des évêques de Toul, pl. 9, n° 2.

1517.

Tombeau du même, dans l'église de Blenod-aux-Oignons, fondée par cet évêque. Partie d'une pl. in-fol. en larg., lithogr. Grille de Beuzelin, Statistique monumentale, pl. 30.

Portrait en pied de Jacques Hurault, seigneur de la Grange-Chiverny, general des finances, vitrail de la nef des Jacobins de la rue S. Jacques, à Paris. Miniature in-fol. en haut. Gaignières, t. VIII, 54. = Partie d'une pl. in-fol. en haut. Montfaucon, t. IV, pl. 53, n° 1. = Partie d'une pl. in-4 en larg. Millin, Antiquités nationales, t. IV, n° xxxix, pl. 7, n° 1.

Octobre 25.

Jeton de Jacques Hurault (tresorier) general de France. Partie d'une pl. in-8 en haut. Revue numismatique, 1847. A. Duchalais, pl. 3, n° 5, p. 54.

Portrait en buste de Gabrielle de Bourbon-Montpensier, fille de Louis de Bourbon, Ier du nom, comte de Montpensier, qui épousa en 1485 Louis II du nom, sire de la Trimouille, d'après un tableau appartenant à M. le duc de la Trimouille. Partie d'une pl. in-fol. en haut. Montfaucon, t. IV, pl. 42, n° 3.

Novemb. 30.

Figure de la même, en marbre, sur son tombeau, au milieu de l'église de Thouars. Partie d'une pl. in-fol. en haut. Montfaucon, t. IV, pl. 43.

Médaillon de François Ier sans revers. Partie d'une pl. in-fol. en haut. Trésor de numismatique et de

1517. glyptique. Monnaies françaises, première partie, pl. 10, n° 1.

Deux monnaies de Antoine le bon duc de Lorraine, portant l'année 1517. Partie d'une pl. in-4 en haut., lithogr. de Saulcy. Recherches sur les monnaies des ducs héréditaires de Lorraine, pl. 15, n°ˢ 15, 16.

Francois, comte de Larochefoucauld, chambellan du roi Francois Iᵉʳ, **et Anne de Polignac, femme de son fils**, bas-relief en marbre blanc, attribué à Jean Cousin. Musée du Louvre, sculptures modernes, n° 107.

> Voir Description des monuments français, A. Lenoir, n° 558. La liste des Français illustres, donnée par le P. Lelong, place la mort de François de La Rochefoucauld à l'année 1523.

Chants royaux en l'honneur de la Sainte Vierge, prononcés au Pui d'Amiens. Manuscrit sur vélin du seizième siècle. In-fol. maximo, mar. rouge. Bibliothèque impériale, manuscrits, ancien fonds français, n° 6811. Ce volume contient :

Miniature représentant le portrait de Louise de Savoie assise; autour d'elle sont les dames et demoiselles de sa maison; plus bas sont deux bourgeois d'Amiens, dont l'un, à genoux, présente ce volume à la princesse.

Quarante-sept miniatures, représentant chacune la Sainte Vierge dans diverses positions et ajustements, avec de nombreux personnages qui la contemplent et l'adorent. Pièces in-fol. max° en haut., sur chaque feuillet du vol., au verso. Le recto, en face de chaque sujet, est rempli par des vers français avec de belles initiales.

Ces miniatures, d'une très-belle exécution, ont tout le carac- 1517.
tère de véritables tableaux sous le rapport de la composition,
du dessin et de la peinture. Les sujets qu'elles représentent
sont aussi remarquables par leur variété, leur importance, que
par toutes les notions que l'on peut y puiser sur les costumes
et beaucoup d'autres particularités. Il se trouve presque à
chaque miniature, en bas, un donataire à genoux. C'est un
très-beau et curieux manuscrit.

Ces miniatures sont très-probablement des copies des ban-
nières ou peintures votives suspendues dans la chapelle de la
cathédrale d'Amiens, consacrée à Notre-Dame du Pui, par la
confrérie de ce nom.

Les chants royaux étaient des poëmes en l'honneur de la
Sainte Vierge, auxquels la confrérie donnait des prix.

Ce volume fut offert par la ville d'Amiens à Louise de
Savoie, après un voyage qu'elle avait fait dans cette ville, où
elle avait remarqué ces tableaux.

Il provient de Versailles.

Figures d'après des miniatures de ce manuscrit, savoir :
Planches coloriées in-fol. en haut. Willemin, pl. 186,
191, 236. = Quatre pl. lithogr. et color. in-fol.
mag° en haut. Du Sommerard, Les arts au moyen
âge, album, 9ᵉ série, pl. 28, 29, 30, 32. = Pl. in-8
en haut., lithog. Dusevel, Histoire de la ville d'A-
miens, t. I, pl. 7. = Pl. in-4 en haut. Dibdin,
A bibliographical. — Tour, t. II, à la p. 187. =
Pl. in-8 en haut., sans bords, grav. sur bois. Lacroix,
Le moyen âge et la Renaissance, t. III; Modes et cos-
tumes, 12 dans le texte, d° 18 d°. = Pl. in-8 en
haut. Lacroix, Histoire de l'orfévrerie, etc., à la
p. 97.

Le Mirouer exemplaire, selon la compilation de Gilles de
Rome, du gouvernement des roys, princes et grands sei-
gneurs qui sont chef de colonne et vrais pilliers de la

1517.

chose publique.... Paris, Guil. Eustace, 1517, in-fol. gothique. Ce volume contient :

Les armes de France supportées par deux animaux. Pl. in-12 en haut., gravée sur bois, sur le titre.

Le Pape, l'Empereur et le Roi de France, debout dans une bordure, au bas de laquelle on voit le chiffre de Guillaume Eustace. Petit in-fol. gravé sur bois, au premier feuillet de l'introduction, recto. Répété à la fin du volume.

L'auteur à genoux, offrant son livre à un roi de France assis sur son trône et entouré de divers personnages Petit in-4 en haut., gravé sur bois, au second feuillet de l'introduction, verso.

Le Miroer exemplaire et tres fructueuse instruction selon la compillation de Gilles de Rome, du regime et gouvernement des roys. Paris, G. Eustace, 1517, in-4 goth. Ce volume contient :

La marque de G. Eustace représentant le Pape, l'Empereur et le Roi. Pl. in-4 en haut., gravé sur bois, au feuillet avant le texte, recto.

Figure représentant l'auteur offrant son livre à un roi de France assis sur son trône. Pl. petit in-4 en haut., grav. sur bois, au même feuillet, verso.

Lhistoire et chronique de Clotaire premier de ce nom, v̄ii roy des Frãcois et monarque des Gaules, et de sa tres-illustre espouse madame Saincte Radegōde (par Jean Bouchet). Poictiers, Enguilbert de Marnef, 1517, petit in-4 gothique, fig. *Très-rare*. Ce volume contient :

Planche représentant les écussons de France, et de

France et Bretagne ; au-dessous la salamandre et le renard. Pl. in-8 en haut., grav. sur bois, sur le titre.

1517.

Quelques figures représentant Clotaire et sainte Radegonde, et des faits qui leur sont relatifs, leur mariage, le départ d'Enée de Troye. Planches de diverses grandeurs grav. sur bois, dans le texte.

> Dans cette édition, l'imprimeur a laissé en blanc, dans la souscription, le quantième du mois, le mois et les unités de la date de l'année. Cette souscription porte : le jour du mois d..... lan mil cinq cens Mais le privilége est daté du 27 janvier 1517.
> Voir à 1527 une autre édition semblable qui pourrait être la même que celle-ci, par erreur.

Les gestes des Tholosains et daultres nations de lenviron, premierement escriptz en langaige latin par maistre Nichole Bertrandi, advocat tres facond en parlement a Tholose, et apres translates en francoys, etc. Lyon, Olivier Arnollet, 1517, in-4 goth., fig. *Très-rare.*

Ce volume contient :

Quelques figures représentant des sujets divers relatifs à l'ouvrage. Petites planches grav. sur bois, dans le texte.

1518.

Tombeau de Tristan de Salazar, en marbre blanc et noir, derrière le grand autel de l'église cathédrale de Saint-Estienne de Sens. Dessin gr. in-8. Recueil Gaignières à Oxford, t. XIII, f. 60.

1518.
Février 11.

Tombe de Guillé de Voisins, seigneur de Damiette, etc., dans le chœur de l'église de Villers-le-Bascle. Dessin

Mars 10.

1518. in-fol. en haut. Bibliothèque impériale, manuscrits, boetes de l'ordre du Saint-Esprit. Voisins.

> Sur une note jointe on lit : « Tiré du cabinet de M. de Gaignières, Bibliothèque du Roy. »

Mars 31. Talisman relatif à la naissance de Henri, fils de François I^{er}, depuis Henri II, contenant diverses inscriptions et ornements. En haut : *casta favit Lucina*. Pl. in-12 en haut., grav. sur bois.

> J'ignore de quel ouvrage cette petite planche fait partie.

Avril 15. Tombeau du cueur de Geoffroy d'Amboise, abbé de Cluny, en cuivre jaune, devant le crucifix, dans la nef des religieuses de Saint-Louis de Poissy. Dessin in-fol. en haut. Bibliothèque impériale, manuscrits, boetes de l'ordre du Saint-Esprit, Amboise.

Avril 24. Tombe de Mathieu le Lieur, chanoine du diocèse de Paris, à l'église Notre-Dame de Paris. Pl. in-fol. en haut. Tombes éparses dans la cathédrale de Paris. = Pl. in-fol. en haut. (Charpentier). Description — de l'église métropolitaine de Paris, à la fin, sans texte. Exemplaire de la Bibliothèque impériale.

Juin 6. Tombeau de Michel Bureau, abbé, à costé de la sacristie, dans l'église de l'abbaye de la Cousture, au Mans. Deux dessins in-4. Recueil Gaignières à Oxford, t. VIII, f. 22-23.

> Voir à l'année 1496.

Octobre 1. Médaille de François I^{er}, relative à la restitution de Tournay par Henri VIII, roi d'Angleterre. Partie d'une pl. in-fol. en haut. Trésor de numismatique et de

glyptique. Médailles françaises, première partie, pl. VIII, n° 3.

1518.

<div style="margin-left:2em">Le traité pour la restitution de Tournay à la France est de cette date.</div>

Neuf monnaies de Jean-Jacques Trivulzi, marquis de Vigevano, maréchal de France. Partie d'une pl. in-fol. en haut., grav. sur bois, nos 1 à 9. Muratori, Antiquitates italicae, etc., t. II, à la page 747-748, dans le texte.

Décemb. 5.

Deux monnaies du même. Petites pl. grav. sur bois. Ordonnance, etc. Anvers, 1633, feuillet E, 1.

Sept monnaies du même. Partie d'une pl. in-4 en haut., grav. sur bois. Argelati, t. I, p. 76, nos 1 à 7.

<div style="margin-left:2em">Les nos 8 et 9 sont de François Trivulzio, neveu du maréchal.</div>

Monnaie ou médaille du même. Partie d'une pl. in-4 en haut., grav. sur bois. Argelati, t. III. Appendix, pl. 14.

Monnaie du même. Petite pl. grav. sur bois. Argelati, t. V, feuillet 32, recto, n° 1, dans le texte.

<div style="margin-left:2em">La monnaie n° 2, même feuillet, verso, est de François Trivulzio, neveu du maréchal.</div>

Trois monnaies du même. Petites pl. grav. sur bois. Bellini, De monetis Italiae, etc., p. 139, dans le texte, p. 138.

Neuf monnaies du même. Partie d'une pl. in-4 en haut. Tobiesen Duby, Monnoies des Barons, pl. 25, nos 1 à 9.

1518. Monnaie du même. Partie d'une pl. in-4 en haut. Idem, Monnoies des Barons, Supplément, pl. 9, n° 3.

Tombe de Jacques Robertet, en cuivre jaune, devant le banc des Chappiers, à gauche dans le choeur de l'église de Notre-Dame de Paris. Dessin gr. in-8. Recueil Gaignières à Oxford, t. IX, f. 69. = Dessin petit in-fol. en haut. Recueil à la Bibliothèque impériale. Manuscrits, fonds de Gaignières, n° 134, p. 104. = Pl. in-fol. en haut. Tombes éparses dans la cathédrale de Paris. = Pl. in-fol. en haut. (Charpentier). Description — de l'église métropolitaine de Paris, p. 383.

<small>La mort de Jacques Robertet a été aussi placée au 12 mai 1518, en juin de cette même année, au 24 janvier 1519, et à 1519 sans jour précis.</small>

Portrait du maréchal de Rieux (Jean, sire de), tuteur de la reine Anne de Bretagne. *Hallé invenit. A. Loir sculp.* Pl. in-fol. en haut. Lobineau, Histoire de Bretagne, t. 1, à la p. 796.

Figure de Marguerite de Châtillon, femme de Pierre de Roncheroles, seigneur et patron d'Écouis, etc., mort le 1503. Sur leur tombeau à l'église collégiale d'Écouis. Partie d'une pl. in-4 en larg. Millin, Antiquités nationales, t. III, n° xxviii, pl. 4, n°s 1-3.

Tableau offert à la cathédrale d'Amiens par Antoine Picquet, maitre de la confrairie de Notre-Dame du Puy, et rappelant l'entrée de François I, de la Reine Claude et de Madame d'Angoulême dans cette ville la même année. Pl. lithogr. et color., in-fol. m° en

haut. Du Sommerard, Les arts au moyen âge, album, 6ᵉ série, pl. 35.

1518.

Fontaine de l'hôtel Lisieux à Rouen, représentant le mont Parnasse. Pl. in-fol. en haut. De Jolimont, Monuments les plus remarquables de la ville de Rouen.

Médaille de Jacques de Vitry, personnage inconnu. Partie d'une pl. in-fol. en haut. Trésor de numismatique et de glyptique. Médailles françaises, première partie, pl. 43, n° 1.

Le penser de royal memoire. Auquel penser sont cõtenuz les epistres enuoyez p. le royal pphete Dauid au magnanime prince, celeste champion, et trescrestien roy de France Francoys premier de ce nom, etc., en vers et en prose. — Paris pour Jehan de la Garde et Pierre le Brodeur. Privilege du 2 juillet 1518. Petit in-4, fig. Ce volume contient :

L'Écusson de France. Petite pl. en haut. grav. sur bois, au feuillet du titre, verso.

Figure représentant un prélat dans son cabinet, un ange lui présente un objet qui paraît être une feuille d'écritures. Pl. in-8 carrée, grav. sur bois, au feuillet de la table, verso, dans le texte.

Figure représentant le roi David et Urie à genoux devant lui. On lit au-dessous : vrie-david. Pl. in-12 en haut., grav. sur bois, après le prologue.

Figure représentant le roi David à genoux devant un autel. Petite pl. en haut., grav. sur bois, au feuillet 1, recto, dans le texte.

1518. Figure représentant des réprouvés dans une cuve bouillante; un diable les remue avec une fourche; deux autres attisent le feu. Pl. in-12 en haut., grav. sur bois, au feuillet 26, recto, dans le texte.

> Les grādes cronicq̄s de Bretaigne cōposees en langage francoys, etc. (par Alain Bouchard). Caen, Michel Angier, 1518, petit in-fol. goth., fig. Ce volume contient:

Beaucoup de figures représentant des faits raccontés dans l'ouvrage, batailles, combat naval, etc. : l'une représente le roi Charles VIII à la bataille de Fornoue; une autre offre l'auteur à genoux, écrivant. Planches de diverses grandeurs, grav. sur bois, dans le texte.

1519.

1519. Janvier. Buste de Maximilien d'Autriche, empereur, duc de Brabant, etc.; tableau qui appartenait à la maison des Ursins. Pl. in-fol. en haut. Montfaucon, t. IV, pl. 5.

> Voir aux années 1477 et 1492.

Portrait de Étienne Poncher, évêque de Paris, sous Louis XII, tableau français du temps. Pl. in-8 en haut., sans bords, grav. sur bois. Lacroix, Le moyen âge et la Renaissance, t. III; Modes et costumes, 15, dans le texte.

> Étienne V de Poncher fut évêque de Paris du 1ᵉʳ ou 3 février 1503 jusqu'au janvier 1519.
> Il fut ensuite, sous le nom de Étienne II de Poncher, archevêque de Sens, du 31 juillet 1519 au 24 février 1525. Voir à cette date.
> Il mourut à Lyon en 1524.

Tombe de Étienne Poncher, évêque de Tours et de Paris, etc., etc., en cuivre jaune, à droite du grand autel, dans le chœur de l'église cathédrale de A. Estienne de Sens. Dessin in-fol. en haut. Bibliothèque impériale, manuscrits, boetes de l'ordre du Saint-Esprit, Poncher. — 1519.

Figure de Philipes des Plantes, seign. de Granville et de Malassier, conseiller au Parlement de Paris, sur sa tombe à l'entrée de la nef de l'ancienne église des Blancs-Manteaux, à Paris. Dessin in-fol. en haut. Gaignières, t. VIII, 50. = Partie d'une pl. in-4 en haut. Millin, antiquités nationales, t. 4, n° XLVII, pl. 5, n° 6. — Avril 6.

Tombe de Philippe des Plantes, mort le 6 avril 1519, et Jehanne le Prevost, sa femme, morte le 22 mars 1504, à gauche en entrant dans la nef de l'église des Blancs-Manteaux de Paris. Dessin in-4. Recueil Gaignières à Oxford, t. XII, f. 42.

Deux pages peintes en camaïeu, représentant : la première, Jules César à cheval avec des guerriers; la seconde, le portrait en buste de François I, au-dessous duquel est celui de Jules César; tirées des Dialogues de François I et Jules César. Manuscrit du Musée britannique. Deux pl. in-8 en haut., coloriées. Humphreys, pl. 35. — Avril 30.

<small>L'auteur suppose que François I, le dernier jour d'avril, cinq mois après la nativité de son second fils, rencontra Jules César dans le parc de Saint-Germain, et s'entretint avec lui.</small>

Tableau représentant Artus Gouffier, seign. de Boysy, grand maître de France, à genoux, et saint Claude — Mai 13.

1519 ? debout, contre le mur à gauche de l'autel, dans la chapelle du chasteau d'Oiron. Dessin in-fol. en haut. Bibliothèque impériale, manuscrits, boetes de l'ordre du Saint-Esprit, Gouffier.

Portrait du même, à mi-corps, vu de face, en toque et manteau, la main droite tenant un bâton. Pl. petit in-4 en haut. Thevet, Pourtraits, etc., 1584, à la p. 349, dans le texte.

Portrait du même, d'après un dessin aux crayons du temps. Pl. in-4 en haut., coloriée. Niel, Portraits des personnages français, etc., 2ᵉ partie.

Tombeau du même, en marbre blanc, à droite, dans le choeur de l'église de Saint-Maurice d'Oiron. Dessin in-fol. en haut. Bibliothèque impériale, manuscrits, boetes de l'ordre du Saint-Esprit, Gouffier. = Partie d'une pl. in-fol. en haut., lithogr. Mémoires de la Société des antiquaires de l'Ouest, de Chergé, 1839, planche non numérotée, p. 206.

Juillet. Figure de Guillemete de Creilg, femme de Jean Caignart, bourgeois de Beauvais, tableau à un retable d'autel dans la nef de l'église de S. Sauveur, de Beauvais, auprès de celui qui représente son mari. Dessin in-fol. en haut. Gaignières, t. VIII, 74.

Parties diverses des stalles de la cathédrale d'Amiens, sculptées en bois, représentant des sujets sacrés, historiques, allégoriques, moraux et profanes. Dix-sept pl. in-8, 15 en haut. et 2 en larg., lith. Mémoires de la Société des Antiquaires de Picardie, t. VII, p. 81. Atlas, pl. 1, 1 *bis*, 2 à 16.

Ces stalles, qui passent pour être les plus beaux monuments 1519.
dans ce genre de cette époque, représentent presque quatre
cents sujets. Leur description remplit la presque totalité de ce
volume.

La grant monarchie de France cōposee par messire Claude
de Seyssel, lors euesque de Marseille, et a present ar-
cheuesque de Thurin, adressant au roy trescrestien
francoys premier de ce nom. Paris, Regnault chauldiere,
1519, petit in-4, goth., fig. Ce volume contient :

Écusson des armoiries de France, soutenues par deux
salamandres. En haut F. F. couronnées. Pl. in-8 en
haut., grav. sur bois. Sur le titre.

Figure représentant le roi de France, assis sur son trône,
entouré de divers personnages assis. Pl. petit in-4
en haut., grav. sur bois. Au feuillet de la fin de la
table, verso.

—

Médaille de François 1. Partie d'une pl. in-4 en haut.
Thom. Pembrock, p. 4, pl. 35.

Sensuyuent les cronicques de Frāce abregees avec la gene- 1519?
ration de adam et de eue et de noe, etc. Imprimé nouuel-
lement a Paris pour Jehan trepperel. Sans date, à deux
colonnes. Pet. in-4 goth., fig. Ce volume contient :

Quatorze figures représentant des princes sur leurs
trônes, un couronnement et d'autres sujets, dont une
est répétée trois fois et une deux fois. Petites pl. de
diverses grandeurs, grav. sur bois. Sur le titre et
dans le texte.

Ces estampes, dont les sujets se rapportent à la guerre de
Troye et aux rois de France, jusqu'à l'an 1518, n'ont de valeur
historique que pour l'époque de la publication de cet ouvrage.

1520.

1520.
Mai 31.
L'embarquement de Henri VIII, roi d'Angleterre, à Douvres, pour aller à son entrevue avec François I, à Ardres, tableau du temps, conservé au chateau de Windsor. = Engraved by James Basire. Sumptibus Societatis antiquariorum Londini. Très-grande estampe in-fol. en larg.

> Voir : Dissertation de J. Topham. — Archæologia or miscellaneous. — Society of antiquaries of London, t. VI, p. 179.

Juin 7.
L'entrevue de François I et de Henri VIII, entre Guines et Ardres, le 7 juin 1520. Cette vaste composition contient un très-grand nombre de figures. Tableau du temps conservé dans le château de Windsor. = ENGRAVD BY JAMES BASIRE. SUMPTIBUS SOCIETATIS ANTIQUARIORUM LONDINI. Très-grande estampe en larg.

> Cette célèbre entrevue dura depuis le 7 jusqu'au 14 juin 1520. = Voir une dissertation de sir J. Ayloffe. — Archæologia or miscellaneous. — Society of antiquaries of London, t. III, p. 185. = Voir Almanach historique de Picardie, années 1785, 1786 et 1787.

Entrevue de François I, roi de France, et de Henri VIII, roi d'Angleterre, au camp de Drap-d'Or, entre Quines et Ardres, le 7 juin 1520, représentée sur cinq bas-reliefs de marbre, dans l'hôtel de Bourgtheroulde, à Rouen. Trois pl. in-fol. en larg. Montfaucon, t. IV, pl. 29, 30, 31. = Cinq pl. lith. in-fol. en larg. Taylor, etc.; Voyages pittoresques et romantiques dans l'ancienne France. Normandie, n°s 159 à 163. = Pl. in-12 en larg. Dibdin; A bibliographical. — Tour, t. I, à la p. 101. Dans le texte. = Partie d'une

pl. in-fol. en haut. De Jolimont; Monuments les plus remarquables de la ville de Rouen. = Partie d'une pl. in-fol. en haut. Seroux d'Agincourt; Histoire de l'art. Sculpture, pl. xxxviii, n° 11, t. II, d., p. 71.= Pl. lith. in-4 en haut. Ducarel; Antiquités anglo-normandes, pl. 33, n°s 98 à 102. = Une pl. et partie d'une autre in-fol. en haut. Ducarel; Anglo-norman antiquities, pl. XI-XII. Appendia, p. 41, etc. = Pl. in-fol. frise en larg. Séances publiques de la Société libre d'émulation de Rouen, 1827, à la p. 51. = Pl. lithogr. in-fol, m° en larg. Du Sommerard; Les arts au moyen âge. Album, 2ᵉ série, pl. 9. = Pl. lith. in-fol. m° en haut. Du Sommerard; Les arts au moyen âge. Album, 2ᵉ série, pl. 10. = Deux pl. in-12 en larg., grav. sur bois. Lacroix; Le moyen âge et la renaissance, t. III. Cérémonial, 11, 12. Dans le texte. — Cinq pl. in-8 en larg. Delaqueriere. Description historique des maisons de Rouen, t. II, p. 217.

1520.

Sceau et contre-sceau d'Henri VIII, roi d'Angleterre et de France, défenseur de la foi et seigneur d'Irlande, destiné à l'entrevue dite du camp du Drap d'Or, entre Henri VIII et François I, à Ardres. Partie d'une pl. in-fol. en haut. Trésor de numismatique et de glyptique. Sceaux des rois et reines d'Angleterre, pl. 14, n° 2.

Tombeau de Pierre Aigneaulx, varlet de chambre des rois Charles VIII et Louis XII, et de Morcelle Perette de Feaul, sa femme, morte le 23 mars 1531. Dessin in-8 en haut. ébauché. Bibliothèque impériale; manuscrits, boetes de l'ordre du Saint-Esprit. Aigneaulx.

Juillet 20.

Tombe de Jean Gaignon, chanoine, à gauche, dans la

Novembre 4.

1520. chapelle de Gondy, derrière le chœur de N.-D. de Paris. Dessin in-8. Recueil Gaignières à Oxford, t. IX, f. 92.

Novemb. 22. Tombeau de Loys Juvenal des Ursins, conceiller du roy en la court de parlement, chanoine de l'église de N.-D. de Paris, archidiacre de Champaigne en l'église de Reims, etc., en pierre devant la chapelle des Ursins, dans l'aisle à droite du chœur de l'église de N.-D. de Paris. Dessin in-fol. en haut. Bibliothèque impériale, manuscrits, boetes de l'ordre du Saint-Esprit. Juvenal.

Statue de Roberte Legendre, femme de Louis de Poncher, morte et couchée, en albâtre, par un sculpteur inconnu. Musée du Louvre, sculptures modernes, n° 88.

> Cette statue avait été élevée d'abord, comme la statue de Louis de Poncher, dans une chapelle du chœur de Saint-Germain l'Auxerrois. Elle fut placée au musée des monuments français, n° 96, et puis au musée de Versailles, n° 202.
> Voir à 1521.

La mer des croniqs et miroir hystorial de france jadis compose en latin par religieuse personne frere Robert Gaguin. — Nouuellement translate de latin en francois, etc. Paris, Regnault Chandiere, 1520. In-4 goth., fig. Ce volume contient :

L'auteur écrivant dans son cabinet. Pl. in-8 en haut., grav. sur bois. A la tête du prologue, verso.

L'auteur à genoux offrant son livre à un roi assis ; au fond, plusieurs personnages. Pl. in-4 en haut., grav. sur bois, A la fin du prologue, verso.

Quelques figures représentant des faits relatifs à l'histoire de France : combats, réunions, généalogies avec des portraits en médaillons, Pl. de différentes grandeurs, grav. sur bois. Dans le texte.

1520.

—

Trois monnaies de François I, roi de France, duc de Milan. Petites pl. grav. sur bois. Bellini ; De monetis Italiæ, etc., p. 89, nos 27, 28, 29. Dans le texte, p. 84.

Monnaie de Charles-Quint, empereur, duc de Brabant, frappée pendant sa minorité. Partie d'une pl. in-8 en haut., lith. Den Duyts, n° 116, pl. 17, n° 103, p. 38.

Le roi François I sur son trône, entouré de sa cour, miniature du temps, sans désignation plus précise. In-fol. en haut. Gaignières, t. VIII, 5.

1520?

Figure de Michel de Changy, bailly de Macon sous Philippe le Bon, conseiller, chambellan, premier maître d'hôtel et écuyer tranchant du duc de Bourgogne, conservé par Louis XII dans ses charges, d'après un tableau du temps. Partie d'une pl. in-fol., en larg. Montfaucon, t. IV, pl. après la 28e, n° 1. = Dessin colorié in-fol. en haut. Gaignières, t. VII, 48.

Portrait en pied de Laurette de Jaucourt, femme de Michel de Changy, sans indication d'où ce monument est tiré. Dessin in-fol. en haut. Gaignières, t. VII, 49. = Partie d'une pl. in-fol. en larg. Montfaucon, t. IV, pl. après la 28e, n° 2.

Portrait en pied d'Isabelle de Montagu, femme de George de Changy, sans indication d'où ce monu-

1520 ? ment est tiré. Dessin colorié in-fol. en haut. Gaignières, t. VII, 47. = Partie d'une pl. in-fol. en larg. Montfaucon, t. IV, pl. après la 28°, n° 3.

Portrait debout de noble homme Jean de Marisy, marchand de Chaalons, vitrail de l'église cathédrale de S. Etienne de Chaalons. Dessin colorié in-fol. en haut. Gaignières, t. VII, 130.

Portrait de Jehan d'Amboise, seigneur de Bussi en pied. Il est à genoux devant une table sur laquelle est un livre. Dessin esquissé, in-4 en haut. Bibliothèque impériale, manuscrits, boetes de l'ordre du Saint-Esprit. Amboise.

Mort après 1515.

Figure de Jean de la Vieuville, chevalier seigneur de Vestrechon, etc., conseiller et chambellan de Louis XII, bailli et capitaine de la ville et château de Gisors, sur son tombeau à l'église paroissiale de Gisors. = Statue du même. Idem. = Écusson du même. Partie d'une pl. in-4 en haut. Millin; Antiquités nationales, t. IV, n° xlv, pl. 2, n°s 4, 6, 7.

Cinq personnages du temps de François I, sans autre désignation précise, sauf pour l'un d'eux que l'on croit être Philippe Chabot, seigneur de Brion, amiral de France, d'après la miniature représentant François I sur son trône, entouré de sa cour. (Gaignières, t. VIII, 5), page précédente. Cinq dessins coloriés in-fol. en haut. Gaignières. t. VIII, 6 à 10.

Dix tapisseries représentant la bataille de Tolbiac, le baptême de Clovis, la peste de Reims et divers évé-

nements de la vie de saint Remi, à l'église de Saint-Remi de Reims. Dix pl. coloriées in-fol. en larg. Jubinal, t. II, p. 15 à 19. Pl. 1 à 10.

1520?

> Il est probable que ces tapisseries sont du commencement du xvi⁰ siècle. Elles furent données à l'église de Saint-Remi, en 1531, par Robert de Lenoncourt, abbé commandataire de Saint-Remi.
>
> Ces tapisseries ne doivent être considérées comme monuments historiques que par rapport au temps de leur fabrication et pour les détails de costumes et autres que l'on y trouve.

Heures latines, avec calendrier français. Manuscrit sur vélin de la fin du xv⁰ siècle ou du commencement du xvi⁰. In-4, maroquin rouge. Bibliothèque de l'Arsenal; manuscrits latins, Theologie, n° 332. Ce volume contient :

Miniatures nombreuses représentant des sujets de l'histoire sainte et de dévotion. Pièces in-12 en haut., cintrées par le haut. Au-dessous le commencement d'une partie du texte. Le tout dans une bordure d'ornements. Ornementations à toutes les pages.

> Miniatures d'une très-bonne exécution, offrant de l'intérêt pour des détails de vêtements et d'ameublements et d'autres particularités.
>
> La conservation est parfaite ; c'est un beau manuscrit.
>
> Ces heures ont été désignées sous le nom d'Heures de Henri III, parce qu'elles portent sur le premier feuillet de garde la signature : Henri 3ᵉ, France. Mais le chiffre 3 paraît avoir été intercalé postérieurement. Cette signature, en admettant son authenticité, ne pourrait être d'ailleurs que de Henri II ou de Henri III.
>
> G. Haenel indique, par erreur, ce volume comme étant des heures d'Henri IV.

Heures latines, avec calendrier français. Manuscrit sur vélin du commencement du xvi⁰ siècle. In-4, veau fauve,

1520 ? fleurdelisé. Bibliothèque de l'Arsenal; manuscrits latins, Theologie, n° 331. Ce volume contient :

Miniatures représentant des sujets de l'histoire sainte et de dévotion. Pièces in-12 en haut., cintrées par le haut. Au-dessous, le commencement d'une partie du texte. Le tout dans une bordure d'ornements; dans quelques-unes de ces bordures sont des petits sujets de personnages. Ornementations à toutes les pages.

Ces miniatures, de bonne exécution, offrent de l'intérêt sous le rapport des vêtements, des ameublements et de plusieurs accessoires divers.

La conservation est belle.

Ce volume a été désigné sous le nom de heures de Henri II. Cette attribution est établie sur une note d'ancienne écriture placée en tête du volume sur un feuillet de garde en papier. Cette note porte aussi que ces heures ont été faites en 1518. Il n'y a rien de positif dans ces allégations. Le volume paraît du xv° siècle; cependant je crois devoir le placer à l'année 1520 (?), à cause du rapport qu'il a avec le livre d'heures de la même bibliothèque, numéroté 332.

Livre d'heures du commencement du xvi° siècle, orné de miniatures et de vignettes, qui appartenait au roi Henri III, en 1574, lors de la mort de Marie, princesse de Condé. La reliure porte les insignes du roi, avec des têtes de mort, des larmes et la légende : *Jesus, Maria, mori memento.* **Musée de l'hôtel de Cluny, n° 787.**

Ces miniatures, d'un travail fin, représentent des sujets de sainteté; il s'y trouve de jolies bordures. On y peut remarquer quelques détails intéressants relatifs aux vêtements et aux arrangements intérieurs. La conservation du volume est médiocre.

Liber precum. Manuscrit sur vélin du xvi°. In-8, velours

rouge. Bibliothèque impériale; manuscrits, ancien fonds latin, n° 1391. Ce volume contient : 1520?

Miniature représentant une tente fermée, que deux bras semblent ouvrir, avec inscriptions. In-8 en haut. Au feuillet 1, verso. Une croix au recto.

Miniature représentant Françoise de Rohan, à genoux. En bas ses armoiries, in-8 en haut. Au feuillet 9, verso.

Miniature représentant Jésus-Christ au roseau. Idem. Au feuillet 10, recto.

Miniature représentant la Sainte-Vierge, entourée de légendes, in-8 en haut. Au feuillet 19, recto.

Miniature représentant un écusson d'armoiries, soutenu par deux femmes. On lit en bas : CE DON ABAT. LEVR. In-8 en haut. Au feuillet 28, dernier, verso.

> Ces miniatures, d'un travail ordinaire, offrent de l'intérêt, surtout par le portrait de Françoise de Rohan, à laquelle appartenait ce livre de prières. La conservation n'est pas bonne.
>
> La propriétaire de ces heures était sans doute Françoise de Rohan, femme de Louis de Husson, comte de Tonnerre, etc.; elle mourut après le 30 janvier 1537.

Graduale. Manuscrit sur vélin du xv° siècle. In-fol., veau brun. Bibliothèque impériale; manuscrits, ancien fonds latin, n° 906. Ce volume contient :

Dix-sept bordures de pages, contenant des sujets sacrés, des portraits de personnages en pied, des ornements et des armoiries. Les portraits sont ceux de Jacques, bâtard de Vendôme, fils de Jean de Bourbon, II° du nom, comte de Vendôme, et de Philippe de Gournay, son amie, dit le P. Anselme. Il mourut en 1524, le 1er octobre. Sa femme, Jeanne de Rubempré,

1520? veuve de François de Crevecœur, et cinq de leurs sept enfants, sont représentés avec eux. Pièces in-fol. dans le texte.

> Miniatures, d'un bon travail, qui offrent de l'intérêt sous le rapport des portraits et des vêtements. La conservation est bonne.
>
> Ce manuscrit a sans doute été exécuté pour Jacques, bâtard de Vendôme.

Figures d'après des miniatures de ce manuscrit. Partie d'une pl. in-fol. en larg. Montfaucon, t. IV, pl. 48, nos 1, 2.

> La vie de monseigneur Sainct Guillaume, hermite et confesseur, jadis duc dacquitaine et comte de poictou, seigneur de maine et daniou noble et puissant, translatee de latin en francois par maistre geffroy des nes en lan de grace mil ccc et xxvj. Le vije jour de Janvier. Manuscrit sur vélin du commencement du xvie siècle. Petit in-fol., veau marbré. Bibliothèque de l'Arsenal, manuscrits français, histoire, n° 73. Ce volume contient :

Miniature représentant un prince assis sur son trône, qui est très-probablement le roi François I; près de lui sont, à sa droite, divers seigneurs, et à sa gauche, des dames et un jeune prince. Pièce petit in-fol. en haut. En tête du volume.

Sept miniatures représentant des faits de la vie de saint Guillaume, rencontres, cérémonies religieuses, miracles. Pièces in-8 carrées; au-dessous, le commencement d'une partie du texte. Le tout dans une bordure. Petit in-fol. en haut.

> Miniatures de bon travail; elles sont intéressantes, principalement la première, pour les vêtements des personnages. La conservation est belle.

FRANÇOIS 1ᵉʳ. 43

La date indiquée au commencement est celle de la traduction. 1520?

Compendium octo partium orationis. Sans lieu ni nom d'imprimeur, ni date. Petit in-4 goth. Ce volume contient :

Figure représentant un maître d'école assis, enseignant à deux enfants. Pl. petit in-8 carrée, grav. sur bois. Sur le feuillet 1, au-dessous du titre.

Ce volume paraît imprimé en France.

Le livre des prudens et imprudens des siècles passés, composé en 1509, par Catherine d'Amboise. Manuscrit sur vélin du commencement du xvıᵉ siècle. In-fol., parchemin, Bibliothèque de l'Arsenal, manuscrits français, théologie, 13 B. Ce volume contient :

Un grand nombre de miniatures représentant des sujets divers, rencontres, réunions, faits de l'histoire sainte, faits de guerre et maritimes, apparitions, assassinats, suplices, etc. ; scènes singulières, etc. Pièces in-8 en larg. Dans le texte. Ornementations.

Miniatures de travail peu remarquable, qui offrent beaucoup d'intérêt pour la grande quantité de particularités intéressantes que l'on peut y trouver pour les vêtements, armures, ameublements et accessoires de diverses natures.
La conservation est bonne.

Erasme Roterodame. De la déclamation des louenges de follie, stille facessieux et profitable pour congnoistre les erreurs et abuz du monde. Nouuellement translate de latin en frācoys et imprime a Paris par maistre Pierre Vidoue, pour Galliot du Pré, 1520, in-4, fig. *Rare*. Ce volume contient :

Figures représentant des scènes relatives à cet ouvrage,

1530? dans lesquelles on voit toujours un ou plusieurs fous. Pl. in-12 en haut., grav. sur bois, dans le texte.

> Sensuiuent les menus propos de mère Sotte, nouvellement composee par Pierre Grigoire. Paris, Phelippe Le Noir, a l'enseigne de la Rose-Blanche-Couronnée, sans date, petit in-4 goth., fig. *Rare.* Ce volume contient :

La mère Sotte avec le bonnet de folle, entre deux fous. Pl. in-8 carrée, grav. sur bois, sur le titre.

Quelques figures représentant des sujets relatifs à l'ouvrage. Planches de diverses grandeurs, grav. sur bois, dans le texte.

> Sensuyt la grand nef des folz du monde, en laquelle chascū hōme saige, etc., par Sebastien Brant, redigé d'aleman en latin par Jacques Locher, revu par ledit Brant. Paris, Denis Ianot S. D., petit in-4 goth., fig. Ce volume contient :

Des personnages, avec le bonnet de fou, dans une barque. Pl. in-12 en larg., grav. sur bois, sur le titre.

Un grand nombre de figures représentant des scènes de diverses natures, dans lesquelles on voit toujours un ou plusieurs personnages avec le bonnet de fou. Planches de diverses grandeurs, grav. sur bois, dans le texte.

> Le liure de tailleuent grant cuysinier du roy de France. Paris en la rue neufue Nostre Dame, a lenseigne de lescu de France. In-12 gothique. Ce volume contient :

Figure représentant un homme debout, le cuisinier,

causant avec un marchand tenant un panier et deux poulets ou canards; à gauche, une femme à une fenêtre. Pl. in-12 en larg., grav. sur bois, sous le titre. 1520?

Les triumphes des vertus, etc., manuscrit sur vélin du commencement du seizième siècle, in-fol. max°, maroquin rouge. Bibliothèque impériale, manuscrits, ancien fonds français, n° 6809, ancien n° 248. Ce volume contient :

Dix-sept miniatures en camaïeu, rehaussé d'or et de diverses couleurs. La première représente cinq fontaines; celle du milieu, qui offre une figure de femme, est la *fontaine de toutes vertus*. Les quatre autres sont celles de *Force*, *Justice*, *Tempérance*, *Prudence*. Les autres miniatures représentent des sujets très-compliqués et avec un grand nombre de personnages; prises de villes, entrées, assemblées, etc. L'une offre trois personnages seulement. Toutes ces compositions sont disposées d'une manière bizarre et sans perspective. In-fol. en haut., dans le texte.

Des initiales avec ornements de fleurs. Dans le texte.

Ces miniatures, d'un travail très-remarquable, malgré son caractère bizarre, offrent un grand nombre de particularités curieuses pour les vêtements, les armures, les édifices et les usages. Elles sont d'une conservation parfaite. C'est un manuscrit très-beau et très-curieux.

Cet ouvrage n'est pas dédié à François Ier, comme le porte le volume, mais à Louise de Savoie, sa mère. L'auteur n'est pas connu.

Le livre des Eschez amoureux, et archiloge Sophie. Manuscrit sur vélin des premières années du seizième siècle, in-fol. max°. Bibliothèque impériale, manuscrits, ancien

1520 ?

fonds français, n° 6808, ancien n° 84. Ce volume contient :

Un grand nombre de miniatures représentant des sujets divers. La première représente l'auteur assis dans son cabinet, tenant son livre; au fond, une femme et un homme jouant aux échecs. Au commencement de l'archiloge Sophie, est une miniature représentant l'auteur, Jacques le Grant, offrant son livre à Louis, duc d'Orléans, fils du roi de France. Ces deux figures, d'une admirable vérité d'expression, sont à mi-corps. Pièces de diverses grandeurs, dans le texte.

> Ces miniatures, du travail le plus fin et le plus remarquable, sont presque toutes de véritables tableaux, aussi précieux par leur exécution que par ce qu'ils représentent. On y voit une grande quantité de particularités curieuses de toutes les natures, et des compositions singulières. Il faudrait décrire toutes ces belles peintures pour en faire connaître tout le mérite et l'intérêt. La conservation est parfaite, et ce manuscrit est un des plus beaux de la Bibliothèque impériale.
>
> Le titre, Les échecs amoureux, ne convient pas exactement à la première partie de ce volume, qui est un commentaire en prose sur un poëme du quinzième siècle portant ce titre, et qui n'est pas connu.
>
> Ce magnifique manuscrit a sans doute été exécuté pour le jeune comte d'Angoulême, depuis François I^{er}, et pour sa sœur Marguerite de Savoie, depuis reine de Navarre.

Figures d'après des miniatures de ce manuscrit, savoir :

Quatre planches et partie d'une, coloriées, en haut. Willemin, pl. 189, 190, 192, 194, 206.

Planche in-12 en haut. Dibdin, A bibliographical, — Tour, t. II, à la p. 210, dans le texte.

FRANÇOIS Ier. 47

La fleur des histoires, par Jean Mancel, deuxième partie. Manuscrit sur vélin du commencement du seizième siècle, in-fol. max°, velours rouge. Bibliothèque impériale, manuscrits, ancien fonds français, n° 6733². Colbert, 21. Ce volume contient : 1520?

Miniature représentant l'auteur dans son cabinet, travaillant devant un pupitre et taillant sa plume. Trois personnages sont assis au fond, et l'on voit à droite une ville et diverses figures. In-fol en haut., au-dessous le commencement du texte. Le tout dans une riche bordure d'ornements avec armoiries. In-fol. max° en haut., au feuillet 2, après la table, recto.

Quatre cent vingt-huit miniatures représentant des sujets historiques divers : combats, siéges de villes, scènes de mer, exécutions, assassinats, hommes livrés aux bêtes, conférences, rencontres, scènes d'intérieur, vues de villes, etc. Ces miniatures sont accompagnées de bordures. Pièces in-4 en haut., dans le texte.

> Ces nombreuses miniatures, d'un très-beau travail, offrent une grande quantité de particularités remarquables sur les vêtements, armures, arrangements intérieurs, usages, etc. C'est un magnifique manuscrit dont la conservation est très-belle. Il porte à la première feuille l'écusson du cardinal Georges d'Amboise.

Le second livre des Commentaires de la guerre gallique par Caius Julius Caesar, traduit en français. Tome second, manuscrit sur vélin du seizième siècle, in-8 maroquin noir. Bibliothèque impériale, manuscrits, supplément français, n° 1328. Ce volume contient :

1520 ? Cinquante et une miniatures, savoir :

22 représentant des sujets divers relatifs aux récits de l'ouvrage ;

15 médaillons d'empereurs et autres personnages romains ;

12 Figures de machines de guerre ;

2 fleurons.

51 Total.

> La première des miniatures est en camaïeu et représente François I^{er} à cheval chassant le cerf.

> Sept des médaillons représentent des portraits indiqués avec des noms de personnages romains ; mais ce sont les portraits de sept hommes de guerre du temps de François I^{er}, dont les noms ont été écrits au-dessous postérieurement ; ce sont :

1° Le grand maître de Boissy ;

2° L'amiral de Boissy, seigneur de Bonnivet ;

3° Odet de Foix ;

4° Le maréchal de Chabanne, seigneur de la Palisse ;

5° Le connétable Anne de Montmorency ;

6° Le maréchal de Fleuranges, seigneur de La Marche ;

7° Le sieur de Tournon.

> Ce manuscrit paraît avoir été fait pour François I^{er}, dont le chiffre se trouve au premier feuillet. On croit qu'il a été peint par Giulio Clovio ou par un artiste français nommé Godefroy.

Le texte n'est pas traduit d'une partie des Commentaires de J. César. 1520?

L'auteur suppose que François I^{er} étant à la chasse dans la forêt de Bièvre, au commencement d'août 1519, rencontre Jules César, et s'entretient avec lui de détails relatifs à la guerre des Gaules.

Le tome premier de ce manuscrit est au Musée britannique. Le tome troisième était en vente à Paris en 1850; on ignore ce qu'il est devenu.

Ce tome second a été légué par M. de Bure l'aîné, libraire, au département des manuscrits de la Bibliothèque impériale en 1853. Il avait appartenu à M. Van Praet, qui le donna à M. de Bure en 1837. Il a été inscrit dans le Supplément français, n° 1328.

Les miniatures, représentant des sujets divers et des portraits, sont d'un beau travail. Elles offrent de l'intérêt pour quelques détails de vêtements; celles qui représentent des machines de guerre sont curieuses.

La conservation est bonne.

Les six triomphes de François Petrarque. Manuscrit sur vélin du commencement du seizième siècle, in-fol. mag° maroq. rouge. Bibliothèque impériale, manuscrits. Fonds Lavallière, n° 6; numéro de la vente, 3603. Ce manuscrit contient :

Six miniatures représentant chacune un des triomphes; compositions variées, d'un grand nombre de personnages. Larges bordures d'ornements.

Miniatures remarquables pour la composition, le dessin et le coloris, offrant de l'intérêt pour les vêtements et divers détails accessoires. La conservation est bonne. C'est un fort beau volume.

Il fut exécuté pour Anne Malet, fille de Louis Malet, seigneur de Graville, amiral de France.

Le texte est la traduction d'un commentaire italien sur les triomphes de Bernardo Ilicinio da Monte Albano di Siena.

1520? Tombeau de Claude de Sainte-Croix, escuyer, seigneur de Clemencey, premier mari d'Anne Bouton, sur lequel on voit aussi les figures de son fils, fort jeune, et de sa fille au berceau, enveloppée de langes, dans la chapelle du Rosaire de l'église collégiale de Cuiseaux, appelée premièrement la chapelle de Bouton. Pl. in-4 en haut., grav. sur bois. Palliot, Histoire généalogique des comtes de Chamilly de la maison de Bouton, à la p. 161, dans le texte.

Tombeau de Hue ou Huet du Châtelet, et de Jeanne de Cicon, sa seconde femme, morte vers 1513, dans l'église des Cordeliers de Thous. *Humblot del. Ravenet sculp.*, p. 69. Pl. in-fol. en larg. Calmet, Histoire généalogique de la maison du Chatelet, à la p. 69.

Pierre tombale d'Arthuse de Mashem, femme d'Olivier de la Chapelle, dans l'église de Laval. Pl. in-8 en haut., grav. sur bois. Bulletin monumental, de Caumont, 2e série, t. X, 20e de la collection, 1854, p. 31, dans le texte.

Croix processionnelle en argent, de la fin du quinzième siècle ou du commencement du seizième, de l'église de Fouchères. Pl. in-fol. en haut., lithog. Arnaud, Voyage — dans le département de l'Aube, pl. 111, p. 24.

Casque de fer du commencement du seizième siècle, du cabinet Willemin. Pl. color. in-fol. en haut. Willemin, pl. 255.

Épées, estocades, du commencement du seizième

siècle. Musée de l'artillerie. De Saulcy, n°ˢ 838, 839, 859 à 863, 872. 1520?

Arbalètes du temps de François I. Musée de l'artillerie. De Saulcy, n° 1383 à 1385.

Armoiries des Le Valois, famille originaire de Lisieux, à Saint-Jacques de cette ville. Petite pl. grav. sur bois. De Caumont, Bulletin monumental, t. XVI, à la p. 533, dans le texte. Raymond Bordeaux.

Deux monnaies des Prieurs de Souvigny, 4ᵉ époque, de 1262 à 1520. Partie d'une pl. in-8 en haut. *Pl.* 10. Bouillet, Tablettes historiques de l'Auvergne, t. VI.

Jeton attribué à René de Savoie. Petite pl. grav. sur bois. De Fontenay, Nouvelle étude de jetons, p. 9, dans le texte.

Mereau de l'église collégiale de Saint-Nicolas de Maintenon. Petite pl. grav. sur bois. De Fontenay, Manuel de l'amateur de jetons, p. 212, dans le texte.

Trois mereaux du chapitre de la cathédrale de Nevers du commencement du seizième siècle. Petites pl. grav. sur bois. De Soultrait, Essai sur la numismatique nivernaise, p. 199, 202, 204, dans le texte.

1521.

Monnaie de Jean VIII Ferrier, archevêque d'Arles. Partie d'une pl. in-4 en haut. Tobiesen Duby, Monnaies des Barons, pl. 2, n° 3. 1521 Janvier 17.

1521. Monnaie du même. Partie d'une pl. in-fol. en haut.
Janvier 17. Trésor de numismatique et de glyptique. Histoire par les monuments de l'art monétaire chez les modernes, pl. 16, n° 9.

Monnaie du même. Partie d'une pl. in-4 en haut. Saint-Vincens, Monnaies des comtes de Provence, pl. 17, n° 10.

Février 5. Épitaphe ou fudation de Jehan Jacquin, abbé de Saint-Jehan en Vallée, près Chartres; au-dessus sont représentés la Sainte Vierge tenant le corps de Notre Seigneur, Jehan Jacquin à genoux, et Saint Jean-Baptiste, contre le mur à droite de la chapelle de la communion, derrière le choeur de l'église de Sainte-Foy de Chartres. Dessin gr. in-8. Recueil Gaignières à Oxford, t. XIV, f. 41.

Février 8. Tombe de Anne Darigny, femme de Louis Vion, dans le choeur à gauche près les chaires, à Montevrain en Brie. Dessin in-8. Recueil Gaignières à Oxford, t. XV, f. 79.

Avril 1. Figure de Antoine de Fay, chevalier seign. de Farcourt-Chasteaurouge et de Hendicourt-en-Santers, en relief sur son tombeau de pierre, autour du choeur de l'église de Cauvigny en Beauvoisis. Dessin in-fol. en haut. Gaignières, t. VIII, 42.

Figure du même. Partie d'une pl. in-fol. en larg. Montfaucon, t. IV, pl. 54, n°. 2.

La planche porte : Gilles de Fay.

Tombe de Anthoyne de Fay, mort 1 avril 1521, Mar-

guerite de Boussu, sa femme, 6 février 1506, en pierre, sous les cloches de l'église de Cauvigny en Beauvoisis. Dessin gr. in-8, Recueil Gaignières à Oxford, t. XIV, f. 32.

1521.
Avril 1.

Portrait en pied de Suzanne de Bourbon, femme de Charles III, neuvième duc de Bourbon, connétable de France, dans un manuscrit du seizième siècle de la Bibliothèque impériale. Partie d'une pl. in-fol. en haut., lithog. Achille Allier, L'ancien Bourbonnais, t. II, p. 196.

Avril 28.

<small>L'auteur n'a pas donné une indication suffisante de ce manuscrit.</small>

Tombe de Louis de Villers, évêque de Beauvais, en cuivre jaune, à la 2ᵉ rangée au pied des marches du sanctuaire, du costé de l'épistre, dans le choeur de l'église cathédrale de Beauvais. Dessin gr. in-8. Recueil Gaignières à Oxford, t. XIV, f. 9.

Août 24.

Figure de Guillaume Jourden, docteur es arts et en théologie, aumosnier de la Reine, principal du collége de Treguier à Paris, chanoine de Saint-Sauveur de Blois, sur sa tombe à l'église de Saint-Yves à Paris. Dessin in-fol. en haut. Gaignières, t. VIII, 59. = Dessin gr. in-8. Recueil Gaignières à Oxford, t. X, f. 66. = Partie d'une pl. in-4 en haut. Millin, Antiquités nationales, t. IV, n° xxxvii, pl. 2, n° 6.

Septemb. 15.

Tombe de Jehanne Derneinville, abbesse, en pierre, la troisième de la première rangée devant la grande grille dans l'église de l'abbaye de Saint-Sauveur-lez-Évreux. Dessin gr. in-8. Recueil Gaignières à Oxford, t. V, f. 94.

Octobre 20.

1521.
Novemb. 1.
Figure de Marguerite de Lorraine, femme de René, duc d'Alençon, mort le 1ᵉʳ novembre 1492, en marbre blanc, auprès de son mari, à gauche du grand autel de l'église de Notre-Dame d'Alençon. Dessin in-fol. en haut. Gaignières, t. VII, 61. = Partie d'une pl. in-fol. en haut. Montfaucon, t. IV, pl. 7, n° 2.

Mausolée de la même, à côté de son mari, dans l'église Notre-Dame d'Alençon. Pl. in-4 en haut. Desnos, Mémoires historiques sur la ville d'Alençon, t. II, à la p. 206.

Novemb. 15. Monnaie obsidionale du siége de Tournay, prise sur les français. Partie d'une pl. in-12 en larg. Klotz, Historia numorum obsidionalium, pl. 1, p. 72.

Trois monnaies du siége de la ville de Tournay, assiégée et prise par les impériaux sur les français. Partie d'une pl. in-4 en haut. Tobiesen Duby, Pièces obsidionales, pl. 20, nᵒˢ 3 à 5.

Monnaie obsidionale de Tournay. Partie d'une pl. in-4 en haut. Conbrouce, t. III, p. 78.

Portrait à genoux d'Olivier d'Espinay, dit des Hayes, seigneur de Boisgueront, avec ses deux fils; vitrail derrière le grand autel de l'église de Wys, paroisse de Boisgueront, près Rouen. Dessin colorié in-fol. en haut. Gaignières, t. VIII, 46. = Partie d'une pl. in-fol. en larg. Montfaucon, t. IV, pl. 47, n° 1.

Monument élevé à Louis de Poncher, en albâtre, dans lequel est sa statue et celle de Robert-le-Gendre, sa femme, à Saint-Germain-l'Auxerrois de Paris. Pl. in-8 en haut. Al. Lenoir, Musée des monuments fran-

çais, t. III, pl. 98, n° 96. = Pl. in-8 en haut. A. Lenoir, Histoire des arts en France. Planche numérotée inexactement dans la description des gravures en tête du recueil, et qui devrait être 84 quatuor. = Musée du Louvre, sculptures modernes, n° 87.

1521.

Tombeau dans lequel on renferma, en 1521, les restes de six anciens évêques de Metz, exhumés pour des changements exécutés dans la cathédrale de cette ville. Petite pl. grav. sur bois. Begin, Histoire — de la cathédrale de Metz, vol. I, p. 201, dans le texte.

Les menus propos par Pierre Gringore, en vers. Paris, Gilles Couteau, 1521, petit in-4 goth., fig. *Très-rare.*
Ce volume contient :

Figure représentant la mère Sotte entre deux fous; à l'entour : *Tout par raison, — Raison par tout, — Par tout raison.* Pl. in-16 carrée, grav. sur bois, sur le titre.

Des figures représentant des sujets relatifs à l'ouvrage. Pl. in-12 en larg., grav. sur bois, dans le texte.
Les figures de cette édition sont fort curieuses.

—

Sceau de René d'Anjou, seigneur de Mezieres, Tucé, Senneché, etc., fils de Louis d'Anjou, bâtard du Maine et d'Anne de la Tremoille. Partie d'une pl. in-fol. en haut. Trésor de numismatique et de glyptique. Sceaux des grands feudataires de la couronne de France, pl. 21, n° 5.

Monnaie incertaine française. Petite pl. grav. sur bois. Ordonnance, etc. Anvers, 1633, feuillet 1, 8.

1521 ? Jeton de Henri de Quarmont — probablement municipal. Petite pl. grav. sur bois. De Fontenay, Manuel de l'amateur de jetons, p. 142, dans le texte.

Figure de Jaques aux — Cousteaux, contrôleur à Beauvais, vitrail derrière le choeur de l'église de Saint-Estienne de Beauvais. Dessin in-fol. en haut. Gaignières, t. VIII, 66.

Figure de femme de Jaques aux — Cousteaux, contrôleur à Beauvais, vitrail derrière le choeur de l'église de Saint-Estienne de Beauvais, auprès de celui qui représente son mari. Dessin in-fol. en haut. Gaignières, t. VIII, 67.

Portrait en pied de Nicolas le Sellier, maistre des forteresses de Beauvais, vitrail de la chapelle Sainte-Catherine dans l'église Saint-Étienne de Beauvais. Dessin in-fol. en haut. Gaignières, t. VIII, 55.

Portrait en pied de Marguerite de La Mare, femme de Nicolas Le Sellier, vitrail auprès de celui qui représente son mari, à la chapelle Sainte-Catherine dans l'église Saint-Étienne de Beauvais. Dessin in-fol. en haut. Gaignières, t. VIII, 56.

Deux monnaies de François de Mavenil, baron de Montereau, comte de Deciane (Desana). Partie d'une pl. in-4 en haut. Gazzera, Memorie storiche dei Tizzoni, pl. 3, n°os 1, 2, p. 62 et suiv. = Partie d'une pl. in-8 en haut. Revue numismatique, 1843. E. Cartier, pl. 9, n°os 1, 2, p. 203.

1522.

La bataille de la bicoque. Vue de la bataille. Estampe in-fol. en larg., grav. sur bois. — 1522. Avril 22.

Fato darme fatto nl (nel) 1522, alla bicocha di lutrecho con sgvizzeri contra prospero. Vue de la bataille. Estampe petit in-fol. en larg., grav. sur bois.

Tombe de Aegidius Brossier, canonicus, devant la chapelle de saint Nicaise, derriere le choeur de l'eglise de Notre-Dame de Paris. Dessin in-8. Recueil Gaignières à Oxford, t. IX, f. 78. — Mai 22.

Épitaphe de Aegidius Comers cognomine Langlada, avec la figure de cet abbé à genoux, un eveque et un abbé avec un chien, contre le mur dans la croisee à droite, dans l'église de Saint-Maurice d'Angers. Dessin in-4. Recueil Gaignières à Oxford, t. VIII, f. 112. — Mai 25.

Tombe de Gille d'Estourmel et de Clayne de Noyel, son épouse, qui mourut l'an 1531, octobre 17, dans le château de Suzanne. Partie d'une pl. lith. in-fol. en larg. Taylor, etc. Voyages pittoresques et romantiques dans l'ancienne France. Picardie, 1 vol., n° 97. — Juillet 19.

Tombeau d'Anne Bouton, abbesse de l'abbaye de Notre-Dame de Molaise, dans l'église de cette abbaye. Pl. in-4 en haut., grav. sur bois. Palliot, histoire généalogique des comtes de Chamilly de la maison de Bouton, à la page 139, dans le texte. — Août 17.

1522.
Septemb. 19.

Figure de Jaquette de Champanges, femme de Jean-le-Picart, notaire et secretaire du roi, mort le 2 juillet 1549, auprès de son mari, sur leur tombe, au milieu de la nef de l'ancienne église des Blancs-Manteaux de Paris. Dessin in-fol., en haut. Gaignières, t. VIII, f. 114. = Partie d'une pl. in-4 en haut. Millin, Antiquités nationales, t. IV, n° XLVII, pl. 6, n° 6.

Novemb. 14. Tableau représentant l'assomption de la Ste Vierge, peint par Benedetto Ghirlandajo. Sur un des volets est le portrait d'Anne de France, femme de Pierre II, duc de Bourbon, présentée par Ste Anne. L'autre volet représente Pierre II, mort le 8 octobre 1503, à la cathédrale de Moulins. Pl. in-fol. en larg., lith. Achille Allier, l'Ancien Bourbonnais. Atlas, pl. non numérotée.

Pierre commémorative du cloître S. Maclou de Rouen, représentant Jehan ses dix fils, sa femme et ses trois filles. Pl. in-8 en larg. Langlois, Essai sur les danses des morts, pl. 3.

Le Rozier historial de France, contenant deux Roziers, etc. Paris, François Regnault, 1522, in-fol. gothique, fig. *Rare.* Ce volume contient :

Un très-grand nombre de figures représentant des sujets divers, batailles, siéges, entrevues, hommage du livre par l'auteur, et des portraits de personnages, relatifs au texte de l'ouvrage. Planches de diverses grandeurs gravées sur bois, dans le texte. Quelques-unes des planches sont répétées.

La date est dans le privilége du 23 mars 1522.

Le nom de l'auteur est incertain. Voyez : Brunet, t. IV, p. 139.

Voyez aussi : Paulin Paris, Manuscrits français de la Bibliothèque du roi, t. IV, p. 116 et suiv.

Le Rozier historial de France, contenant deux Roziers, etc. Paris, François Regnault, 1522, in-fol., gothique, fig. Exemplaire sur vélin de la Bibliothèque impériale. Ce volume contient :

Miniature représentant un écusson de fleurs de lis sans nombre. Pièce in-4 carrée, sur le titre.

Miniature représentant un roi de France sur son trône ; des personnages assis de chaque côté. Devant, un secrétaire, écrivant sur une table. Pièce in-4 en haut., au feuillet de la table, recto.

Miniature représentant un roi de France assis sur son trône ; de chaque côté quelques personnages debout. Pièce in-8 en larg., au premier feuillet, recto, dans le texte.

Un grand nombre de figures représentant des sujets relatifs aux récits de l'ouvrage ; combats, siéges, scènes de guerre et maritimes, réceptions, entrées, mariage, scènes d'intérieur, figures isolées, médaillons ronds contenant des portraits. Miniatures ou planches de différentes grandeurs, gravées sur bois, peintes, dans le texte. Il y en a de répétées.

Miniatures d'un travail fin et remarquable. La conservation est très-belle.

Sensuyt la rencõtre et descõfiture des hennoyers faicte entre saint Pol et betune et a la iournee de fin faicte

1522.

des hennoyers p. nos g⁻s mis afin et moult fort anoyez avec la summation darras et se chante sur le chant Helas je l'ay perdue celle q̄ iaymois tāt. On les vend à Paris en la rue neufue Notre Dame a lenseigne de lescu de France. Sans lieu ni nom de libraire ni date. (Paris, Jean Trepperel, 1522), petit in-8 gothique de huit feuillets. *Rare.* Cet opuscule contient :

L'écu de France soutenu par deux anges. Très-petite planche carrée grav. sur bois, au feuillet du titre, verso. Répété au feuillet 8, verso.

Trois figures représentant des hommes armés, et dans l'une un personnage assis. Petites planches de diverses grandeurs, grav. sur bois, aux feuillets 7 et 8.

Les hennoyers sont les habitants du Haynault. Cette pièce est relative aux guerres qui mirent fin à la domination française dans ce pays.

La légēde des flamēs artisiens et haynuyers, ou autrement leur cronique abregee, en laquelle sont contenues plusieurs hystoires de Frāce Angleterre et Allemaigne, etc. Paris (Fr. Regnault), 1522. Petit in-4 gothique, fig. Ce volume contient :

Prince à cheval allant à gauche, sous un dais porté par quatre personnages, précédé de soldats et suivi de quelques autres personnages. Planche in-12 en larg., grav. sur bois, au feuillet du titre, verso.

L'auteur dans son cabinet, écrivant sur un pupitre. Planche in-12 en haut., grav. sur bois, au premier feuillet, dans le texte.

Quelques figures représentant des sujets ou des per-

FRANÇOIS I^{er}.

sonnages relatifs à l'ouvrage. Petites pl. carrées et 1522.
rondes., grav. sur bois, dans le texte.

> Les portraits qui se trouvent sur ces planches sont imaginaires.

Les regretz de Picardie et de Tournay a XXIX coupletz. Sans lieu ni nom de libraire. (Paris, Jean Trepperel), 1522. Petit in-8 gothique de huit feuillets. *Rare*. Cet opuscule contient :

L'écu de France soutenu par deux anges. Très-petite pl. carrée, grav. sur bois, sur le titre.

Un chevalier armé à genoux, recevant l'oriflamme d'un prince assis; deux autres guerriers debout. Pl. in-16 en larg., grav. sur bois, au feuillet dernier, recto.

Une lettre initiale L. Planche in-16 en haut., grav. sur bois, au feuillet dernier, verso.

> La date de 1522 est dans le dernier couplet.

Les merveilles du monde, selon le temps qui court; une ballade francisq̄ et une aultre ballade de lesperance des Henouyers. Sans lieu ni date. Petit in-8 gothique de quatre feuillets, fig. *Rare*. Cet opuscule contient :

Réunion de divers personnages. Petite pl. en haut., grav. sur bois, sur le titre.

L'auteur dans son cabinet. Très-petite pl. carrée, grav. sur bois, au feuillet du titre, verso.

Six personnages; au fond une porte de ville. Petite pl. carrée, grav. sur bois, au feuillet dernier, verso.

> Ces pièces de vers sont d'Adrien Charpentier, et paraissent avoir été publiées en l'année 1522.

1522.
S̄ēsuyt le testamēt de la guerre qui regne a p̄sent sur la terre. On les vend a Lignan pres du grand pont de boys a l'enseigne des deux Iousteux. Sans date. Petit in-8 gothique de quatre feuillets. *Très-rare.* Cet opuscule contient :

Hommes armés auxquels parle un personnage en robe. Petite pl. carrée, grav. sur bois, sur le titre.

<small>C'est une pièce de vers composée par J. Molinet, et qui se trouve dans ses œuvres. 1520-1522.</small>

Sceau de la cour de justice du Landgraviat de la Haute-Alsace. Partie d'une pl. in-fol. en haut. Schoepflin. Alsatia illustrata, t. II, pl. 2 à la p. 512, n° 3, texte p. 515.

Médaille de François Ier, R. Octavien et Cléopâtre. Partie d'une pl. in-fol. en haut. Trésor de numismatique et de glyptique. Médailles françaises, première partie, pl. 8, n° 6.

1523.

1523.
Mars 24.
Vitre représentant Marguerite des Cheises, femme de Charles de Becherel, et sa fille, à genoux, Charles de Becherel, mort le 15 juillet 1502, et Marguerite des Cheises, morte le 24 mars 1523, du costé de l'évangile, entre l'autel et les chaires, dans le choeur de l'église paroissiale de Chevry-en-Brie. Dessin in-4. Recueil Gaignières à Oxford, t. XV, f. 67.

Avril 6.
Tombe de Johannes Durant, en pierre, au milieu du choeur des religieux, dans l'église de l'abbaye de Jumieges. Dessin in-8. Recueil Gaignières à Oxford, t. V, f. 24.

Tombe de Robert Deschamps, en pierre, au milieu du choeur de l'église paroissiale de Saint-Éloi, à Rouen. Dessin in-8. Recueil Gaignières à Oxford, t. IV, f. 79.

1523.
Mai 21.

Figure de Jehan L'aumonier, curé de Long-Pont, sur son tombeau au prieuré de Long-Pont. Partie d'une pl. in-4 en larg. Millin, antiquités nationales, t. IV, n° XLIII, pl. 2, n° 1.

Août 21.

Figure de Ogier de Montmorency, baron des Vuastines, seigneur de Bersée, etc., sur son tombeau dans l'église de Capelle, dédiée à saint Nicolas. Pl. in-4 en haut. Du Chesne, histoire généalogique de la maison de Montmorency, p. 335, dans le texte.

Septemb. 14.

Procès de Charles de Bourbon, connétable de France, par la Cour des Pairs, tenue par le roi François Ier. Miniature du temps, à la tête d'une relation manuscrite de ce procès. Pl. in-fol. en larg. Montfaucon, t. IV, pl. 32.

Médaille de Thomas de Quadagni, citoyen florentin, conseiller et maître-d'hôtel ordinaire du roi François Ier. On ignore la date de sa mort. Partie d'une pl. in-fol. en haut. Trésor de numismatique et de glyptique. Médailles franç., première partie, pl. 50, n° 5.

La doctrine et instruction que baillent et monstrent les bons peres a leurs enfans. A la fin : Qui ce livre voudra acheter autant de soir que de matin, qui sant vienne droit marchander chez maistre Guillaume Balsa-

1523. rin. Lyon, 1523, petit in-8 gothique de huit feuillets. fig. *Très-Rare.* Cet opuscule contient :

Figure représentant un enfant à genoux devant son père. Pl. in-16 en haut., grav. sur bois, sous le titre.

Fgure représentant un homme et un enfant. Petite pl. en haut., grav. sur bois. A l'entour sont six autres figures représentant des personnages. Très-petites pl., grav. sur bois, in-12 en haut., au feuillet du titre, verso.

Figure représentant la descente de croix. Pl. in-12 en haut., grav. sur bois, au feuillet dernier, verso.

Messire Francois Petrarque, des remedes de l'une et de lautre fortune prospere ed adverse. Paris, Galliot-Dupré, petit in-fol. gothique, fig. Ce volume contient :

Un frontispice et neuf planches, savoir : quatre in-4 en haut., et cinq in-8 et in-12, représentant des sujets relatifs à l'ouvrage, grav. sur bois, dans le texte.

Ces planches offrent des particularités curieuses de costumes et autres. L'une représente un jeu de paulme et des personnages jouant aux cartes et aux dez.

Le liure du Jouuencel. Lequel traicte de la guerre tant de assieger forteresses et pais que assëbler ostz et gouuerner selon Vegece, etc. Paris, Phelippe le Noir, 1523, petit in-4 gothique, fig. Ce volume contient :

Fantassins combattant. Pl. in-12 en larg., grav. sur bois. Vignette du titre, répétée feuillet 18, verso.

L'auteur lisant dans son cabinet. Sur ses épaules est 1523. une figure de femme nue. Pl. in-12 en larg., grav. sur bois, au feuillet 3, verso; répétée p. 16, verso; idem au feuillet blanc de la fin, recto.

Seigneur parlant à des soldats. Pl. in-16 en haut., grav. sur bois, au feuillet 4, verso.

Femme tenant une croix et homme tenant une épée. Pl. in-12 en larg., grav. sur bois, au feuillet 10, verso; répétée feuillet 22, recto.

Homme debout mangeant à une table. Pl. in-12 en larg., grav. sur bois, au feuillet 6, verso.

Anachorète et soldats dans une forest. Pl. in-16 carrée, grav. sur bois, au feuillet 23, verso.

La marque de Philippe Lenoir. Pl. in-12 en haut., grav. sur bois, au feuillet blanc de la fin., verso.

C'est le sommaire historial de France, reduict en forme d'un promptuaire ou epithome, selon Robert Gaguin et autres fideles croniqueurs. Paris, Phil. Lenoir, privilege de 1523, petit in-fol. goth. Ce volume contient :

Figure divisée en deux parties, représentant : en haut le pape sur son trône, en bas des cavaliers ayant l'écusson de France sur leurs drapeaux. Pl. in-4 en haut., grav. sur bois, au feuillet dernier, recto.

Figure représentant un roi assis auquel un auteur offre son livre. Pl. petit in-4, grav. sur bois, au feuillet dernier, verso.

66 FRANÇOIS 1ᵉʳ.

1523. La genealogie auecques les gestes et nobles faicts darmes du tres preux et renōme prince Godeffroy de Boulion et de ses cheualereux freres Baudouyn et Eustace, etc. Paris, Phelippe le Noir, 1523, in-4 gothique, fig. Ce volume contient :

Des figures représentant des sujets relatifs aux récits de l'ouvrage. Pl. de diverses grandeurs, grav. sur bois, dans le texte.

<small>Godefroi de Bouillon mourut le 18 juillet 1100.</small>

1524.

1524. Figure de Vincent-Denis Marchand, laboureur, demeu-
Février 16. rant au faubourg de Notre-Dame-des-Champs, sur sa tombe, dans la nef de l'église de Saint-Magloire de Paris. Dessin in-fol. en haut. Gaignières, t. VIII. f. 72. = Dessin in-8. Recueil Gaignières à Oxford, t. X, f. 91.

Mars 28. Tombe de Jacques Mesnart, chanoine, auprès du septième pilier à droite dans la nef de l'église de Notre-Dame de Paris. Dessin grand in-8. Recueil Gaignières à Oxford, t. IX, f. 7.

Avril. Les gestes ensemble la vie du preulx chevalier Bayard, — contenant plusieurs victoyres des roys de France Charles VIII, Loys XII et Frācoys premier de ce nom, par Symphorien Champier, Lyon, Gilbert de Viliers-et-Villers, 1525, petit in-4 goth., fig. Ce volume contient :

Portrait du chevalier Bayard à cheval, armé de toutes pièces, allant à gauche. Pl. in-16 en larg., grav. sur bois, sur le titre.

FRANÇOIS I^{er}. 67

Quelques planches représentant des personnages et des 1524.
sujets relatifs à l'ouvrage. Planches de différentes
grandeurs, grav. sur bois, dans le texte.

Les gestes ensëble la vie du preux chevalier Bayard, avec
sa genealogie, etc., par Symphorien Champier. Paris,
en la rue neufue Nostre Dame, a lenseigne de Sainct
Jehan Baptiste. La dédicace a Laurêt des Allemans, éuesque
de Grenoble, est datée du 15 septembre 1525. Petit
in-4 goth., fig. Ce volume contient :

Quelques figures représentant des sujets relatifs à l'ou-
vrage, combats, etc. Il y en a de répétées. Planches
de diverses grandeurs, grav. sur bois, dans le texte.

—

Portrait de Pierre de Terrail, seigneur de Bayard, à mi-
corps, tourné à gauche, cuirassé, tenant de la main
droite la lame de son épée levée, de la gauche son
casque. Pl. petit in-4 en haut. Thevet, Pourtraits, etc.;
1584, à la p. 45, dans le texte.

Histoire du chevalier Bayard, lieutenant general pour le
Roy au gouvernement du Dauphiné, etc., par Theodore
Godefroy. Paris, Abraham Pacard, 1619, in-4. Ce vo-
lume contient :

Portrait du chevalier Bayard, à mi-corps, tourné à
gauche, tenant de la main droite une lance droite,
et de la gauche son casque. En haut le nom. Pl. petit
in-4 en haut., en tête du volume.

—

Portrait de Pierre Terrail, seigneur de Bayard, sur-
nommé le bon chevalier sans peur et sans reproche,
debout, cuirassé, dans une bordure à sujets et em-

1524. blèmes. En haut : Petrus Bayard Eques. In-fol. max°
en haut. Vulson de la Colombière, Les portraits des
hommes illustres, etc., au feuillet M.

Portrait du même, debout, cuirassé. En haut, à gauche,
ses armoiries. En bas : Petrus Bayard Eques. In-12
en haut. Vulson de la Colombière, Les vies des
hommes illustres, etc., à la p. 143.

Portrait du même, en buste, avec un collier d'ordre,
tourné à droite. En haut, un cartouche avec le nom.
En bas, quatre vers : *C'est Bayart, dont le nom*, etc.,
Jaspar Isac f. Estampe petit in-4 en haut.

Portrait du même, sans indication d'où il est tiré.
Vignette in-8 en larg., grav. sur bois. Jubinal, t. 1,
p. 39.

Portrait du même. *N. D. pinx. J. F. sculp.* In-8 en
haut. Velly, Villaret et Garnier, Portraits, t. II,
p. 72.

Mai 10. Jeton de Jean d'Albret-Orval, baron de Lesparre, sei-
gneur de Chateaumeillant, comte de Dreux, gouver-
neur de Champagne et de Brie. Petite pl. grav. sur
bois. Revue numismatique, 1847. A. Duchalais,
p. 226, dans le texte.

Jeton du même. Petite pl. grav. sur bois. De Fontenay,
Manuel de l'amateur de jetons, p. 394, dans le texte.

Juin 22. Tombeau de Robert de Canteleu, archier de la garde
du chastel de Dijon, chevalier de Douvain, dans
l'église des Jacobins de Dijon, sous l'aile droite, de-
vant la chapelle de Notre-Dame-de-Pitié. Dessin in-8

esquissé. Bibliothèque impériale, manuscrits, boetes 1524.
de l'ordre du Saint-Esprit, Canteleu.

Portraits d'Anne de la Tour d'Auvergne, comtesse Juin.
d'Auvergne, et de Jean Stuart, duc d'Albanie, son
mari, mort le 2 juin 1536. Vitrail de la Sainte-Cha-
pelle de Vic-le-Comte. Pl. in-fol. en larg. Baluze,
Histoire généalogique de la maison d'Auvergne, t. I,
à la p. 358. = *Pl.* 6, in-8 en larg. Bouillet, Tablettes
historiques de l'Auvergne, t. I.

Figure de Jeanne de Poix, femme de Raoul de Lannoy, Juillet 16.
à côté de son mari, mort le 4 avril 1508, sur leur
tombeau, dans l'église de Folleville. Deux pl. lithogr.
in-4 et in-8 en haut. Mémoires de la Société des an-
tiquaires de Picardie, t. X, Ch. Bazin, pl. 1 et 2. =
Deux pl. in-fol. et in-4 en haut., lithogr. Bazin, Des-
cription historique de l'église et des ruines du châ-
teau de Folleville, pl. 1 et 2, p. 10 et suiv. = Partie
d'une pl. in-8 en larg., pl. lithogr. Archives de Picar-
die, t. I, à la p. 261.

L'ordre qui fut tenu à l'obseque et funerailles de feu magna- Juillet 20.
nime et tres excellente princesse Claude, par la grace de
Dieu royne de France et duchesse de Bretaigne (1524).
Petit in-8 gothique de 8 feuillets. Cet opuscule con-
tient :

Des figures gravées sur bois.

La doloreuse q̄rimonie de bles soit disāt iadis reale ville
pour la transportation delle a Saīct Denys en France du
corps de feuee tres illustre reyne de France, duchesse de
Bretaigne, maistresse des vertus, Madame Claude. En

1524.

vers, sans lieu ni date (1524). Petit in-8 gothique de 4 feuillets. *Très-rare*. Ce livret contient :

Trois figures relatives au sujet du livre, grav. sur bois, sur le titre et au dernier feuillet.

—

Statues de Claude de France, femme de François Ier, l'une nue et couchée, l'autre vêtue et agenouillée, sur le tombeau de François Ier, à l'abbaye de Saint-Denis. Pl. in-8 en haut., grav. sur bois. Rabel, Les antiquitez et singularitez de Paris. Dans le texte, fol. 60, verso. = Même planche. Du Breul, Les antiquitez et choses plus remarquables de Paris. Dans le texte, fol. 75, verso. = Pl. in-fol. carrée. Félibien, Histoire de l'abbaye royale de Saint-Denis, à la p. 564. = Pl. in-8 en haut. Al. Lenoir, Musée des monuments français, t. III, pl. 102, n° 99. = Pl. in-fol. en haut. A. Lenoir, Histoire des arts en France, pl. 77. = Partie d'une pl. in-8 en larg. Guilhermy, Monographie de Saint-Denis, à la p. 142.

Tombeau de François premier, dessiné, publié et gravé par E.-F. Imbard. Paris, P. Didot l'aîné, 1817, in-fol., fig. Cet ouvrage contient :

Seize planches, dont quelques-unes représentent les détails de ce tombeau, sur lequel est la statue de Claude de France, femme de François Ier, in-fol.

—

Portrait en pied de Claude de France, fille aînée de Louis XII et d'Anne de Bretagne, première femme de François Ier. Tableau du temps. Miniature in-fol. en

haut. Gaignières, t. VIII, 12. = Partie d'une pl. in-fol. en haut. Montfaucon, t. IV, pl. 39, n° 1.

1524.

—

Portrait de la même, en buste de trois quarts, tourné à gauche. Dessin à la pierre noire et à la sanguine, avec quelques touches de pastel. Musée du Louvre, dessins, école française, n° 33431.

Portrait de la même. Idem, n° 33462.

Portrait de la même. Idem, n° 33503.

Portrait de la même, en buste, d'après un dessin aux crayons du temps, du Musée du Louvre. Pl. in-fol. en haut., coloriée. Niel, Portraits des personnages français, etc., 1^{re} série.

Portrait de la même. Tableau de l'école française du seizième siècle. Musée de Versailles, n° 3023.

Portrait de la même. Médaillon sur un soubassement d'ornement, *du cabinet du Roy à Fontainebleau*, petit in-fol. en haut. Au-dessous, en caractères imprimés, un quatrain : Dans *les adversitez*, etc. Mezerai, Histoire de France, t. II, p. 596, dans le texte.

Portrait de la même, en buste, vue de profil et tournée vers la gauche. Au haut de l'estampe est un petit cartouche avec l'année 1526, et le chiffre de Jacques Bink est au milieu, en bas : I⋲B. Très-petite planche en hauteur (hauteur : 1pouce 6lignes, largeur : 11lignes). Il y a un pendant de François I^{er}. Adam Bartsch, t. VIII, p. 293.

1524.
Juillet 20.
Copie de cette estampe par un graveur anonyme de mérite. Elle ne diffère de la planche originale qu'en ce qu'elle ne porte point de marques et que les marges d'en bas lui manquent. Très-petite pl. en haut. (hauteur : $1^{pouce} 3^{lignes}$, largeur : 11^{lignes}). Idem.

Médaille de Claude de France, première femme de François Ier. Partie d'une pl. petit in-fol. en haut. Mézerai, Histoire de France, t. II, p. 594, dans le texte.

Septemb. 8. Statue de Charlotte de France, fille de François Ier, sur le tombeau de son père, dans l'église de l'abbaye de Saint-Denis. *Alex. Le Blond delin. P. Giffart sculp.* Pl. in-fol. carrée. Felibien, Histoire de l'abbaye royale de S. Denys, à la p. 564. = Pl. in-8 en haut. Al. Lenoir, Musée des monuments français, t. III, pl. 102, n° 99.

> Cette statue n'est pas représentée sur la planche de l'ouvrage de Rabel, qui a servi depuis à celui de Du Breul. C'est une erreur singulière.

Tombeau de Francois premier, dessiné, publié et gravé par E.-F. Imbard. Paris, P. Didot l'aîné, 1817, in-fol., fig. Cet ouvrage contient :

Seize planches, dont quelques-unes représentent les détails de ce tombeau, sur lequel est la statue de Charlotte de France, fille de François Ier.

Septemb. 22. Tombe de Jean de Paris, chanoine, devant la porte du cloistre, dans la croisée à gauche dans l'église de Notre-Dame de Paris. Dessin gr. in-8. Recueil Gaignières, à Oxford, t. IX, f. 56.

Jacques bâtard de Vendosme, seigneur de Bonneval, à genoux, avec trois de ses fils derrière lui. Miniature d'un Graduel manuscrit du temps. Miniature in-fol. en haut. Gaignières, t. VIII, 19. = Miniature in-fol. en haut. Idem, t. VIII, 20.

1524.
Octobre 1.

Figure du même, sur son tombeau en pierre, dans la chapelle de Notre-Dame de l'abbaye de Longpont, près Soissons. Dessin in-fol. en haut. Gaignières, t. VIII, 21. = Partie d'une pl. in-fol. en larg. Montfaucon, t. IV, pl. 49, n° 1.

Tombe de Thomas le Roy, de cuivre, au milieu de la dernière chapelle à droite du choeur dans l'église de Notre-Dame de Nantes. Deux dessins in-8. Recueil Gaignières à Oxford, t. VIII, f. 164, 165.

Octobre 24.

François Ier, roi de France, donnant des louanges à Jean de Médicis, et récompensant sa valeur. *Jo. med. bello Tricinensi*, etc., *Johannes Strada inuent*. Pl. in-4 en larg. Partie d'une suite de huit estampes relatives à l'histoire de Jean de Médicis. Adam Bartsch, t. III, p. 87.

Cadre d'émaux composés et exécutés par Léonard de Limoges, en l'honneur de François Ier, représentant des sujets sacrés, et les portraits agenouillés de François Ier et de la reine Claude de France, provenant de la Sainte-Chapelle de Paris, et maintenant au Musée du Louvre. Pl. lithogr. et color., in-fol. m° en haut. Du Sommerard, Les arts au moyen âge, atlas, chap. ix, pl. 5.

Épitaphe de David Patry, mort 1524, et de Michelle

1524.
dicte de Courbefosse, sa femme, morte 1526; au-dessus, la sainte Vierge tenant le corps de Notre Seigneur; saint Jean, sainte Marie-Madeleine et six figures à genoux, représentant David Patry, sa femme et leurs enfants; cette épitaphe est en cuivre, contre le mur de la chapelle de Saint-Marcou, à gauche dans l'église de l'abbaye de Beaulieu, proche la ville du Mans. Dessin in-4. Recueil Gaignières à Oxford, t. VIII, f. 70.

Médaille de Louis d'Augerant, seigneur de Boysrigault. Il vivait encore en 1556. Partie d'une pl. in-fol. en haut. Trésor de numismatique et de glyptique. Médailles françaises, première partie, pl. 43, n° 2.

Médaille de Thomas Bohier, chambellan des rois Louis XI, Charles VIII, Louis XII et François I^{er}, général des finances de Normandie, qui mourut en 1524. Partie d'une pl. in-fol. en haut. Trésor de numismatique et de glyptique. Médailles françaises, pl. 42, n° 2.

Figure de Jean Vaast, maître maçon de l'église cathédrale de Saint-Pierre de Beauvais, architecte du grand escalier des Thuileries, dans l'église cathédrale de Saint-Pierre de Beauvais. Dessin in-fol. en haut. Gaignières, t. VIII, 75.

Celestine en laquelle est traicte des deceptions des seruiteurs enuers leurs maistres, et des macquerelles enuers les amoureux, translate dytalien en francoys (par Alphonse Ordognez). Paris, Jehan de Sainct Denys, in-12, fig. gothique. *Rare.* Ce volume contient:

Quelques figures représentant des personnages ayant

rapport à l'ouvrage. Petites planches de diverses grandeurs, grav. sur bois, dans le texte.

1524.

Première édition en français.

Les annalles Dacquitaine, faictz et gestes en sommaire des Roys de France et Dangleterre, et des pays de Naples et de Milan, par Jehan Bouchet. Poictiers, Enguilbert de Marnef et Jacques Bouchet. 1524, in-fol. goth., partie des premiers feuillets en lettres rondes. Ce volume contient :

Lettre initiale L, dans laquelle est saint Michel tuant l'hydre. Pl. in-8 en haut., sans bords, grav. sur bois, au commencement du titre.

Les armes de France supportées par deux anges ; en bas la salamandre. Petite pl. carrée grav. sur bois, à côté de la lettre L ci-dessus.

Figure représentant un roi de France entouré de cinq vertus, FORTITUDO-JUSTICIA, etc., au-dessous des personnages réunis, Mercure, l'acteur et l'Aquitaine. Pl. in-4 en haut., à pans, grav. sur bois, au feuillet 2 des prolégomènes, verso.

Chronique suisse (en allemand), Zurich. Christophe Froschouer, 1554, un vol. in-12 gothique, fig.
Ce volume, relatif aux affaires de la Suisse, depuis le commencement de l'ere chrestienne jusqu'à 1546, contient un grand nombre d'estampes ; elles sont gravées sur bois, de petites dimentions et de diverses formes. Il se trouve parmi elles :

Douze estampes relatives à des faits qui se rapportent à l'histoire de France, depuis 1444 jusqu'à 1524, et

1524.
principalement à Charles le Téméraire, duc de Bourgogne, au roi Charles IX et au roi Louis XII.

<small>Ces pièces sont très-peu importantes.</small>

Tombeau de Pierre de Saint-André, juge-mage de Carcassonne et président à mortier du Parlement de Toulouse; ce monument, en albâtre, placé dans l'église des Carmes de Carcassonne, est maintenant au musée de Toulouse. Pl. in-4 en haut. Mémoires de la Société archéologique du midi de la France, t. III, 1836-1837, pl. 2, p. 291.

Deux médailles de François Ier, frappées pendant le siége de Pavie. Deux petites pl. Luckius, Sylloge numismatum, etc., dans le texte, p. 53.

Deux monnaies obsidionales du siége de Pavie par François Ier. Petite pl. en larg. Kœhler, t. II, p. 321, dans le texte.

Deux monnaies obsidionales du siége de Pavie par les troupes de François Ier. Partie d'une pl. in-12 en larg. Klotz, Historia numiorum obsidionalium, pl. 1, p. 74.

Deux monnaies du siége de la ville de Pavie assiégée par François 1er sur Charles-Quint, et dont le siége fut levé par la bataille de Pavie, le 24 février 1525. Partie d'une pl. in-4 en haut. Tobiesen-Duby, Pièces obsidionales, pl. 1, nos 1, 2. = Idem, Récréations numismatiques, pl. 1, n° 8.

1525.

La bataille faicte par de la les mons deuant la ville de 1525.
Pauie, le xxiiii iour de feurier, lan mcccccxxv, au feuillet Février 24.
dernier, verso. Imprime en la ville Danuers, hors la
porte de la chambre a licorne dor, par moy Guillamme
Vosterman, sans date. Petit in-4 gothique de quatre
feuillets, fig. *Très-rare*. Cet opuscule contient :

Figure représentant un aigle et au-dessous deux bâtons
croisés; à gauche et à droite, quatre écussons; en
haut, celui de l'aigle impérial avec une banderole
portant : Plus oultre. Pl. in-8 en haut., grav. sur
bois, au-dessous du titre.

Figure divisée en deux compartiments, représentant
des cavaliers reçus par une dame, et un combat de
cavaliers. Planche, ou bien deux pl. réunies, in-8 en
haut., grav. sur bois, au feuillet du titre, verso.

Figure représentant quatre personnages; en bas, deux
casques et un morceau d'armure. Pl. in-12 en larg.,
grav. sur bois, au feuillet troisième, verso.

Figure représentant une marche de troupes. Pl. in-12
en larg., grav. sur bois, au feuillet quatrième, recto.

Figure représentant l'écusson impérial. Pl. in-8 en
haut., au feuillet quatrième, verso.

Cet opuscule contient un récit de la bataille, la liste des
prisonniers, en tête de laquelle est *le Roy de Franche*, et celle
des blessés.

La bataille faicte par dela les mons, devant la ville de
Pavie, xxiiii iour de fevrier, lan mcccccxxiiii, par Du-

1525. rant, sans lieu, ni nom d'imprimeur, ni date, in-4 goth. de huit feuillets. *Très-rare*. Cet opuscule contient :

Figure représentant quatre hommes de guerre, leurs casques à terre, prisonniers. Pièce in-12 en larg., grav. sur bois, au feuil. 2, recto; répétée au feuil. 7, recto.

Figure représentant une troupe d'hommes de guerre à cheval et à pied. Pl. in-12 en larg., grav. sur bois, au feuillet 8, recto.

La marque de Guillaume Vosterman, imprimeur à Anvers. Pl. in-8 en haut., au feuillet 8, verso.

Vue de la bataille de Pavie; en haut, à gauche, la ville : Papia; à droite, légende allemande. Estampe in-fol. en larg., grav. sur bois.

L'assedio di Pavia con la rotta et presa del Re christianissimo M.C.XXV (in ottava rima). Venezia, Matt. Pagaw, 1555, in-4 de quatre feuillets. Cet opuscule contient :

Figure représentant un combat de cavaliers. Pl. petit in-8 en larg., grav. sur bois, sur le feuillet 1, au-dessous du titre.

Bas-relief en bois représentant François Ier fait prisonnier à la bataille de Pavie, trouvé à Lulli-sur-Loire. *C. Pensée fecit*. Pl. lithogr., in-fol. en larg. Album du département du Loiret.

François Ier fait prisonnier à la bataille de Pavie. En bas : H. *Meems Kerck inuenit*. Pl. in-4 en larg.

Cette planche fait partie d'une suite de six ou huit pièces.

Armure de François Ier, en fer battu, ciselé, gravé et 1525.
damasquiné d'or, avec des ornements et figures. Au
Louvre, Musée des souverains. Provenant du Musée
d'artillerie, n° 36 (1839).

> Le catalogue du musée mentionne que cette armure est celle
> que François Ier portait le jour de la bataille de Pavie.

Épée que portait François Ier le jour de la bataille de
Pavie. Pl. in-fol. en larg. Ach. Jubinal, *La armeria
real* de Madrid, t. I, pl. 9. = Partie d'une pl. in-fol.
en haut. Willemin, pl. 261.

> C'est l'épée que François Ier, vaincu à Pavie, remit à Launoy, ou à Garcia Paredes, et qui fut portée triomphalement à Charles V par Antonio Carracciolo, neveu du marquis de Pescaire. Elle fut conservée à Madrid dans l'*Armeria real*, comme le plus glorieux trophée. On l'offrit, pendant les conférences de 1660, au cardinal Mazarin, qui la refusa. Napoléon la réclama en 1808, et elle fut apportée de Madrid à Paris avec un appareil royal. L'Empereur la conserva aux Tuileries, où elle resta jusqu'en 1815, époque où il la fit placer au Musée d'artillerie (n° 664). Elle a été depuis mise au Louvre, dans le Musée des souverains.
> Voir *Histoire de la captivité de François Ier*, par M. Rey.

Tombeau de Guillaume Gouffier, sieur de Bonnivet, au
milieu de la chapelle du Rosaire, à gauche du chœur
dans l'église de Saint-Maurice d'Oiron. Dessin in-fol.
en haut. Bibliothèque impériale, manuscrits, boetes
de l'ordre du Saint-Esprit, Gouffier.

Portrait de Guillaume Gouffier, seigneur de Bonnivet,
amiral de France, à mi-corps, vu de face, la main
droite appuyée sur une ancre, et tenant de la gauche
le pommeau de son épée. Pl. petit in-4 en haut.

1525. Thevet, Pourtraits, etc., 1584, à la p. 340, dans le texte.

Portrait du même. Tableau de l'école française du seizième siècle. Musée de Versailles, n° 3048.

Le panegyric du cheuallier sans reproche (Louis de la Trimouille), par maistre Jehan Bouchet, procureur es cours royales de Poictiers. Poictiers, Jacques Bouchet, 1527, in-4 gothique et lettres rondes. Ce volume contient :

Marque de de Marnef. Très-petite pl. en haut. et bordure d'ornements, grav. sur bois, sur le titre.

Figure représentant au milieu, dans un médaillon rond, un cavalier armé de toutes pièces, au galop. On lit autour : OMNIS QUI ZELUM HABET MILITIE : EXEAT POST ME. En haut et aux angles, des armoiries; en bas, une épée debout sur une roue. Pl. in-4 en haut., grav. sur bois, au feuillet du titre, verso.

Épitaphes vulgaires et latins du cheualier sans reproche le syre de la Trimoille, cheualier de lordre, conte de Guynes, etc., en vers latins et françois. Lyon, a lenseigne Sainct Jehan Baptiste. Sans nom d'imprimeur ni date. Petit in-4 gothique de quatre feuillets. Cet opuscule contient :

Figure représentant un chevalier de face tenant son épée levée dans la main gauche. Petite pl. en haut. grav. sur bois, sur le titre. Au-dessous, en caractères imprimés : Loys le Syre de la Trimoille, chevalier sans reproche.

Tombeau de Loys de la Tremoille, II° du nom, tué à

la bataille de Pavie, et de Gabrielle de Bourbon, sa femme, en marbre, au milieu du chœur de l'église de Notre-Dame de Thouars. Dessin in-fol. Recueil Gaignières à Oxford, t. I, f. 36.

1525.
Février 24.

> Gabrielle de Bourbon mourut le 30 novembre 1516.

Médaille du même. *Rev. Me duce tutus adibis astra.* Partie d'une petite planche. Luckius, Silloge numismatum, etc., dans le texte, p. 3.

Portrait du même, à mi-corps, tourné à droite, cuirassé, tenant de la main droite une masse d'armes. Pl. petit in-4 en haut. Thevet, Pourtraits, etc., 1584, à la p. 334, dans le texte.

Portrait du même. Tableau du temps, miniature in-fol. en haut. Gaignières, t. VIII, 27. = Partie d'une pl. in-fol. en haut. Montfaucon, t. IV, pl. 42, n° 4.

Portrait du même, en marbre, sur son tombeau, au milieu de l'église de Thouars. Partie d'une pl. in-fol. en haut. Montfaucon, t. 4, pl. 43.

Portrait du même, dans une bordure à sujets et emblèmes. En haut : Ludovicus de la Trimoville. Infol. max° en haut. Vulson de la Colombière, Les portraits des hommes illustres, etc., au feuillet K.

Portrait du même, assis. En haut, à droite, ses armoiries. En bas : Lvdovicvs de la Trimoville, in-12 en haut. Vulson de la Colombière, Les vies des hommes illustres, etc., à la p. 115.

Portrait du même, d'après une ancienne estampe, vi-

1525.
Février 24.
gnette in-8 en larg., grav. sur bois. Jubinal, t. I, p. 36.

Portrait du même. Tableau du seizième siècle, Musée de Versailles, n° 3017.

Portrait de Jacques II de Chabannes, seigneur de la Palice, maréchal de France, vu de trois quarts, tourné à gauche. Dessin : Musée du Louvre, Dessins, École française, n° 33504.

Tombeau de Étienne Poncher de Tours, évêque de Paris et ensuite archevêque de Sens, etc., etc., en cuivre jaune, à droite du grand autel, dans le chœur de l'église cathédrale de Saint-Étienne de Sens. Dessin in-fol. en haut. Bibliothèque impériale, manuscrits, boetes de l'ordre du Saint-Esprit, Poncher.

Mai 23. Tombeau de Renée d'Orléans, fille de François d'Orléans, duc de Longueville, aux Célestins de Paris. Pl. in-4 en haut. Millin, Antiquités nationales, t. I, n° III, pl. 16. = Partie d'une pl. in-fol. max° en larg. Albert Lenoir, Statistique monumentale de Paris, liv. 12, pl. 8.

Mai 27. Figure de Robert Dure, *alias* Fortunatus, principal du collége du Plessis, à Paris, sur sa tombe, avec sa mère, dans la nef de l'église de Saint-Yves, à Paris. Dessin in-fol. en haut. Gaignières, t. VIII, 57.

Mai 30. Tombeau de Hugues Fournier, premier président en Bourgogne, aux Cordeliers de Dijon, dans le cloître, derrière le grand autel. Dessin in-8 en haut., esquissé.

Bibliothèque impériale, manuscrits, boetes de l'ordre du Saint-Esprit, Fournier. — 1525.

Épitaphe de Jaquete de Rothais, abbesse, en cuivre, contre le mur du chœur des religieuses de l'église de l'abbaye de Beaumont. Au-dessus, sous le crucifix, la sainte Vierge et un cercueil contenant le corps de l'abbesse. Dessin in-4. Recueil Gaignières à Oxford, t. VII, f. 90. — Juin 8.

Figure de Robert Cadot, maître chirurgien juré à Paris, sur sa tombe, dans la nef de l'église de Saint-Denis-de-la-Chartre, à Paris. Dessin in-fol. en haut. Gaignières, t. VIII, 69. = Dessin in-8. Recueil Gaignières à Oxford, t. X, f. 11. — Juin 13.

Figure de Françoise de Herisson, femme de de Chahaunay, seigneur de Cheronne du Rouzay, etc., sur sa tombe, dans la croisée à droite de l'église de l'abbaye de Perseigne, au Maine. Dessin in-fol. en haut. Gaignières, t. VIII, 60. = Dessin grand in-8. Recueil Gaignières à Oxford, t. VIII, f. 101. — Juin 30.

Figure de Louis, seigneur de Rouville et de Grainville, chevalier, conseiller et chambellan du Roi, grand maître enquesteur et réformateur des eaux et forêts de Normandie et Picardie, capitaine de gendarmes, grand veneur de France, lieutenant général du Roi en Normandie, en relief sur son tombeau, dans l'église de l'abbaye de Bonport. Dessin in-fol. en haut. Gaignières, t. VIII, 44. = Partie d'une pl. in-fol. en larg. Montfaucon, t. IV, pl. 49, n° 3. = Partie d'une pl. in-4 en haut. Millin, Antiquités nationales, t. IV, n° XL, pl. 2. — Juillet 17.

1525.
Juillet 17.

Montfaucon porte que ce tombeau était dans l'église de l'abbaye de Longpont.

Statue de Louis de Rouville, grand veneur de France, sur son cénotaphe à l'abbaye de Notre-Dame de Bon-Port, avec celle de Susanne de Coësme, sa femme. Partie d'une pl. in-8 en haut. A. Lenoir, Musée des Monuments français, t. IV, pl. 148, n° 545.

Juillet 21. Figure de Colombe, femme de Jean-Pierre Marchand de Rigny-Leferon, mort le 29 mai 1513, auprès de son mari, sur leur tombe, avec leurs neuf enfants, dans l'église de l'abbaye de Vauluisant. Dessin in-fol. en haut. Gaignières, t. VII, f. 135.

Tombe de Charles de Hangest, évêque de Noyon, en cuivre, à la seconde rangée dans le sanctuaire de l'église cathédrale de Notre-Dame de Noyon. Dessin gr. in-8. Recueil Gaignières à Oxford, t. XIV, f. 108.

Pierre sépulcrale d'un citoyen notable de Rouen, représenté avec ses dix fils, et de sa femme avec ses trois filles, sur laquelle on lit la date de 1525, dans le cloître St-Maclou de Rouen. Pl. in-8 en larg. Pl. 3, Séances publiques de la Société libre d'émulation de Rouen, 1832. E.-H. Langlois, à la p. 56.

Tapisserie de la chambre à coucher de François Ier au château de Madrid (Espagne), d'après un dessin du temps. Pl. in-fol. en haut., lithogr. Collection de documents inédits sur l'histoire de France. — Capti-

vité du roi François Ier, par M. Aimé Champollion-Figeac. Paris, Imprimerie royale, 1847, in-4°, pl. 8.

1525.

Les nobles prouesses et vaillances de Galien restaure, filz du noble Oliuier le marquis, et de la belle Jaqueline, fille du roy Hugon, empereur de Constantinoble. Lyon, Claude Nourry, alias le Prince, 1525, petit in-fol. gothique, fig. Ce volume contient :

Figure du chevalier Galien restaure à cheval, allant à gauche. Pl. petit in-4, en larg., sur le titre.

Un grand nombre de figures représentant des faits de ce roman : batailles, guerriers, marches, entrevues, scènes familières. Pl. de diverses grandeurs, grav. sur bois, dans le texte.

> Ces figures sont curieuses par les détails d'usages et de costumes que l'on y trouve.

Les treselegantes, tresveridiques, et copieuses Annales des tres preux, tres nobles, tres chrestiens et tres excellens moderateurs des belliqueses Gaules. Depuis la triste desolation de la tresinclyte et tresfameuse cite de Troyes jusques au regne du tres vertueux roy François a present regnant. Compilées par Nicole Gilles jusques au temps de tres prudent et victorieux roy Loys unziesme. Et depuis additiōnees selon les modernes hystoriens iusques en lan 1520. Paris, Anthoine Couteau pour Galliot du Pre, 1525, in-fol. gothique, 2 tomes en un volume. Exemplaire sur vélin de la Bibliothèque impériale. Cet exemplaire contient :

Quatorze miniatures représentant des faits relatifs aux récits de l'ouvrage : l'auteur dans son cabinet,

1525.
portraits de rois en médaillons, généalogie, lettres peintes. Pièces de diverses grandeurs dans le texte.

> Ces miniatures sont d'un travail peu remarquable ; mais elles offrent quelque intérêt sous le rapport historique, pour les vêtements ou d'autres détails. La conservation est très-belle.

Sensuyvent les cinquante et ung arretz donnez au grand conseil damours, a l'encontre de plusieurs parties. (Par Martial d'Auvergne.) Paris (Philippe le Noir), 1525, petit in-4, fig. Ce volume contient :

Deux hommes et deux femmes entrant dans un château qui est à gauche. Pl. in-12 en larg., grav. sur bois. Vignette du titre.

Saint personnage assis, tourné à gauche, dans une chambre, recevant trois hommes qui entrent. Pl. in-12 en haut., grav. sur bois, au verso du dernier feuillet.

La mer des croniques et miroir hystorial de France, iadis cōpose en latin par religieuse psonne frere Robert Gaguin. — Additionne de plusieurs additions iouxte les premiers imprimez, iusq̄s en lan mil cinq cēs et xxv. Paris, pour Ambroise Girault, petit in-fol. gothique, fig. Ce volume contient :

La marque de P. Viart. Petite pl. en haut., grav. sur bois, sur le titre.

Quelques figures représentant des sujets relatifs à l'ouvrage. Pl. de diverses grandeurs, dans le texte. Il y en a de répétées.

Lhistoire et Recueil de la triumphante et glorieuse victoire

obtenue contre les seduyctz et abusez Lutheriens mescreans du pays Daulsayes et autres par treshaut et trespuissant prince et seigneur Anthoine, par la grace de Dieu duc de Calabre, de Lorraine et de Bar, etc., par Nicolas de Volkyr de Serouuille, secretaire et historien de ce duc. Paris (Galiot du Pre), privilége de 1526, in-fol. gothique, fig. Ce volume contient :

1525.

Femme tenant des clefs, et foulant aux pieds un monstre; en haut, banderole. Pl. in-8 en haut., grav. sur bois, vignette du titre.

L'auteur écrivant dans son cabinet. Pl. in-8 en haut., grav. sur bois, au feuillet 2ᵉ, recto, dans le texte.

Le duc Antoine, à cheval, allant à droite, l'épée levée, entouré de guerriers; banderoles et légendes. Pl. in-4 en haut., grav. sur bois, en tête du premier livre A. i, recto, dans le texte.

Un évêque à genoux, dans une campagne, devant un crucifix. Pl. in-12 en haut., grav. sur bois, au feuillet B. iii, verso, dans le texte.

Personnage à genoux, offrant un livre à un autre homme debout; en haut une inscription, des lettres de renvoi; en bas NCP. Pl. in-12 en haut., grav. sur bois, au feuillet F. iii, recto, dans le texte.

Combat entre deux armées, près d'une ville, à droite ; en haut, une inscription en trois lignes. Pl. in-4 en haut., grav. sur bois, en tête du second livre G. i, recto, dans le texte.

Un saint personnage entre une colonne et une croix ;

1525. des anges. En bas, GS. Pl. in-4 en haut., grav. sur bois, en tête du troisième livre L. vii, recto, dans le texte.

Une colonne avec inscription. Pl. in-8 en haut., sans bords, grav. sur bois, au feuillet N. ii, recto, dans le texte.

Cercle, avec légendes et représentation d'une église, relatif à une fondation du roi Hildebert, gravé auprès du grand autel de l'église de Momonstier. Pl. in-8 carrée, grav. sur bois, au feuillet N. iiii, recto, dans le texte.

—

Armures diverses du commencement du xvie siècle. Musée de l'Artillerie, De Saulcy, nos 112, 114, 116, 117, 120, 138, 154, 157, 158, 160.

Canons et coulevrines du temps de François Ier. Musée de l'Artillerie, De Saulcy, nos 2814, 2818 à 2821, 2824, 2829, 2849.

Jeton de René, grand bâtard de Savoye, fils du duc Philippe II, grand maître de France. Partie d'une pl. in-8 en haut. Revue numismatique, 1848. E. Cartier, pl. 12, n° 5, p. 223 et suiv.

1525? Portrait debout de Jeanne, femme de noble homme Jean de Marisy-Marchand, de Chaalons, vis-à-vis de son mari, vitrail de l'église cathédrale de Saint-Étienne de Chaalons. Dessin colorié, in-fol. en haut. Gaignières, t. VII, p. 131.

Tapisserie représentant la cérémonie des obsèques des

chanoines réguliers de l'abbaye royale de Saint-Victor-lès-Paris, de la fin du xv° siècle ou du commencement du xvi°. Elle était dans cette abbaye, d'où elle avait été transportée dans l'église du prieuré-cure de Saint-Guenault à Corbeil. Perdue en 1792-93, elle fut donnée en 1795 à l'église paroissiale de Saint-Spire de la même ville. Depuis, elle a disparu. Pl. in-8 en larg. Revue archéologique, A. Leleux, 1852, pl. 203; T. Pinard, à la p. 701.

1525?

Les gestes de la Royne Blanche, mere de sainct Loys, roi de France. Redige pour madame Loyse, mere du roy de France Francois premier de ce nom. Manuscrit sur vélin du xvi° siècle, in-4, soie noire, avec figures en relief, Bibliothèque impériale. Manuscrits, ancien fonds français, n° 10309. Ce volume contient :

Miniature représentant la princesse Louise de Savoie, ayant des ailes d'ange, assise dans une salle à colonnes, tenant un gouvernail de navire placé dans un bassin rempli d'eau. A ses pieds est une figure d'homme couché, représentant probablement saint Louis, comme commémoration, et rapprochement de la situation des deux princesses, dans une bordure en portique. Pièce in-4 en haut., feuillet avant le commencement du texte. Lettres peintes et ornements dans le texte.

Cette miniature est d'un très-beau travail ; elle est fort curieuse sous le rapport des vêtements. La conservation est très-belle.

La reliure de ce volume est singulière et inusitée ; elle est en soie noire, sous laquelle sont placées des figures en relief, également en soie, représentant d'un côté une chasse et de l'autre un oiseau.

1525? Livre de louanges du roi Francois Ier, dedié à sa mere Louise de Savoye, duchesse d'Angoulesme et Danjou, etc., en vers. Manuscrit sur vélin, du XVIe siècle, in-8 oblong, maroquin rouge, Bibliothèque impériale. Manuscrits, ancien fonds français, n° 8037. Ce volume contient :

Miniatures représentant le monogramme de François Ier, une salamandre couronnée. Petites pièces, dans le texte; ornements.

> Petites miniatures, bien exécutées, offrant quelque intérêt. La conservation est bonne.

Chātz royaulx, oraisons et aultres petitz traictez faictz et composez par feu de bonne memoire maistre Guillaume Cretin, en son viuant chantre de la saincte Chapelle royalle a Paris, et tresorier du boys de Vincennes, en vers. Paris, Jehan Sainct Denys, sans date, dédié à la royne de Navarre, duchesse de Berry et d'Alencon, etc., par Francoys Charbonnier. Petit in-4 gothique. Ce volume contient :

Figure représentant un roi de France assis sur son trône, entouré de quelques personnages, auquel l'auteur, un genou en terre, offre son livre. Pl. in-12 en hauteur, grav. sur bois, au feuillet du titre, verso.

La marque de Jehan Saint-Denis. Pl. in-16 en haut., grav. sur bois, au feuillet dernier, verso.

Mirouer des femmes vertueuses, ensemble la patience de Griselidis, l'histoire admirable de Jehanne Pucelle, native de Vaucouleur. Nouvellement imprimé à Paris.

Petit in-8, fig. — Réimpression faite par M. G. Duplessis, en 1840. Ce volume contient : 1525?

Sept figures représentant des sujets relatifs à cet ouvrage. Petites pl. grav. sur bois, dans le texte.

Le Testament du pere, lequel il laissa a son fils, a la fin de ses jours, pour l'instruire a vertu et fouir aux vices. A la fin : Et a este nouvellement imprimé en papier, non pas en parchemin. Qui le voudra acheter vienne chez Guillaume-Balsarin. Lyon, sans date, in-8 gothique de huit feuillets, fig. *Très-rare.* Cet opuscule contient :

Figure représentant un roi et un jeune homme à genoux devant la sainte Vierge ; autre personnage. Petite pl. carrée, grav. sur bois, au-dessous du titre.

Figure représentant un enfant à genoux devant son père. Pl. in-16 en haut., grav. sur bois, au feuillet du titre, verso.

Figure représentant un homme tenant des verges et trois enfants ; très-petite pl. carrée. Deux autres figures sur lesquelles sont des personnages ; très-petites pl. en haut., grav. sur bois. Ces trois pl. au feuillet dernier, verso.

Réponse du comte de Carpi à Erasme. Manuscrit sur vélin du XVI^e siècle, in-fol., veau marbré, Bibliotheque impériale. Manuscrits, ancien fonds français, n° 7045. Ce volume contient :

Miniature représentant le roi de France, François I^{er}, assis sur son trône, entre deux seigneurs qui discourent ; au-dessous, six vers latins, et au milieu

1525 ? l'écusson de France. Pièce petit in-fol. en haut., au feuillet 1ᵉʳ, verso. Lettres peintes et ornements.

> Cette miniature, d'un bon travail, est fort intéressante pour les habillements. La conservation est très-belle.
> La dernière page porte : Donné a Romme, le 16 may 1526.
> Ce manuscrit est celui qui fut offert à François Iᵉʳ; il provient de Fontainebleau, n° 618, ancien catal. n° 192.

Sensuyt le labirith de fortune et seiour des trois nobles dames, compose par lacteur des Regnars trauersans, et loups rauissans surnomme le trauerseur des voyes perilleuses. (Bouchet Jean.) Paris, Philippe Lenoir. Sans date. Petit in-4 gothique, fig. Ce volume contient :

Figure représentant un roi sur son trône; de chaque côté sont des personnages. Petite pl. in-12 en larg., grav. sur bois, sur le titre.

La marque de Philippe Lenoir. Pl. in-12 en haut., grav. sur bois, au feuillet dernier, verso.

Sensuyuent les fantasies de mere Sotte, contenant plusieurs belles histoires moralisees. Imprimees nouuellement a Paris, par Pierre Gringore, en vers et prose. Paris, Alain Lotrian, sans date. Petit in-4 gothique, fig. Ce volume contient :

La mère Sotte entre deux fous, avec la légende : Tout par raison — raison par tout — par tout raison. Petite pl. carrée, grav. sur bois, sur le titre.

Quelques figures représentant des sujets relatifs à l'ouvrage : réunions, faits historiques, scènes d'intérieurs, etc.; l'écusson de France avec les salamandres. Pl. de diverses grandeurs, grav. sur bois, dans le texte.

FRANÇOIS I^{er}. 93

Cronica cronicar. abbregé et mis p. figures, Descètes et 1525?
 Rondeaulx, etc. Paris, Francois Regnault, sans date,
 in-4 gothique, fig. Ce volume contient :

Des figures représentant des portraits, des personnages
 et des sujets divers. Petites pl. de diverses gran-
 deurs, grav. sur bois, dans le texte.

Inventaire des chartres, lettres, papiers tittres, etc., rela-
 tifs à diverses propriétés. Manuscrit, cahier grand in-4
 de dix feuillets de vélin, aux Archives de l'État, vo-
 lume LL, 1491, p. 1. Ce cahier contient :

Miniature représentant au milieu un crucifix dans une
 cuve; au-dessous sont des flammes sortant d'un
 tube; à gauche, une femme tient une tasse près du
 feu; derrière elle sont des moines, et un prélat les
 couvrant de son manteau; à droite, un homme à
 genoux souffle le feu avec un soufflet; derrière lui
 sont des moines, et la sainte Vierge les couvrant de
 son manteau. Pièce in-4 en larg.; au-dessous, le
 commencement du texte. Le tout dans une bordure
 d'ornements avec animaux, et un écusson d'armoi-
 ries. Grand in-4 en haut., au feuillet 1^{er}, recto.

> Cette miniature est d'un travail peu remarquable; elle offre
> de l'intérêt pour les vêtements et par la singularité du sujet
> qu'elle représente. La conservation n'est pas bonne.
> Cette pièce est évidemment de 1510 à 1540. Je la place
> à 1525.

Le Blason des couleurs en armes, livrees et devises. On les
 vend a Lyon, près Nostre-Dame de Confort, chez Oli-
 vier Arnoullet. Sans date. Petit in-8 gothique, fig. Ce
 volume contient :

Figure représentant un prince, auquel un messager re-

1525? met une lettre. Pl. in-12 carrée, grav. sur bois, au feuillet 2, verso.

Figure représentant une bataille. Pl. in-12, carrée, grav. sur bois, au feuillet 20, recto, dans le texte.

Quelques figures de blasons. Petite pl. grav. sur bois, dans le texte.

> Le Blason des armes, avec les armes des princes et seigneurs de France, auquel est de nouveau adjouste les armes des empereurs et roys chrestiens. On les vend à Lyon, en la maison du Prince, près Nostre-Dame-de-Confort. Sans date. Petit in-8 gothique, fig. Ce volume contient :

Figures représentant des blasons. Pl. de diverses grandeurs, grav. sur bois, dans le texte.

—

Jetoir de la Chambre des Compteurs royaux. Petite pl., grav. sur bois. De Fontenay, Manuel de l'Amateur de jetons, p. 126, dans le texte.

> L'auteur dit que ce jeton est de Louis XII; mais il porte deux F.

Deux monnaies de Jean de Piermont, seigneur de Beckheim, frappées en imitation de monnaies françaises. Partie d'une pl. in-8 en haut. Revue numismatique, 1852. J. Rouyer, pl. 2, n^{os} 3, 4, p. 39.

1526.

1526.
Avril 5.
Tombe de Nicole de Brochand, chanoine, dans la croisée à gauche, devant la chapelle noire, dans l'église de Notre-Dame de Paris. Dessin grand in-8. Recueil Gaignières à Oxford, t. IX, f. 45.

Tombe de Jean de Maunay, dans le milieu de la nef de l'église de Saint-Magloire de Paris. Dessin grand in-8. Recueil Gaignières à Oxford, t. X, f. 89. 1526. Avril 23.

Tombe de Catherine Ruzé, dame de Poy, veuve de Eustace Allegrin, conseiller du roy et général sur le fait de la justice des aydes, etc., à droite au milieu de la nef de l'église des Blancs-Manteaux. Dessin in-fol. en hauteur. Bibliothèque impériale, manuscrits; boîtes de l'ordre du Saint-Esprit, Ruzé. Avril 30.

Tombe de Léonard de la Roche, canonnier ordinaire du roy et chevalier de Jérusalem, en pierre, à gauche dans la nef de l'église de l'abbaye de Chaalis. Dessin in-fol. en haut. Bibliothèque impériale, manuscrits; boîtes de l'ordre du Saint-Esprit, la Roche. Mai 2.

Figure de Jaqueline de la Tourotte, femme de Jean de la Ruelle, licencié en lois, et sœur de Robert de la Tourotte, abbé de Chaalis, sur sa tombe dans la nef de l'église de l'abbaye de Chaalis. Dessin in-fol. en haut. Gaignières, t. VII, f. 123. = Dessin grand in-8. Recueil Gaignières à Oxford, t. VI, f. 33. Août 26.

Figure de frère Antoine Canu, licencié en chacun droit, commandeur général de l'hôpital de Saint-Jaques-du-Hault-Pas, sur sa tombe dans la nef de l'église de Saint-Magloire à Paris. Dessin in-fol. en haut. Gaignières, t. VIII, f. 58. Octobre 15.

Mort de Jean de Médicis, tué d'un coup de canon en combattant contre les Impériaux commandés par le connétable de Bourbon. *Joh. Med. cum impetum*, etc. Nov. 29.

1526. *Johannes Stradanus inuent. Heinrich Golss fecit. Philippus Galle excude.* Pl. in-4 en larg. Partie d'une suite de huit estampes relatives à l'histoire de Jean de Médicis. Adam Bartsch, t. III, p. 88.

Décemb. 4. Tombe de Jehan de Vergy dit de Richecourt, seigneur de Longchaps, à Champlite, chez les Augustins, dans le chœur devant le grand autel. Dessin in-8 en haut., esquissé. Bibliothèque impériale, manuscrits; boîtes de l'ordre du Saint-Esprit, Vergy ou Vergey.

Henri d'Albret, roi de Navarre, présente une fleur à Marguerite, sœur de François Ier, qu'il épousa en 1527; miniature au commencement d'un manuscrit du temps. Miniature in-fol. en haut. Gaignières, t. VIII, f. 97.

Portrait de Henri d'Albret, roi de Navarre, à l'époque où il recherchait en mariage Marguerite, sœur de François Ier, veuve du duc d'Alençon; miniature du temps dans un manuscrit qui appartenait à M. de Gaignières. Pl. in-fol. en haut. Montfaucon, t. IV, pl. 33.

Initiatoire instruction en la religion chrestienne pour les enfans. Manuscrit sur parchemin, in-4. Bibliothèque de l'Arsenal, manuscrits français, Théologie, 60. Ce manuscrit contient les miniatures suivantes :

Armoiries de In-4 en haut., en tête du volume.

Portrait en pied de Henri d'Albret, roi de Navarre, dans un jardin, tenant une fleur de marguerite. Dans le fond, on voit la princesse Marguerite, sœur de

François Ier, que Henri d'Albret recherchait alors en mariage et qu'il épousa en 1527. In-4 en haut. 2e feuillet. Quatre sujets divers de l'Histoire Sainte, in-4 en haut, dans l'ouvrage. Des bordures de fleurs et animaux.

1526.

> Ces miniatures sont fort remarquables, et la conservation en est belle.

Bas-relief représentant un cadavre, presque décharné, sur un tombeau inconnu; œuvre très-remarquable de Jean Goujon, à l'église paroissiale de Gisors. Partie d'une pl. in-4 en haut. Millin, Antiquités nationales, t. IV, n° XLV; pl. 1, n° 2.

Vignette représentant une école d'enfants, partie d'un calendrier figuré, mois de février, copie des heures à l'usage de Chartres, imprimées par la veuve de Thilman Kerver, en 1526. Pl. in-8 en haut. Langlois, Essai sur la calligraphie des manuscrits du moyen âge, à la p. 127 (pl. 14).

Cy est le Romāt de la rose Ou tout lart Damour est enclose, en vers. Paris, Galliot du pre. Privilege de 1526. Petit in-fol. goth., fig. Ce volume contient :

Les armes de France soutenues par deux anges. Pl. in-12 en larg., grav. sur bois. Au feuillet du titre, verso.

L'auteur assis, parlant à des auditeurs également assis. Pl. in-8 en larg., grav. sur bois, en tête du prologue. Dans le texte.

Des figures représentant des sujets relatifs à l'ouvrage : compositions d'un ou deux personnages, réunions,

1526. scènes d'intérieur et diverses, etc. Petites pl. de diverses grandeurs, grav. sur bois. Dans le texte.

—

Tableau votif de la confrairie de Notre-Dame du Puy d'Amiens, offert à Noel 1527, par Philippe de Conty, maître du Puy de cette année, représentant les fête et tournoi donnés dans cette ville lors du passage de François I, au sortir des prisons de Madrid, qui était exposé dans la cathédrale d'Amiens, avec la ballade explicative. Pl. lith. et coloriée in-fol. m° en haut. Du Sommerard; Les arts au moyen âge, Atlas, chap. vi, pl. 9.

<small>Les trois autres tableaux sont donnés; album, 6ᵉ série, pl. 33, 34, 35. Ils sont de 1518, 1519, 1520.
Pour la confrérie du Puy et le volume des ballades et tableaux offerts à la duchesse d'Angoulême, voir Du Sommerard; Les arts au moyen âge, t. V, p. 121-125.</small>

Bouclier de François I. Trois pl. in-fol. en haut. Skelton, Engraved illustrations of antient arms, t. 1, pl. 49, 50, A et B.

Monnaie obsidionale du siége de Crémone, attaquée et prise par les troupes alliées de France, du pape, des Vénitiens et du duc de Milan. Partie d'une pl. in-12 en larg. Klotz; Historia numorum obsidionalium, pl. 1, p. 76.

Monnaie du siége de la ville de Crémone, assiégée et prise par les troupes du pape, de François I, roi de France, de la république de Venise et des autres princes d'Italie, sur les troupes impériales. Partie d'une pl. in-4 en haut. Tobiesen Duby; Pièces obsidionales, pl. 1, n° 3.

FRANÇOIS Ier. 99

Mereau du chapitre de Saint-Omer. Partie d'une pl. in-4 en haut. Tobiesen Duby; monnoies des barons, pl. 15. = Partie d'une pl. in-8 en haut. Mader, t. V, n° 10, p. 20. — 1526.

Six monnaies de Charles-Quint, comme comte de Flandres durant la suzeraineté française. Partie d'une pl. in-8 en haut. Revue numismatique, 1849. J. Rouyer, pl. 4, n°s 4 à 9, p. 147 et suiv.

Portrait en pied de Collesson Lalemant, écuyer, vitrail dans la nef de l'église de Notre-Dame de Chaalons. Dessin colorié in-fol. en haut. Gaignières, t. VIII, 61. — 1526?

1527.

F gure de Robert Dure, *alias* Fortunat, sur son tombeau, à la chapelle de Saint-Yves, à Paris. Partie d'une pl. in-4 en haut. Millin; Antiquités nationales, t. IV, n° XXXVII, pl. 5, n° 2. — 1527. Mars 27.

Tombeau de Jacques de Malain, seigr baron de Lux, de Vaudenay et de Malain, mort le 2 avril 1527, et de Loyse de Savoisy, sa femme, morte le 7 septembre 1525, à la 2° arcade de la chapelle de Malain, au côté de l'évangile, dans l'église paroissiale de Saint-Martin de Lux, en Bourgogne. Dessin in-fol. en haut. Bibliothèque impériale, manuscrits, boites de l'ordre du Saint-Esprit, Malain. — Avril 2.

Tombe de Mme de la Faye, abbesse de l'abbaye de Tar, devant la chapelle de Saint-Barthélemy, dans l'église de l'abbaye de Tar. Dessin in-fol. en haut. — Mai 4

1527.	Bibliothèque impériale, manuscrits, boites de l'ordre du Saint-Esprit, Faye.
Mai 6.	Mort du connétable de Bourbon; il est précipité du haut d'une échelle. *Meemsker inve.* Au-dessous : BORBONE OCCISO, etc. Quatre vers espagnols et quatre vers français.

<div style="margin-left:2em">Cette planche fait partie d'une suite de six ou huit pièces.</div>

Médaille du connétable Charles de Bourbon. Partie d'une petite pl. Luckius; Silloge numismatum, etc. Dans le texte, p. 53.

Portrait de Charles de Bourbon, connétable de France, à mi-corps, tourné à droite, cuirassé, tenant de la main droite son épée, son bouclier au bras gauche. Pl. petit in-4 en haut. Thevet; Pourtraits, etc., 1584, à la p. 351. Dans le texte.

Portrait du même. Miniature in-fol. en haut. Gaignières, t. VIII, 17.

Portrait du même. Partie d'une pl. in-fol. en haut. Montfaucon, t. IV, pl. 42, n° 1.

Portrait du même, en profil, tourné à gauche. Dessin. Musée du Louvre, dessins, école française, n° 33 505.

Portrait du même, à mi-corps, de face; à droite un casque. En bas : OMNIS SALUS IN FERRO EST. *Effigies.... depicta a Titiano atq. sculpta a Lœmanno. Pet. de Jode exc.* Estampe in-8 en haut.

Portrait du même, à mi-corps, de face; à gauche, un casque. En bas, à rebours : OMNIS SALUS IN FERRO EST.

Effigies.... depicta a Titiano.... atque demum sculpta 1527.
a Vostermanno. Estampe in-fol. en haut. Mai 6.

Portrait du même, en pied, dans une niche placée au milieu d'un portail décoré de deux colonnes et d'ornements. Pl. in-fol. m° en haut. Schrenck ; Augustissimorum imperatorum etc., verissimæ imagines. Au verso, la vie de ce prince dans un cadre d'ornement gravé sur bois.

Portrait du même. *Th. de Leu fecit.* Pl. in-8 en haut. Velly, Villaret et Garnier ; Portraits, t. II, p. 78.

Portrait du même, dans un manuscrit du xvie siècle de la Bibliothèque royale. Partie d'une pl. in-fol. en haut., lith. Achille Allier ; L'ancien Bourbonnais, t. II, p. 196.

> L'auteur n'a pas donné une indication suffisante de ce manuscrit.

Tombe de Jehan Maurzet, en pierre, au pied du candé- Juillet 21.
labre dans l'église de l'abbaye de Beaubec. Dessin in-8. Recueil Gaignières à Oxford, t. V, f. 121.

Sensuyt la maniere de la deffiāce faicte par les heraulx des Roys de France et d'ēgleterre à L'empereur nostre sire, et la responce donnee par la mesme Imperiale maieste aux dictz heraulx. Anuers, Guillamme Vorsterman, 1528. Pet. in-4, fig. *Rare.* Ce volume contient :

Un personnage assis sur une chaire ; quatre autres personnages, dont deux armés de toutes pièces, sont de chaque côté. Pl. in-16 en haut., grav. sur bois. Sur le titre.

1527. Écusson d'armoiries entouré de roses et d'une inscription, soutenu par deux figures, l'une couronnée, l'autre avec un turban. Pl. petit in-8 en haut., grav. sur bois. Au verso du titre.

<small>Ces défis furent remis à l'empereur à Burgos, le 22 janvier 1527 (1528 nouveau style). La lettre du roi de France était du 6 novembre 1527.</small>

Le voyage de mõsieur de Lautrec faict ceste presente Annee, contenant la prinse du Bosque, et de Pauye. Ensemble la reduction de Genes, Dalexandrie et aultres Villes et Chasteaulx en la Duche de Millan, prinses par ledict seigneur, cõme il appert par la p̄sente enuoyee a mõsieur de Normanuille. Escript dedans Pauie, le 13 octobre 1527. Signé : J. de Forges. Petit in-4 goth. de quatre feuillets. *Rare.* Cet opuscule contient :

Figure divisée en quatre compartiments, représentant une sortie de guerriers d'une ville, des tentes, l'attaque d'une ville et deux personnages. Quatre petites pl. réunies, ou pl. in-12 en haut., grav. sur bois. Sous le titre.

La Salade, nouuellemēt imprimee a Paris, Laquelle fait mention de tous les pays du monde et du pays de la belle Sibille, etc., par Anthoine de la Sale ou de la Salle. Paris. Phelippe le Noir, 1527. Petit in-fol. goth., fig. *Rare.* Ce volume contient :

Frontispice. Large bordure représentant divers personnages relatifs au roman de Virgile et à d'autres récits ou allégories. Dans le milieu est le titre en caractères imprimés. Pl. in-fol. en haut., grav. sur bois.

Figure divisée en deux parties. Celle d'en haut repré-

sente saint Louis à genoux devant le pape ; à gauche, des prélats, à droite, la suite du roi. La partie d'en bas représente saint Louis à cheval à la tête de son armée, et à gauche, les Turcs. Pl. in-4 en haut., grav. sur bois. Au feuillet du titre, verso.

Généalogies de la famille de Sicile. Pl. in-fol. en larg., grav. sur bois. Au feuillet 46.

Quelques figures représentant des sujets relatifs aux récits de l'ouvrage. Pl. de diverses grandeurs, grav. sur bois. Dans le texte.

Les tristes nouvelles de Rome. S'ensuyvent les lettres envoyes a Monsieur Darimbaut par son frere darmes Monsieur (Symon) de Mourelles, contenant le voyage de Monsieur Vaudemont, ensemble la prinse de Rome et aussi les assaulx a elle donnes, avec les calamités et miseres dedans elle exercées par ses ennemis, ensemble la mort de Charles de Bourbon. Sans lieu ni nom d'imprimeur, ni date. Deux parties. Un vol. in-8, goth., fig. *Très-rare*. Ce volume contient :

1^{re} partie.

Figure représentant une ville. Pl. in-16 en larg. Dans le texte.

2^e partie.

Figure représentant un combat. Pl. in-12 carrée, grav. sur bois. Sous le titre.

Figure représentant l'entrée de troupes dans une ville. Pl. in-12 en larg., longue, grav. sur bois. Au commencement du texte.

1527. Figure représentant un ornement avec un écusson portant une croix, au-dessus duquel est : *Fert*. Pl. in-12 en haut., grav. sur bois. Au feuillet dernier, blanc, recto.

> Armorial général des maisons souveraines et des fiefs, ou principes du blason. Manuscrit de l'année 1527. In-fol., Bibliothèque des ducs de Bourgogne, n° 4325. Marchal, t. II, p. 99 et t. III, p. 328. Ce volume contient :

Des armoiries peintes.

Mereau de l'église de Trévoux. Partie d'une pl. in-8 en haut. Mantellier; Notice sur les monnaies de Trévoux et de Dombes, pl. 3, n° 7.

1527? Deux vitraux représentant des portraits d'évêques en pied, dans la cathédrale de Metz. Deux pl. in-8 en haut. Begin; Histoire — de la cathédrale de Metz, vol. I, aux p. 288, 297.

Vitrail représentant un chevalier, probablement de la famille Baigecourt ou Gournay, de la cathédrale de Metz. Pl. in-8 en haut. Begin; Histoire — de la cathédrale de Metz, vol. I, à la p. 305.

1528.

1628. Janvier 11. Figure de Marion Taillette, femme de Jean l'Aumônier, mère de Jean Laumonier, curé de Long-Pont, mort le 21 août 1523, à côté de son fils, sur leur tombeau, au prieuré de Long-Pont. Partie d'une pl. in-4 en larg. Millin; Antiquités nationales, t. IV, n° XLIII, pl. 2, n° 2.

Sensuyt le miracle notable Faict en la ville de paris Qui est 1528.
une chose sans fable Comme verres en ces escriptz; en Juin 16.
vers. Sans lieu ni nom d'imprimeur, ni date. Petit in-8
goth., de quatre feuillets. *Rare.* Cet opuscule contient :

Figure représentant la sainte Vierge, tenant l'enfant
Jésus. Très-petite pl. en haut., grav. sur bois. Sur
le titre.

> Il s'agit dans cet opuscule d'un enfant né mort qui fut ressuscité par la Sainte-Vierge. Un vers indique la date de ce miracle; arrivé le 16 juin 1528.

Tombe de Pierre Destorml (d'Estourmel), seigneur de Juillet 8.
Venduyl, et de Mademoiselle Andrieu Destorml, fille
dudit, qui trépassa l'an 15.., à Saint-Giry, et maintenant au Musée de Saint-Quentin. Partie d'une pl.
lith. in-fol. en larg. Taylor, etc.; Voyages pittoresques
et romantiques dans l'ancienne France, Picardie,
1 vol., n° 97.

Tombeau de Rose Bouton, prieure de l'abbaye de Juillet 22.
Notre-Dame de Praslon, dans l'église de cette abbaye.
Pl. in-8 en haut., grav. sur bois. Palliot; Histoire
généalogique des comtes de Chamilly de la maison
de Bouton, à la p. 315. Dans le texte.

Portrait de Odet de Foix, sieur de Lautrec, à mi-corps, Août 15.
tourné à droite, tenant de la main gauche la garde
de son épée; à gauche est son casque. Pl. petit in-4
en haut. Thevet; Pourtraits, etc.,1584, à la p. 362.
Dans le texte.

Portrait du même, d'après un dessin aux crayons du
temps. On lit au bas : Monseigneur . de . Lautrect.

1528.

Pl. in-4 en haut., coloriée. Niel ; Portraits des personnages français, etc., 2ᵉ partie.

Août 23. Portrait de Louis de Lorraine, comte de Vaudemont, à mi-corps, vu de face, en toque, tenant son épée des deux mains. Pl. petit in-4 en haut. Thevet ; Pourtraits, etc., 1584, à la p. 355. Dans le texte.

<small>Il avait été prêtre et évêque de Verdun. Voir à l'année 1508.</small>

Portrait du même, vu de trois quarts à gauche. Dessin au crayon rouge et noir. Musée du Louvre ; dessins, école française, n° 33506.

Portrait du même. Tableau du XVIᵉ siècle. Musée de Versailles, n° 3045.

Septemb. 20. Tombeau de Jehan de Moisy, escuyer, à Saint-Reverien, au village de Villy-le-Monstier, paroisse, dans le chœur, au pied du degré de l'autel. Dessin in-8 en l.aut., esquissé. Bibliothèque impériale, manuscrits, boites de l'ordre du Saint-Esprit, Moisy.

Nov. 28. Tombe de Loys Douresse, chanoine, en pierre, devant le 7ᵉ pilier à gauche, dans la nef de l'église Notre-Dame de Paris. Dessin grand in-8. Recueil Gaignières à Oxford, t. IX, f. 8.

Déc. 26. Dalle tumulaire de Jean Margot, pêcheur, et Denise Pitié, sa femme, du XVIᵉ siècle, dans l'église de Vimpelles, œuvre de Jean Lemoyne, ciseleur, 1540. Pl. in-fol. en haut. Fichot ; Les monuments de Seine-et-Marne, p. 160.

<small>Jean Margot mourut le 26 décembre 1528, et Denise Pitié le 20 août 1525.</small>

La merueilleuse hystoire de lesperit qui depuis nagueres cest apparu au monastere des religieuses de Sainct pierre de lyō. Laquelle est plaine de grant admiration, etc., par Adrien de Montalambert. Paris, à l'enseigne du chasteau rouge (chez Guillaume de Bossozel), 1528. In-8 goth., fig. *Rare.* Ce volume contient :

1528.

Un saint personnage agenouillé devant le Christ. Petite pl. carrée, grav. sur bois. Sous le titre.

L'auteur présentant son livre à un roi de France, assis sur son trône et entouré de divers personnages. Pl. in-8 en haut., grav. sur bois, au feuillet 5, verso. Dans le texte.

Neuf figures représentant des apparitions, exorcismes et autres sujets relatifs à l'ouvrage. Pl. in-8 en haut., grav. sur bois. Dans le texte.

Ces estampes sont fort curieuses.

Ordonnances royaulx de la iurisdiccion de la preuoste des marchās et escheuinaige de la ville de paris. Constituez et ordōnez Tant p. les feuz roys que p. le roy nostre sire frācoys premier de ce nom, etc. Paris, Jaques Nyverd. Et En la boutique de Pierre le brodeur. Privilége de 1528. Petit in-fol. goth., fig. Ce volume contient :

Les mêmes planches que celles du volume intitulé : Le present livre fait mencion des ordōnances de la preuoste des marchans et escheuinaige de la ville de Paris. Paris, 1500. Petit in-fol. goth. (Voir à cette date). La seule différence entre ces deux éditions est que dans celle de cet article, de 1528, la planche représentant le roi sur son trône est un peu plus

1528.

grande que dans l'édition de 1500, et qu'il y a une pièce indifférente de plus que dans cette édition de 1500.

Les dangiers rencontres et en partie les auentures du digne tres renomme et valereux Ch^les Chiermerciant, translatez de thiois en francois, dedie à Marguerite, auguste Archiduchesse Dautrice, Ducesse et contesse de Bourgoingne, etc., par Jehan Franco. Manuscrit sur vélin du xvi^e siècle. Petit in-fol., maroquin rouge, Bibliothèque impériale, manuscrits; fonds de Sorbonne, n° 447. Ce volume contient:

Miniature représentant les armes de la duchesse Marguerite. Pièce petit in-fol. en haut., au feuillet 1, verso. Lettres initiales peintes.

Miniatures d'une fort bonne exécution; la conservation est belle.

La dédicace de ce manuscrit porte qu'il a esté escrit et parfaict à Malines le 4 janvier 1528, par Jehan Franco, qui a traduit cet ouvrage de thiois en français. Il parle dans cette préface de la difficulté qu'il a éprouvée à faire cette traduction d'un langage germanique.

Le thiois était la désignation que l'on donnait au roman, qui était parlé dans les Pays-Bas au quatorzième siècle.

Les tres elegantes, tres veridiques et copieuses annalles des tres notables et tres chrestiens et tres excellens moderateurs des belliqueuses Gaules. Depuis la triste desolation de la tres inclyte et tres fameuse cité de Troye jusqu'au regne du tres vertueux roy Francois à present regnant. Compilées par feu maistre Nicole Gilles, etc. (A la fin du II^e vol.) *Cy-fine le second volume des Annalles et croniques de France.... augmentées.... iusq̄s en lan*

mil cinq cēs vingt huyt, etc., 2 tomes en un vol. in-fol. 1528.
goth., fig. Cet ouvrage contient :

Quelques estampes relatives à l'histoire de France, gravées sur bois, dans le texte.

> Ces estampes n'ont de valeur historique que pour l'époque de la publication de ce livre.

Le Rozier ou Epithome hystorial de France diuise en trois parties. Paris, François Regnault, 1528, in-fol. goth., fig. Ce volume contient :

Figure divisée en quatre compartiments, représentant quatre manières différentes de combattre. Pl. in-4 carrée, grav. sur bois, sur le titre.

L'auteur dans son cabinet, assis, parlant à des auditeurs également assis. Pl. in-12 en haut., grav. sur bois, au feuillet 2, recto, dans le texte.

Un grand nombre de figures représentant des faits et des personnages, relatifs aux récits de l'ouvrage ; combats, siéges, scènes de guerre et maritimes, entrées, cérémonies, entrevues, morts, portraits, etc. Planches de diverses grandeurs, grav. sur bois, dans le texte.

> Le romant de la belle Helayne de Cōstātinoble, mere de sainct Martin de Tours en Tourayne et de sainct Brice, son frere. Lyon, Oliuier Arnoullet, petit in-4 goth., fig. *Rare*. Cet opuscule contient :

La France assise sur son trône, entre deux enfants jouant d'une espèce de guitare et du violon. On lit, à gauche : LE POPULAIRE ; à droite : NOBLESSE, et en

1528. bas : MALEUR. Pl. in-8 en haut., grav. sur bois, sur le titre.

Quelques planches représentant des personnages et des sujets relatifs à l'ouvrage. Planches de diverses grandeurs, gravées sur bois, dans le texte.

<small>Première édition de ce roman.</small>

La treselegante, delicieuse mellifluc et tresplaisante hystoire du tresnoble et victorieux et excellentissime roy Perceforest, roy de la Grande-Bretaigne. Paris, Nicolas Courteau pour Galiot du pré. 1528, six tomes en trois volumes petit in-fol. goth., fig. Exemplaire sur vélin, orné de miniatures, de la bibliothèque du roi Louis-Philippe, provenant de la vente du duc de La Vallière. Cet exemplaire contient :

L'auteur dans son cabinet. Miniature in-4 en haut., t. I, après le titre, verso.

L'auteur à genoux, présentant son livre à un roi placé sur son trône; autres personnages. Miniature in-fol. en haut., t. I, après la table, verso.

Personnage chassant un sanglier. Miniature in-fol. en haut., t. II, après la table, verso.

Combat de cavaliers. Miniature in-fol. en haut., t. V, après la table, verso.

Combat de deux cavaliers armés de toutes pièces, en champ clos. Miniature in-fol. en haut., tome VI, après la table, verso.

<small>Cet exemplaire a été vendu, le 7 avril 1852, la somme de 11 100 fr.</small>

Livre de blason composé par maistre Jehan Le Féron, avo- 1528.
cat en la court de Parlement, natif de Compiègne, l'an
de grace cinq cents et vingt huit, le 12ᵉ jour d'avril après
Pacques. Dédié au roi François Iᵉʳ. Manuscrit sur vélin
du seizième siècle, in-fol. maroq. rouge. Bibliothèque de
l'Arsenal, manuscrits français, histoire, n° 795. Ce vo-
lume contient :

Miniature représentant l'écusson de France, soutenu
par deux anges. Pièce in-fol. en haut., feuillet 1.

Miniature représentant le roi de France assis sur son
trône, entouré d'un grand nombre de chevaliers ;
l'auteur, à genoux, lui offre son livre. Pièce in-fol.
en haut., au feuillet second.

Un grand nombre d'écussons d'armoiries peintes, avec
des légendes indicatives des familles, sur toutes les
pages du volume.

> La seconde miniature est intéressante pour des détails de
> vêtements. Les blasons sont bien exécutés. La conservation est
> bonne.

Le blason des couleurs en armes liurees et deuises, par
Sicille herault, a tres puissant Roy Alphõse Darragon
de Sicille, etc. Lyon, Germain Rouze et Olivier Arnoul-
let, 1528. Petit in-8 goth., fig. Ce volume contient :

Un personnage, tenant une espèce de sceptre, reçoit
un papier que lui remet un homme qui s'agenouille.
Pl. in-32 carrée, gravée sur bois, au feuillet 2, verso.

Quelques figures relatives aux couleurs des armoiries.
Petites planches gravées sur bois, dans le texte.

—

Armoiries de Prejent de Bidoux, premier général des

1528. galères de France. Petite planche gravée sur bois. Ruffi, Histoire de la ville de Marseille, t. II, à la p. 351, dans le texte.

Cinq monnaies de Michel Antoine, marquis de Saluces. Partie d'une pl. in-4 en haut. Tobiesen Duby, Monnaies des barons, pl. 70, n° 6 à 10.

Monnaie du siége de la ville de Catanzaro, capitale de la Calabre ultérieure, assiégée par les troupes impériales sur les Français, et dont le siége fut levé le 1528. Partie d'une pl. in-4 en haut. Tobiesen Duby, Pièces obsidionales, pl. 20, n° 8.

1528? Portrait de François de Compeis, seigneur de Gruffi. Tableau de l'école française du seizième siècle. Musée de Versailles, n° 3047.

> Il était écuyer de l'écurie du roi François Ier, et fort bel homme ; on le nommait le beau Gruffi. Il mourut à Naples, lors de l'expédition de Lautrec.

Le debat de deux dames sur le passetemps de la chasse des chies et oyseaulx, faict et cōpose par feu venerable et discrete personne maistre Guillaume Cretin, en son viuant tresorier de la chapelle du boys de Vincennes, chantre et chanoine de la Saīcte chappelle du Palais royal à Paris. Imprime audit lieu deuant lostel Dieu pres petit Pont. En vers, sans nom d'imprimeur (Guichard Soquand) ni date. In-12 goth., fig. Ce volume contient :

La mère Sotte assise, tenant une verge, devant laquelle sont deux fous. Petite pl. en haut. grav. sur bois, sur le titre.

L'auteur écrivant dans son cabinet. Pl. in-12 en haut. grav. sur bois, au feuillet du titre, verso.

1529.

Tombe de Michael de Colonia, cantor et canonicus, en pierre plate, au pied de l'autel du costé de l'évangile, dans la chapelle de Saint-Michel, qui est à gauche, derrière le chœur de l'église de Notre-Dame de Paris. Dessin in-fol. Recueil Gaignières à Oxford, t. IX, f. 77.

1529.
Avril 24.

Tombeau de frère Jehan de Barges, prieur de Lery, aumônier de Saint-Seine, dans l'église de Saint-Seine, en l'aile gauche, sous le clocher, devant l'autel de Notre-Dame de Pitié. Dessin in-8 en haut. Bibliothèque impériale, manuscrits, boîtes de l'ordre du Saint-Esprit. De Barges.

Mai 25.

Tombe de Renatus Caillet, abbas, en pierre, au pied de l'autel de la première chapelle à droite du chœur, dans l'église de l'abbaye de Montiemeuf de Poitiers. Deux dessins grand in-8 en larg. Recueil Gaignières à Oxford, t. VII, f. 137, 138.

Juin 10.

Le triumphe de la paix, célébrée en Cambray, avec la déclaration des entrées et yssues des dames, roys, princes et prelatz, faicte par M⁰ Jehan Thibault, astrologue de l'impériale majesté et de Madame, etc. Anvers, Guill. Vosterman. Petit in-4 goth. de 24 pages. Cet opuscule contient :

Août.

Trois femmes debout et un guerrier couché à leurs pieds. Pl. in-12 en larg., grav, sur bois. Sur le titre.

—

Portrait de Jean de Selve, premier président du parle-

1529. ment de Paris, en buste, tourné à droite, NDL. In-4 en haut. Bullart, t. 1, p. 35. Dans le texte.

Septemb. 13. Tombeau de Louis de Crevent, évêque de.... (Episcopus Sebastensis), à droite du grand autel, dans le chœur de l'église de l'abbaye de la Trinité de Vendosme. Dessin in-fol. en haut. Bibliothèque impériale, manuscrits, boîtes de l'ordre du Saint-Esprit. Crevent.

Octobre 9. Figure de Nicole de Caradas, docteur ez-droits, conseiller au parlement de Rouen, seigr de Longuelune, sur sa tombe, au milieu du chœur de l'église Saint-Michel de Rouen. Dessin in-fol. en haut. Gaignières, t. VIII, 52.

Tombe de Nicole de Caradas, mort le 9 octobre 1529, et de Anne de Cunerville, sa femme, morte le, en pierre, au milieu du chœur de l'église de Saint-Michel, à Rouen. Dessin in-4. Recueil Gaignières à Oxford, t. IV, f. 66.

Nov. 10. Tombeau de Antoine du Châtelet, Ier du nom, chambellan d'Antoine, duc de Lorraine, dans l'église de Sorcy-sur-Meuse. *Ravenet sculp.*, *page* 178. Pl. in-fol. en haut. Calmet; Histoire généalogique de la maison du Châtelet. A la p. 178.

Commentarii linguæ grecæ. Gulielmo Budæo auctore. Parisiis, Jodocus Badius, 1529. In-fol. Exemplaire sur vélin, de la Bibliothèque du roi. Ce volume contient :

Une miniature représentant les armes de France, supportées par deux salamandres, emblème de François I, auquel cet exemplaire avait été destiné. Sur

le frontispice, à la place où se trouve, dans les exemplaires sur papier, la presse, enseigne de l'imprimeur Badius.

1529.

Une autre miniature représentant le buste en médaillon de François 1, avec une légende grecque. A la suite du privilége.

Une autre miniature représentant les armes de France, dans une magnifique bordure, au second feuillet, recto. Ce livre est un des plus beaux que l'on puisse voir (Van Praet). Catalogue des livres imprimés sur vélin, de la bibliothèque du roi, t. IV, p. 2.

Le livre des Prouffitz champestres et ruraulx touchant le labour des champs, vignes et jardins...., composé par Pierre de Crescens. Paris, Philippe Le Noir, 1529. In-fol. goth., fig. Ce volume contient :

Quelques planches représentant des scenes des travaux des champs, de diverses dimensions, grav. sur bois. Dans le texte.

Le calendrier et comport des bergiers. Troyes, Nicolas le Rouge, 1529. Petit in-fol. goth., fig. Ce volume contient :

Un grand nombre de figures représentant des sujets divers, relatifs aux mois de l'année, intérieurs, diableries, saints personnages, danse macabre, monstruosités, astronomie, etc. Pl. de diverses grandeurs, grav. sur bois. Dans le texte. Il y en a de répétées.

Vallo, livre contenant les appartenances aux capitaines

1529. pour retenir et fortifier une cité avec bastillons, avec nouveaulx artifices de feu adioustez, etc. Lyon, Jaques Moderno de Pinguento, 1529. In-8 goth., fig. Ce volume contient :

Figures représentant des sujets relatifs à l'art de la guerre; machines, armes, évolutions, etc. Pl. de diverses grandeurs, grav. sur bois. Dans le texte.

Champ fleury, auquel est contenu l'art et science de la deue et vraye proportiō des lettres attiques, quō dit autremēt lettres antiques, et vulgairement lettres romaines proportionnées selon le corps et visage humain, par maistre Geofroy Tory de Bourges. Paris, Geofroy Tory et Giles Gourmont. 1529. Petit in-4, fig. Ce volume contient :

Un grand nombre de planches représentant des sujets relatifs à la formation et juste proportion des lettres et autres. Pl. de diverses formes, grav. sur bois. Dans le texte.

Les œuvres de maistre Alain Chartier. Paris, Galliot du Pre, 1529. Petit in-8, fig. Ce volume contient :

Un vaisseau naviguant, ayant une bannière sur laquelle sont trois fleurs de lis ; une banderolle porte : Vogue la galere. Petite pl., grav. sur bois. Vignette du titre.

L'auteur dans son cabinet, écrivant. Très-petite pl. en larg., grav. sur bois. Au feuillet 1er.

La grand nef des folz du monde, en laquelle chascun home sage prenant plaisir de lire les passages des hystoires

dicelle moralement et briefvement exposees, trouvera et cognoistra plusieurs manieres de folz, par Sebastien Brandt. Lyon sur le Rosne, Francoys Juste, 1529. Petit in-4 goth., fig. *Rare.* Ce volume contient :

1529.

Figures représentant des sujets relatifs à l'ouvrage, dans lesquels on voit toujours un fou. Pl. in-12 en haut., grav. sur bois. Dans le texte.

Histoire agregatiue des annalles cronicques Danjou, contenant le commencement et origine auecques partie des chevaleureux et marciaulx gestes des magnanimes princes, consulz, contes et ducz Danjou, etc., par Jehan de Bourdigne, prestre, etc. Angiers, charles de boigne et Clement Alexandre. Imprimé par Galliot Du Pré, 1529. In-fol. goth. Ce volume contient :

Frontispice gravé, bordure d'ornements ; dans le milieu est le titre imprimé. Pl. in-fol. en haut., grav. sur bois.

L'écusson de France. Pl. in-12 en larg., grav. sur bois. Au-dessus du privilége.

Figure représentant une femme assise sur un trône ; autour d'elle sont des personnages assis et debout. En haut, deux femmes, dont l'une tient une épée, sur laquelle est une tête coupée ; l'autre tient un volume, écussons d'Orléans, de France, et de Savoie. En bas, un personnage à genoux présentant un livre. Pl. in-fol. en haut., grav. sur bois. Après la table, feuillet de l'errata.

Marque de Galliot Dupré. Pl. in-12 en haut., grav. sur bois, au dernier feuillet.

1529.
L'hystore merveilleuse, Plaisante et Recreative du grād Empereur de Tartarie, seigneur des Tartres, nōme le grād Can, etc., etc. Paris, Jehan Sainct-Denys, 1529. In-4 goth., fig. Cet ouvrage contient :

1. L'auteur présentant son livre à un prince assis sur son trône fleurdelisé. Pl. in-12 en en haut.. grav. sur bois, au feuillet 4, verso.

2. L'auteur écrivant son ouvrage. Pl. in-12 en haut., grav. sur bois, au feuillet 5, recto.

3. Quatre planches représentant des sujets divers. In-16 en haut., grav. sur bois. Dans le texte.

Armoiries de la ville de Bayonne. Partie d'une pl. in-4 en larg. Bulletin des comités historiques, archéologie, beaux-arts, t. IV, 1853. A la p. 97.

Quatre monnaies de Pierre Bérard, seigneur de Facaudière, comte ou seigneur de Deciane (Desana). Partie d'une pl. in-4 en haut. Gazzera ; Memorie storiche dei Tizzoni. Pl. 3, nos 1 à 4, p. 62 et suiv.

Trois monnaies du même. Partie d'une pl. in-8 en haut. Revue numismatique, 1843. E. Cartier, pl. 9, nos 3 à 5, p. 207.

Monnaie du même. Partie d'une pl. in-fol. m° en larg. Potier de Gourcy, n° 24.

1530.

1530.
Février 8.
Mereau de l'église de Saint-Nicolas de Maintenon et deux jetons, relatifs à Jean Cotereau II, baron de Maintenon, etc. Trois petites pl., grav. sur bois. Re-

vue numismatique, 1851. A. Duchalais, p. 348 et 350. Dans le texte. — 1530.

Tombe de Jean Spifame, grand vicaire, dans l'aisle à droite, au-dessus de la porte du chœur de l'église de Notre-Dame de Paris. Dessin in-8. Recueil Gaignières à Oxford, t. IX, f. 104. — Février 13.

Tombe de Jehan Spifame, grand vicaire du diocèse de Paris, à l'église Notre-Dame de Paris. Pl. in-fol. en haut. Tombes éparses dans la cathédrale de Paris. = Pl. in-fol. en haut. (Charpentier). Description — de l'église métropolitaine de Paris. A la fin, sans texte. Exemplaire de la bibliothèque impériale. — Février 24.

Le sacre et corōnement de la Royne, Imprime par le commandemēt du Roy nostre sire. Paris, Geoffroy Tory, 1530. Petit in-4 de douze feuillets. Cet opuscule contient : — Mars 5.

Un ornement composé d'un vase et d'autres objets. Petite pl. en haut., grav. sur bois, sur le titre, répétée à la fin. Lettre initiale et encadrements de pages, idem.

Coronatione de la christianissima regina. Suit un récit de ce couronnement, en italien, d'une page et demie A la fin : Di Parigi alli VIII. di Marzo M.D.XXXI., feuillet in-4 de quatre pages. Sans nom d'imprimeur, ni de lieu. *Très-rare.* Cet opuscule contient :

L'écusson de France. Petite pl. en haut., grav. sur bois. Trois médailles relatives à cette cérémonie. Petites pl. idem, au-dessous du titre.

1530. Deux médailles. Idem, idem. A la fin du texte, 2ᵉ page.

> Ce couronnement est sans doute celui d'Eléonor d'Autriche, qui eut lieu, suivant ce récit, le dimanche avant le 8 mars 1531, à Saint-Denis.

Mars 16. Lentree de la Royne en sa ville et Cite de Paris. Imprimee par le commademēt du Roy nostre Sire. Paris, Geofroy Tory de Bourges. Acheue d'imprimer le Mardy le neufuiesme iour de May M.D.XXXI. Petit in-4, fig. *Très-Rare.* Ce volume contient :

Deseīg. du Present faict a la Royne en deux Chandeliers. Vue d'un candélabre. Pl. grav. sur bois. In-8 en haut., étroit. A l'avant-dernier feuillet, verso.

Des bordures d'ornements au titre et à quelques-unes des pages. La dernière est remplie par un trophée composé d'un vase et autres attributs, entouré d'une bordure, au bas de laquelle est la date ; grav. sur bois.

Avril 18. Tombe de Pierre Prevost, à gauche dans la nef de l'église de Saint-Magloire de Paris. Dessin in-8. Recueil Gaignières à Oxford, t. X, f. 92.

Juillet 27. Lentree de la Reyne et de messieurs les enfans de France, monsieur le Daulphin et le Duc dorleans, en la ville et cite de Bourdeaulx, a grans honneur et triūphe. Le xxvij de juillet, sans lieu ni nom d'imprimeur ni date. In-12 gothique de quatre feuillets. *Rare.* Cet opuscule contient :

Figure représentant un jeune guerrier à cheval, galo-

pant à droite. Pl. in-16 en haut., grav. sur bois, sur le titre. 1530.

> Ce petit écrit est un récit du séjour à Bordeaux du roi François Ier, de la reine Aliénor et de leurs enfants.

Deux monnaies de Philibert de Chalon, prince d'O- Août 3.
range. Partie d'une pl. in-4 en hauteur. Tobiesen
Duby, monnoies des barons, supplément pl. 7,
nos 5, 6.

> Tobiesen Duby indique, par erreur, que Philibert de Chalon a régné de 1302 à 1330, au lieu de 1502 à 1530.

Deux monnaies du même. Partie d'une pl. in-4 en
haut. Saint-Vincent, monnaies des comtes de Provence, pl. 16, nos 15, 16.

Deux monnaies du même. Partie d'une pl. lithograp.
in-8 en haut. Revue numismatique, 1839, E. Cartier, pl. 6, nos 19, 20, p. 121.

Monnaie du même. Partie d'une pl. in-4 en haut. Poey
d'Avant, pl. 19, n° 4, p. 283.

Tombe de Jehan Saladin d'Anglure, fils de François Octobre 3.
d'Anglure, vicomte des Loges, baron et seigneur de
Boursaut, etc., mort à l'âge de trois mois, en pierre,
devant la chapelle des seigneurs, dans l'église de
Nangis. Dessin in-fol. en haut. Bibliothèque impériale, manuscrits, boîtes de l'ordre du Saint-Esprit,
Anglure.

> Complainte faicte pour madame Marguerite, archeduchesse Nov. 30.
> Dautriche, duchesse doagiere de Sauoye, contesse de
> Bourgongne et de Villars, etc. en vers, sans lieu ni nom

1530. d'imprimeur, ni date. Petit in-4 gothique de quatre feuillets. Cet opuscule contient :

Figure représentant les armes d'Autriche. Pl. in-12 en haut., grav. sur bois, sur le titre.

Figure représentant l'archiduchesse Marguerite, en pied, dans un jardin ; au-dessus, la mort est prête à la frapper. Pl. petit in-4 en haut., grav. sur bois, au feuillet 1er, verso.

> La dernière strophe porte que cette princesse mourut à Malines, en 1530, le jour de saint Andrieu.
> Elle devait épouser Charles VIII, mais avait été renvoyée.

Portrait de Marguerite d'Autriche, fiancée au Dauphin depuis Charles VIII, femme de Jean de Castille, fils du roi d'Aragon, avec sainte Marguerite, sa patronne, vitrail dans le chœur de l'église de Brou, derrière le maître autel. Partie d'une pl. in-fol. en larg. Al. de Laborde, les Monuments de la France, pl. 244. = Pl. lithogr. in-fol. en hauteur, coloriée. De Lasteyrie, histoire de la peinture sur verre, pl. 80. = Partie d'une pl. in-fol. en haut. Trésor de numismatique et de glyptique, sceaux des grands feudataires de la couronne de France, pl. 16, nos 5, 6.

> Un autre vitrail, placé dans le même lieu, représente Philibert-le-Beau, duc de Savoie, mort en 1504.

Déc. 18. Tombe de Katherine Avin, femme de Jacques Riedefer, en pierre, un peu à droite devant la chaire du prédicateur, au milieu de la nef de l'église des Jacobins de Paris. Dessin grand in-8. Recueil Gaignières à Oxford, t. XI, f. 36.

Ad eminentissimam ac nobilissimam Leonoram Galliæ reginam, Caroli Cæsaris germanam sororem, de eius felicitate et matrimonio, cum christianissimo Francisco Gallorum rege, gratulatio, autore Joanne Stratio. Parisiis, apud Sorbonam, ex officina Gerardi Morrhij, campensis, impensis Joannis Petri, 1530, in-4 de huit feuillets. *Rare.* Cet opuscule contient :

1530.

Figure représentant une harpie sur un piédestal, tournée à gauche. Pl. in-8 en haut., sans bords, grav. sur bois, en caractères imprimés ; au-dessus, une légende grecque ; au-dessous : *Nocet empta dolore voluptas*, au feuillet dernier blanc, verso.

<small>Il y a une copie de cette planche dans le Manuel de M. Brunet, t. IV, p. 354.</small>

Galerie de François I^{er} à Fontainebleau, décorée par maître Roux (il Rosso) et le Primatice. Pl. lithogr. in-fol. m° en larg. Du Sommerard, les Arts au moyen âge, atlas, chap. pl. 8.

Statue de Albert Pio, prince de Carpi, mort à Paris, en bronze, exécutée par Paul Ponce, aux Cordeliers de Paris. Pl. in-8 en larg. Al. Lenoir, Musée des Monuments français, t. III, pl. 99, n° 97.

Tableau allégorique relatif aux devoirs des capitouls de Toulouse, existant dans cette ville. Pl. in-8 en haut., lithogr. Du Mège, histoire des Institutions — de Toulouse, t. II, à la p. 235.

Pourtraict de la roue gardée en la chambre des Esleuz des Estats de Bourgogne, pour discerner au vray ceux qui sont en tour, etc. Pl. lithogr. in-8 en haut. Rossignol, des Libertés de la Bourgogne, à la p. 28.

1530.	La fleur de la science de pourtraicture et patrons de broderie, façon arabique et ytalique. Paris, imprimé par Jacques Nyverd, 1530. On les vend par Francisque Pelegrin, de Florence. Petit in-fol., fig. Ce volume se compose de :

Femme debout, la tête rayonnante, tenant une banderolle sur laquelle on lit : Exitus acta probat. Elle traîne un boulet enchaîné à ses pieds. Pl. petit in-fol. en haut. En tête du volume, au-dessous du titre, un feuillet imprimé contenant le privilége.

Soixante figures, modèles de broderie. Pl. petit in-fol. en haut., grav. sur bois.

Contredictz de Sōgecreux, etc., en vers. Paris, Nicolas Couteau pour Galliot du Pré, 1530, petit in-8 gothique. Ce volume contient :

Figure représentant un prince assis, auquel l'auteur offre son livre; au fond, un jardin et une ruche d'abeilles. Pl. in-12 en haut., grav. sur bois, au feuillet 2, verso, dans le texte.

Figure représentant un navire avec une banderolle portant : Vogue la galère et les armes de France. Petite pl. en larg., grav. sur bois, au feuillet dernier, verso.

Le Champion des Dames, livre plaisant...., contenant la deffence des dames contre Malebouche et ses consors..., composée par Martin Franc. Paris, Galliot du Pre (imp. par P. Vidonc), 1530, petit in-8, fig. Ce volume contient :

Un vaisseau naviguant, ayant une bannière sur laquelle

sont trois fleurs de lis; une banderolle porte : Vogue 1530.
la galere. Petite pl. grav. sur bois, vignette du titre.

Quelques petites planches représentant des sujets du
poëme, en larg., grav. sur bois, dans le texte.

———

Portrait en pied de Jeanne de Rubempré, femme de 1530?
Jacques, bâtard de Vendosme, seigneur de Bonne-
val, miniature d'un graduel manuscrit du temps,
où est aussi représenté son mari. Miniature in-fol.
en haut. Gaignières, t. VIII, f. 23.

Figure de la même, auprès de son mari, sur leur tom-
beau en pierre dans la chapelle de Notre-Dame de
l'Abbaye de Longpont. Dessin in-fol. en haut. Gai-
gnières, t. VIII, f. 24. = Partie d'une pl. in-fol. en
larg. Montfaucon, t. IV, pl. 49, n° 2.

Figure de la même, à genoux avec ses cinq filles der-
rière elle, miniature d'un graduel manuscrit du
temps, où est aussi représenté son mari. Miniature
in-fol. en haut. Gaignières, t. VIII, f. 22.

Armoiries de Jeanne de Rubempré et celles de Jaques,
bâtard de Vendosme, seigneur de Bonneval, son
mari; de chaque côté sont quatre chevaliers à che-
val et armés; tapisserie faite par ordre de Jeanne de
Rubempré, et achevée par une de ses filles, Cathe-
rine de Vendosme, femme de Jean d'Estrées, sei-
gneur de Vallien et de Cœuvres, maître de l'artille-
rie de France. Dessin colorié in-fol. en larg. Gai-
gnières, t. VIII, f. 26.

Figure debout de Charles de Rohan, fils aîné de Pierre

1530? de Rohan, seigneur de Gié, maréchal de France, et de Françoise de Penhoüet, vitrail de l'église de Sainte-Croix-du-Verger, où il est représenté à genoux avec ses deux frères. Dessin in-fol. en haut. Gaignières, t. VII, f. 107.

Portrait en pied de Marguerite Collet, veuve de Colesson Lalemant, écuyer, mort le 1526? vitrail dans la nef de l'église de Notre-Dame de Chaalons, près celui qui représente son mari. Dessin colorié in-fol. en haut. Gaignières, t. VIII, f. 62.

Figure de Susanne de Coësmes, femme de Louis, seigneur de Rouville et de Grainville, etc., mort le 17 juillet 1525, en relief, auprès de son mari, sur leur tombeau dans l'église de l'Abbaye de Bonport. Dessin in-fol. en haut. Gaignières, t. VIII, f. 45. = Partie d'une pl. in-fol. en larg. Montfaucon, t. IV, pl. 49, n° 4. = Partie d'une pl. in-4 en haut. Millin, Antiquités nationales, t. IV, n° XL, pl. 2. = Partie d'une pl. in-8 en haut. Al. Lenoir, Musée des Monuments français, t. IV, pl. 148, n° 545.

<small>Montfaucon porte que ce tombeau était à l'abbaye de Longpont.</small>

Tombeau de saint Remi, élevé à Reims par Robert de Lenoncourt, archevêque de Reims, qui était décoré d'un groupe de saint Rémi, étendant la main sur Clovis, et des statues des douze pairs de France. Pl. in-fol. m° en larg. Al. de Laborde, les Monuments de la France, pl. 227.

Le roi François Ier sur son trône, entouré de toute sa cour, sur un tertre entouré d'eau et de paysages;

on voit sur le devant, à droite, un laboureur ; tapisserie qui appartenait à M. de Caumartin. Miniature in-fol. en larg. Gaignières, t. VIII, f. 4.

1530 ?

Le pistolle des prisonniers de Paris. A madame Alienor, Royne de France, contenant le confort de sa desirable entrée, en vers. Sans lieu ni nom d'imprimeur, ni date, petit in-8 goth. de sept feuillets (probablement huit dont un blanc). Cet opuscule contient :

Figure représentant la reine Alienor, un prélat, probablement le roi, deux autres personnages et deux enfants. Pl. in-12 en larg. grav. sur bois, sur le titre.

Figure représentant un personnage devant lequel se présente un homme, le bonnet à la main ; au fond, deux autres personnages. Pl. in-16 carrée, grav. sur bois, au feuillet septième, verso.

—

Poire à poudre de François I^{er}, en corne de bœuf, décorée d'une salamandre et autres ornements ; trouvée à Abbeville. Au Louvre, Musée des Souverains.

Bannière dite de Jeanne d'Arc, description de cette ancienne bannière de la ville d'Orléans qu'on portait aux fetes anniversaires de la delivrange de cette ville lors du siege des Anglais en 1429, par C.-F. Vergnaud-Romagnesi. Orléans, Gatineau, 1846, in-8. Cet opuscule contient :

Bannière dite de Jeanne d'Arc, face et revers. In-4 en larg., lithogr. à la fin du texte.

Cette bannière paraît être positivement celle que fit faire François I^{er} vers 1530, et dont il fit don à la ville d'Orléans

1530 ?

pour remplacer la première bannière faite dans le quinzième siècle, et qui était alors détruite.

On y voit Charles VII et Jeanne d'Arc sur la partie du revers. Ce tableau est d'un style qui a rapport à celui de Léonard de Vinci, et quelques opinions qui ont été émises porteraient à penser que cet ouvrage pourrait avoir été fait ou plutôt dirigé par ce grand peintre, qui avait habité à Amboise.

Notice sur une ancienne bannière de la ville d'Orléans, par C.-F. Vergnaud-Romagnesi. (Extrait du tome XIV des Annales de la Société royale des sciences, belles-lettres et arts d'Orléans.) Paris, Roret, 1836, in-8, fig. Cet opuscule contient :

Croquis d'une partie de la bannière donnée par François Ier, et qu'on portait à Orléans aux fêtes de la délivrance de cette ville, le 8 mai. In-fol. en larg., lithogr., en tête de la notice.

Bas-relief en pierre représentant Frédéric Frégose, premier abbé commendataire du monastère de Sainte-Benigne de Dijon. Il est représenté entre deux moines qui lui placent chacun sur la tête une oreille d'âne, et tenant chacun un pot. Dessin in-12 en haut. Miscellanea eruditæ antiquitatis ex museo du Tilliot. Recueil manuscrit in-fol., 4 vol. Bibliothèque de l'Arsenal, t. 1.

Frédéric Frégose ayant voulu diminuer la grandeur énorme du pot de vin qui était remis aux moines à chacun de leurs repas, ils firent sculpter en pierre ce bas-relief, qui fut placé au-dessus de ce que l'on nommait, dans l'ordre de Saint Benoist, la fenêtre de la dépense. Les renseignements à ce sujet portent qu'après cette réforme, chaque moine avait encore par jour quatre pintes et demi de vin, mesure de Paris.

Frédéric Frégose mourut cardinal le 22 juillet 1541.

Portrait de Joachim Patenier, peintre de Dinant, vu de trois quarts et dirigé un peu vers la droite, où il porte son regard. Au haut de la planche, à gauche, l'année 1521 et le chiffre d'Albert Durer sont tracés dans un fond gris, fait de traits horizontaux. Pl. in-4 en haut. Adam Bartsch, t. VII, p, 115. 1530?

> On a deux autres portraits de Joachim Patenier, l'un gravé par H. Hondius, l'autre par Wierix.
> Il vivait en 1521. La date de sa mort est ignorée.

Le liure nomme Fleur de vertu, translate ditalien en francoys par tres reverend pere en Dieu monseigneur Francoys de Rohan, archeuesque de Lion, primat de France et euesque Dangiers. Manuscrit sur vélin du seizième siècle; petit in-4 maroquin vert. Bibliothèque impériale, manuscrits, ancien fonds français, n° 7881[2], Colbert, 4801. Ce volume contient :

Miniature représentant un prélat, sans doute l'auteur, dans un jardin. Pièce petit in-4 en haut., au feuillet 1, sur lequel est, au-dessus, le titre.

Un grand nombre de miniatures représentant des sujets relatifs à l'ouvrage; scènes d'intérieurs, repas, rencontres, chasses, sujets d'animaux et champêtres, syrène, enterrement. Pièces entourées de bordures avec une partie du texte; petit in-4 en haut., dans le texte.

> Miniatures d'un très-bon travail, qui offrent beaucoup d'intérêt sous le rapport des vêtements, des accessoires, et de détails d'intérieurs. La conservation est belle.
> François Ier de Rohan fut archevêque de Lyon de 1501 à 1536.

1530 ? Moralité nouuelle du mauuais riche et du ladre, à douze personnages, en vers, s. l. n. d. Petit in-4 goth., 8 feuillets, fig. Cet opuscule contient :

Figure représentant un homme assis sous un baldaquin; devant lui deux musiciens. En bas un homme nud couché et étranglé par trois diables. Pl. in-12 en haut. sur le titre.

Figure représentant le même homme sortant de la gueule d'un monstre et entraîné par trois diables. A droite, deux figures dans le ciel. Pl. in-12 carrée, au feuillet dernier, verso.

Il y a une réimpression : Aix, Augustin Pontier, 1823, tirée à 67 exemplaires.

Institution d'un jeune prince, par G. Budé, dédiée à François Ier. Manuscrit sur vélin du seizième siècle. Petit in-fol. veau brun. Bibliothèque de l'Arsenal, manuscrits français, sciences et arts, n° 32. Ce volume contient :

Miniature divisée en deux compartiments. Celui du haut représente une bibliothèque dans laquelle sont trois personnages, MERCURIUS, PHILOLOGIA et l'auteur écrivant. Le compartiment du bas représente le roi assis sur son trône, l'auteur à genoux lui offre son livre; à gauche une femme vêtue de noir, tenant un volume et un chien en lesse, dans un portique. Pièce in-4 en haut., au feuillet 1.

Miniature représentant une bordure d'ornements avec fleurs de lis, lettre F, la salamandre, fleurs; au milieu de la page, l'écusson de France soutenu par deux anges; au-dessus, la dédicace à François Ier, par

G. Budé, son secrétaire; au-dessous, le commence- 1530?
ment du texte. Pièce in-4 en haut., au feuillet 2.

> Miniatures d'un très-bon travail; elles offrent beaucoup d'intérêt sous le rapport des vêtements. La disposition des livres est à remarquer comme un des exemples, peu fréquents dans les manuscrits de ces temps, de la manière dont étaient alors placés les volumes peu nombreux qui formaient les bibliothèques. La conservation est belle.

Le livre des prouffitz champetres et ruraulx, touchant le labour des champs, edifices de maisons, puys et cyternes, compose par maistre Pierre de Crescens.... et de plusieurs denomme le Mesnaigier. Imprimé en Paris, pour Jacques Huguetan, marchant libraire de Lyon (par Thomas du Guernier), sans date. In-fol. goth. à 2 colonnes, fig. Ce volume contient :

La marque de Hugueton. Pl. in-12 en haut., grav. sur bois, sur le titre.

Figure divisée en quatre compartiments représentant :

1° Des travaux champêtres;

2° Une construction d'édifices;

3° Des animaux domestiques;

4° Des laboureurs. Pl. in-4 en haut., grav. sur bois, en tête du livre 1, dans le texte, répétée en tête des livres 2, 4, 5, 6 et 7.

Figure représentant trois hommes occupés de travaux champêtres. Pl. in-8 en larg., grav. sur bois, en tête du tiers livre, dans le texte.

Comme le Roy Vterpendragon et le Roy Artus assembloient

1530? chevaliers pour faire leurs tournois. — Description du chasteau de Saudricourt et le Pas d'armes en 1493. — Description des tournois faits l'an 1519 à Chambly ou Chambely, et à Bailleul-sur-Cishe. — II. Traités du gage de bataille : le 1ᵉʳ par Olivier de La marche, le 2ᵉ par Jean de Villiers, S. de Lisleadam. Manuscrit sur papier du seizième siècle; petit in-fol.; partie d'un volume veau fauve. Bibliothèque impériale. Manuscrits; ancien fonds français, n°..... Cangé, 71. Ce manuscrit contient :

Grand nombre d'armoiries peintes, dans le premier ouvrage, dans le texte.

Huit dessins coloriés représentant des scènes de tournois : un in-4 en haut., et sept in-12 en larg., dans le second ouvrage, dans le texte.

Onze dessins coloriés représentant des scènes de tournois : un petit in-fol. en haut., et dix in-4 en larg., dans le troisième ouvrage, dans le texte.

> Ces dessins de sujets relatifs aux tournois, d'un travail fort médiocre, peuvent présenter quelque intérêt sous le rapport des armures et vêtements. La conservation est bonne.

Chants royaux sur la conception, couronnés au Puy de la Conception de Rouen, depuis 1519 jusqu'en 1528. Manuscrit sur vélin du seizième siècle. Petit in-fol., velours cramoisi, dos de maroquin rouge. Bibliothèque impériale. Manuscrits, ancien fonds français, n° 7584. Ce volume contient :

Cinquante miniatures représentant des sujets relatifs à chacun des cinquante chants royaux; scènes de sain-

teté, d'église, maritimes, champêtres, d'intérieurs; métiers, une imprimerie, etc.

1530?

> Miniatures de diverses mains, d'un très-bon travail, dont la composition, le dessin et la couleur sont également remarquables. On trouve dans ces sujets, très-variés, de nombreux détails fort intéressants sur les vêtements, ameublements, accessoires et arrangements intérieurs. La conservation est très-belle.
>
> Ce manuscrit est précédé d'éclaircissements et de tables qui font connaître les détails qui se rapportent à ce beau recueil, ainsi que l'intérêt qu'il mérite. Pour le bien apprécier, il faut le comparer avec un autre manuscrit de la cathédrale de Rouen, qui est relatif au même sujet.

La fleur de toutes ioyeusetez, contenāt : epistres, balades et rōdeaulx joyeux, et fort nouueaulx, en vers, sans lieu ni nom d'imprimeur, ni date. In-12 gothique. Ce volume contient :

Figure représentant un cavalier armé de toutes pièces, visière baissée, allant à droite. Pl. in-16 en haut., grav. sur bois, au feuillet dernier, recto.

Figure représentant trois fous. On lit autour : *Tout vient à lieu qui peult attendre.* Pl. in-16 en haut., grav. sur bois, au feuillet dernier, verso.

Poesies de Catherine d'Amboyse, mariée en secondes noces à Philbert de Beaujeu, chambellan de Francois Ier. Manuscrit sur vélin du seizième siècle, petit in-4, velours brun. Bibliothèque impériale. Manuscrits, ancien fonds français, n° 8033. Ce volume contient :

Miniature représentant Catherine d'Amboyse à genoux devant un prie-Dieu, derrière elle une autre femme

1530? aussi agenouillée; dans le ciel, Jésus-Christ et un ange. In-8 en haut., au feuillet 1, recto, dans le texte.

Miniature représentant le même sujet, excepté que l'on voit dans le ciel la sainte Vierge et un ange. In-8 en haut., au feuillet 7, recto, dans le texte.

Miniature représentant Catherine d'Amboyse à genoux, derrière elle une autre femme aussi agenouillée. Dans le ciel, on voit la sainte Vierge, Jésus-Christ et un ange. In-8 en haut., au feuillet 13, recto, dans le texte.

<small>Miniatures d'un travail fin, qui présentent de l'intérêt pour les vêtements des femmes qui y sont représentées. La conservation est bonne.</small>

Sensuit le Jardin de plaisāce et fleur de rethorique, cōtenant plusieurs beaulx liures comme le doñet de noblesse baille au roi Charles viii, etc. Paris, veufue de feu Jehan Trepperel et Jehan Iehannot, sans date. Petit in-4 gothique, fig. Ce volume contient :

Dame dans un jardin. Pl. in-12 en larg., grav. sur bois, vignette du titre.

Un homme et une femme debout séparée par un édifice. Pl. in-12 en larg., grav. sur bois, feuillet du titre, verso.

Quelques figures semblables à un ou deux personnages avec ces légendes : *L'amant, la dame, l'amoureux, l'homme non marié*. Pl. de diverses grandeurs grav. sur bois, dans le texte.

Sensuyt le Jardin de plaisance et fleur de rethorique, con- 1530?
tenant plusieurs beaulx liures, comme le dōnet de no-
blesse baille au roy Charles VIII, le chief des ioyeuse-
tés, etc., en vers. Lyon, Martin Boullon ou Boullion,
par Oliuier Arnollet, sans date. Grand in-4 goth., fig.
Ce volume contient :

Une figure de femme et une d'homme. On lit au-des-
sus : *La dame, l'amant.* Très-petites planches grav.
sur bois, en regard, sur le titre.

Quelques figures représentant des personnages isolés :
l'amant, la dame, l'acteur, bon avis, envie, divi-
sion, l'amoureux, l'homme non marié, l'homme ma-
rié, etc. Très-petites pl. grav. sur bois, dans le texte.

Le mariage des quatre filz Hemon et des filles Dampsimō.
Sans lieu ni nom d'imprimeur, ni date. Petit in-8 go-
thique de 8 feuillets, dont un blanc. *Très-Rare.* Cet
opuscule contient :

Figure représentant un mariage, avec cinq person-
nages. Petite pl. en haut. grav. sur bois, sur le titre.

Le liure des troys filz de Roys, cest assauoir de France,
Dangleterre et Descosse, lesquelz en leur ieunesse pour
la foy chrestiēne eurent de glorieuses victoires sur les
Turcs, etc. Paris, Nicolas Chrestien. Sans date. In-4
goth., fig. Ce volume contient :

Les trois héros de ce roman à cheval, armés, de face.
Pl. in-8 en haut. grav. sur bois, sur le titre.

Plusieurs figures représentant des sujets de ce roman.
Planches de diverses grandeurs grav. sur bois, dans
le texte.

1530? L'écusson des armes de France couronné, soutenu par deux salamandres. Pl. in-12 en haut. grav. sur bois, au dernier feuillet, verso.

> La chasse et le depart damours nouuellemēt imprimee à Paris, où il y a de toutes les tailles de rimes q̄ lon pourroit trouuer. Composee par Reuerend pere en Dieu messire Octouien de Sainct Gelaiz, euesque Dangoulesme, en vers. Paris, Phelippe Le Noir. Sans date. In-4 goth., fig. Ce volume contient :

Un homme et une femme, entre eux un édifice. On lit au-dessus de l'homme : *Bel acueil*, et au-dessus de la femme : *Bruit de ville*. Pl. in-12 en larg. grav. sur bois, sur le titre.

Quelques figures représentant des personnages dont il est question dans l'ouvrage. Petites planches de diverses grandeurs, grav. sur bois, dans le texte.

> Le liure de Tailleuant grant cuisinier du Roy de France. Paris, Alain Lotriau et Denis Ianot. Sans date. In-12. goth. *Rare*. Ce volume contient :

Trois personnages à table; une femme à genoux lave les pieds de l'un d'eux. Pl. in-16 en larg. grav. sur bois. Vignette du titre.

Marque de Denis Janot. Petite pl. en haut. grav. sur bois, au dernier feuillet, verso.

> L'auteur de cet ouvrage se nommait Guillaume Tirel, dit Taillevent; il était queux de Charles V en 1361, et écuyer de cuisine de Charles VI en 1386.

1531.

Tombe de Jehan Gobslin, chanoine, dans l'aisle de la nef à gauche, entre deux piliers, devant la cinquième chapelle dans l'église de Notre-Dame de Paris. Dessin grand in-8. Recueil Gaignières à Oxford, t. IX, f. 40.

1531.
Février 18.

Portrait de Guillaume, seigneur de Montmorency, etc., conseiller et chambellan des rois Charles VIII, Louis XII et François Ier. Tableau peint en 1525 et donné par lui à l'église de Saint-Martin de Montmorency. On y lit en haut : APLANOS, cri de guerre des Montmorency. Pl. gr. in-8 en haut. *J. Picart incidit* 1622. Duchesne, Histoire généalogique de la maison de Montmorency, p. 362, dans le texte.

Mai 24.

Figure du même, sur son tombeau dans le chœur de Saint-Martin de Montmorency, avec celle de Anne Pot, sa femme, morte le 24 février 1510. Pl. in-fol. en haut. Duchesne, histoire généalogique de la maison de Montmorency, p. 364, dans le texte.

Figure de François de seigneur de Courcelles, conseiller et avocat du roi, en sa chambre des monnoyes à Paris, sur sa tombe dans la nef de l'ancienne église des Blancs-Manteaux à Paris. Dessin in-fol. en haut. Gaignières, t. VIII, f. 63. = Partie d'une pl. in-4 en haut. Millin, Antiquités nationales, t. IV, n° XLVII, pl. 5, n° 8.

Juin 4.

Tombe de François de Refuge, mort le 4 juin 1531, et Jehanne Allegrin, sa femme, représentés avec leurs

1531. enfants, à gauche dans la nef de l'église des Blancs-Manteaux de Paris. Dessin in-8. Recueil Gaignières à Oxford, t. XII, f. 49.

Juillet 23. Tombeau de Louis de Brezé, grand senechal de Normandie, mari de Diane de Poitiers, dans la cathédrale de Rouen. Pl. lithogr. in-fol. en haut. Taylor, etc., Voyages pittoresques et romantiques dans l'ancienne France. Normandie, n° 134. = Pl. in-16 en larg. Dibdin, A. bibliographical, — tour. t. I, à la p. 61, dans le texte. = Pl. in-8 en haut. Achille Deville, tombeaux de la cathédrale de Rouen, pl. 8. = Pl. in-fol. en haut. Chapuy, etc., le moyen âge pittoresque, 4ᵉ partie, n° 140. = Partie d'une pl. lithogr. et coloriée, in-fol. m° en larg. Du Sommerard, les Arts au moyen âge, album, 5ᵉ série, pl. 32. = Dessin in-4 en haut. Percier, croquis faits à Paris, etc., Bibliothèque de l'Institut.

Sept. 22. Portrait de Louise de Savoye, duchesse d'Engoulesme, régente en France, mère de François Iᵉʳ, tableau du temps. Miniature in-fol. en haut. Gaignières, t. VII, f. 59. = Partie d'une pl. in-fol. en haut. Montfaucon, t. IV, pl. 22, n° 2.

Portrait de la même. Dessin au crayon noir et à la sanguine et rehaussé de blanc, anonymes du commencement du xvIᵉ siècle, musée du Louvre. Dessins, École française, n° 33415.

Portrait de la même, de trois quarts, tourné à gauche. Dessin au crayon noir et rouge. Idem, n° 33461.

Médaille de Louise de Savoye, femme de Charles, comte

d'Angoulême, mère de François Ier, etc. Rev. Marguerite, fille de Charles, comte d'Angoulême. Partie d'une pl. in-fol. en haut. Montfaucon, t. 4, pl. 36, n° 1.

1531.

Figure de Guillemette Dinecheau, femme de Denis Cointrel, marchand bourgeois et maire-prevost de Mantes, aux Cordeliers de Mantes. Partie d'une pl. in-4 en haut. Millin, Antiquités nationales, t. III, n° xxiv, pl. 1. n° 2.

Décemb. 28.

Tombe de Lancelot de Beaumenoir (Beaumanoir), abbé de l'abbaye de Champagne-au-Maine, un peu à gauche dans le sanctuaire de l'église de cette abbaye. Dessin in-fol. en haut. Bibliothèque impériale, manuscrits, boîtes de l'ordre du Saint-Esprit, Beaumanoir.

Portrait de Guillaume, baron de Montmorency, chevalier d'honneur de Louise de Savoie, duchesse d'Angoulême, mère de François Ier, en buste, la tête vue de trois quarts, tournée à droite. Sous le portrait, le nom. Tableau d'un peintre français inconnu. Musée du Louvre, tableaux, école française, n° 655.

« La figure de la Beste, trouuée en la terre de tres reverend seigneur l'archevesque de Saltzburg, au pays des Allemaignes, contrefaicte apres le vif au vray. » Dessous ce titre, la figure d'un monstre à tête humaine et à quatre pattes, allant à droite. Pl. in-4 en larg., grav. sur bois; au-dessous, un texte imprimé relatif à ce monstre trouvé en 1531; feuille in-4 en haut.

<small>Cette estampe paraît n'avoir aucun rapport à la France. Je n'en place ici l'indication que parce qu'il y en a une épreuve</small>

140 FRANÇOIS Ier.

1531. dans le Recueil formé par P. de L'Estoile, feuillet xlv (voir à l'année 1589).

La Nef des Dames vertueuses, contenant quatre liures, par maistre Simphorien Champier, en prose et en vers. Paris, Philippe Lenoir, achevé le 26 aoust 1531, petit in-4 gothique, fig. Ce volume contient :

Figures représentant des sujets relatifs à l'ouvrage, compositions d'un petit nombre de personnages. Pl. de diverses grandeurs, grav. sur bois, dans le texte.

La grant triumphe et honneur des dames et bourgeoises de Paris et de tout le royaulme de France, auec la grace et honesteté, pronostiquees dicelles Pour lan mil cinq cens xxxi, en vers, sans lieu ni date. Petit in-8 gothique de quatre feuillets. *Très-rare*. Cet opuscule contient :

Figure représentant un homme saluant une dame qui a devant elle deux enfants. Petite pl. en larg., grav. sur bois, au feuillet 1er, au-dessous du titre.

La Source d'honneur pour maintenir la corporelle elegance des dames, en vigueur fleurissant et pris inextimable, etc. Lyon, par Denys de Harsy, pour Romain Morin, 1531. Petit in-8 gothique, fig. Ce volume contient :

Un grand nombre de figures représentant des sujets relatifs à l'ouvrage. Pl. in-16 en larg., et des lettres grises représentant divers sujets, grav. sur bois, dans le texte. Plusieurs des planches sont répétées.

<small>Les planches de cet ouvrage ont servi aussi, en partie, aux ouvrages suivants, publiés à la même époque par le même libraire.

Seneque des motz dorez, 1530.

Le Parangon de nouuelles honestes, 1532.

Les triūphes de M. F. Pelsaveq̄, 1532.</small>

Le premier volume de Vincent, Miroir hystorial (traduit en français par Jean de Vignay). — Le second, le Tiers, le Quart et le Quint, idem. Paris, Galliot du Pré, Petit, Nicolas Couteau, 1531, in-fol. gothique, cinq volumes, fig. *Très-rare.* Cet ouvrage contient :

1531.

Figure représentant Jean de Vignay à genoux, offrant son livre à Charles VIII assis sur son trône et entouré de divers personnages. Pl. petit in-fol. en haut., grav. sur bois, dans le volume 1er, au feuillet du titre, verso.

Quelques figures représentant des sujets des récits de l'ouvrage. Pl. petit in-fol. en haut., grav. sur bois, dans le texte.

Les treselegantes et copieuses Annalles des trespieux, tresnobles, treschrestiens et excellens moderateurs des belliqueuses Gaules, etc., par maistre Nicole Gilles, etc. — Le second volume, idem. Paris, Galliot du Pré, 1531, in-fol. gothique, fig. Cet ouvrage contient :

1er volume.

Frontispice gravé avec figure et ornements. Pl. in-fol. en haut., grav. sur bois, dans le milieu, le titre en caractères imprimés. Répétée au 2e volume.

L'écusson de France soutenu par deux salamandres. Pl. in-12 en haut., grav. sur bois, au feuillet du titre, verso.

L'auteur écrivant dans son cabinet. Pl. in-4 en haut., grav. sur bois, en tête du proesme, recto.

Sujet semblable. Pl. petit in-4 carrée, grav. sur bois, au feuillet 1er, recto, dans le texte.

1531. Figure divisée en six compartiments représentant les six jours de la création. Pl. in-fol. en haut., au feuillet 2, recto, dans le texte.

Figure représentant le buste de Charlemagne en médaillon, avec une généalogie. Pl. in-fol. en haut., grav. sur bois, au feuillet 42, recto, dans le texte.

La marque de Galliot Dupré. Pl. in-12 en haut., grav. sur bois, à la fin du 1er volume. Répétée à la fin du 2e volume.

2e volume.

Généalogie de Jehan, fils de Philippe de Valois. Pl. in-fol. en haut., grav. sur bois, à la fin de la table.

Les croniques annalles des pays d'Angleterre et Bretaigne, faites et redigées par maistre Alain Bouchard, continuées jusques en lan mil cinq cens XXXI. Paris, Galiot du Pré, 1531, in-fol. gothique, fig. *Rare*. Ce volume contient :

Frontispice gravé avec figures et ornements. Pl. in-fol. en haut., grav. sur bois, en tête du volume.

Figure représentant l'auteur dans son cabinet. Pl. in-4 carrée, grav. sur bois, au commencement du texte.

Quelques figures représentant des sujets relatifs à l'ouvrage. Pl. de diverses grandeurs, grav. sur bois, dans le texte.

—

Sceau de Gilles, évêque d'Alet (Aude). Pl. grav. sur bois. Société de sphragistique, E. Germer-Durand, t. III, p. 293, dans le texte.

Figure agenouillée de Hélène, fille de Jambes ou Chambes d'Argenton, seigneur de Monsoreau, femme de Philippe de la Clyte Commines, à côté de son mari, mort le 18 octobre 1511, sur leur tombeau au couvent des Grands-Augustins de Paris. Partie d'une pl. in-4 en larg. Millin, Antiquités nationales, t. III, n° xxv, pl. 8, n° 3. Le texte porte par erreur n° 2. = Pl. in-8 en haut. Al. Lenoir, Musée des Monuments français, t. II, pl. 83, n° 93. = Musée du Louvre, sculptures modernes, n° 86. 1531?

> On ne connaît pas la date de la mort de Hélène de Chambes. Elle vivait encore le 10 mars 1530. Mémoires de Philippe de Commynes, édit. de Mlle Dupont. Notice, p. cxxxi.

1532.

Figure de Denise Tuillier, femme de Girard Menjard, buargeois de Paris, mort le 16 novembre 1536, auprès de son mari, sur leur tombe dans la chapelle Saint-Martin, à Saint-Martin-des-Champs. Dessin in-fol. en haut. Gaignières, t. VIII, f. 71. 1532. Mars 5.

Figure de Jean Laurent, marchand bonnetier à Nevers, sur sa tombe dans la nef de l'église de Saint-Magloire à Paris. Dessin in-fol. en haut. Gaignières, t. VIII, f. 77. = Dessin in-8. Recueil Gaignières à Oxford, t. X, f. 90. Avril 30.

Tombe de Guillaume Tyauxranten, à gauche au 2ᵉ rang des tombes dans la nef de l'église de Saint-Yves de Paris. Dessin in-8. Recueil Gaignières à Oxford, t. X, f. 55. Mai 15.

144 FRANÇOIS Iᵉʳ.

1532.
Août 2. Tombe de Jean de Grimouart, en pierre, près le mur à gauche en entrant dans la chapelle Saint-Jean de l'église de Saint-Maurice d'Oiron. Dessin in-8. Recueil Gaignières à Oxford, t. VII. f. 57.

Août 9. L'entrée et couronnement faictz en la ville de Rennes, cappitale du duché de Bretaigne, de tres hault, tres illustre et tres puissant prince Francoys, premier fils de dauphin de France, duc et seigneur, propriétaire dudict duché, troisiesme de ce nom. Manuscrit sur vélin du xvIᵉ siècle. Petit in-fol. veau marbré. Bibliothèque impériale. Manuscrits, supplément français, n° 489. Ce volume contient :

Miniature représentant le portrait en pied du duc François, troisiesme de ce nom, dans un portique d'architecture; en bas, le nom et partie du titre ci-dessus. Pièce petit in-fol. en haut., au feuillet 1ᵉʳ, recto.

Miniature représentant l'écusson de Bretaigne, soutenu par deux anges; en bas, un quatrin en l'honneur du duc François, troisiesme de ce nom, dauphin de France. Pièce petit in-fol. en haut., au feuillet 1ᵉʳ, verso.

> La première miniature est d'un travail médiocre, mais intéressante par son sujet. La conservation est bonne.
> François III du nom, duc de Bretagne, était François dauphin, fils de François Iᵉʳ, mort de poison en 1536.

Août 25. Tombe de Jean Malabry, chanoine, à droite, dans la chapelle de Gondy, derrière le chœur de l'église de Notre-Dame de Paris. Dessin grand in-8. Recueil Gaignières à Oxford, t. IX, f. 93.

Septemb. 25. Portrait en buste de Robert de Lenoncourt, archevêque

FRANÇOIS I^{er}. 145

de Reims, sans indication d'où il est tiré. Vignette in-8 en larg., grav. sur bois. Jubinal, t. II, p. 15.

1532.

Rondeaux des vertus contre les péchés mortels, faits pour Louise de Savoye et dédiés à cette princesse. Six miniatures sur vélin, représentant chacune Louise de Savoye, sous la figure d'une des vertus, debout ou à cheval, foulant aux pieds le vice opposé. En face des figures sont les rondeaux, où l'on trouve les anagrammes du nom de la princesse. Ces miniatures étaient au nombre de sept; l'une manque. Au Musée de l'hôtel de Cluny, n° 803.

<small>Ces miniatures, d'un bon travail, offrent de l'intérêt.</small>

Fl. Vegetii Renati viri illustris de re militari libri quatuor, etc. Item picturæ bellicæ cxx passim Vegetio adiectæ. Collata sunt omnia ad antiquos codices, maxime Budæi, quod testabitur Ælianus. Lutetiæ, apud Christianum Wechelum, 1532. In-fol, fig. Lettres rondes. Ce volume contient :

Hommes de guerre et tente. Pl. in-8 en haut., grav. sur bois. Vignette du titre.

Soldat bourrant un canon. Pl. in-4 carrée, grav. sur bois, au feuillet du titre.

Guerrier debout. En bas, sur une tablette : VEGETIUS DE RE MILITARI. Pl. petit in-fol. en haut. à la fin de la table, verso.

Un grand nombre de figures représentant des sujets relatifs à l'art militaire. Pl. petit in-fol. en haut., grav. sur bois, dans le texte.

VIII 10

1532. Sensuyt lepistre des enfans de paris enuoiee aux enfans de Rouen, auec Rondeaux et Epicete a ce propos; en vers. Imprime le v iour de juillet l͠a mil cccc xxxii. Sans lieu ni nom d'imprimeur. Petit in-8 goth. de quatre feuillets. Cet opuscule contient :

Figure représentant une fleur de lis. Petite pl. grav. sur bois, sur le titre.

Figure représentant un écusson écartelé de France et Dauphiné. Pl. in-12 carrée, grav. sur bois, au feuillet dernier, verso.

> La source d'honneur, pour maintenir la corporelle Elegance des Dames en vigueur florissant, et pris inextimable, auec une belle Epistre dune noble Dame a son seigneur et amy ; en prose et en vers. Lyon, Denys de Harsy pour Romain Morin, 1532. Petit in-8, fig. Ce volume contient :

Figure représentant un personnage assis, auquel l'auteur, un genou en terre, offre son livre ; à droite, quelques personnages. En bas : Lauteur du livre. Pl. in-16 en larg., grav. sur bois, sur le titre.

Figures représentant des sujets relatifs à l'ouvrage. Pl. in-16 en larg. et petites carrées, grav. sur bois, dans le texte.

> Le Parangon de nouuelles hoñestes et delectables a tous ceulx qui desirēt veoir et ouyr choses nouuelles, etc. Au feuillet lxv autre titre : Les Parolles joyeuses et dictz memorables des nobles et saiges hōmes anciens, redigez par le gracieulx et honeste Poete messire Francoys Petrarcque, 1532. Lyon, par Denys de Harsy pour Romain

Morin, 1531. In-12, fig. Lettres rondes. *Très-rare.* 1532.
Ce volume contient :

Un grand nombre de figures représentant des sujets relatifs à l'ouvrage. Pl. in-16 en larg., et des lettres grises représentant divers sujets, grav. sur bois, dans le texte. Plusieurs des planches sont répétées.

<small>Les planches de cet ouvrage ont servi aussi, en partie, aux ouvrages suivants, publiés à la même époque par le même libraire :
Seneque des motz dorez, 1530.
La Source d'honneur, 1531.
Les triūphes de M. F. Petrarcq̄, 1532.</small>

La fleur des antiquitez, singularitez et excellences de la plus que noble et triumphante ville et cité de Paris, capitalle du Royaulme de France. Auec ce la genealogie du Roy Francoys premier de ce nom. Paris, Denys Janot, 1532. In-16. Lettres rondes, fig. Ce volume contient :

Figure représentant deux personnages dans la campagne. Sur deux banderoles on lit : Vergillus-mecenas. Pl. in-32 en haut., grav. sur bois, au dernier feuillet de la table, verso.

La marque de Denis Janot : *Partout amour*, etc. Pl. in-32 en haut., grav. sur bois, au dernier feuillet, verso.

—

Sceau et contre-sceau de l'abbaye de Saint-Victor de Paris. Partie d'une pl. lith., in-fol. en larg., n° 3. Mémoires de la Société archéologique de l'Orléanais, Dumesnil, t. I, à la p. 134.

1532. Monnaie de François I. Partie d'une pl. in-fol. en haut. Du Cange, Glossarium, 1733, t. IV, p. 932, n° 2.

Le nouuel cry des monnoyes faict ordonne crye et publie le xiiii iour de mars mil cinq cens xxxii. Paris. Petit in-8 goth. *Rare.* Ce volume contient :

Des figures représentant des monnaies gravées sur bois.

1532 ? Cronica cronicarum abbrege et mis p. figures descētes et rondeaulx, etc. Paris, Frācoys Regnault, s. d. In-4, goth., fig. Ce volume contient :

Quelques planches représentant des personnages et sujets relatifs au texte de l'ouvrage. La partie qui se rapporte à la France est très-peu importante.

Il a été publié plusieurs éditions des œuvres de Clément Marot, en 1532 et dans les années suivantes, ainsi que divers autres livres relatifs à ce poëte, tels que l'Adolescence Clémentine, et des opuscules qui se rapportent à des discussions littéraires ou autres. Plusieurs de ces publications contiennent des planches représentant des sujets relatifs au contenu de ces ouvrages. Ces estampes n'offrent pas d'intérêt au point de vue historique, qui mérite qu'elles soient citées en détail.

1533.

1533. Tombe de Anthoinette de Souvré, abbesse de Estival,
Janvier 27. au Maine, à costé du grand autel, à Estival. Dessin in-8 en haut. Bibliothèque impériale, manuscrits, boîtes de l'ordre du Saint-Esprit. Souvré.

Tombe de la même, à gauche de la grille dans le chœur

des religieuses de l'abbaye d'Estival. Dessin in-fol. en hauteur. Idem, idem. — 1533.

Figure de Denis Cointrel, marchand, bourgeois et maire-prevost de Mantes, sur son tombeau, aux Cordeliers de Mantes. Partie d'une pl. in-4 en haut. Millin, Antiquités nationales, t. III, n° xxiv; pl. 1, n° 1. — Mars 7.

Lentree de mōseigneur le Daulphin faicte en lantiq̄ et noble cite de Lyō lan mil cinq cens trente et troys. Le xxvj de May. Sans lieu ni nom d'imprimeur, ni date (Lyon, Jehan Crespin). Petit in-4 de seize feuillets, fig. *Rare*. Cet opuscule contient : — Mai 26.

Figure représentant les armoiries de la ville de Lyon, soutenues par deux femmes. Pl. in-12 en larg., grav. sur bois, sur le titre.

Lettre initiale P, ornée de deux figures d'enfants. Petite pl. carrée, grav. sur bois, au feuillet 1, verso.

Figure représentant un enfant sur un dauphin, avec une banderole portant Diligens. cunctator dii. te fortunent. Pl. in-8 en larg. sans bords, grav. sur bois, feuillet 4, verso.

Figure représentant une pyramide triangulaire ornée de statues. Pl. in-8 en haut. sans bords, grav. sur bois, au feuillet 8, verso.

Lentree de la Royne faicte en lantique et noble cite de Lyō lan mil cinq cens trente et troys, le xxvij de May. Lyon, en la maison de Jehan Crespin dict du quarre, Imprimeur. Petit in-4 de vingt-quatre feuillets, fig. *Rare*. Cet opuscule contient : — Mai 27

Figure représentant les armoiries de la ville de Lyon,

1533. soutenues par deux femmes. Pl. in-12 en larg., grav. sur bois, sur le titre.

Lettre initiale E ornée d'une figure de femme. Petite pl. carrée, grav. sur bois, au feuillet 1, verso.

Figure représentant une pyramide triangulaire ornée de statues. Pl. in-8 en haut. sans bords, grav. sur bois, au feuillet 11, verso.

Figure représentant un coffre sur lequel on lit : Arca foederis. Pl. in-8 en larg. sans bords, grav. sur bois, au feuillet 17, recto.

Figure représentant un nœud gordien autour d'un cadre avec légende. Pl. in-8 carrée, sans bords, grav. sur bois, au feuillet 18, verso.

L'écusson de France. Pl. in-12 carrée en haut., grav. sur bois, au feuillet 24 dernier, verso.

—

Juin. Portrait en buste de Marie, sœur de Henri VIII, roi d'Angleterre, femme de Louis XII, roi de France, et en secondes noces, du duc de Suffolk. Tableau du temps. *G. Vertue*. Pl. in-fol. m° en larg. Vertue : A description of nine historical prints, etc., pl. III.

Portrait de la même. Médaillon sur un soubassement orné d'enroulement; *de son portrait de Londres*. Pl. petit in-fol. en haut. Au-dessous, en caractères imprimés, un quatrain : Marie eut pour Loys, etc. Mézerai, Histoire de France, t. II, p. 378, dans le texte.

Juillet 30. Entrée de François, dauphin, fils de François I, dans Toulouse. Dessin du temps. *Despax del. L. Mag.*

Hortemels sculp. Pl. in-4 en haut. De Vic et Vaissete, Histoire générale de Languedoc, t. V, à la p. 135. = Pl. in-4 en haut., lithog. Idem, édition de du Mége, t. VIII, à la p. 261.

1533.

Entrée de la reine Éléonore d'Autriche, femme de François I, dans Toulouse. Miniature tirée des annales manuscrites de Toulouse, du temps. *Despax del. L. Mag. Hortemels sculp.* Pl. in-4 en haut. De Vic et Vaissete, Histoire générale de Languedoc, t. V, à la p. 134. = Pl. in-4 en larg., lith. Idem. Édition de du Mége, t, VIII, à la p. 262.

Août 2.

Registre de la Reception des foy hõmaiges et seremens de fidelité que ont faictz et p̃stez les Seigneurs Vassaulx de la conte de Rethel A la personne de monseigneur de coserans tuteur et curateur de monseigneur henry de foix conte dudict Rethelois et seigneur de lautrec faict par moy Anthoine baudin secretaire de mondict seigneur de coserans et par son commandement verbal Au lieu et ville de Rethel ville cappi[lle] dudict conte Au mois de septembre Lan mil cinq cens trente troys. Manuscrit sur papier du XVIᵉ siècle. Petit in-fol., veau brun, Bibliothèque impériale, manuscrits, fonds Lancelot, n° 19 (ou 85). Regius, n° 9577[3]. Ce volume contient :

Septembre.

Miniature représentant un personnage assis sous un dais, entouré de divers autres personnages, auquel un chevalier, un genou en terre, rend hommage ; bordure d'architecture. Pièce petit in-fol. en haut, au commencement du volume, verso. Ce feuillet est en vélin. — Lettres initiales peintes, ornements.

<small>Cette miniature, d'un bon travail, offre de l'intérêt pour les vêtements. La conservation est belle.</small>

1533. Les seigneurs vassaux du comté de Retellois font hommage et serment de fidélité au seigneur de Conserans, tuteur et curateur de Henry de Foix, comte de Rethellois et seigneur de Lautrec ; miniature du registre de ces hommages fait par Anthoine Bardin, secrétaire du seigneur de Conserans, à Rethel, ville capitale dudit comte. Pl. in-fol. en haut. Montfaucon, t. IV, pl. 45.

Octobre 9. Tombe de Jehan Olivier, archidiacre de Brie et chanoine de Notre-Dame de Paris, dans l'aisle gauche du chœur, proche la chapelle de l'abbé Parfait, dans l'église de Notre-Dame de Paris. Dessin in-fol. en haut. Bibliothèque impériale, manuscrits, boîtes de l'ordre du Saint-Esprit. Olivier.

Octobre 23. Porte de la cuisine au corps de logis du grand dortoir ancien de l'abbaye de la Trinité de Caen, au-dessus de laquelle sont les armes de Renée de Bourbon, avec une double crosse, parce qu'elle était abbesse de la Trinité et de Fontevrault. Dessin in-fol. Recueil Gaignières à Oxford, t. V, f. 19.

Octobre 27. Tombe de Richardus de Bosco, abbas, de pierre, au milieu du chapitre de l'abbaye de l'Estrée. Dessin in-8. Recueil Gaignières à Oxford, t. V, f. 148.

Octobre 28. Portraits de Henri II et de Catherine de Médicis, en buste, en regard ; deux médaillons ovales. Sur celui de Catherine : TU DECUS OMNE TUIS ; sur celui de Henri : HENRICUS II GALLIARUM REX. Deux pl. in-12 en haut., tirées sur la même feuille.

Déc. 11. Tombeau de François de Beaufort, marchand boucher

à la Ferté-Gaucher, et de Claude Le Maire, morte le 3 décembre 1548, sa femme, au milieu du chœur de l'église de la Ferté-Gaucher. Dessin in-12 esquissé. Bibliothèque impériale, manuscrits, boîtes de l'ordre du Saint-Esprit. Beaufort.

1533.

> Le premier volume de Lancelot du lac nouuellemēt imprime a paris. Paris Jehan petit, avec la marque de Philippe le noir, 1533. — Le second volume, Jehan Petit. — Le tiers volume, Jehan petit, pour Phelippe le noir. In-fol. goth., fig. Cet ouvrage contient :

Figure représentant l'auteur offrant son livre à un prince assis sur son trône, l'épée à la main. Des personnages debout de chaque côté. Pl. in-fol. en haut., grav. sur bois. Au premier volume, feuillet dernier de la table, verso.

—

Médaille de François I, offerte par les habitants de Romans. Partie d'une pl. in-fol. en haut. Trésor de numismatique et de glyptique ; médailles françaises, première partie, pl. 9, n° 1.

Médaille de François, dauphin de France, premier fils de François I, premier duc de Bretagne. Partie d'une pl. in-fol. en haut. Trésor de numismatique et de glyptique ; médailles françaises, première partie, pl. 9, n° 2.

> Le novvel cry des monnoyes fait, ordonné, cryé et publié de par le Roy, le vendredi xiiii iour de mars mil cinq cens xxxii. Paris (Pierre Rosset), 1533. In-16 goth. Ce volume contient :

Des planches représentant des monnaies.

1534? Jeton d'Antoine Bohier, seigneur de Chenonceau, général des finances. Partie d'une pl. in-8 en haut. Revue numismatique, 1848; E. Cartier, pl. 12, n° 1, p. 214 et suiv.

1534.

1534. Mausolée de Villers de l'Isle-Adam, dans l'église du
Août 22. Temple, à Paris. Pl. in-8° en hauteur. A. Lenoir, Histoire des arts en France, pl. 86. = Pl. in-8 en haut. Al. Lenoir; Musée des monuments français, t. III, pl. 101, n° 447. = Musée de Versailles, n° 466.

Statue du même, dans l'église de Saint-Jean, à Malte. Moulage en plâtre. Musée de Versailles, n° 320.

Portrait du même. Pl. petit in-4 en haut. Thevet, Pourtraits, etc., 1584, à la p. 370, dans le texte.

Septemb. 7. Tombe de Marie de Milly, veuve de Jehan le Fort, en pierre, vis-à-vis la chaire du prédicateur, au milieu de la nef de l'église de la paroisse Saint-Estienne de Chilly. Dessin in-8. Recueil Gaignières à Oxford, t. III, f. 92.

Décembre 1. Tombe de Phillebert du Chastelet, sous le pulpitre au milieu de la chapelle Saint-Denis, derrière le chœur de l'église de l'abbaye de Saint-Victor de Paris. Dessin in-8. Recueil Gaignières à Oxford, t. XI, f. 63. = Pl. in-fol, en haut. Calmet, Histoire généalogique de la maison du Chatelet, à la p. 138.

Figure de Jean Caignart, bourgeois de Beauvais, sei-

gneur de Buicourt, tableau à un retable d'autel, dans la nef de l'église de Saint-Sauveur de Beauvais. Dessin in-fol. en haut. Gaignières, t. VIII, f. 73.

1534.

Tombe de Symon, abbas, en pierre, au bas des marches du sanctuaire, dans le chœur de l'église de l'abbaye de Joui. Dessin grand in-8. Recueil Gaignières à Oxford, t. XV, f. 40.

Le cueur de philosophie, translate de latin en francoys, a la requeste de Philippes le Bel, roy de France. Paris, Jehan Petit, 1534, petit in-fol. gothique, fig. Ce volume contient :

Des figures représentant quelques sujets relatifs à l'ouvrage : l'auteur écrivant dans son cabinet, le filz du roy, si comme il parle à son maistre du filz de lempereur, le triumphe aux roys, des scènes d'intérieur et diverses, des figures relatives à l'astronomie et à la connaissance des temps par l'examen des mains. Pl. de diverses grandeurs, grav. sur bois, dans le texte.

Livre tres fructueux et utile à toute personne, de l'institution et administration de la chose publique, compose en latin et translate en françois, par Fr. Patrice. Paris, Fr. Regnault, 1534, petit in-fol. gothique. Ce volume contient :

Prologue de Françoys Patrice, adressé au sénat de la cité de Gêne. Patrice assis devant divers personnages. Pl. in-8 en larg., grav. sur bois, au fol. 3, verso.

Six planches représentant divers sujets ; dans l'une, on

1534.
voit un roi sur son trône, environné de divers personnages; l'une des six est répétée. Petit in-fol. en haut., grav. sur bois, dans le texte.

> Les controuerses des sexes masculin et feminin (par Gratien Dupont, seigneur de Drusac), en vers. Tholose, Jacques Colomies, 1534, petit in-fol. gothique, fig. *Rare*. Ce volume contient :

Quelques figures, sujets de guerre et autres. Pl. petit in-fol. en haut., grav. sur bois, dans le texte.

Un échiquier (eschequier), au-dessous une bourse. Pl. petit in-fol. en haut., grav. sur bois, au feuillet 54, verso, dans le texte.

> Barptolomæi Coclitis physionomiæ et chiromantiæ compendium. Argentorati, 1534, in-8, fig. Ce volume contient :

Figures représentant des têtes humaines pour l'indication des signes qui s'y trouvent. Petites pl. sans bords, grav. sur bois, dans le texte, au commencement.

Figures représentant des mains avec les signes qu'elles ont. Pl. in-16 en haut., grav. sur bois, dans le texte.

Marque de Joann. Albrecht. Pl. in-12 en haut., grav. sur bois, au feuillet dernier, verso.

> Le manuel de la grand phrairie des bourgeoys et bourgeoyses de Paris. A la fin : Ce present manuel a esté acheué de imprimer a Paris, le xij iour de decembre,

FRANÇOIS I^{er}. 157

lan mil cinq cens trente quatre, et se recouure es mains de maistre Pierre du Pin, prestre et a present clerc de la grāt phrarie au bourgeoys et bourgeoyses de la dicte ville. Petit in-4 en partie gothique, fig. Ce volume contient :

1534.

Figure représentant une nombreuse assemblée de personnages divers; en haut, la sainte Vierge, etc. Pl. petit in-8 en haut., grav. sur bois, au feuillet du titre, verso.

Figure représentant le Christ en croix. Pl. in-12 en haut., grav. sur bois, au feuillet 8, verso.

Figure représentant la mort de la Vierge. Pl. in-12 en haut., grav. sur bois, au feuillet 14, verso.

Les XXI Epistres Douide translatees de latin en francoys, par reuerend pere en dieu Monseigneur Leuesque Dangoulesme (Octavien de Saint-Gelais), en vers. Paris, Guillaume de Bossozel, 1534, in-12, fig. Ce volume contient :

Vingt-deux figures représentant des sujets divers : scènes d'intérieur, entrevues, combats, personnages jouant à un jeu sur un damier, etc. Petites pl. grav. sur bois, en largeur, dans le texte.

Hystoire tresrecreatiue : traictant des faictz et gestes du noble et vaillant cheualier Theseus de Coulongne, par sa prouesse Empereur de Romme, etc. Paris, par Anthoyne Bonnemere, pour Jehan Longis et Vincent Sertenas, 1534, in-fol. gothique, fig. Ce volume contient :

Frontispice gravé représentant diverses figures, des

1534. médaillons et armoiries. Pl. petit in-fol. en haut., grav. sur bois, en tête du volume.

Deux figures représentant chacune un religieux dans son cabinet. Pl. in-12 carrée et in-8 en larg., grav. sur bois, en tête du prologue et du texte.

Figures représentant des sujets de ce roman : réunion de personnages, combats, scènes de guerre et maritimes, siéges, combats singuliers. Pl. de diverses grandeurs, dans le texte.

1535.

1535.
Février 10. Tombe de Gilles de Luxembourg, évêque et comte de Chalons-sur-Marne, à gauche au milieu du chœur de l'église de Saint-Estienne de Chaalons. Dessin in-fol. en haut. Bibliothèque impériale, manuscrits, boîtes de l'ordre du Saint-Esprit, Luxembourg. = Autre dessin, idem.

Mars 4. Tombeau de Françoise de Cossé, dame de Cossé, comtesse de Magnane, femme de M. le comte de Sauzay, dans le chœur des religieux aux Jacobins d'Angers. Deux dessins in-fol. en haut. Bibliothèque impériale, manuscrits, boîtes de l'ordre du Saint-Esprit, Cossé.

Avril 8. Tombe de Nicolle le Maistre, en pierre, au pied de l'autel dans la chapelle de saint Denis, derrière le chœur de l'église de l'abbaye de Saint-Victor de Paris. Dessin in-8. Recueil Gaignières à Oxford, t. XI, f. 68.

Tombe de Helias, abbas, en cuivre, à droite au milieu du chœur de l'église de l'abbaye de Saint-Aubin d'Angers. Dessin grand in-8. Recueil Gaignières à Oxford, t VII, f. 12.

1535.
Avril 29.

Figure de Antoine Duprat, chevalier, seigneur de Nantouillet, chancelier de France, évêque de Meaux et d'Alby, archevêque de Sens, cardinal et légat *a latere* en France, miniature du temps. Dessin in-fol. en haut. Gaignières, t. VIII, f. 48. = Partie d'une pl. in-fol. en larg. Montfaucon, t. IV, pl. 52, n° 1.

Juillet 9.

Tombeau du même, en marbre blanc et noir, du costé de l'évangile, à costé du grand autel de l'église cathédrale de Saint-Estienne de Sens, et inscription. Deux dessins in-fol. en haut. Recueil Gaignières. Bibliothèque Mazarine, n°s 28, 29. = Deux dessins in-fol. magno en haut. Bibliothèque impériale, manuscrits, boîtes de l'ordre du Saint-Esprit. Duprat.

Quatre bas-reliefs du tombeau du chancelier Duprat, à Sens. Quatre pl. in-fol. en larg. Millin, Voyage dans les départements du Midi de la France. Pl. v à viii, t. I, p. 74 et suiv.

> Ces bas-reliefs avaient été exécutés par un artiste inconnu de Grenoble. Le tombeau était placé dans la cathédrale de Sens, dont Duprat était archevêque. Ce tombeau fut brisé à l'époque de la révolution, et il n'en resta que ces bas-reliefs qui furent ensuite placés dans l'église du collége.

Tombe de Pierre Raoulin, chanoine, à l'entrée de la chapelle de Saint-Martin, dans l'aisle gauche du chœur de l'église de Notre-Dame de Paris. Dessin in-8. Recueil Gaignières à Oxford, t. IX, f. 127.

Octobre 10.

1535.
Déc. 22.
Tombe de Anthoine le Roux, dix-neuvième abbé, en ardoise, le visage, les mains et la crosse blanches, à droite au bas du sanctuaire, dans le chœur de l'église de l'abbaye de Saint-Georges-de-Rocherville, près Angers. Dessin in-fol. Recueil Gaignières à Oxford, t. VII, f. 5. = Pl. in-4 en haut., lithogr. Achille Deville, Essai — sur l'église et l'abbaye de Saint-Georges-de-Rocherville, pl. non numérotée, à la page 49.

Figure de Pierre Hardy, huissier et seigneur de Groubonas-le-Roi en Brie, sur sa tombe au milieu de la nef de l'église de Saint-Denis-de-la-Chartre à Paris. Dessin in-fol. en haut. Gaignières, t. VIII, f. 68.

Médaille de Henri, duc d'Orléans, à l'âge de dix-sept ans, depuis Henri II. Partie d'une pl. in-fol. en haut. Trésor de numismatique et de glyptique, médailles françaises, 1re partie, pl. 9, n° 4.

Tombe de François et Nicolas, son neveu, en cuivre, une seule figure, vis-à-vis la chapelle de Notre-Dame dans la nef de l'église de Saint-Maurice d'Angers. Dessin grand in-8. Recueil Gaignières à Oxford, t. VIII, f. 115.

Tombe de François Demonceaux, fils de François Demonceaux, chevalier, seigneur de Villeacoubley, et de madame Catherine de la Broye, devant l'œuvre des Flamens, à gauche en entrant par la grande porte dans la nef de l'église de l'abbaye de Saint-Germain-des-Prez à Paris. Dessin in-fol. en haut. Bibliothèque impériale, manuscrits, boîtes de l'ordre du Saint-Esprit. Demonceaux.

Vingt-quatre miniatures représentant des sujets relatifs aux douze mois de l'année et aux signes du zodiaque correspondants, partie d'un livre de chant fait pour l'église cathédrale de Mirepoix, par les ordres de Philippe de Lévis, évêque de cette ville; manuscrits, 9 vol. in-fol. sur vélin. Quatre pl. in-4 en haut., lithogr. Mémoires de la Société archéologique du midi de la France, t. II, pl. ix à xii, p. 271.

1535.

Sēsuyuēt les menus propos de mère Sotte, nouuellement cōposez par Pierre Gringoire, heraust darmes de monseigūr le duc de Lorraine, etc., en vers. Lyon, Ollivier Arnoullet, 1535, in-12 gothique, fig. Ce volume contient :

La mère Sotte avec le bonnet de folle, entre deux fous. Petite pl. carrée, grav. sur bois, sur le titre.

L'auteur travaillant dans son cabinet. Petite pl. carrée, grav. sur bois, au feuillet aij, recto.

Les troys premiers livres de lhistoire de Diodore Sicilien, historiographe grec, translatez de latin en francoys, par maistre Anthoine Macault, notaire, secretaire et vallet de chambre ordinaire du roy Francoys premier. Paris, en la rue de la Juisverie, deuant la Magdalaine, à l'enseigne du pot cassé. 1535, in-8. Ce volume contient :

Figure représentant un écusson écartelé de France et trois lions, entouré d'une bande portant : Honny soit qui mal y pense. Pl. in-8 en haut., grav. sur bois, au feuillet du titre, verso.

Figure représentant François Ier assis devant une table, entouré de divers personnages; à gauche, l'auteur

162 FRANÇOIS Ier.

1535. debout lui lisant son ouvrage ; dans un portique. Pl. in-8 en haut., grav. sur bois, à la fin du prologue.

> Il y a un exemplaire sur vélin, dans lequel l'écusson de la première planche est colorié. Bibliothèque impériale, imprimés.

G. Budæi de Transim Hellenismi libri tres. Parisiis, Rob. Stephanus, 1535, petit in-fol. Exemplaire sur vélin de la bibliothèque du roi, celui qui a été offert à François Ier. Ce volume contient :

Miniature représentant le portrait de François Ier, dans une riche bordure, à la première page du second feuillet. Exemplaire de la plus grande beauté (Van Praet). Catalogue des livres imprimés sur vélin, de la bibliothèque du roi, t. IV, p. 301.

1535? Tombeau de Jean V, de Crehange, canton de Faulkemont (Moselle), dans l'église paroissiale de Crehange. Petite pl. en haut., grav. sur bois. Mémoires de l'Académie impériale de Metz, 34e année, 1852-1853, 1re partie, G. Boulangé, à la p. 309, dans le texte.

Le Miroir des armes militaires et instruction des gens de pied, faict et composé par Jaques Chantareau, officier domesticque de tres excellent et magnanyme prince Monseigneur le Daulphin, et de tres excellentes Dames mes Dames la Daulphine et Marguerite, fille du Roy, dédié à Francoys premier. Manuscrit sur papier, du XVIe siècle, in-fol., maroquin rouge. Bibliothèque impériale, manuscrits, fonds Colbert, n° 2687, regius 7112, [3 3]. Ce volume contient :

Dessin colorié, représentant François Ier assis sous une

tente, auquel l'auteur, un genou en terre, offre son livre. Pièce in-fol. en haut., au feuillet du titre, verso. *1535?*

Dessins à la plume, représentant diverses dispositions de troupes d'infanterie. Pièces in-fol. et in-fol. magno en haut. et en larg., avec les explications dans des cartouches, au verso des feuillets précédents.

> Le dessin de présentation est d'un travail médiocre ; les autres sont exécutés avec précision. La conservation est bonne.

La Fleur des histoires, par Jean Mancel, manuscrits du xvie siècle, 1er tiers, cinq vol. in-fol. Bibliothèque des ducs de Bourgogne, nos 9260, 9268, 9255, 9503, 9504. Marchal, t. II, p. 241, 242. Ces volumes contiennent :

Des miniatures.

Recueil héraldique des maisons souveraines de l'Europe. Manuscrit du xvie siècle, 1er tiers, bibliothèque des ducs de Bourgogne, n° 5749. Marchal, t. II, p. 99. Ce volume contient :

Des armoiries peintes.

1536.

Tombe de Alfonsine des Ursins-Luxembourg, abbesse, au milieu de l'église de l'abbaye d'Hierre. Dessin in-fol. en haut. Bibliothèque impériale, manuscrits, boîtes de l'ordre du Saint-Esprit, Juvénel. *1536. Janvier.*

Portrait de Charles de Bourbon, duc de Vendôme, sans désignation d'où ce monument existait. Miniature in-fol. en haut. Gaignières, t. VIII, 18. *Mars 25.*

1536. La table du Recueil de Gaignières, donnée dans la bibliothèque historique de Lelong, place la mort de ce prince à l'année 1537.

Juin 2. Portraits de Jean Stuart, duc d'Albanie, et de Anne de Latour d'Auvergne, comtesse d'Auvergne, sa femme, morte le . . . juin 1524; vitrail de la sainte chapelle de Vic-le-Comte. Pl. in-fol. en larg. Baluze, histoire généalogique de la maison d'Auvergne, t. I, à la p. 358. = Pl. in-8 en larg. Bouillet, tablettes historiques de l'Auvergne, t. I.

Août 10. Triste élégie ou déploration lamentant le trespas de feu treshault et puissant prince Frācoys de Valloys, duc de Bretaigne et daulphin de Viennoys, filz aisné du roy treschrestien Francoys, premier de ce nom, roy de France; en vers. Paris, Jehan André et Gilles Corrozet, 1536, in-12, titre gothique, texte en lettres rondes, fig. Cet opuscule contient :

Figure représentant une cassolette soutenue par deux mains, dans laquelle brûle un cœur. Petite pl. grav. sur bois, sur le titre.

Armes de France soutenues par deux anges. Petite pl. en largeur, grav. sur bois, au feuillet du titre, verso.

Figure représentant un enterrement. Pl. in-12 en haut., grav. sur bois, au feuillet 2, verso.

Sept figures représentant des compositions d'un ou deux personnages. Petites pl. en larg., gr. sur bois, dans le texte.

Statue de François Dauphin, fils de François I^er, age- — 1536. août 10.
nouillée, sur le tombeau de François I^er, à l'abbaye
de Saint-Denis. Pl. in-8 en haut., grav. sur bois.
Rabel, les antiquitéz et singularitéz de Paris, dans le
texte, fol. 60, verso. = Même pl. Du Breul, les anti-
quitéz et choses les plus remarquables de Paris, dans
le texte, fol. 75, verso.

Statue du même. Pl. in-fol. carrée. Felibien, histoire
de l'abbaye royale de Saint-Denis, à la p. 564. =
Pl. in-8 en haut. Al. Lenoir. Musée des monu-
ments français, t. III, pl. 102, n° 99 = Pl. in-fol.
en haut. Al. Lenoir, histoire des arts en France,
pl. 77. = Seize planches, dont quelques-unes re-
présentent les détails de ce tombeau sur lequel est
la statue de François Dauphin, fils de François I^er.
Tombeau de François I^er. Dessiné, publié et gravé
par E. F. Imbard. Paris. P. Didot l'aîné, 1817, in-
fol., fig.

Portrait en pied de François Dauphin de Viennois, duc
de Bretagne, fils de François I^er et de Claude de
France; tableau du temps, miniature in-fol. en haut.
Gaignières, t. VIII, 14. = Portrait du même. Tableau
de Corneille, miniature in-fol. en haut. Gaignière,
t. VIII, 15. = Partie d'une pl. in-fol. en haut. Mont-
faucon, t. IV, pl. 39, n^os 2, 3.

Portrait du même. Vitrail aux Célestins de Paris. Partie
d'une pl. in-4 en haut. Millin, Antiquités nationales,
t. I, n° III, pl. 19, n° 9.

Portrait du même. Médaillon sur un soubassement
orné de deux dauphins, *du cabinet de monseigneur de*

1536.
Fleury, estampe petit in-fol. en haut.; au-dessous, en caractères imprimés, un quatrain : *La Castille ayant peur*, etc. Mézerai, histoire de France, t. II, p. 514, dans le texte.

Portrait du même en buste, tourné à droite; médaillon ovale; autour, le nom; en bas, quatre vers : *L'ennemy enuïeux*, etc. *Thom de leu Fe et ex.* Estampe in-8 en haut.

Recueil de vers latins et vulgaires de plusieurs poëtes francoys, composés sur le trespas de feu Monsieur le Daulphin. Lyon, Francoys Juste, 1536, petit in-4 de vingt feuillets, lettres rondes. Cet opuscule contient :

Figure représentant un homme nud, ayant un poids pendu à son poignet droit et deux ailes au gauche. Petite pl. sans bords, grav. sur bois, sur le titre.

Figure représentant le Dauphin, François de Valois, fils de François Ier, couché sur un lit; à gauche, une femme voilée assise, au-dessus de laquelle on lit : FRANCE. Pl. in-16 en larg., grav. sur bois, au feuillet 2, recto. Répétée au feuillet 13, recto.

Médaille du même. Partie d'une pl. in-fol. en haut. Trésor de numismatique et de glyptique; médailles françaises, 1re partie, pl. 6, n° 3.

Sep. 11.
Bannière de Péronne, tapisserie représentant le siége de cette ville par le comte de Nassau, qui était, avant 1789, appendue à la voûte de la nef de l'église collégiale de Saint-Furcy de Péronne, et que l'on portait en triomphe à la procession générale qui se faisait chaque année, le 11 septembre, en mémoire de la

levée de ce siége. Pl. in-fol. en larg., lithogr. Mé- 1536.
moires de la Société d'archéologie du département
de la Somme, t. I, à la p. 141.

> Cette tapisserie, mutilée en 1793 des armoiries, du buste
> de saint Furcy, patron de Péronne, et d'inscriptions, est con-
> servée à l'hôtel de ville de Péronne.
>
> Elle est d'une époque postérieure de peu d'années à celle du
> siége.

Notice sur la bannière de Péronne, par M. H. Dusevel.
Amiens, Ledieu fils, 1838, in-8, fig. Cet opuscule con-
tient :

Représentation de la bannière de Péronne, en bro-
derie, représentant le siége que cette ville soutint
contre les impériaux en 1536; conservée à l'hôtel de
ville de Péronne. Pl. in-fol. magno carrée.

—

Tombeau de Marie Belart, femme de Antoine Patoillat, Octobre 30.
marchand boucher à Paris, dans l'église de Saint-
Jacques-de-la-Boucherie à Paris, contre le 18e pillier.
Dessin in-4 en haut. esquissé. Épitaphes des églises
de Paris, manuscrit de la Bibliothèque de l'Arsenal,
t. III, f. 16.

Figure de Girar Menjart, bourgeois de Paris, sur sa Nov. 16.
tombe dans la chapelle Saint-Martin à Saint-Martin-
des-Champs. Dessin in-fol en haut. Gaignières,
t. VIII, 70.

Figure à genoux de François de Rohan, fils de Pierre
de Rohan, seigneur de Gié, maréchal de France,

1536. archevêque de Lyon, en pierre, dans le sanctuaire de l'église du Verger. Dessin in-fol. en haut. Gaignières, t. VII, 108.

Livret des emblemes de maistre Andre Alciat, mis en rime francoyse et presente a monseigneur ladmiral de France, en vers. Paris, Chrestien Wechel, M.D XXXDJ, in-8 goth., fig. Ce volume contient :

Cent douze emblèmes divers. Petites planches gravées sur bois de diverses grandeurs, dans le texte.

Flave Vegece Rene, homme noble et illustre du fait de guerre, et fleur de cheualerie, quatre liures, etc., traduicts fidellement de latin en francois, et collationnez par le polygraphe humble secretaire et historien du parc dhonneur aux liures anciens, tant a ceux de Bude que Beroalde et Bade. Paris, Chrestian Wechel, 1536, in-fol. goth., fig. Ce volume contient :

Hommes de guerre et tente. Pl. in-8 en haut. grav. sur bois, à la fin de la table, verso. Répétée à l'avant-dernier feuillet, recto.

Un grand nombre de figures représentant des sujets relatifs à l'art militaire. Pl. petit in-fol. en haut. grav. sur bois, dans le texte.

Guerrier debout. En bas, sur une tablette : VEGETIUS DE RE MILITARI. Pl. petit in-fol. en haut. à l'avant-dernier feuillet, verso.

Les planches sont les mêmes qu'à l'édition de 1532.

La mer des histoires. *Paris (par Nic. Cousteau), pour Galliot du Pre*, 1536, 2 tomes en 1 vol. in-fol. goth., fig.

Cet ouvrage contient :

Un grand nombre de planches gravées sur bois placées dans le texte, et représentant divers sujets ou événements, dont les derniers sont relatifs au règne de François 1er.

> Cet ouvrage est la traduction des *Rudimenta novitiorum* de Jean Colonne ou Columna, faite par le chanoine de Mello en Beauvoisis. Il y en a eu diverses éditions de 1488 à 1550, et l'on a ajouté dans chacune les faits nouveaux.
>
> Cette édition n'est à considérer, sous le rapport de l'histoire figurée, que pour les costumes, armures et autres particularités du temps de sa publication.

Les anciennes et modernes genealogies des Roys de France, et mesmement du Roy Pharamond, auec leurs epitaphes, par Jean Bouchet. Paris, Galyot du Pre, 1536, in-16 en lettres rondes, fig. Ce volume contient :

L'auteur travaillant dans son cabinet. Petite pl. en larg. grav. sur bois, au feuillet 1, dans le texte.

Un roi de France sur son trône, avec cinq autres personnages. Petite pl. en larg. grav. sur bois, au feuillet 11, verso, dans le texte.

> Cet exemplaire me paraît ne pas être complet.

La mer des croniques et mirouer hystorial de France, jadis compose en latin par frere Robert Gaguin, — nouvellement traduict de latin en vulgaire francoys. Paris, Jehan Longis, 1536, petit in-fol. goth., fig. Ce volume contient :

Le baptême de saint Louis et ce roi à la tête de son armée. Pl. petit in-fol. en haut. grav. sur bois, au folio 6, verso, dans le texte.

1536. Généalogie sur laquelle sont trois médaillons représentant les portraits de Pépin, Charlemagne et Jean. Deux planches imprimées petit in-fol. en haut., au feuillet 104, recto et verso, dans le texte.

> Meygra entrepriza catoliqui Imperatoris, quando de anno domini mille ccccc xxxvi veniebat per provensam bene corossatus impostam prendere fransam cum villis de Provensa propter grossas menutas gentes rejohite per A. Arenam (de La Sable) bastifausata. Gallus regnat, Gallus regnavit, Gallus regnabit. Avenione 1537, in-8. Ce volume contient :

Une figure représentant un coq couronné, au milieu de trois fleurs de lis.

D'un côté il y a :

Gallus cantat,
Gallus cantavit.

De l'autre :

Gallus cantabat,
Gallus cantabit.

Au-dessous est la moitié de la figure de l'aigle impérial. Pl. grav. sur bois, sur le frontispice.

> Cette figure fait allusion à la perte de la plus grande partie de l'armée que Charles V avait amenée en Provence. L'ouvrage est un petit poëme satyrique contre cet empereur.
> Catalogue de La Vallière, n° 2697, t. II, p. 149.

1536? Le liure des connoilles, sans lieu ni nom d'imprimeur, ni date. Petit in-8 gothique. *Rare.* Ce volume contient :

Figure représentant cinq femmes et un homme assis. Pl. in-12 en haut. grav. sur bois, sur le titre.

FRANÇOIS Ier. 171

Les dates de l'impression de ce volume et du suivant sont incertaines. Voir Manuel de M. Brunet, t. III, p. 153. 1536?

Le liure des connoilles : cy commence le traicte intitule les euangiles des connoilles faictes en lonneur, etc., exaulsemēt des dames, sans lieu ni nom d'imprimeur, ni date. Petit in-4 gothique de 32 feuillets. *Rare.* Cet opuscule ontient :

Trois figures représentant des assemblées de femmes causant, et dont quelques-unes travaillant à filer. — L'une est répétée. Pl. in-12 en larg. grav. sur bois, dans le texte.

1537.

Tombeau de Hélène de Genli, femme de Artus Gouffier, chevalier de l'ordre, etc., seigneur de Roysy et Oyron, grand maître de France, etc., en cuivre, dans le milieu de la chapelle du Saint-Sépulcre, à gauche du choeur de l'église de Saint-Maurice d'Oiron. Deux dessins in-fol. en haut. Bibliothèque impériale, manuscrits, boetes de l'ordre du Saint-Esprit, Gouffier. 1537. Janvier 26.

Portrait de Madeleine de France, reine d'Écosse. Tableau de l'école française du seizième siècle. Musée de Versailles, n° 3087. Juillet 2.

Tombeau de Jean Ruellius, médecin et chanoine de Paris, dans l'église Notre-Dame de Paris. Dessin in-fol. en haut. (Charpentier). Description — de l'église métropolitaine de Paris, à la fin, sans texte. Exemplaire de la Bibliothèque impériale. Septem. 24.

Tombe de Estienne Liger, chanoine, vis-à-vis le 9⁰ pilier Septem. 25.

1537. dans le milieu de la nef de l'église de Notre-Dame de Paris. Dessin grand in-8. Recueil Gaignières à Oxford, t. IX, f. 12. = Dessin in-fol. en haut. (Charpentier). Description — de l'église métropolitaine de Paris, à la fin, sans texte. Exemplaire de la Bibliothèque impériale.

Octobre 16. Portrait de madame de Chateaubriant, Françoise de Foix, la tête seule, d'après un dessin aux crayons du temps, de la Bibliothèque nationale. Pl. in-fol. en haut., coloriée. Niel, Portraits des personnages français, etc., 1re série.

Nov. 15. Tombe de Antoine de Gotellas, seigneur de Damiette près Gif, etc., mort le 15 novembre 1537, et de Charlotte de Voisins, sa femme, morte le.......... dans le chœur de l'église de Villers-le-Bascle. Dessin in-fol. en haut. Bibliothèque impériale, manuscrits, boetes de l'ordre du Saint-Esprit, Voisins.

Médaille de François Ier à l'âge de 43 ans. Partie d'une pl. in-fol. en haut. Trésor de numismatique et de glyptique. Médailles françaises, première partie, pl. 9, n° 5.

Médaillon du même. Partie d'une pl. in-fol. en haut. Idem, pl. 11, n° 3.

Portrait du maréchal de Floranges, d'après un dessin aux crayons du temps. On lit en bas : MONSEIGNEUR. DE. FLORĒGE. Pl. in-4 en haut., coloriée. Niel, Portraits des personnages français, etc., 2e partie.

Robert de La Mark, seigneur de Florenge, appelé le maréchal de Bouillon.

Portrait de Antoine de La Rochefoucault, sieur de Bar- — 1537.
besieux, général des galères de France, vu de trois
quarts, tourné à gauche. Dessin au crayon noir,
rouge et jaune. Musée du Louvre, dessins, école
française, n° 33 507.

Portrait de Jacques Le Fèvre, philosophe, professeur,
en buste, de face. *E. de Boulonois fecit.* Pl. in-4 en
haut. Bullart, t. II, p. 73, dans le texte.

Le rare et somptueux tombeau de saint Remy, à la ca-
thédrale de Reims. *G. Baussonet delineavit anno
1633. E. Moreau sculp. et excud.* Pl. petit in-4 en
haut., avant la page 1. Le dessin de l'histoire de
Reims, etc., par Nicolas Bergier. Reims, Fr. Ber-
nard, 1635. Petit in-4, fig. = Pl. in-12 en haut.
Baugier, Mémoires historiques de la province de
Champagne, t. I, à la page 299. = Pl. in-8 en
haut. Geruzez, Description de Reims, t. I, à la
page 296. = Pl. in-4 en larg., lithogr. Prosper
Tarbé, Trésors des églises de Reims, à la page 193.

Jeton de François de Vienne, seigneur de Listenois.
Partie d'une pl. in-8 en haut. Revue de la numisma-
tique belge, J., t. VI, pl. 6, n° 4, p. 396.

> Cette pièce appartient à un des deux François de Vienne.
> Le premier vivait en 1512; le second, son fils, mourut en
> 1537.

Deux monnaies de François, marquis de Saluces. Partie
d'une pl. in-4 en haut. Tobiesen Duby, Monnoies
des barons, pl. 70, n°s 11, 12.

Monnaie du même. Partie d'une pl. in-4 en haut. To-

1537.	Biesen Duby, Monnoies des barons, Supplément, pl. 9, n° 2.
1537?	Jetoir de Jean des Bruyères, lieutenant à nuits du bailli de Dijon. Petite pl. grav. sur bois. De Fontenay, Nouvelle étude de jetons, p. 116, dans le texte.

1538.

1538. Février 7.	Figure de Françoise Auré, femme de Yvon Pierres Chevalier, seigneur de Bellefontaine, en Anjou, sur sa tombe, dans la chapelle de la Vierge, aux Cordeliers de Senlis. Dessin in-fol. en haut. Gaignières, t. VIII, 41. = Dessin grand in-8. Recueil Gaignières à Oxford, t. VI, f. 13.
Juin 10.	Tombe de Raymondus de La Baulme, en pierre, vers la chapelle de Notre-Dame-de-la-Carotte, à gauche, derrière le choeur de l'église de Saint-Hilaire-le-Grand de Poitiers. Dessin in-8. Recueil Gaignières à Oxford, t. VII, f. 122.
Septemb. 28.	Statue de Marie de Bourbon, à genoux; moulage en plâtre. Musée de Versailles, n° 1311.

<div style="margin-left:2em">La figure originale, qui était dans l'église de Notre-Dame de Soissons, fut transportée au musée des Petits-Augustins, puis à Saint-Denis.</div>

Portrait en buste de Charles de Bourbon, duc de Vendôme, gouverneur de Picardie, d'après un original du cabinet de M. de Gaignières. Partie d'une pl. in-fol. en haut. Montfaucon, t. IV, pl. 42, n° 2.

Tombeau de Jehanne Couthier, femme de Jacques Basan, morte 1538; Jehanne Basan leur fille, femme de Ayme de Balay, morte 1518, à costé droit du choeur, dans la chapelle de Notre-Dame-des-sept-Douleurs, dont ce tombeau fait la fermeture en dehors, dans l'église des Cordeliers de Dôle, en Franche-Comté. Dessin in-4. Recueil Gaignières, à Oxford, t. XIII, f. 102. 1538.

Monnaie de François Ier, duc de Nivernais, frappée à l'occasion de son entrée à Nevers. Partie d'une pl. in-fol. en haut., lithogr. Morellet, Le Nivernais, atlas, pl. 119, n° 31, t. II, p. 254.

François Ier de Clèves, duc de Nevers, mourut le 13 février 1562. Voir à cette date.

Les simulachres et historiees faces de la mort, autant elegammēt pourtraictes, que artificiellement imaginées. Lyon, Melchior et Gaspar Trechel, 1538. Petit in-4, fig. Ce volume contient :

Quarante et une figures de la danse des morts. Petites pl. en haut., grav. sur bois, dans le texte.

On a remarqué, dans cette édition, que quelques-uns des personnages représentés dans ces scènes de la danse des morts paraissent être des portraits. On peut le penser principalement pour la figure du pape qui serait Paul III ; — et pour celle du roi qui semble, en effet, être François I.

Il existe un tirage de ces planches, au nombre seulement de quarante, qui sont des épreuves beaucoup meilleures, sans textes, avec des indications imprimées au-dessus en allemand, et qui sont rangées en un autre ordre que dans ce volume.

Cela semblerait indiquer que ces planches sont de travail allemand ; cependant la figure du roi paraît être positivement celle de François I.

1538. Bref et singulier traicte touchant la composition et vsaige d'un instrument appelle le quarré geometrique par lequel on peult mesurer toutes longueurs, hauteurs et profondeurs, etc., compose jadis en latin et reduict nouuellement en langage francois a lhonneur et principale delectation et vtilite du treschrestien, puissant et magnanime Roy de France Francois premier de ce nom. Par Oronce fine, lecteur ordinaire dudict seigneur es sciences mathématiques, etc., 1538. Manuscrit sur vélin du XVIe siècle. Petit in-fol., veau brun, Bibliothèque impériale, manuscrits, ancien fonds français, n° 7481. Ce volume contient :

Des dessins coloriés représentant les diverses opérations pour l'usage de l'instrument géométrique qui fait l'objet de cet ouvrage, avec les figures des opérateurs. Pièces de différentes grandeurs, dans le texte.

> Ces dessins, d'un travail médiocre, offrent peu d'intérêt sous le rapport des vêtements des personnages. La conservation est bonne.

Le Jugement poetic de l'honneur femenin et sejour des illustres claires et honnestes dames par le Traverseur (J. Bouchet), en vers. Poictiers, Jehan et Enguilbert de Marnef freres, 1538. Petit in-4 goth., fig. Ce volume contient :

Quelques figures représentant des sujets divers relatifs à l'ouvrage. Pl. in-8 et in-12 en haut., grav. sur bois, dans le texte.

Petit Traicte contenant en soy la fleur de toutes ioyeusetez en Espitres Ballades et Rondeaux fort recreatifz ioyeux et nouveaulx. Paris, Anthoine Bonnemere, 1538. In-12, fig. Ce volume contient :

Trois figures représentant des sujets relatifs à ces poé-

sies. Très-petites pl. en larg., grav. sur bois, sur 1538.
le titre et dans le texte. Elles sont répétées plus
d'une fois.

Le loyer des folles amours, en vers. Lyon, Oliuier Arnoul-
let, le vij apuril, 1538. Petit in-4 goth. de 14 feuillets.
Rare. Cet opuscule contient :

Figure représentant deux femmes debout, en regard ;
celle à gauche tient les deux mains en avant. Pl.
in-16 en haut., grav. sur bois, sur le titre.

Maistre Pierre pathelin Restitue a son naturel. Le grant
Blason de faulses Amours. Le Loyer de folles amours,
en vers. On les vend a Lyon aupres Nostre-Dame de
Confort cheulx Oliuier Arnoullet. A la fin : Cy finist le
Loyer des folles Amours. Imprime a Lyon le vij de Apu-
ril Lan mil ccccxxx viij p. Oliuier Arnoullet. In-12 goth.,
fig. Ce volume contient :

Figure de Pathelin. Petite pl. grav. sur bois, sur le
titre.

Figure représentant un homme assis écrivant. Petite pl.
carrée, au feuillet du titre, verso.

Figure représentant deux femmes discourant ensem-
ble. Petite pl. carrée, grav. sur bois, sur le feuillet
du titre du Loyer des folles Amours.

Deux vitraux de la sainte chapelle de Champigny, re-
présentant le Calvaire, un sujet de l'histoire de saint
Louis et des portraits de princes et princesses de la
famille de Montpensier. Pl. in-fol. en haut., coloriée.
Bourassé, La Touraine, à la p. 409, dans le texte.

Les vitraux de cette chapelle, au nombre de onze, sont

1538.	d'une grande beauté. On les attribue à Robert Pinaigrier, de Tours. Une inscription porte qu'ils ont été donnés par Claude, cardinal de Givry, évêque et duc de Langre.
1538?	Médaille satirique contre J. Calvin et portant son nom. Partie d'une pl. in-8 en haut. Revue numismatique, 1851. Et. Cartier fils, pl. 2, n° 4, p. 48.

1539.

1539. Février 17.	Figure de Guillaume Boucher, licencié es droits Esleu pour le Roi à Sens, auprès de Louis Boucher, Lieutenant général au baillage de Sens, son père, sur leur tombe, dans le chapitre des Célestins de Sens. Dessin in-fol. en haut. Gaignières, t. VIII, 65.

Tombe de Loyse le Picart, veuve d'Adam Aymery, dans le chœur, à gauche, près les balustres de l'autel, à Ferrières en Brie. Dessin in-8, Recueil Gaignières à Oxford, t. XV, f. 81.

La paraphrase de Erasme de Rotredan sur levangile sainct Mathieu, 1539. Manuscrit sur vélin du seizième siècle. In-4, veau brun. Bibliothèque impériale, manuscrits, ancien fonds français, n° 7280. Ce volume contient :

Miniature représentant le roi François I, avec les habits d'un agriculteur, dans un champ de blé. Au fond, une ferme et des oiseaux domestiques ; bordure en portique avec légendes. Pièce in-4 en haut., au feuillet du titre, verso.

Miniature représentant l'écusson des armes de France avec deux salamandres en supports : au fond, une

FRANÇOIS Ier. 179

tenture avec des F couronnés. Pièce in-4 en haut., 1539.
au feuillet 4, verso.

Miniatures d'un bon travail, bien conservées.

Sensuit le mistere de la passion de nostre seigneur Jesuchrist nouuellemēt reueu et corrige oultre les precedentes impressions. Auec les additions faictes par treseloquent et scientificque docteur Maistre Jehan Michel. Lequel mistere fut ioue a Angiers moult triumphamment et dernierement a Paris, 1539, en vers. Paris, Alain Lotrian, 1539. Petit in-4 goth., fig. Ce volume contient :

Figure représentant Jésus sur la croix. Pl. in-12 en haut., grav. sur bois, au-dessous du titre.

Figure représentant la sainte Vierge, entourée de petits sujets de l'histoire sainte. Pl. in-12 en haut., grav. sur bois, au feuillet du titre, verso.

Figure représentant saint Jean prêchant devant quelques auditeurs. Pl. in-12 en larg., grav. sur bois, au commencement du texte.

Lesperon de discipline pour inciter les humains aux bonnes lettres, stimuler a doctrine, animer a science, etc., en vers, par Frere Antoine du Saix, 2 parties, un volume. Paris, Denys Janot, 1538-1539. In-16, fig. Ce volume contient :

Quelques figures représentant des sujets relatifs à l'ouvrage; réunions, conférences, scènes d'intérieurs, etc.

La première partie est datée de 1539 et la seconde de 1538.

Les Emblêmes de maistre Andre Aciat, mis en rime fran-

1539. coyse (par Jehan le Fevre). Paris, Chrest. Wechel, 1539. Petit in-8 goth., fig. Ce volume contient :

Figures représentant des emblêmes divers. Pl. in-12 en larg. et en haut., grav. sur bois, dans le texte.

Le grant therēce en francoys tāt En Rime que en prose, etc. Paris, Guillaume de Bossozet, 1539. In-fol., fig. Ce volume contient :

Une scène de comédie, au-dessus de laquelle est une tribune dans laquelle sont trois rangées de spectateurs ; on y remarque une loge dans laquelle sont deux personnages, au-dessous desquels on lit : ÆDILES. Pl. grand in-4 en haut., grav. sur bois, au second feuillet, recto.

Un grand nombre de figures représentant des scènes des comédies de Térence. Pl. in-8 en haut., grav. sur bois, dans le texte.

On attribue cette traduction en vers français à Octavien de Saint-Gelais. Celle en prose pourrait être de Gilles Cibille.

Les anciennes et modernes genealogies, epitaphes et armoiries de tous les feux contes et contesses de Dreux et de Braine, commencant a tres hault, tres illustre et tres puissant prince Louis le gros, jadis roy de france, père de Robert, conte dudit Dreux, etc., de 1107 à 1539. Manuscrit sur vélin du seizième siècle. In-fol. cartonné. Bibliothèque Sainte-Geneviève, L. f. 67. Ce volume contient :

Miniatures représentant les portraits en bustes de comtes de Dreux et de leurs femmes. Très-petites pièces, dans le texte.

Miniatures représentant des armoiries de la même famille. Idem. 1539.

Bordures de pages.

Huit miniatures représentant des armoiries postérieures à l'époque à laquelle le volume a été peint, — sur feuillets de vélin ajoutés à la fin.

> Ces miniatures sont d'une exécution très-fine et peintes avec goût. La conservation est belle.
> Une mention en tête porte que ce livre a appartenu à monseigneur de la Rocheguyon.

Le crys des pieces d'or et monoies faict en la noble cite de Mets lā mil cincq cens trente et neuf. Mets, Jehan Pelluti et Laurens Tallineau. Petit in-8 oblong, goth. *Rare.*
Ce volume contient :

Des figures représentant des monnaies gravées sur bois.

Le théatre des bons engins, auquel sont contenus cent emblesmes moraulx, composé par G. de la Perriere. Paris, Denys Janot (et Est. Groulleau, 1539). Petit in-8. *Rare.* 1539?
Ce volume contient :

Cent planches représentant divers sujets, emblêmes, etc. Petites pl. grav. sur bois, dans le texte. En face de chaque figure est un dizain renfermé dans une bordure.

Le catalogue des antiques erections des villes et cites, Fleuues et Fontaines, assisses es troys Gaules, — le premier faict et compose par Gilles Corrozet, Parisien. Le second par Claude Champier, Lyonnois. — Lyon, Fran-

182 FRANÇOIS Iᵉʳ.

1539? coys Juste. S. D. Dédié au Dauphin, Francois de Valois. In-16 goth. Ce volume contient :

Quelques figures représentant des vues de villes et de lieux avec des personnages. Petites pl. en larg., grav. sur bois, dans le texte.

> La table indique que les événements cités dans cet ouvrage vont jusqu'à l'an 1539.

1540.

1540. Janvier 1. La magnificque et triumphante entree du tresillustre et sacre Empereur Charles Cesar tousiours Auguste, faicte en la excellente ville et cite de Paris le iour de Lan en bonne estreine. Lyon, francoys Juste. Sans date. In-12 goth. Ce volume contient :

Écusson mi-partie d'empire et de France. Petite pl. sans bords, grav. sur bois, sur le titre.

—

Janvier 22. Tombeau de Pierre Filhol (Filleul), archeveque d'Aix en Provence, Lieutenant général pour le roi au gouvernement de Paris et Isle de France, en pierre, à la closture, derrière le chœur, à gauche, dans l'église des Cordeliers de Paris. Deux dessins pet. in-fol. en haut. Recueil, à la Bibliothèque impériale, manuscrits, fonds de Gaignières, n° 134, p. 90, 91.

Jeton de Pierre Filioli (Filleul), archevêque d'Aix. Petite pl. grav. sur bois. De Fontenay, Nouvelle étude de Jetons, p. 102, dans le texte. = Petite pl. grav. sur bois. De Fontenay, Manuel de l'amateur de Jetons, p. 184, dans le texte.

Janvier 25. Tombeau de Anthoine de Vers, chevalier de l'ordre de

Saint-Jean de Jérusalem, commandeur de Liége, 1540.
seigneur de et de Beauvois en Brie, en
pierre, dans la chapelle des seigneurs d'Amilly, en
Brie, paroisse Saint-Pierre, près le mur du costé de
l'évangile. Dessin in-fol. en haut. Bibliothèque impériale, manuscrits, boîtes de l'ordre du Saint-Esprit. Vers.

Tombeau de Nicolas le Jay, premier président du par- Janvier.
lement de Paris, mort le janvier 1540, et de . . .
., sa femme. Ce tombeau est
de marbre, dans la chapelle, à droite du grand autel
de l'église des Minimes de Paris; deux épitaphes
ou inscriptions. Trois dessins grand in-4 en haut.
Recueil Gaignières, à la bibliothèque Mazarine, n°s 19,
20, 21.

Tombe de Edmes de Vingles, secretain, etc., de l'ab- Février 17.
baye de Saint-Seine, en pierre, à l'abbaye de Saint-
Seine, dans l'aisle droite de l'église, devant la chapelle de la Nativité. Dessin in-8 en haut., esquissé.
Bibliothèque impériale, manuscrits, boîtes de l'ordre
du Saint-Esprit. Vingles.

Tombeau de Jean Olivier, évêque d'Angers, contre le Avril 12.
mur de la croisée, à gauche, dans l'église cathédrale
de Saint-Maurice d'Angers. Deux dessins in-fol.
Recueil Gaignières à Oxford, t. VII, f. 195, 196.

Tombe de Jehan Robert, en pierre, au milieu de la Avril 14.
chapelle de Saint-Benoist, à droite du chœur de l'église de l'abbaye de Saint-Julien de Tours. Dessin
in-8. Recueil Gaignières à Oxford, t. VII, f. 79.

1540.
Avril 16.
Tombe de Stephanus de Saint Amand Abbas, en pierre, devant la chapelle de Saint George, dans la nef de l'église de l'abbaye de Saint-Taurin d'Évreux. Dessin in-4. Recueil Gaignières à Oxford, t. V, f. 87.

Avril 21. Figure de René de Cossé, comte de Brissac, premier pannetier du roi, grand fauconnier de France, gouverneur et lieutenant-général en Anjou, etc., gouverneur de la personne du roi Henri II, en marbre blanc, sur son tombeau, au milieu du chœur de l'église de Saint-Vincent de Brissac, en Anjou. Dessin in-fol. en haut. Gaignières, t. VIII, 35.=Partie d'une pl. in-fol. en haut. Montfaucon, t. IV, pl. 50, n° 1.

Tombeau de Cossé, comte de Brissac et de Falaise, grand chambellan, grand pannetier et grand fauconnier de France, chevalier de l'ordre du Roy, gouverneur et lieutenant-général en Anjou, Tourraine et Maine des rois Louis XI, Charles VIII, Louis XII et François I, gouverneur de la personne du Roy Henry II, ostage en Espagne pour la liberté de François I, et de Charlotte Gouffier, sa femme, superintendante et dame d'honneur de la Royne Eleonor, au milieu du chœur de la paroisse de Brissac. Deux dessins in-fol. en haut. Bibliothèque impériale, manuscrits, boîtes de l'ordre du Saint-Esprit. Brissac.

Août 23. Tombeau de Charles Hemard, cardinal et évêque d'Amiens, dans la cathédrale d'Amiens. Pl. lith. in-fol. en haut. Taylor, etc., Voyages pittoresques et romantiques dans l'ancienne France, Picardie, 1 vol., n° 40.

Charles Hemard de Denonville, cardinal de Mâcon.

FRANÇOIS I^{er}. 185

Portrait de Guillaume Budé, parisien, à mi-corps, vu de face, tenant de la main droite un livre, sur une table est un autre volume. Pl. petit in-4 en haut. Thevet, Pourtraits, etc., 1584, à la p. 551, dans le texte.

1540.
Août 23.

Portrait du même, tourné un peu à droite. Estampe in-12 en haut., grav. sur bois. Thevet, Cosmographie, t. II, f. 642, dans le texte.

Portrait du même, à mi-corps, tourné à gauche. *Larmessin sculpsit.* Estampe in-4 en haut. Bullart, t. II, p. 166, dans le texte.

Portrait du même. Tableau attribué à Sigismond Holbein. Musée de Versailles, n° 3953.

Sceau d'Adolphe de Bourgogne, seigneur de Bevere, la Vere et Flessingues. Partie d'une pl. in-fol. en haut. Wree, La généalogie des comtes de Flandre, p. 126, *C*; Preuves, II, p. 393.

Déc. 7.

Figure couchée et épitaphe de Marguerite Grenier, abbesse de Gercy, sur du bois, contre le mur de l'église, à droite des chaires, dans le chœur des religieuses de cette abbaye. Dessin grand in-8. Recueil Gaignières à Oxford, t. III, f. 50.

Missa de tempore et sanctis per annum, cum notis. In-fol. vélin, bois, Manuscrit de la bibliothèque de Cambrai, n° 12. Ce manuscrit contient :

Des figures et vignettes, dont une représente les armes de Robert de Croy, évêque et duc de Cambray. Mé-

1540. moires de la Société d'émulation de Cambrai, 1829, p. 126.

Le bon Mesnaigier.... Compile par P. de Crescens, au dit livre est adjoustée la manière de enter et planter et nourrir tous arbres, de maistre Gorgole de Corne. Paris, D. Janot (imp. par E. Caveiller), 1540. In-fol., fig. Ce volume contient :

Quelques planches représentant des scènes des travaux des champs, de diverses dimensions, grav. sur bois, dans le texte.

Les emblemes de maistre André Alciat, mis en rime francoyse, et puis naguère reimprimés avec curieuse correction. Paris, 1540. In-8, fig. Ce volume contient :

Figures représentant des emblêmes. Pl. in-16 en haut., grav. sur bois.

Los Emblemas de Alciato, traducidos en rhimas Españolas.... En Lyon, por Guilielmo Rovillio, 1540. In-8, fig. Ce volume contient :

Des figures représentant des emblèmes. Petites pl. carrées, entourées de bordures, grav. sur bois, dans le texte.

« Hecatomphile. » Paris, Alain Lothian, 1540. In-16. Ce petit volume contient :

Cinquante-cinq estampes représentant des scènes de mœurs, de galanterie, dont quelques-unes sont répétées, et des blasons des diverses parties du corps humain, grav. sur bois. Très-petites pièces de formes et dimensions diverses.

FRANÇOIS Iᵉʳ. 187

Le grand combat des rats et des grenouilles, traduit (en vers, par Ant. Macault). Paris, Chrétien Wechel, 1540. 3 parties en un vol. Petit in-4. *Rare.* Cet opuscule contient : 1540.

Figure représentant le combat des rats et des grenouilles. Pl. in-4 en haut., grav. sur bois, en tête de l'ouvrage.

Ordonnances sur le faict des monnoyes, estat et regle des officiers d'icelles, etc. (du 19 mars 1540). Paris, Jean Dalier, 1540, in-12, lettres rondes, fig. Ce volume contient :

Quelques monnoies francaises et étrangères. Petites planches gravées sur bois dans les pages du texte, feuilles C à E.

Jetoir de la chambre des comptes de Dijon. Petite pl. grav. sur bois. De Fontenay, Nouvelle étude de jetons, p. 117, dans le texte. = Petite pl. grav. sur bois. Rossignol, Des libertés de la Bourgogne, p. 35, dans le texte.

Buste de Jean de Rostaing, fils d'Antoine de Rostaing, gentilhomme du duc de Bourbon, dans la chapelle contenant les tombeaux de sa famille, aux Feuillans de la rue Saint-Honoré de Paris. Partie d'une pl. in-4 en haut. Millin, Antiquités nationales, t. I, n° v, p. 3, n° 5. 1540?

Figure d'Anne de Cuverville, femme de Nicole de Caradas, conseiller au parlement de Rouen, mort le 1529, auprès de son mari, sur leur tombe au milieu

1540? du choeur de l'église Saint-Michel de Rouen. Dessin in-fol. en haut. Gaignières, t. VIII, 53.

Figure de Jeanne Allegrain, femme de seigneur de Courcelles, conseiller et avocat du Roi en sa chambre des monnoies à Paris, mort le 4 juin 1531, auprès de son mari, sur leur tombe dans la nef de l'ancienne église des Blancs-Manteaux, à Paris. Dessin in-fol. en haut. Gaignières, t. VIII, 64. = Partie d'une pl. in-4 en haut. Millin, Antiquités nationales, t. IV, n° XLVII, pl. 6, n° 1.

Portrait à genoux de noble homme Jean Moine, bourgeois de Chaalons, vitrail de Saint-Estienne de Chaalons. Dessin colorié in-fol. en haut., où il est représenté debout. Gaignières, t. VIII, 76.

Portrait à genoux de Jaqueline de Dreux, femme d'Olivier d'Espinay, dit des Hayes, seigneur de Boisguerout, avec sa fille; vitrail derrière le grand autel de l'église de Wys, paroisse de Boisguerout, près Rouen, auprès de celui qui représente son mari. Dessin colorié in-fol. en haut. Gaignières, t. VIII, 47. = Partie d'une pl. in-fol. en larg. Montfaucon, t. IV, pl. 47, n° 2.

Tombeau de Charles Bouton, seigneur du Fay, etc., dans sa chapelle de l'église du Fay. Pl. in-4 en haut., grav. sur bois. Palliot, Histoire généalogique des comtes de Chamilly, de la maison de Bouton, à la page 156, dans le texte.

> J'ai cru devoir citer ce tombeau comme tous les autres gravés dans cet ouvrage, quoiqu'il n'offre que l'inscription et deux

écussons, soit que la figure de Charles Bouton ait été détruite par le temps, soit qu'elle n'y ait pas été sculptée. En effet, c'était un homme de grande piété et de toute humilité. Il avait ordonné par son testament que son corps fût conduit à sa dernière demeure avec un simple linceul, sur un chariot à fumier, sans autre luminaire que quatre petits cierges, et inhumé dans le charnier.

1540?

Chirurgia e graeco sermone in latinū uersa Vido Vidio Florentino interprete, etc., dédié à Francois de Valois, roi de France (François Ier). Manuscrit sur papier du seizième siècle, in-fol. veau brun. Bibliothèque impériale, manuscrits, ancien fonds latin, n° 6866. Ce volume contient :

Un grand nombre de dessins à la plume, rehaussés en manière de bistre, représentant des opérations de chirurgie. Pièces de diverses grandeurs, sans bords, dans le texte.

Ces dessins sont d'une exécution remarquable, d'une grande correction dans les formes, d'une précision et d'une vérité admirables. On peut les attribuer à Jean Cousin. Ils sont fort curieux sous le rapport chirurgical. La conservation est trèsbelle. C'est un précieux volume.

La patenostre des verollez, auec leur complaincte contre les medecins, sans lieu ni date. Petit in-8 goth. de 4 feuillets, fig.; réimpression à 62 exemplaires par Crapelet, en 1849. Cet opuscule contient :

Figure représentant deux hommes debout, dont l'un tient un petit sac. Petite planche carrée, gravée sur bois, sur le titre.

Joanni Nouillei Joniuillani poemata, dédiés au cardinal Jean de Lorraine. Manuscrit sur vélin du seizième siècle, petit

1540?

in-fol. maroq. rouge. Bibliothèque impériale, manuscrits, fonds de Lavallière, n° 66 ; Catalogue de la vente, n° 2636. Ce volume contient :

Miniature représentant l'auteur offrant son livre au cardinal Jean de Lorraine assis. Pièce in-4 en haut., au feuillet 1, verso.

Des miniatures représentant des compositions d'un grand nombre de personnages allégoriques, moraux, historiques, placés dans diverses situations et formant des scènes séparées. Les noms des personnages sont écrits près d'eux ou sur eux. Pièces in-4 en haut., dans le texte.

> Miniatures d'un travail fin et d'un ton de couleur brillant. Elles offrent de l'intérêt par le détail des vêtements des nombreux personnages qui y sont représentés, et la singularité des actions dans lesquelles ils sont placés. La conservation est très-belle.
> Le cardinal Jean de Lorraine mourut en 1550.

Miniature représentant l'auteur du Roman de la Rose à genoux, offrant son livre à François Ier, entouré de divers personnages, d'un manuscrit appartenant à John North, Esqre. Frontispice. Pl. in-4 en haut. Dibdin, The bibliographical decameron, t. I, à la page CCVI.

Les triuphes du poethe messire Francoys Petrarche, translatez a Rouen de vulgaire italien en francoys. Manuscrit sur vélin du seizième siècle, in-fol. velours violet. Bibliothèque impériale, manuscrits, ancien fonds français, n° 7079. Ce volume contient :

Miniature représentant l'écusson de France soutenu par

deux porcs-épics, et couronné par deux anges. Pièce in-fol. en haut., à la fin du prologue, verso, dans le texte.

1540?

Miniature représentant F. Pétrarque endormi; au-dessus le triomphe de l'amour. Pièce in-fol. en haut., après le prologue, recto, dans le texte.

Miniatures représentant les six triomphes. Chacun est divisé en deux miniatures en face l'une de l'autre. Elles portent les indications suivantes :

1. Le triūphe d'amours — O.

2. La victoire de raison contre lappent soustif (?) — Le triūphe de chasteté et raison.

3. La victoire de la mort contre raison. — Le triūphe de la mort.

4. La victoire de renōmee contre la mort. — Le triūphe de renōmee.

5. La victoire du temps contre renōmee. — Le triūphe du temps.

6. La victoire de la Trinite contre le temps. — Le triūphe de la Trinite.

Chacune de ces compositions contient de nombreuses figures formant des groupes et des épisodes dont la désignation serait fort étendue. Pièce in-fol. en haut., dans le texte.

Quelques lettres initiales peintes et ornements, dans le texte.

1540?

Ces miniatures sont d'un travail admirable. Elles offrent une grande quantité de détails remarquables sur les vêtements, armures, accessoires divers. Ce sont de très-belles compositions exécutées avec beaucoup de talent sous les rapports du dessin et de la couleur. La conservation est parfaite. C'est un superbe manuscrit.

Le docteur Marsand, dans sa Description des *manoscritti italiani*, etc., a oublié de mentionner ce n° 7079.

Le plaisāt deuis du pet auecques la vertu, proprieté et signification diceluy, quautrefoys un noble champion auroit faict a sa dame Valentine, malade de la collique venteuse, etc. Paris, Nicolas Buffet, sans date (vers 1540). Petit in-8 goth. de 16 feuillets, fig. *Très-rare.* Ce volume contient :

Figure représentant une dame et un homme assis en regard. Petite pl. en larg., grav. sur bois, sur le titre, répétée au feuillet dernier, recto.

Figure représentant un homme à mi-corps, la main droite levée. Pl. in-16 en haut., grav. sur bois, au feuillet dernier, verso.

Ballade, monologue, satyrie d'amours, — sept ballades sur les sept pechés mortels. — La complaincte d'une dame. Manuscrit sur vélin du seizième siècle, in-8, maroquin rouge. Bibliothèque impériale, manuscrits, ancien fonds français, n° 8038. Ce volume contient :

Miniature représentant l'écusson de France soutenu par deux anges. En bas, la salamandre. In-8 en haut., au feuillet 1, recto.

Miniature représentant un homme debout, les mains

placées sur sa tête. In-8 en haut., au feuillet 1, 1540?
verso.

Miniature représentant une Chimère à sept têtes. Médaillon rond entouré d'ornements. In-8 en haut., en tête des sept ballades.

Miniature représentant une femme dans une chaudière bouillante; de chaque côté un démon. In-16 en larg., au commencement de la Complaincte d'une dame, dans le texte.

<small>Miniatures d'un bon travail, offrant de l'intérêt pour quelques détails de costumes. La conservation est belle.</small>

Le Palais des nobles Dames, auq̄l a treze parcelles ou chambres principales : en chacune desquelles sont declarees plusieurs histoires, etc., par noble Jehan Du Pre, seigñr des Bartes et des Janphes en Quercy. Adresse a tresillustre et treshaulte pr̄icesse madame Marguerite de Frāce, Royne de Nauarre, duchesse Dalencon, seur du treschrestien roy Francoys, a present regnant, en vers, sans lieu ni nom d'imprimeur, ni date. Petit in-4 goth., fig. *Rare*. Ce volume contient :

Figure représentant un édifice avec beaucoup de personnages. Pl. petit in-4 en haut., grav. sur bois, au feuillet du titre, verso.

Quelques figures représentant des sujets relatifs à l'histoire des femmes célèbres. Pl. grav. sur bois, dans le texte et au dernier feuillet.

Figure représentant une fontaine et des femmes sous trois tentes. Pl. in-12 en haut. grav. sur bois, au feuillet dernier blanc, recto.

1540?

Le myroer des dames traduyt de latin en nostre vulgaire francoys, a lhōneur de tres excellēte illustre et tres redoubtee pricesse madame Marguerite de France, Royne de Nauarre, duchesse Dalencon et de Berry, contesse Darmygnac, seur germaine de tres crestien Roy Francoys premyer de ce nom, Roy de France, par maistre Ysamberd de Sainct Leger pbr̄e. Manuscrit sur vélin du seizième siècle, in-4, veau marbré. Bibliothèque impériale, manuscrits, ancien fonds français, n° 7402. Ce volume contient :

Miniature représentant Marguerite de France assise, à laquelle l'auteur offre son livre. Deux dames sont près de la reine, et un homme est au fond. Pièce in-4 en haut., feuillet avant le commencement du texte, verso.

Lettre initiale peinte aux armes de la reine, au commencement du texte.

> La miniature de présentation est d'un bon travail et intéressante pour les vétements. La conservation est bonne.

Distiques de Fauste Andrelin. Manuscrit sur vélin du seizième siècle, in-4 maroquin rouge. Bibliothèque impériale, manuscrits, ancien fonds français, n° 8012. Ce volume contient les miniatures suivantes :

Le roi François Ier debout entre deux figures de femmes représentant la Justice et la Paix. En bas, deux figures couchées et un très-petit canon, dans un cadre à colonnes. In-4 en haut.

Une tige de lis sur fond d'azur, dans un cadre à colonnes. In-4 en haut.

François Ier entre deux femmes représentant la Charité

et la Foi ; sous ses pieds on voit un hérétique couché et le diable. In-8 carrée.

1540?

<small>Ces trois miniatures sont faites avec sentiment et beaucoup de goût. Leur conservation est parfaite.</small>

Les cronicques francoyses commance en vers mesurez par le commandement du tres chrestien, tres heureux et tres victorieux Roy de France Francoys premier de ce nom, lan mil cinq cens et quinze, et le premier de son regne, par Guillaume Cretin. Manuscrit sur vélin du seizième siècle, in-fol., 4 vol. maroquin rouge. Bibliothèque impériale, manuscrits, ancien fonds français, n[os] 8397, 8398, 8399, 8400. Cet ouvrage contient :

Quatre-vingts miniatures représentant des faits de l'histoire de France, depuis l'origine de la nation française jusqu'à la mort de Roland et de Charlemagne, roi de France et empereur. Dans le premier volume, la première miniature est de présentation. On y voit l'auteur à genoux, offrant son livre à un prince, sans doute François Ier, entouré d'un grand nombre de personnages. La première miniature du second volume représente l'auteur dans son cabinet. Les autres peintures offrent une série de faits intéressants : combats, siéges, supplices par le feu, le pal et l'amputation des mains, martyres, baptêmes, chasses, couronnement, repas, entrevues, enterrements. Pièces in-fol. en haut., dans le texte. Elles se répartissent ainsi :

1er volume.	8	miniatures.
2e —	20	—
3e —	22	—
4e —	30	—
	80	—

Beaucoup de lettres grises ornent ces volumes.

1540 ?

Ces miniatures sont des plus remarquables, et ont été exécutées avec beaucoup de talent et de goût. Elles offrent le plus grand intérêt, dans presque toutes leurs parties, comme expressions bien senties des scènes qu'elles représentent. Les particularités que l'on y trouve ne sont pas moins curieuses sous les rapports des vêtements, armures, ameublements, édifices, usages du temps où ce très-beau manuscrit a été peint.

Les dimensions que la grandeur de ces miniatures a permis de donner aux figures des premiers plans, augmentent l'intérêt de ces peintures, qui sont de véritables tableaux exécutés sur vélin. Il faudrait donner leur description détaillée pour en faire apprécier tout l'intérêt et le mérite.

La conservation de ces magnifiques volumes est parfaite.

Les hardiesses de plusieurs rois. Manuscrit sur vélin, du XVIe siècle; petit in-fol., maroquin rouge. Bibliothèque impériale, manuscrits, supplément français, n° 191. Ce manuscrit contient :

Miniature représentant un château sur le bord d'une rivière. Pièce petit in-fol. en haut., feuillet en tête du volume, verso.

Miniature représentant la salamandre. Pièce in-4 carrée, à la fin de la dédicace en vers qui paraît adressée à François Ier.

Lettres initiales peintes représentant des petits sujets, avec paysages.

Miniatures de travail médiocre, offrant peu d'intérêt. La conservation est belle.

D'après une mention, ce volume a fait partie de la bibliothèque de Sédan.

Épître en vers, dans laquelle un fils de François Ier (Charles, duc d'Orléans) raconte à son père ce qui se passa au

ciel entre Mars et Pallas au sujet de sa naissance, et ce 1540?
que Génius lui dit avant d'entrer au sein de sa mère.
Manuscrit sur vélin, du xviᵉ siècle; petit in-8, veau
brun. Bibliothèque impériale, manuscrits, fonds de Gai-
gnières, nº 287. Sur la reliure, du temps, on lit : Epistre
partez de ceans, allez au roi, et sil luy plaist vous
recevoir, dites que cest son tres humble filx dor-
leans. Ce volume contient :

Miniature représentant l'écusson écartelé de France et
Visconti; au-dessous, un médaillon sur lequel est le
porc-épic. Pièce petit in-4 en haut., en tête du vo-
lume.

> La conservation est bonne.

Requeste au Roy Francois trescrestien. Puy de Villars
las cheuaucheur au Roy mon souverain Seigneur, en
vers. Manuscrit sur vélin du xviᵉ siècle, in-8, maro-
quin rouge. Bibliothèque impériale, manuscrits, ancien
fonds français, nº 8039. Ce volume contient :

Miniature représentant le roi François Iᵉʳ, assis sur son
trône, tenant la main de justice et le sceptre, bor-
dure en portique. Pièce in-8 en haut., feuillet avant
le texte, verso.

Miniature représentant un cavalier ayant un cor en
sautoir et un écusson de France sur le cœur; diverses
légendes : *Garde lui Luis*, et autres. Idem au feuillet
du commencement du texte, recto.

> Ces deux miniatures, d'un bon travail, sont fort curieuses
> pour les vêtements. La conservation est bonne.

Le livre nommé l'Ordre de Chevalerie. Manuscrit sur vé-
lin du xviᵉ siècle, petit in-4, veau marbré. Bibliothèque

1540?

de l'Arsenal, manuscrits fr., belles-lettres, n° 225. Ce volume contient :

Miniature représentant un roi de France, assis sur son trône, entouré de divers personnages, auquel l'auteur, un genou en terre, présente son livre. Pièce in-12 en haut., au commencement du texte. Le tout dans une bordure d'ornements avec un écusson d'armoiries, au fol. 1er.

> Petite miniature de travail qui a de la finesse et offrant de l'intérêt pour les vêtements. La conservation est bonne.

Chronologie des papes, des empereurs, rois de France, avec miniatures, portraits, armoiries et arbres généalogiques. Manuscrit de la bibliothèque de la ville de Rouen. G. Haenel, n° 430. Ce manuscrit contient :

Diverses miniatures.

Le catalogue des viles et cités, fleuues et fontaines assises es troys Gaules, contenant deulx liures ; le premier, faict et cōpose par Gilles Corrozet, parisien ; le second, par Claude Champier, lionnoys, etc. Dedié au Dauphin Francois de Valois, et le second liure à Francois de Lorraine, marquis de Pōt Amoson (Pont-à-Mousson), premier enfant du duc de Lorraine, sans lieu ni nom d'imprimeur, ni date (Lyon, 1540?), in-16, fig. Ce volume contient :

Figure représentant le Temps, avec les légendes : MEDIOCREMENT — NE HAVLT NE BAS. Petite pl. ovale en haut., grav. sur bois, sur le titre.

Figures représentant des vues de villes. Petites pl. en larg., grav. sur bois, dans le texte.

Le catalogue des villes et cités assises es troys Gaulles (par G. Corrozet). Paris, Alain Lotrian, 1540, in-16, fig. Ce volume contient :

1540?

Des figures représentant la plupart des vues de villes, et quelques-unes seulement des sujets de personnages. Très-petites pl. en larg., grav. sur bois, dans le texte.

—

Vue d'une île de la Terre-Neuve, près du Canada, où fut abandonnée une jeune femme du Périgord, avec un jeune homme qui l'aimait, et une servante, et y resta deux ans et demi. Estampe in-4 en haut., grav. sur bois. Theret, Cosmographie, t. II, fol. 1019, dans le texte.

Armure du roi Henri II, en fer repoussé, ciselé et gravé, avec des sujets de guerre et des ornements, parmi lesquels sont des dauphins, ce qui prouve que cette armure est antérieure à l'avénement de Henri II au trône. Cette armure, d'un magnifique travail, est complète. Au Louvre, Musée des souverains. Provenant du Trésor du Musée.

Jetoir de Jehan Testu, conseiller et argentier du roi François Ier. Petite pl., grav. sur bois. De Fontenay, Manuel de l'amateur de jetons, p. 133.

Jeton de Jehan Belhomme, receveur des domaines d'Anjou. Partie d'une pl. in-8 en haut. Revue numismatique, 1848, H. Hucher, pl. 16, n° 3, p. 381. = Petite pl., grav. sur bois. De Fontenay, Manuel de l'amateur de jetons, p. 188, dans le texte.

1541.

1541.
Janvier 5. Tombeau de Louis du Bellay, conseiller au Parlement, chanoine de Paris, etc., en cuivre jaune, dans le milieu de la chapelle de Saint-Crépin et Saint-Crépinien, derrière le chœur de l'église de Notre-Dame de Paris. Dessin in-fol. en haut. Bibliothèque impériale, manuscrits, boîtes de l'ordre du Saint-Esprit, Du Bellay.

Janvier 30. Tombe de Georges de Vingles, doyen de l'abbaye de Flavigny-Saint-Pierre, en pierre, à Flavigny-Saint-Pierre, abbaye, en la nef joignant l'autel Saint-Joseph, au troisième pilier à main gauche. Dessin in-8 en haut., esquissé. Bibliothèque impériale, manuscrits, boîtes de l'ordre du Saint-Esprit, Vingles.

Mars 30. Tombe de Huguette Bouton, abbesse de l'abbaye de Saint-Andoche d'Autun, joignant la balustre du grand autel près le mur du costé de l'épistre, devant l'autel de Nostre-Dame-de-Pitié dans l'église de cette abbaye. Dessin in-fol. en haut. Bibliothèque impériale, manuscrits, boîtes de l'ordre du Saint-Esprit, Bouton. = Pl. in-fol. en haut., grav. sur bois. Palliot, Histoire généalogique des comtes de Chamilly de la maison de Bouton, à la p. 142, dans le texte.

Mai 22. Les cavaliers de l'Apocalypse, haut-relief du tombeau de Jean de Langheac, soixante-dix-neuvième évêque de Limoges, dans la cathédrale de Limoges. Partie d'une pl. lithogr. in-4 en larg. Texier, Essai sur les

argentiers et les émailleurs de Limoges, pl. 6. = 1541.
Pl. lithogr. petit in-4 carrée. Bulletin de la Société
— de la Charente, Eusèbe Castaigne, 1846, p. 101. =
Pl. in-4 en haut., lithogr. Tripon, Historique monumental de l'ancienne province du Limousin, t. I, à la p. 102. = Pl. lithog. in-8 en haut. Mémoires de la Société des antiquaires de l'Ouest, 1850. Texier, pl. 26, p. 293.

> Ce tombeau fut élevé en 1544. Il subsiste encore, à l'exception des bronzes qui ont été dilapidés et fondus pendant la révolution.

Médaille de Guillaume III de Hohenstein, évêque de Juin 20.
Strasbourg. Pl. in-12 en larg. Köhler, t. XII, p. 73, dans le texte.

Épitaphe de Jacques Cappel, mort le 20 juillet 1541, Juillet 20.
et Marguerite Aymery, sa femme, morte le 8 octobre 1556; au-dessus, saint Jacques et sainte Marguerite présentent Jacques Cappel, sa femme et leur famille à la sainte Vierge; contre le mur du costé de la rue aux Fers, sous les charniers de l'église de Saint-Innocent de Paris. Dessin petit in-4 carré. Recueil Gaignières à Oxford, t. XII, f. 9.

Tombe de Katherinus de Chahanay, abbas, à droite 1541.
au bas du sanctuaire de l'église de l'abbaye de Perseigne. Dessin grand in-8. Recueil Gaignières à Oxford, t. VIII, f. 97.

Tombeau de Irmengade de Raville, femme de Jean V, de Crehange, canton de Faulkemont (Moselle), dans l'église paroissiale de Crehange. Petite pl. en haut., grav. sur bois. Mémoire de l'Académie impériale de

1541. Metz, 34ᵉ année, 1852-1853, 1ʳᵉ partie, G. Boulangé, à la p. 311, dans le texte.

La grand danse macabre des hommes et des femmes, historiée et augmentée de beaux dicts en latin. Troyes, Nicolas Oudot, 1541, in-4, fig., lettres rondes. Ce volume contient :

Cinquante-trois figures représentant les compositions de la danse macabre, et quelques autres sujets; l'auteur dans son cabinet. Pl. de diverses grandeurs, grav. sur bois, dans le texte. Quelques-unes sont répétées.

Les triomphes de la noble et amoureuse dame, et l'art d'honnêtement aimer, composé par le traverseur des Voyes perilleuses (Jean Bouchet). Rennes, Jen Georges, 1541, in-fol., fig. Exemplaire sur vélin de la bibliothèque du roi. Ce volume contient :

Quatre-vingt-dix-huit miniatures parfaitement exécutées, et des initiales peintes en or et en couleurs. Sept autres miniatures ont été arrachées, probablement parce qu'elles représentaient des sujets libres. Ce manuscrit est de la plus grande beauté (Van Praet). Catalogue des livres imprimés sur vélin, de la bibliothèque du roi, t. IV, p. 198.

Les Angoysses douloureuses qui procèdent damours, composées par dame Helisenne de Crenne. Trois parties. Paris, Pierre Sergent. 1541, in-12, fig., lettres rondes. Ce volume contient :

Une grande quantité de figures représentant des sujets divers relatifs à l'ouvrage, composés en général de

deux personnages, entrevues; scènes d'intérieur, etc. Petite pl. en larg., grav. sur bois, dans le texte.

1541.

Droictz nouveaulx et arrestz d'amours, publiez par messieurs les sénateurs du Parlement de Cupido, sur l'estat et police d'amour, pour avoir entendu le different de plusieurs amoureux et amoureuses (par Martial d'Auvergne). Paris, Jehan Longis, 1541, in-8, fig. *Rare.* Ce volume contient :

Figures représentant des sujets divers de galanterie. Très-petites pl. en larg., grav. sur bois, dans le texte.

Les quatre premiers liures des Eneydes du treselegāt poete Virgile, traduictz de latin en prose frācoyse, par madame Helisenne, et dedié à Francois I^{er}. Paris, Denys Janot, privilege de 1541. Petit in-fol., lettres rondes. Ce volume contient :

La dame Helisenne, à genoux, offrant son livre à François I^{er} assis sur son trône vu de face, et entouré de personnages de sa cour. Pl. in-16 en larg., entourée d'ornements, grav. sur bois, en tête de la dédicace, dans le texte.

Quelques figures représentant des sujets de l'Enéide. Pl. in-16 en larg., entourées d'ornements, grav. sur bois, dans le texte.

Les grandes Annalles ou cronicques parlans tant de la grant Bretaigne, a present nōmée Angleterre, que de nostre petite Bretaigne de present, erigée en duché, par Alain Bouchard, sans indication de lieu et sans nom

1541. d'imprimeur, 1541, petit in-fol. gothique, fig. Ce volume contient :

Quelques figures représentant des faits racontés dans ces Annales : combats, entrevues. Petite pl., grav. sur bois, dans le texte.

Hecatomgraphie, c'est à dire les descriptions de cent figures et hystoires, contenantes plusieurs appophtegmes, prouerbes, setēces et dictz, tant des anciens que des modernes, par Gilles Corrozet, parisien. Paris, Denys Janot. 1541, petit in-8, fig. Ce volume contient :

Un grand nombre de figures représentant des proverbes ou adages en action. Très-petites pl. en larg., grav. sur bois, dans des bordures d'ornements, le tout petit in-8 en haut., dans le texte.

Monnaie de Charles V, empereur, frappée à Besançon. Petite pl. grav. sur bois; ordonnance, etc. Anvers, 1633, feuillet G, 4. = Partie d'une pl. in-4 en haut. Tobiesen Duby, Monnoies des barons, pl. 75, n° 1.

1542.

1542. Tombeau de Denys de Brevedent, mort le 12 juillet
Juillet 12. 1542, et autres de la même famille, contre le mur à droite du grand autel dans l'église de Saint-Sauveur à Rouen. Deux dessins in-4. Recueil Gaignières à Oxford, t. IV, f. 77, 78.

Août 15. Tombe de Michel Chantault, sieur de Hastonville, en pierre, un peu à droite devant le balustre du grand autel de l'église des Jacobins de Chartres. Dessin grand in-8. Recueil Gaignières à Oxford, t. XIV, f. 61.

Siége de la ville de Perpignan; on voit les Pirennées, Carcassone, Narbonne, etc.; en bas, à gauche: E.V., 1542 (Enea Vico). Estampe in-4 en larg. *Rare*.

1542.
Septembre.

« La prinse de Tournehan et Montoyre, et de plusieurs aultres chasteaulx et forteresses, auecques la fuite de monsieur de Reulx, faicte par monsieur de Vendosme, Lieutenant general pour le Roy, au pays de Picardie. Paris, Alain Jotrian, 1542, in-16. *Très-rare.* Cet opuscule contient :

Un combat représentant deux cavaliers et un mort. Pl. sur bois, en larg., au verso du titre.

Deux cavaliers attaqués par derrière par des soldats armés de lances. Pl. grav. sur bois, en larg., à la fin de l'ouvrage.

—

Épitaphe de Pierre Julian, prieur de l'église des Célestins de Marcoussy, avec sa figure couchée, et la Mort tenant à la main une étrille, en pierre peinte, vis-à-vis de l'autel dans la première chapelle dite du Crucifix, dans l'aile gauche de cette église. Dessin in-4 carré. Recueil Gaignières à Oxford, t. III, f. 84.

Les emblèmes de maistre André Alciat, mis en rime françoise (par Barth. Aneau). Paris, Wechel, 1542, in-8, fig. Ce volume contient :

Des figures représentant des emblèmes. Petite pl. carrée, grav. sur bois, dans le texte.

Celestine en laquelle est traicte des deceptions des seruiteurs enuers leurs maistres, et des macquerelles enuers les amoureux (par Alphonse Ordognez). Paris, Morice

1542. de la Porte, in-12, fig. gothique. *Rare.* Ce volume contient :

Quelques figures représentant des personnages ayant rapport à l'ouvrage. Petites pl. de diverses grandeurs, grav. sur bois, dans le texte.

> Catalogus sanctorum vitas, passiones, etc., miracula commodissime annectens. — Quem edidit reuerendissimus in Christo pater dominus Petrus de Natalibus Venetus, etc. Lugduni apud Aegidium et Jacobum Huguetan, fratres, 1542, in-fol. gothique, fig. Ce volume contient :

Nombreuses figures représentant des sujets des vies des saints. Pl. in-12 en larg., grav. sur bois, dans le texte.

Figure représentant un canon. Pl. in-12 carrée sans bords, grav. sur bois, au feuillet dernier, verso.

Quatre méreaux des chapitres de Maubeuge, antérieurs à 1542. Partie d'une pl. in-4 en haut. Chalon, Recherches sur les monnaies des comtes de Hainaut. Suppléments, pl. 3, n°ˢ 23 à 26, p. LIII.

Monnaie de Charles-Quint, empereur, frappée à Besançon. Petite pl. grav. sur bois. Ordonnance, etc. Anvers, 1633, feuillet M, 8.

1543.

1543. Tombeau de Guilelmus Bellaius Langeus (Guillaume
Janvier 9. du Bellay, seigneur de Laugey), à droite dans la

chapelle de Notre-Dame dans l'église cathédrale de Saint-Julien du Mans. Deux dessins grand in-8. Recueil Gaignières à Oxford, t. VII, f. 207; t. VIII, f. 1. = Dessin in-fol. magno, en haut. Bibliothèque impériale, manuscrits, boetes de l'ordre du Saint-Esprit, Du Bellay.

1543.

<small>Ce tombeau est d'une construction fort ornée et belle. Il fut élevé en 1551.</small>

Statue du même, demi-couchée, dans l'église cathédrale du Mans. Moulage en plâtre. Musée de Versailles, n° 1313.

Portrait de Guillaume du Bellay, sieur de Langey, à mi-corps, vu de face, tenant de la main droite un livre sur une table. Pl. petit in-4 en haut. Thevet, Pourtraits, etc., 1584, à la p. 398, dans le texte.

Portrait du même. Tableau du xvi^e siècle. Musée de Versailles, n° 3057.

Tombe de Loys Hesselin, chanoine, en pierre, devant la chapelle de Saint-Crespin, dans l'aisle à droite du choeur de l'église de Notre-Dame de Paris. Dessin in-8. Recueil Gaignières à Oxford, t. IX, f. 108.

Janvier.

Tombe de Pierre Basset, chanoine, proche un confessionnal dans l'aisle gauche du choeur de l'église de Notre-Dame de Paris. Dessin grand in-8. Recueil Gaignières à Oxford, t. IX, f. 133.

Avril 30.

Tombeau de Philippe Chabot, amiral de France, en marbre, contre le mur à droite dans la chapelle d'Orléans aux Célestins de Paris. Dessin in-fol. en haut. Bibliothèque impériale, manuscrits, boetes de

Juin 1.

1524. l'ordre du Saint-Esprit, Chabot. = Pl. in-12 carrée. Piganiol de la Force, Description de Paris, t. IV, à la p. 62. = Pl. in-8 en haut. Piganiol de la Force, édition de 1765, t. IV, à la p. 204. = Pl. in-4 en haut. Millin, Antiquités nationales, t. I, n° III, pl. 12. = Pl. in-8 en haut. Al. Lenoir, Musée des monuments français, t. III, pl. 100, n° 98. = Pl. in-4 en larg. Idem, t. VIII, pl. 274. = Partie d'une pl. in-fol. max. en larg. Al. Lenoir, Statistique monumentale de Paris, liv. VII, pl. 7. = Pl. in-8 en larg., grav. par C. Normand. Landon, t. XIII, n° 47. = Partie d'une pl. in-fol. en larg. Al. Lenoir, Histoire des arts en France, pl. 85. = Partie d'une pl. in-fol. en haut. Cicognara, Storia della scultura, t. II, pl. 82. = Partie d'une pl. grand in-4 en haut. De Clarac, Musée de sculpture, pl. 357-358. = Pl. in-4 en larg., sans bord, grav. sur bois. Lacroix, Le moyen âge et la renaissance, t. III, Modes et costumes, f. 17, dans le texte.

Tombeau de Philippe de Chabot, amiral de France; sa figure, celle de la Fortune, et deux Génies. Statues en albâtre, par Jean Cousin; érigé dans la chapelle d'Orléans en l'église des Célestins. Musée du Louvre, sculptures modernes, n°s 103 à 106.

Portrait de Philippes Chabot, admiral de France, à mi-corps, tourné à droite, la main droite appuyée sur son casque, et la gauche élevée. Pl. petit in-4 en haut. Thevet, Pourtraits, etc., 1584, à la p. 382, dans le texte.

Saint Paul, sous les traits de l'amiral de Chabot. Plaque

en émaux de couleurs sur fond blanc, détails dorés, avec le chiffre du roi Henri II, peint par Léonard Limosin. Musée du Louvre, émaux n° 237, comte de Laborde, p. 185.

1543.
Juin 1.

Deux tableaux dans le choeur de la chapelle du château de Pagny, dont l'un représente probablement l'amiral Philippe Chabot. Pl. lithogr. in-4 en haut. Baudot, Description de la chapelle de l'ancien château de Pagny, pl. à la p. 56.

Portrait de Philippe de Chabot, comte de Charny et de Buzanois, amiral de France. Tableau de l'École française du XVIe siècle, Musée de Versailles, n° 3949.

Monnaie de Jean de Lorraine, cardinal et évêque de Toul. Partie d'une pl. in-4 en haut. Robert, Recherches sur les monnaies des évêques de Toul, pl. 9, n° 3.

Juin 3.

> Jean VI, cardinal de Lorraine, fut évêque de Toul de 1517 à 1524, puis, pour la seconde fois, de 1533 à 1537. Enfin, à la mort d'Antoine Pellegrin, en 1542, il reprit, pour la troisième fois, l'administration du diocèse de Toul, qu'il céda à Toussaint de Hosedey, le 3 juin 1543.

Buste de François de Montholon, chancelier de France, en marbre, provenant du Musée des Monuments français. Musée de Versailles, n° 2704.

Juin 12.

Tombeau de Jacques de Montigny, seigneur du Fresne, en pierre, contre le mur dans la chapelle des seigneurs dans l'église de l'abbaye de l'Estoile, et épitaphe. Deux dessins in-16 oblong. Recueil Gaignières à Oxford, t. VI, f. 107.

Juillet 6.

1543.
Août 18.
Tombeau d'Anne Bouton, abbesse de l'abbaye de Notre-Dame de Molaise, dans l'église de cette abbaye. Pl. in-8 en haut., grav. sur bois. Palliot, Histoire généalogique des comtes de Chamilly de la maison de Bouton, à la p. 313, dans le texte.

> Je crois devoir citer ce tombeau comme tous les autres gravés dans cet ouvrage, quoiqu'il n'offre qu'un écusson et une crosse d'abbesse.

Novemb. 16. Tombe de Jehan Bordier, abbé, en pierre, entre les deux portes au milieu de la chapelle de saint Denis, dans l'église de l'abbaye de Saint-Victor, de Paris. Dessin in-8. Recueil Gaignières à Oxford, t. XI, f. 70.

Décemb. 13. Tombe de Jehan Blanchart, pbre, devant la chapelle de saint Barthélemy dans l'aisle droite de la nef de l'église de Notre-Dame de Paris. Dessin in-fol. Recueil Gaignières à Oxford, t. IX, f. 31.

1543. Monnaie du siége de la ville de Nice assiégée et prise par les Français et Frédéric Barberousse, contre le duc de Savoie. Partie d'une pl. in-4 en haut. Tobiesen Duby, Pièces obsidionales, pl. 21, n° 3. = Idem, Récréations numismatiques, pl. 3, n° 15.

Médaille de François Ier, relative à la naissance d'un prince de la maison royale; erreur de date, aucun prince n'étant né dans cette année. Partie d'une pl. in-fol. en haut. Trésor de numismatique et de glyptique. Médailles françaises, 1re partie, pl. 9, n° 3. = Partie d'une pl. in-4 en hauteur. Pierquin de Gembloux, Histoire monétaire et philologique du Berry, pl. 7 (dans le texte 8 par erreur), n° 5.

Lart et maniere de trouver certainement la longitude ou 1543. difference longitudinale de tous lieux proposez sur la terre, etc. Item la composition et vsaige dung singulier metheoroscope geographique, etc. Le tout nouuellement inuēte, descript et composé par Oronce fine, natif du Daulphine, lecteur mathematicien du Roy nostre Sire en luniuersité de Paris, lan 1543. Manuscrit sur vélin du xvi⁰ siècle, petit in-fol., veau fauve, Bibliothèque impériale; manuscrits, ancien fonds français, n° 7482. Ce volume contient :

Miniature représentant l'écusson de France entre deux salamandres. Petite pièce au bas du titre.

Miniature représentant un docteur faisant usage d'un instrument pour mesurer les distances du ciel, assisté d'un aide. Pièce in-8 en haut., au feuillet 10, recto.

Trois miniatures représentant la sphère, et des instruments d'astronomie. Pièces de diverses grandeurs, dans le texte.

> La seconde miniature, d'un travail peu remarquable, est intéressante pour les vêtements. La conservation est très-belle.

Sensuyt ung beau mystere de nostre Dame, a la louēge de sa tres digne Natiuite, dune jeune fille, laquelle se voulut habandōner a peche pour nourrir son pere et sa mere en leur extreme pauurete. Et est a xviii personnaiges dont les noms sensuyvent cy apres, en vers. Lyon, Oliuier Arnoullet, 1543, in-12 gothiqne. *Très-rare.* Ce volume contient :

Figure représentant un enfant qui vient de naître, soi-

1543. gné par diverses personnes, et lavé. Pl. in-16 en hauteur, grav. sur bois, sur le titre.

La fleur de poesie francoyse. Recueil ioyeux contenant plusieurs huictains, etc. Paris, Alain Lotrian, 1543, petit in-8, lettres rondes, fig. Ce volume contient :

Des figures représentant des sujets relatifs aux poésies de ce recueil, scènes galantes, etc. Très-petites pl. en larg., grav. sur bois, dans le texte.

Les questions problematiques du pourquoy d'Amours, nouuellement traduict d'italien en langue francoyse, par Nicolas Leonique, poete francoys, auecq. ung petit liure contenant le nouuel Amour, inuenté par le seigneur Papillon, et une Epistre abhorrant folle amour, par Clément Marot, varlet de chambre du Roy, aussi plusieurs Dixains à ce propos de sainte Marthe. Paris, Alain Lotrian, 1543, petit in-8, lettres rondes. fig. *Très-rare.* Ce volume contient :

Quelques figures représentant des sujets relatifs à l'ouvrage. Très-petites pl. en larg., grav. sur bois, dans le texte.

Nicolas Leonique Thomé n'a pas traduit cet ouvrage d'italien en français. Il l'avait écrit en latin, et le traducteur français n'est pas connu. La Croix du Maine le nomme François de la Coudraie.

Sensuyt plusieurs belles chansons nouuelles et fort ioyeuses, etc. Paris, Alain Lotrian, 1543, petit in-8 gothique. Ce volume contient :

Un homme jouant de la guitare, et une femme tenant un flambeau. Très-petite pl. en larg., grav. sur bois, sur le titre.

Le premier volume de la mer des histoires, puis la créa- 1543.
tion du monde jusques en lan 1543. Paris, Ambroise
Girault ; sur d'autres exemplaires, Jehan Foucher. —
Le second volume, etc. Paris, Nicolas Couteau, 1543,
avec la marque d'Ambroise Girault à la fin, ou celle de
Poncet le Preux. — Le tiers livre, etc. Paris, Jean
Real pour Oudin Petit, 1550, in-fol., fig. Cet ouvrage
contient dans ses deux premiers volumes :

Diverses planches relatives à des faits de l'Histoire
Sainte, de celle de quelques peuples de l'antiquité
et des temps modernes, avec des généalogies. L'his-
toire de France est dans le second volume. La
planche la plus remarquable de cette partie est celle
qui représente la bataille de Fornoue, feuillet 174.
Pl. de divers formats, grav. sur bois, dans le texte.

> Ces planches n'ont de valeur historique que pour l'époque
> de la publication de cette édition.

Les dialogues des troys estats de Lorraine, sus la tres-
ioieuse Natiuité de treshault et tresillustre prince Charles
de Lorraine, filz aisne de treshault et trespuissant prince
Francois, par la grace de Dieu duc de Bar, etc., par
M. Emond de Boullay dict Clermont. Strasbourg,
Georges Messerschmidt, 1543, petit in-fol., fig. Ce vo-
lume contient :

Frontispice ; à l'entour, sont divers sujets de sainteté ;
au milieu, le titre imprimé. Pl. petit in-fol. en haut.,
grav. sur bois, en tête du volume.

Figure représentant en haut le Paradis terrestre ; en
bas une bataille. Pl. in-4 en haut., grav. sur bois,
au feuillet E iv, recto, dans le texte.

1543. Armoiries de la corporation des orfèvres de Rouen, peinture sur verre, à la maison de la communauté des orfèvres de cette ville. Pl. 2, in-8 en haut. Delaquerière, Description historique des maisons de Rouen, t. II, à la p. 154.

Jetoir de la chambre des comptes de Dijon. Partie d'une pl. lithogr. in-8 en haut. De Fontenay, Fragments d'histoire métallique. Pl. 20 (texte ii), n° 4, p. 224. = Petite pl. grav. sur bois. De Fontenay, Manuel de l'amateur de jetons, page 335, dans le texte.

1544.

1544.
Mars 6.
Portrait de Augustin de Thou, premier du nom, de face, légèrement tourné à gauche. Bordure ovale; autour, le nom; en bas : *Morin seul.* Estampe in-fol. en haut.

Avril 14. Vue de la bataille de Cerizolle, représentant des faits de cette journée, avec légendes en allemand, latin et français. En haut : *Vray discours et pourtraicture de la journée et tres louable bataille de Cerisolle*, etc.; en bas : BERNAE, per Henricum Holtzmüllerum, modistam. Très-grande estampe en larg., grav. sur bois (1m 15c).

Juin 14. Deux monnaies de Antoine le Bon, duc de Lorraine. Petite pl. grav. sur bois. Ordonnance, etc. Anvers, 1633, feuillet H, 1.

Monnaie du même. Petite pl. grav. sur bois. Idem, feuillet K, 2.

Monnaie du même. Petite pl. grav. sur bois. Idem, feuillet o, 8.

1544.
Juin 14.

Deux monnaies du même. Partie d'une pl. in-8 en haut. Baleicourt, Traité — de la maison de Lorraine, n⁰ˢ 5-6.

Monnaie du même. Partie d'une pl. in-fol. en haut. Calmet, Histoire de Lorraine, t. II, pl. 2, n° 33.

Deux médailles du même. Partie de deux pl. in-fol. en haut. Idem, t. V, pl. 4-5, n⁰ˢ 11-12.

Monnaie du même. Partie d'une pl. in-4 en haut. Tobiesen Duby, Monnaies des barons, pl. 68, n° 2.

Monnaie du même. Partie d'une pl. in-fol. en haut. Trésor de numismatique et de glyptique. Histoire par les monuments de l'art monétaire chez les modernes, pl. 47, n° 18.

Vingt-trois monnaies ou médailles du même. Trois pl. et partie d'une in-4 en haut., lithogr. De Saulcy, Recherches sur les monnaies des ducs héréditaires de Lorraine, pl. 14, n⁰ˢ 12 à 19; pl. 15, n⁰ˢ 1 à 9 et 13; pl. 16, n° 1 et n⁰ˢ 2 à 4; pl. 17, n⁰ˢ 1-2.

Monnaie du même, partie d'une pl. lithogr. in-8 en haut. Revue numismatique, 1842. A. d'Affry de la Monnoye, pl. 11, n° 2, p. 274.

Huit monnaies du même, dont trois sont relatives à Renée de France, sa femme. Partie d'une pl. in-fol.

1544.
Juin 14.

en haut. Calmet, Histoire de Lorraine, t. II, pl. 2, n°ˢ 35 à 42.

Médaille du même, Rev. Renée de Bourbon, sa femme. Petite pl. en larg. Köhler, t. VIII, p. 33, dans le texte.

Sceau du même. Partie d'une pl. in-fol. en haut. Calmet, Histoire de Lorraine, t. II, pl. 4, n° 28.

Juillet 19. Portrait de René, prince d'Orange, en buste, dans un médaillon ovale, en hauteur, entouré d'ornements. *Crispiaen van queb fecet*. Pl. in-fol. en haut. De la Pise, Tableau de l'histoire des princes et principautés d'Orange, à la p. 205.

Juillet 25. The departure of King Henry VIII from Calais. Tableau du temps a Cowdray dans le Sussex, chez lord vicomte Montague. Engraved by James Basire, sumptibus antiquariorum Londini. Très-grande estampe in-fol. en largeur.

Juillet 26. Tombe de Jacques de Harquelay, à droite auprès des marches du grand autel dans le choeur de l'église des Cordeliers de Chaalons. Dessin in-8. Recueil Gaignières à Oxford, t. XIII, f. 51.

Août 21. Tombe de André Verjus, chanoine, dans l'aisle gauche plus haut que la porte du choeur de l'église de Notre-Dame de Paris. Dessin in-8. Recueil Gaignières à Oxford, t. IX, f. 122. = Pl. in-fol. en haut. Charpentier, Description — de l'église métropolitaine de Paris, à la fin, sans texte. Exemplaire de

la Bibliothèque impériale. = Pl. in-fol. en haut. — 1544. Tombes éparses dans la cathédrale de Paris.

Tombeau de Guitte de Beaujeu, mort le 13 sep- — Septemb. 13. tembre 1544, et de François de Sainct-Belin, mort le 2 août 1560, tous deux aumosniers de céans, en pierre, dans l'église de Saint-Bénigne de Dijon, sous la deuxième arcade de l'aisle gauche du choeur. Dessin in-8 en hauteur, esquissé. Bibliothèque impériale, manuscrits, boetes de l'ordre du Saint-Esprit. Beaujeu.

Estampe allégorique relative à la paix entre François I^{er} — Septemb. 17. et Charles V, conclue à Crespy en Laonnois. Elle représente l'aigle impérial renversant le coq. En haut, *Aquila volucrum Regina Gallum affatur oppressum, anno* 1544; en bas, à gauche, 54. Pl. in-fol. en haut.

J'ignore de quel ouvrage cette planche fait partie.

Tombeau de Claude de Saint-Julien, sire de Chastenay, — Octobre 9. à l'abbaye de Saint-Philebert de Tornus, dans le milieu de la nef. Dessin in-8, esquissé en haut. Bibliothèque impériale, manuscrits, boetes de l'ordre du Saint-Esprit. Saint-Julien.

Tombe de Guillaume Gouffier, abbé du Gué de Lau- — Octobre 12. rager, prieur de Saint-Nicolas de Saint-Roissiezel en Dauphiné, dans la nef à droite, vis-à-vis la penultiesme chapelle dans l'église de Notre-Dame de Paris. Dessin in-fol. en haut. Bibliothèque impériale, manuscrits, boetes de l'ordre du Saint-Esprit. Gouffier.

1544. The siege of Boulogne by King Henri VIII. Tableau du temps a Cowdray, dans le Sussex, chez lord vicomte Montague. Engraved by James Basire, sumptibus Societatis antiquariorum Londini. Très-grande estampe in-fol. en larg.

The encampment of King Henri VIII at Marguison. Tableau du temps a Cowdray dans le Sussex, chez lord vicomte Montague. Engraved by James Basire, sumptibus Societatis antiquariorum Londini. Très-grande estampe in-fol. en haut.

Portrait de Clément Marot, en buste, tourné à gauche. En bas, dans une tablette, le nom et *La mort ny mord*, le monogramme de René Boyvin. Estampe in-8 en haut.

Portrait du même, en buste, lauré, tourné à droite. En haut : La mort ny mord; sur la console du support, le nom et le monogramme de René Boyvin. Estampe in-8 en haut.

Portrait du même, en buste, lauré, tourné à gauche. En haut : *La mort ny mord;* sur la console du support, le nom et le monogramme de René Boyvin, suivi de l'année 1576. Estampe in-8 en haut. C'est la copie en contre-partie du portrait semblable de René Boyvin, faite par lui-même, avec la seule différence de l'adjonction de l'année 1576.

Portrait du même, en buste, lauré, tourné à gauche. En bas le nom. Estampe gravée par René Boyvin, in-8 en haut.

Portrait du même, médaillon rond, gravé sur bois. 1544. Clément Marot; à Lyon, par Jean de Tournes, 1585, in-18 de 598 pages, sur le titre.

Portrait du même. *Holbein pinx. D. Sornique sculp.*, estampe in-8 en haut. Velly, Villaret et Garnier, Portraits, t. I, p. 65.

Portraits de trois filles du connétable Anne de Montmorency, vitrail du château d'Écouen, placé au Musée des Monuments français. Pl. coloriée in-fol. en hauteur. Willemin, pl. 241.

Délie, object de plus haulte vertu (par Maurice Scève). Lyon, S. Sabon, 1544, petit in-8, fig. Cet ouvrage contient:

Quelques petites planches représentant des emblèmes, dans des cartouches d'ornement; en larg., grav. sur bois, dans le texte.

—

Armes et attributs de François Ier présentant la couronne de France et la salamandre. Vitrail exécuté par Bernard de Palissy, provenant du château d'Écouen. Musée de l'hôtel de Cluny, n° 851.

Vitrail-grisaille à la devise de François Ier, exécuté par Bernard de Palissy, d'après le dessin arabesque de maître Roux, provenant du château d'Écouen, de la collection du Sommerard. Pl. lithogr. et coloriée, in-fol. m° en hauteur. Du Sommerard, les Arts au moyen âge. Album, 8e série, pl. 32.

Voir Atlas, ch. vi, pl. i.

Monnaie de François Ier, duc de Lorraine, portant l'an-

1544. née 1544. Partie d'une pl. in-4 en haut., lithogr. de Saulcy. Recherches sur les monnaies des ducs héréditaires de Lorraine, pl. 17, n° 7.

Le texte ne mentionne pas l'année 1544.

Jeton de François Ier, roi de France, duc de Savoie, prince de Piémont. Petite pl. gravée sur bois. Revue numismatique, 1843. A. Chabouillet, p. 454, dans le texte, 460.

Jeton frappé en Piémont au nom de François Ier, roi de France, gouvernant les duché de Savoie et principauté de Piémont, et avec les armes de Guigues Guiffrey, sire de Boutières, lieutenant général pour le roi en Piémont. Partie d'une pl. in-fol. en haut. Trésor de numismatique et de glyptique. Histoire par les monuments de l'art monétaire chez les modernes, pl. 32, n° 7.

Bollstundiges Thaler-Cabinet, etc., von David Samuel Madai, Konigsberg. J. H. Hartungs Erben, und Joh. Daniel Zeise, 1765-1768, in-8, 4 vol., fig. Cet ouvrage contient :

Monnaie du duc Antoine de Lorraine. Petite pl. en larg., vol. 1er, vignette du titre.

Cet ouvrage ne contient que cette pièce française parmi celles qui s'y trouvent gravées.

Monnaie de Besançon, ville impériale, avec le buste de Charles-Quint. Partie d'une pl. in-4 en haut. Tobiesen Duby, Monnoies des barons, pl. 75, n° 3.

Monnaie de Charles-Quint, empereur, duc de Brabant, comte de Flandre. Partie d'une pl. in-8 en haut., lithogr., den Duyts, n° 240, pl. xvii, n° 103, p. 88. 1544.

1545.

Portrait de François de Bourbon, comte ou duc d'Enghien, frère puîné d'Antoine, roi de Navarre. Tableau du temps, miniature in-fol. en haut. Gaignières, t. VIII, f. 99. 1545. Février 23.

Médaille de François de Bourbon, comte d'Enghien, oncle d'Henri IV. Partie d'une pl. in-fol. en haut. Trésor de numismatique et de glyptique, médailles françaises, 1re partie, pl. 10, n° 6.

Tombe de Jehanne de Vauldrey, dans la nef de la paroisse de Saint-Pierre de Tard-le-Haut. Dessin grand in-8. Recueil Gaignières à Oxford, t. XIII, f. 98. Février 25.

Monnaie de François, duc de Lorraine. Petite pl. grav. sur bois. Ordonnance, etc. Anvers, 1633, feuillet N, 1. Juin 12.

Monnaie du même. Partie d'une pl. in-fol. en haut. Calmet, Histoire de Lorraine, t. II, pl. 3, n° 43.

Cinq monnaies du même. Partie d'une pl. in-4 en haut., lithogr. De Saulcy, Recherches sur les monnaies des ducs héréditaires de Lorraine, pl. 17, nos 3 à 6 et 8.

Deux monnaies de François Ier, duc de Lorraine, et de

1545. Christine de Dannemark, sa femme. Parties de deux pl. in-8 en haut. Baleicourt, Traité de la maison de Lorraine, n°s 7-8.

Sceau de François 1er, duc de Lorraine. Partie d'une pl. in-fol. en haut. Calmet, Histoire de Lorraine, t. II, pl. 5, n° 29.

Juillet. The encampment of the english forces near Portsmouth, together with a wiew of the english and french fleets at the commencement of the action between them on the xixth of july MDXLV, engraved by James Basire. Sumptibus Societatis antiquariorum Londini. Tableau du temps, à Cowdry dans le Sussex, chez lord vicomte Montague. Très-grande estampe in-fol. en larg.

Representationi of the attack made by the French Fleet upon Brighthelmstone, A. D., 1545. D'après un dessin du Musée britannique, planche in-fol. en larg.

_{Cette estampe est jointe à un mémoire de Henry Ellis. Archæologia or Miscellaneous — Society of antiquaries of London, t. XXIV, 1832, p. 292.}

Septemb. 1. Monnaie de François de Bourbon, duc d'Estoutteville et comte de Saint-Pol. Partie d'une pl. in-8 en haut. Revue numismatique, 1850, D^r Rigollot, pl. 6, n° 14, p. 230.

Septemb. 8. Statue de Charles, duc d'Orléans, fils de François I^{er}, agenouillée sur le tombeau de François I^{er}, à l'abbaye de Saint-Denis, estampe in-8 en haut., grav. sur

FRANÇOIS Ier. 223

bois. Rabel, les antiquitez et singularitez de Paris, dans le texte, fol. 60, verso. = Même planche. Du Breul, les antiquitéz et choses plus remarquables de Paris, dans le texte, fol. 75, verso.=Pl. in-fol. carrée. Felibien, Histoire de l'abbaye royale de Saint-Denis, à la p. 564. = Pl. in-8 en haut. Al. Lenoir, Musée des Monuments français, t. III, pl. 102, n° 99. = Pl. in-fol. en haut. Al. Lenoir, Histoire des arts en France, pl. 77.

1545.
Septemb. 8.

Seize planches dont quelques-unes représentent les détails de ce tombeau, sur lequel est la statue de Charles, duc d'Orléans, fils de François Ier. Tombeau de François Ier, dessiné, publié et gravé par E. F. Imbard. Paris, P. Didot l'ainé, 1817, in-fol., fig.

Portrait de Charles, duc d'Orléans, troisième fils de François Ier. Tableau de Corneille, miniature in-fol. en haut. Gaignières, t. VIII, f. 16. = Partie d'une pl. in-fol. en haut. Montfaucon, t. IV, pl. 39, n° 4.

Portrait du même. Dessins, Musée du Louvre; dessins, École française, n° 33 434.

Tombeau de Maximilien de Vauldrey, chevalier, seigneur de la Chassaigne, chambellan de l'empereur Charles V, dans la chapelle seigneuriale de la terre de Vaudrey, près d'Arbois. Partie d'une pl. in-fol. m° en haut. Al. de Laborde, Les Monuments de la France, pl. 233.

Octobre 25.

Tombeau de Loys Picot, contre le mur à gauche du

Décemb. 6.

1545. grand autel dans l'église de Sainte-Croix de la Bretonnerie de Paris. Dessin in-4 en larg. Recueil Gaignières à Oxford, t. XII, f. 76.

Tombe de Jean Bertault, chanoine, dans l'aisle gauche proche la porte rouge de l'église de Notre-Dame de Paris. Dessin in-8. Recueil Gaignières à Oxford, t. IX, f. 132.

Tombeau de Pierre d'Anglebermer, dans la nef à costé dans la chapelle de la Vierge, contre la muraille, à la Ferté-sous-Jouare-Saint-Estienne. Dessin in-8. Recueil Gaignières à Oxford, t. XV, f. 83.

Médaille de François de la Columbière, qui a été probablement commissaire extraordinaire de la guerre. Partie d'une pl. in-fol. en haut. Trésor de numismatique et de glyptique, médailles françaises, 1re partie, pl. 43, n° 5.

Andrae Alciati emblematum Libellus, Lugduni, Jacobus modernus excudebat, in-8, fig. Ce volume contient :

Figures représentant des emblèmes. Petites pl. de diverses grandeurs, grav. sur bois, dans le texte.

Ouvrage de cosmographie, par Jehan Allefonsce et Paulin Secalart, 1545, manuscrit sur papier in-fol., veau marbré, de la Bibliothèque royale; manuscrits. n° 7125 A. Baluse, n° 503. Ce volume contient :

Dessins coloriés représentant des lettres initiales avec figures, sphères, cartes nautiques. Pièces de diverses grandeurs, dans le texte.

Ces dessins, de médiocre exécution, présentent quelque intérêt pour la topographie des côtes de divers pays. La conservation est bonne.

1545.

Creations du colleige des notaires et secretaires du roy et maison de France. Preuilleiges dons et octroys faicts par les roys de France a icelluy colleige, manuscrit sur parchemin, in-4, veau brun; Bibliothèque de l'Arsenal, manuscrits français, histoire, 411. Ce manuscrit contient :

Des armoiries, peintes au fol. 1er, verso.

Une miniature représentant la Chambre du collége des notaires, avec plusieurs personnages, in-fol. en haut., au fol. 2, verso.

Miniature curieuse, dont la conservation est belle.

Pour nostre tresserenissime auguste et tres✗stien roi Francoys, la saicte et tres✗rstienne Cabale metrifiee et mise en ordre par le plus hūble de ses serfs, frere Jehan Thenaud. En la quelle sont contenues les sacrees et ierarchalles fontaines de toutes vertus infuses, ensemble plusieurs secrets de theologie et philosophie, manuscrit sur vélin, du XVIe siècle, in-fol., maroquin rouge. Bibliothèque impériale, manuscrits, ancien fonds français, n° 7236. Ce volume contient :

Quelques miniatures représentant des figures mystiques. La première offre un intérieur de chambre et deux personnages, dont l'un est couché dans un lit, et qui doit être le roi François Ier. On y voit aussi l'auteur du livre, Jehan Thenaud, en costume de cordelier, qui paraît recueillir les paroles sortant de

1545. la bouche d'une figure radiée. Pièces de diverses grandeurs, dans le texte.

> Ces miniatures sont fort curieuses.
> Leur exécution, comme précision, est bonne. La conservation est très-belle.
> Ce manuscrit provient de Fontainebleau, n° 526, ancien catal. n°

Vingt-deux armoiries de divers fils des rois de France, jusqu'à Charles, duc d'Orléans, frère de Henri II. Petites pl. grav. sur bois. Du Tillet, Recueil des roys de France, p. 322 à 329.

Mitre précieuse donnée à l'église cathédrale de Reims par le cardinal de Lorraine, d'après les inventaires et la tradition orale. Partie d'une pl. in-4 en haut., lithogr. Prosper Tarbé, Trésors des églises de Reims, b. à la p. 85.

> L'auteur de cet ouvrage raconte la destinée de cette riche mitre qui, épargnée et conservée en 1792, déposée au district, puis au musée de Reims, disparut au mois de ventôse an XII (février-mars 1804), sans que l'on pût savoir ce qu'elle était devenue.

Sceau de Anthoine Ier, roi de la Bazoche et prince de la Jeunesse de Bourgogne, sous les traits de François Ier. Pl. petit in-4 carrée. Magasin encyclopédique, Coste et A. L. Millin, 1808, t. VI, p. 78, 295. Pouyart, 1809, t. I, p. 125. = Partie d'une pl. in-8 en haut., lithogr. Mémoire de la Société éduenne, 1844, J. de Fontenay, pl. 23, n° 1, p. 299. = Partie d'une pl. lithogr., in-8 en haut. De Fontenay, Fragments d'histoire métallique, pl. 9, n° 1. = Planche

de la grandeur de l'original (?) Lettre à M. A. L. Millin, par Cl. Xav. Girault, sur un sceau de la Bazoche, du seizième siècle. Paris, J. B. Sajou, 189, in-8, fig. devant le titre. 1545.

Figure de Charlotte Gouffier, femme de René de Cossé, seigneur de Brissac, premier pannetier du roi, mort le 21 avril 1540, en marbre blanc, auprès de son mari, sur leur tombeau au milieu du chœur de l'église de Saint-Vincent de Brissac en Anjou. Dessin in-fol. en haut. Gaignières, t. VIII, f. 36. = Partie d'une pl. in-fol. en haut. Montfaucon, t. IV, pl. 50, n° 2. 1545?

Horariæ precationes de Abbatheo, idest deo patre, in gratiā illustriss. D. Margaritæ Nauarræ Regine. Parisiis sub Phœnice, iuxta scholas Remen (Pierre Gromors), sans date. In-8 de huit feuillets, lettres italiques, fig. Cet opuscule contient :

Figure représentant la sainte Trinité. En bas, à droite, est la reine Marguerite à genoux devant un prie-Dieu. Pl. in-12 carrée, grav. sur bois, sur le titre.

Figure représentant l'arbre des oraisons placées dans des médaillons. Pl. in-12 en haut., grav. sur bois, au feuillet du titre, verso.

1546.

Tombeau de René du Bellay, de Langey, évêque du Mans, en cuivre jaune, dans le chœur de l'église

1546.
Août 17.
cathédrale de Notre-Dame de Paris, à droite vers le milieu, devant les chaires des chanoines. Dessin in-fol. en haut. Bibliothèque impériale, manuscrits, boetes de l'ordre du Saint-Esprit. Du Bellay.

Portrait de Gabrielle de Bourbon-Montpensier, femme de Louis II, seigneur de la Tremouille. Tableau appartenant au duc de la Tremouille. Miniature in-fol. en haut. Gaignières, t. VIII, pl. 28.

Novemb. 30. Tombeau de Jacques Ricard de Genouillac, dit Galliot, grand maître de l'artillerie et grand écuyer, dans l'église d'Assier en Quercy. Pl. lithogr., in-fol. en haut. Taylor, etc., Voyages pittoresques et romantiques dans l'ancienne France. Languedoc, 1er vol., 2e partie, n° 72.

Portrait en pied de Jacques de Genouillac, grand maître de l'artillerie et grand écuyer de France, sans indication d'où ce monument existait. Dessin colorié, in-fol. en haut. Gaignières, t. VIII, f. 33. = Partie d'une pl. in-fol. en haut. Montfaucon, t. IV, pl. 51, n° 1.

Figure à genoux, du même. Vitrail dans la nef de Saint-Paul à Paris. Dessin colorié, in-fol. en haut. Gaignières, t. VIII, pl. 34. = Partie d'une pl. in-fol. en haut. Montfaucon, t. IV, pl. 51, n° 2.

Paraphrase de l'astrolabe, contenant : les principes de géométrie, la sphère, l'astrolabe ou déclaration des choses célestes, le miroir du monde ou exposition des parties de la terre (par Jacques Focard). Lyon, Jean de Tournes, 1546, in-8, fig. Ce volume contient:

Figures relatives à l'usage de l'astrolabe. Pl. de di- — 1546.
verses grandeurs, grav. sur bois, dans le texte.

Hypnerotomachie, ou discours du songe de Poliphile, dé-
duisant comme amour le combat à l'occasion de Polia,
trad. de l'ital. et mis en lumière par J. Martin. Paris,
pour Jacq. Kerver, 1546, in-fol., fig. Ce volume con-
tient:

Un grand nombre de figures représentant des sujets de
diverses natures, et relatifs au texte de ce singulier
ouvrage. On les croit faites d'après les dessins de
J. Goujon ou de J. Cousin. Pl. de diverses dimen-
sions, grav. sur bois, dans le texte.

Cet ouvrage n'est pas une traduction, mais une imitation de
l'original italien. J. Martin n'était que l'éditeur de cet ou-
vrage, et il n'a pas nommé le traducteur qui était chevalier de
Malte, et que Cicognara croit avoir été le cardinal de Lenon-
court. Il y a eu deux autres éditions par Kerver, l'une de
1554, l'autre de 1561.

Quoiqu'il n'y ait dans ces planches que très-peu de parties
qui puissent être considérées comme relatives à l'histoire de
France, sous le rapport des costumes, ou d'autres détails, j'in-
dique cependant cet ouvrage, à cause de sa célébrité.

Monnaie de Besançon, ville impériale, avec le buste de
Charles-Quint. Partie d'une pl. in-4 en haut. Tobie-
sen Duby, Monnoies des barons, pl. 75, n° 2.

1547.

Portrait d'Henri VIII. Bas-relief de l'hôtel de Bourg- — 1547.
theroulde à Rouen. Pl. in-8 en haut. Séances pu- Janvier 29.

1547. bliques de la Société libre d'émulation de Rouen, 1828, à la p. 122. = Pl. in-8 en haut. Delaquerière, Description historique des maisons de Rouen, t. II, à la p. 226.

Deux monnaies d'Henri VIII, roi d'Angleterre et de France. Partie de deux pl. in-8 en haut. Leake, an historial accunt of english money. 1re série, pl. 4, n° 32; 2e série, pl. 3, n° 29.

Deux sceaux et contre-sceaux de Henri VIII, roi d'Angleterre et de France, défenseur de la foi et seigneur d'Irlande. Partie de deux pl. in-fol. en haut. Trésor de numismatique et de glyptique. Sceaux des rois et reines d'Angleterre, pl. 13, n° 2 ; pl. 14, n° 1.

<small>Le titre de défenseur de la foi fut conféré à Henri VIII, en 1521, par le pape Léon X.</small>

Février 27. Tombe de Bertrand de Rueringuen (*sic*), entre deux piliers au-dessus de la chaire du prédicateur, à gauche dans la nef de l'église des Cordeliers de Paris. Dessin in-8. Recueil Gaignières à Oxford, t. XI. f. 7.

Février 28. Figure de Philippe de Gueldres, duchesse de Lorraine, femme de René II, duc de Lorraine, dans l'église des Cordeliers de Nancy. Partie d'une pl. in-fol. en larg., lithogr. Grille de Beuzelin, Statistique monumentale, pl. 4, n° 5. = Moulage en plâtre. Musée de Versailles, n° 1310.

Février 28. Jetoir de la même. Partie d'une pl. in-fol. en haut.

Paruta, Grævius, 1723, pl. 198, n° 1; t. VII, p. 1272.

1547.

Tombeau de François Ier, à l'abbaye de Saint-Denis, sur lequel sont, avec sa statue, celles de Claude de France, sa femme, morte le 1524, de François Dauphin, mort le 1536, et de Charles, duc d'Orléans, mort le 1545, leurs enfants. Pl. in-8 en haut., grav. sur bois. Rabel, Les antiquitez et singularitez de Paris, dans le texte, fol. 60, verso. = Même planche. Du Breul, Les antiquitez et choses plus remarquables de Paris, dans le texte, fol. 75, verso. = Dessin grand in-8. Recueil Gaignières à Oxford, t. II, f. 51. = Pl. in-fol. carrée. Félibien, Histoire de l'abbaye royale de Saint-Denys, à la p. 564. = Pl. in-8 en haut. Al. Lenoir, Musée des Monuments français, t. III, pl. 102, n° 99. = Pl. in-8 en larg. Idem, t. III, pl. 103, n° 448. = Cinq pl. in-8 en larg. Idem, t. IV, pl. 137 à 141, n° 99. = Douze pl. in-fol., in-4 et in-8, en haut. et en larg. Idem, t. VIII, pl. 262 à 272. = Pl. in-8 en larg., gr. par C. Normand. Landon, t. XII, n° 27. = Deux pl. in-fol. en haut. et en larg., et six pl. in-8 en larg. A. Lenoir, Histoire des arts en France, pl. 77 à 84. = Pl. in-8 en haut. A. Lenoir, Histoire des arts en France, pl. numérotée inexactement dans la description des gravures en tête du recueil, et qui devrait être 84 bis. = Partie d'une pl. in-fol. en haut. Cicognara, Staria della scultura, t. II, pl. 83. = Seize pl. représentant le tombeau de François Ier à Saint-Denis, les figures qui en font partie, et autres sculptures qui s'y voient

Mars 31.

1547. aussi, etc. Tombeau de François Ier, dessiné, publié et gravé par E. F. Imbard. Paris, P. Didot l'aîné, 1817, in-fol., fig. Il y avait eu une édition antérieure datée de l'année 1812. = Partie d'une pl. in-8 en larg. Guilhermi, Monographie — de Saint-Denis, à la p. 142.

<small>La planche de Rabel ne présente pas la statue de Charlotte de France, qui était sur ce tombeau. C'est une erreur singulière.</small>

Urne sépulcrale qui renfermait le cœur de François Ier, en marbre blanc, par Pierre Bontemps, à l'abbaye de Haute-Bruyère. Pl. in-8 en haut. Al. Lenoir, Musée des Monuments français, t. III, pl. 104, n° 539. = Pl. in-8 en haut., grav. par C. Normand. Landon, t. XII, n° 72. = Pl. in-8 en haut. Al. Lenoir, Histoire des arts en France. Cette pl. est numérotée inexactement dans la description des gravures en tête du recueil, et devrait être 84 *ter*. = Quatre pl. in-fol. en larg. Trésor de numismatique et de glyptique, Recueil général de bas-reliefs et d'ornements, 2e partie, pl. 45 à 48. = Pl. in-8 en haut. Guilhermy, Monographie — de Saint-Denis, à la p. 306. = Partie d'une pl. in-4 en larg. Annales archéologiques, B. de Guilhermy, t. VII, à la p. 297.

Buste de François Ier, en bronze, par J. Cousin, du Musée du Louvre. Partie d'une pl. grand in-4 en larg., de Clarac, Musée de sculpture, pl. 1118-1119.

François Ier, roi de France, buste à mi-corps, en bronze, d'un sculpteur inconnu. Musée du Louvre, sculptures modernes, n° 108.

Buste de François Ier, casqué à la Bibliothèque royale de Paris. Pl. in-2 en haut. Dibdin, A bibliographical — tour., t. II, à la p. 496, dans le texte. 1547.

<small>Les attributions de ces trois bustes sont incertaines.</small>

Bas-relief représentant le portrait de François Ier, dans l'hôtel de Burgtheroulde, à Rouen. *Pl.* 17. Planche in-8 en haut. Delaquérière, Description historique des maisons de Rouen, t. II, à la p. 226. = Pl. in-8 en haut. Séances publiques de la Société libre d'émulation de Rouen, 1828, à la p. 122.

François Ier, sculpture en bois. Au cabinet des médailles antiques et pierres gravées. Du Mersan, Histoire du cabinet des médailles antiques et pierres gravées, p. 35.

Buste de François Ier, agathe blanche, gravé par Mathieu del Nassaro, du cabinet du roi. Pl. in-12 en larg. Mariette, t. II, 2e partie, n° 118. = Partie d'une pl. in-fol. en haut. Trésor de numismatique et de glyptique. Recueil général de bas-reliefs et d'ornements, pl. 16, n° 4. = Voir Du Mersan, Histoire du cabinet des médailles antiques et pierres gravées, n° 893, p. 105. = Voir Chabouillet, Catalogue des camées et pierres gravées, de la Bibliothèque impériale, n° 325, p. 64. = Voir Chabouillet. Idem, n° 2485, p. 340.

Buste, à gauche, de François Ier, grande agathe-onix du Cabinet de France. Partie d'une pl. in-fol. en haut. Trésor de numismatique et de glyptique, Recueil général de bas-reliefs et d'ornements, pl. 16,

1547. n° 3. = Voir Du Mersan, Histoire du Cabinet des médailles, antiques et pierres gravées, n° 423, p. 121.

Portrait de François Ier. Tableau du temps, miniature in-fol. en haut. Gaignières, t. VIII, 1. = Pl. in-fol. en haut. Monfaucon, t. IV, pl. 37.

Portrait, en pied, de François Ier. Tableau du temps, miniature in-fol. en haut. Gaignières, t. VIII, 2. = Pl. in-fol. en haut. Montfaucon, t. IV, pl. 37.

Portrait du même, à cheval. Tableau du temps, qui appartenait à M. le premier président de Mesmes. Miniature in-fol. en haut. Gaignières, t. VIII, II. = Pl. in-fol. en haut. Montfaucon, t. IV, pl. 38.

Portrait du même. Médaillon sur un soubassement orné de divers attributs; *tiré d'un tableau de Raphaël Urbin, conservé à Fontainebleau.* Estampe petit in-fol. en haut. Au-dessous, en caractères imprimés, un quatrain : FRANÇOIS, *dont la vertu,* etc. Mézerai, Histoire de France, t. II, p. 380, dans le texte.

Portrait du même, à mi-corps, tourné à gauche, d'après le tableau de Titien, qui est dans le cabinet du Roi, gravé par Gilles-Edme Petit. Estampe petit in-fol. en haut. = Estampe in-12. en haut. Filhol, t. VI, n° 431.

Portrait du même, dans la manière de Léonard de Vinci, original d'un portrait du Musée du Louvre.

FRANÇOIS Ier. 235

Ce portrait est en Angleterre chez lord Ward. Niel, Portraits des personnages français, etc., 1re partie.

1547.

Portrait de François Ier, roi de France, en buste, tête de trois quarts, tournée à droite, la main droite sur le pommeau de son épée, et tenant de la gauche des gants. Tableau attribué à Clouet, Musée du Louvre, tableaux, École française, n° 109.

Portrait du même, en buste, tête vue de trois quarts, tournée à gauche, la main gauche sur la garde de l'épée, la main droite ouverte. Tableau de l'école des Clouet, Musée du Louvre, tableaux, École française, n° 110.

> Ce tableau, provenant de la collection Revoil, a été d'abord attribué à Holbein.

Portrait du même, en buste, tête de trois quarts, tournée à droite. En bas, le nom. Tableau de l'école des Clouet, Musée du Louvre, tableaux, École française, n° 115.

> Il est douteux que ce portrait soit celui de François Ier.

Portrait du même. Tableau du dix-septième siècle, Musée de Versailles, n° 3022.

Portrait du même, de face. Bordure octogone. Sur la console du support, le nom et *Janet pin.*, *N. Montagne scul. Morin ex.* Estampe in-fol. en haut.

Portrait de François Ier, coiffé de sa toque, et très-reconnaissable, quoique représenté en caricature. Il tient par la main une jeune fille vêtue richement et

1547. ayant dans la main gauche un artichaut surmonté d'un caducée, de deux ailes accouplées et de deux clochettes. Dans le fond, un homme élève la main, et de l'index semble prévenir ou menacer le roi. Cet index est démesurément long. On lit sur le cadre : *Francis Ier, and the duchess of Valentinois.* Ce tableau est dans la galerie du château de Hamploncourt. Niel, Portraits des personnages français, etc., 1re partie.

> Ce tableau est une allusion aux amours du roi et à sa mort. Diane de Poitiers ne fut pas la maîtresse de François Ier.

Portrait de François Ier, tiré d'une miniature d'un ouvrage intitulé : *Proverbes et adages*, manuscrit de la Bibliothèque royale. Partie d'une pl. in-fol. en haut. Willemin, pl. 238.

Figure, en pied, de François Ier, d'après une miniature de Niccolò dell'Abbate, élève du Primatice, donnée en 1765 au cabinet des estampes de la Bibliothèque royale par le comte de Caylus. Partie d'une pl. in-fol. en haut. Seroux d'Agincourt, Histoire de l'art, etc., peinture. Pl. CLXIV, n° 31, t. II D, p. 135.
= Estampe gravée par Chenu, d'après une miniature de Niccolò dell'Abbate. In-4 en haut.

> Cette estampe parut en octobre 1768. V. Mercure de France, 1768, octobre, 2° vol., p. 156.

Portrait du même, en buste, tourné à droite, émail peint par Léonard de Limoges, en 1550, du cabinet de M. Debruge-Labarte. Pl. lithogr. et coloriée, in-fol. m° en haut. Du Sommerard, Les arts au moyen âge, atlas, chap. v, pl. 8.

François Ier, à genoux. Émail de Léonard le Limousin, 1547.
d'après les dessins de Primatice, placé dans la restauration du tombeau de Diane de Poitiers, au Musée des Monuments français. Partie d'une pl. in-fol. en haut. Al. Lenoir, Histoire des arts en France, pl. 113.

Saint Thomas, sous les traits de François Ier. Plaque en émaux de couleurs sur fond blanc, détails dorés, avec le chiffre du roi Henri II, peint par Léonard Limosin. Musée du Louvre, émaux, n° 236, comte de Laborde, p. 185.

Portrait de François Ier. Médaillon peint sur cuivre repoussé et doré, dans une bordure d'ébenne enrichie d'émaux, de pierreries et de perles fines. Au revers, sont les initiales de Louise de Savoie, mère de François Ier. Au Musée de l'hôtel de Cluny, n° 1399.

Portrait du même, à genoux. Vitrail aux Célestins de Paris. Partie d'une pl. in-4 en haut. Millin, Antiquités nationales, t. I, n° III, pl. 19, n° 8.

Portrait du même, à genoux. Vitrail à l'église du château de Vincennes. Partie d'une pl. in-4 en larg. Idem, t. II, n° X, pl. 6, n° 6.

Composition allégorique représentant, au fond, à gauche, le roi François Ier, tenant son épée de la main gauche, entrant dans un temple sur la porte duquel on lit : ostiv iovis. Sur le devant, sont de nombreux personnages, les yeux couverts de bandeaux,

qui figurent les vices et les misères de l'humanité. En bas, à gauche : *Rous Floren, Innen. Renatus fecit.* Estampe in-fol. en larg.

Même composition. En bas, à droite : *Dominicus Zenoi Venetus excidebat;* au-dessous, huit vers italiens : *Qualunque ardisce*, etc. Estampe in-fol. en larg.

Portrait de François Ier, en buste, vu de profil et tourné vers la droite. Dans une marge, en haut de la planche, est écrit : *Franciscus Rex Francie;* au milieu de la marge d'en bas, le chiffre de Jacques Bink IGB. Très-petite pl. en haut. (hauteur 1 pouce 6 lignes, les deux marges comprises; largeur 11 lig.). Il y a un pendant de Claude de France. Adam, Bartsch, vol. VIII, p. 293.

Copie de cette estampe, par un graveur anonyme de mérite. Elle ne diffère de la planche originale qu'en ce qu'elle ne porte point de marques, et que les marges d'en bas lui manquent. Très-petite pl. en haut. (hauteur 1 pouce 3 lignes; largeur 11 lignes). Idem.

Portrait du même, en buste, vu de profil et tourné vers la gauche. Il a la barbe longue, les cheveux courts et la tête couverte d'un chapeau rond. Attribué à Jacques Bink, par quelques collecteurs. Pl. de forme ronde (diamètre 1 pouce 6 lignes). Adam Bartsch, vol. x, p. 166.

Portrait du même, à mi-corps, vu de profil et tourné

vers la gauche, gravé par David ou Daniel Hopfer. 1547.
La marque est au milieu en bas. Pl. in-8 en haut.
Adam Bartsch, vol. VIII, pl. 492.

Portrait du même, en pied, dans une niche placée au milieu d'un portail décoré de deux colonnes et d'ornements. Estampe in-fol. m° en haut. Schrenck, Augustissimorum imperatorum, etc., verissimae imagines. Au verso, la vie de ce roi dans un cadre d'ornements gravé sur bois.

Portrait du même, à mi-corps, coiffé d'une toque, tourné à droite, dans un portique. En bas, le nom du roi, âgé de trois ans, en allemand. Estampe in-4 en haut., grav. sur bois.

Portrait du même, à mi-corps, la tête couverte d'un bonnet à plume. Médaillon ovale en haut. On lit autour : FRANCISCUS PRIMUS DEI GRATIA GALLIARU(M) ET NAVARRÆ REX CHRISTIANISSIMUS; en bas, deux petits médaillons et l'écusson de France. Pl. in-4 en haut. Heineccius et Lenekfeldus, Fasti Carolini, à la p. 220.

> Le titre du roi de Navarre, donné à François I^{er} par un érudit allemand, est un fait curieux. Il y a dans le même ouvrage un portrait de Charles IX avec le même titre.

Portrait du même, à mi-corps, vu de trois quarts et dirigé vers la droite. Il est armé de toutes pièces, et tient de la main droite un sceptre dont on ne voit qu'un bout. Sa tête est couverte d'une couronne royale. Vers le haut, à gauche, sont les lettres A. V.

1547. surmontées de l'année 1536. Dans la marge d'en bas, on lit : Franciscus Gallorum rex christianissimus. Gravé par Augustin Venitien. Pl. in-fol. en haut. Adam Bartsch, vol. xiv, p. 378.

Portrait du même, à mi-corps, ayant sur la tête une couronne. Dans le champ, à gauche : 1536, A. V. (Agostino Venetiano). En bas : Franciscus Gallorum rex christianissimus. Estampe in-fol. magno en haut.

> Achillis Bocchii Bonon. Symbolicarum quaestionum de universo genere quas serio ludebat, libri quinque. Bologne, 1555, in-8, fig. Parmi les cent cinquante estampes qui composent cet ouvrage, se trouve la suivante :

Pallas peignant le portrait de François Ier, roi de France. Gravé par Jules Bonasone. Pl. in-8 en haut. Adam Bartsch, vol. xv, p. 157.

—

Portrait de François Ier. *Harrewyn sculp.*, *Brux*, estampe in-12 en haut. Mémoire pour servir à l'histoire de France, par P. de l'Estoile, édition de 1719, t. I, à la p. 1.

Portrait du même, en buste, tourné à gauche, sur un fond fleurdelisé, dans un portique. En bas : mdxviiii. Estampe petit in-4 carrée.

Portrait du même, à mi-corps, presque de face, regardant à gauche, tenant une masse d'armes. En bas, le nom; en haut, à gauche, un casque; à droite le mo-

nogramme de Jacques Prevost, 1536. Estampe in-fol. magno en haut. Robert Dumesnil, t. VIII, p. 5.

1547.
Mars 31.

Commentaria Joannis Constantini in jure Licen, in leges Regias, etc. Parisiis, apud Arnoldum et Carolum les Angeliers fratres, 1549, in-8. Ce volume contient :

Portrait de François I*er*, en buste, de face; bordure ronde ornée ; autour, le nom. Petite pl., grav. sur bois, sur le titre.

Portrait du même, en buste, coiffé d'une toque, tourné à gauche. Médaillon ovale. Autour, le nom; en bas, quatre vers français : L'*Italle creint Encor*, etc. *Thomas de Len Fe; et excudit*. Estampe in-12 en haut.

Portrait du même, à mi-corps, tenant de la main droite le sceptre, et appuyé de la gauche sur la garde de son épée. Pl. petit in-4 en haut. Thevet, Pourtraits, etc., 1584, à la p. 210, dans le texte.

Portrait du même, en buste, couronné de lauriers, tourné à droite. Médaillon ovale. Autour, le nom; en bas : *Rabel excudit*. Pl. in-12 en haut.

Ce portrait est probablement d'une suite citée en totalité ?

Portrait du même, en buste, coiffé d'une toque, tourné à droite. En haut, à droite, l'écusson de France. Estampe in-fol. en haut., grav. sur bois.

Portrait du même. Estampe gravée par Pierre Brebiette; au département des estampes de la Bibliothèque impériale. *Très-rare*.

1547. Portrait du même, en buste, tourné à droite. Médaillon ovale. Autour le nom. En bas, deux vers latins : *Galle, tuum regem,* etc. Estampe petit in-4 en haut.

Portrait du même, d'après les monuments du temps; ovale, in-12 en haut., grav. sur bois. Du Tillet, Recueil des roys de France, p. 243, dans le texte.

Portrait du même. *ABoizot del. Et. Fressard sculp.* In-8 en haut. Velly, Villaret et Garnier, Portraits, t. II, p. 77.

Portrait inachevé, du même, sans désignation d'où ce monument était. Dessin in-fol. en haut. Gaignières, t. VIII, pl. 3.

Portrait du même, vu de trois quarts, tourné à droite. Dessin au crayon noir, rouge et jaune. Rogné, Musée du Louvre, dessins, École française, n° 33 508.

Portrait du même, en buste, tourné à gauche, coiffé d'une toque à plume blanche. Dessin anonyme, à la pierre noire et à la sanguine. Musée du Louvre, dessins, École française, n° 33 430.

Portrait du même, en buste, tourné à droite, coiffé d'un bonnet, d'après un dessin aux crayons du temps. Pl. in-fol. en haut., coloriée. Niel, Portraits des personnages français, etc., 1re série.

Quarante-neuf monnaies de François Ier. Petites pl. grav. sur bois, tirées sur dix feuilles in-4. Hautin, fol. 221, 223, 225, 227, 229, 231, 233, 235, 237, 239.

Cinq monnaies du même. Petites pl. grav. sur bois. 1547.
Ordonnance, etc. Anvers, 1633, feuillet D, 8.

Deux monnaies du même. Petites pl. grav. sur bois.
Idem, feuillet K, 1.

Monnaie du même. Petite pl. grav. sur bois. Idem,
feuillet Q, 4.

Deux monnaies du même. Petites pl. grav. sur bois.
Idem, feuillet Q, 6.

Trente-six monnaies du même. Trois pl. in-4 en haut.
Le Blanc, pl. 328 *a*, *b*, 330, aux p. 328 et 330.

Dix-sept monnaies du même. Dessins, trois feuilles in-fol.; supplément à Le Blanc, manuscrit. Bibliothèque de l'Arsenal. Fol. 25, 26, 27.

Monnaie du même. Partie d'une pl. in-fol. en haut.
Du Cange, Glossarium, 1678, t. II, 2 p. 629-630,
dans le texte. — Idem, 1733, t. IV, p. 924, n° 24.

Monnaie du même. Partie d'une pl. in-fol. en haut.
Du Cange, Glossarium, 1733, t. IV, p. 932, n° 1.

Trois monnaies du même. Partie d'une pl. in-fol. en
haut. Idem, t. IV, p. 965, nos 5 à 7.

Deux monnaies du même. Partie d'une pl. in-fol. en
haut., grav. sur bois, nos 26, 27. Muratori, Antiquitates italicæ, etc., t. II, à la p. 609-610, dans le texte.

Deux monnaies du même. Partie d'une pl. in-4 en
haut., grav. sur bois. Argelati, t. I, pl. 19, nos 26-27.

1547. Quatre monnaies du même. Partie d'une pl. in-4 en haut., grav. sur bois. Idem, t. III; Appendix, pl. 5, n⁰ˢ 37 à 40.

Monnaie du même. Partie d'une pl. in-4 en haut., grav. sur bois. Idem, t. III; Appendix, pl. 9, n° 6.

Monnaie du même. Petite pl. grav. sur bois. Idem, t. V, feuillet 21, verso, dans le texte, numérotée xi pour xii ; texte feuillet 20, verso, numérotée xii.

Monnaie du même. Petite pl. en larg. Köhler, t. XVII, p. 169, dans le texte.

Deux monnaies du même. Partie d'une pl. in-4 en haut. Tobiesen Duby, Monnoies des barons, supplément, pl. 5, n⁰ˢ 7, 8.

Deux monnaies du même. Partie d'une pl. in-4 en haut. Saint-Vincens, Monnaies des comtes de Provence, pl. II, n⁰ˢ 7, 8.

Deux monnaies du même. Pl. in-8 en haut., lithogr. De Bastard, Recherches sur Randan, pl. 16, à la p. 188. La table porte pl. 17.

Treize monnaies du même. Partie d'une feuille in-fol. en haut. Trésor de numismatique et de glyptique, Histoire par les monuments de l'art monétaire chez les modernes, pl. 6, n⁰ˢ 3 à 15.

Douze monnaies du même. Partie d'une pl. in-fol. en haut. Idem, pl. 7, n⁰ˢ 1 à 12.

Monnaie ou pièce de plaisir, du même. Partie d'une

pl. lithogr. in-8 en haut. Revue numismatique, 1838; E. Cartier, pl. 15, n° 9, p. 382.

1547.

Monnaie du même. Partie d'une pl. in-4 en haut. Conbrouce, t. III, pl. 67.

> Le Catalogue, à la fin du volume, fait confusion pour les pièces de cette planche.

Trois monnaies du même. Pl. in-4 en haut. Conbrouce, t. III, pl. 69.

Monnaie du même. Partie d'une pl. in-4 en haut. Idem, t. IV, pl. 196, n° 3.

Monnaie du même. Pl. in-4 en haut. Idem, t. IV, pl. 198.

Vingt monnaies du même. Partie de deux pl. in-4 en haut. Du Cange, Glossarium, 1840, t. IV, pl. 14, nos 13 à 20, et pl. 15, nos 1 à 12.

Sept monnaies du même. Partie d'une pl. in-8 en haut. Bulletin de la Société de statistique — du département de l'Isère, 2e série, t. II, à la p. 350.

Quarante-quatre monnaies du même. Trois pl. et partie de pl. in-8 en haut. Berry, Études, etc., pl. 51, nos 1 à 17; pl. 52, nos 1 à 11; pl. 53, nos 1 à 12; pl. 54, nos 1 à 4; t. II, p. 351 à 376.

Monnaie du même. Partie d'une pl. in-4 en haut. Poey d'Avant, pl. 5, n° 13, p. 71.

Monnaie du même. Petite pl. grav. sur bois. Bourassé, La Touraine, p. 570, dans le texte.

1547. **Médaillon d'or** représentant François Ier, en buste, qui est au cabinet du Roy. *Venenault delin.*, 1722. Dessin in-8 rond, sur une feuille in-fol. Miscellanea eruditæ antiquitatis, etc., ex museo du Tilliot. Recueil manuscrit in-fol., 4 vol., bibliothèque de l'Arsenal, t. IV.

Médaille de François, duc de Valois, depuis François Ier, à l'âge de dix ans. Rev. La salamandre. Partie d'une pl. in-fol. en haut. Montfaucon, t. IV, pl. 36, n° 2.

Vingt-six médailles de François Ier. Quatre pl. et partie d'une, petit in-fol. en haut. Mézerai, Histoire de France, t. II, p. 586, 588, 590, 592 et 594, dans le texte.

Médaille du même. Pl. in-16 en larg. Daniel, t. VII, p. 929, dans le texte.

Médaille du même. Rev. Louis XII. Partie d'une pl. in-fol. en haut. Trésor de numismatique et de glyptique. Médailles françaises, 1re partie, pl. 5, n° 3.

Trois médailles du même. Partie d'une pl. in-fol. en haut. Idem, pl. 7, nos 2, 4, 5.

Trois médailles du même. Partie d'une pl. in-fol. en haut. Idem, pl. 8, nos 4, 5, 7.

Cinq médailles ou médaillons sans revers du même. Partie d'une pl. in-fol. en haut. Idem, pl. 10, nos 2 à 5 et 7.

Médaille d'or du même. Partie d'une pl. in-4 en haut.

Pierquin de Gembloux, Histoire monétaire et philologique du Berry, pl. 8, n° 13.

1547.

Sceau et contre-sceau de François Ier. Pl. in-fol. en haut. Wree, La généalogie des comtes de Flandre, p. 101 *a*; preuver 2, p. 223.

Sceau du même. Pl. de la grandeur de l'original (?), grav. sur bois. Nouveau traité de diplomatique, t. IV, p. 154.

Sceau du même et contre-sceau. Partie d'une pl. in-fol. en haut. Trésor de numismatique et de glyptique. Sceaux des rois et reines de France, pl. 15, n° 1.

Casque, bouclier et épée de François Ier, au cabinet des antiques et médailles de la Bibliothèque royale. Quatre pl. in-fol. en haut. Willemin, 257 à 260. = Pl. lith. et coloriée in-fol. m° en haut. Du Sommerard, Les arts au moyen âge. Album, 3e série, pl. 28. Les deux masses d'armes que l'on a groupées avec ces armures leur sont entièrement étrangères.

> Ces magnifiques armures, ciselées et damasquinées, sont attribuées à Benvenuto Cellini, mais sont dans tous les cas des monuments remarquables de l'art italien de cette époque. Il est d'ailleurs douteux qu'elles aient appartenu à François Ier. Apportées de Hollande, elles furent déposées au cabinet des antiques, en vertu d'un arrêté du comité d'instruction publique, du 16 juillet 1795.
>
> Voir : Du Mersan, Histoire du cabinet des médailles antiques et pierres gravées, p. 4.
>
> Voir : Chabouillet, Catalogue — des camées et pierre gravées de la Bibliothèque impériale, nos 3195, 3196, p. 549.
>
> Les pièces d'armures de cet article et des articles suivants

1525?
ont été, en partie, ôtées, dans ces derniers temps, des collections où elles se trouvaient, pour être placées au Musée des souverains, au Louvre.

Belle armure, dite l'*armure aux lions*, provenant de l'arsenal de Sedan, où elle était attribuée, probablement à tort, à François 1er. Musée de l'artillerie. De Saulcy, n° 118. = Pl. in-fol. en haut. Willemin, pl. 256. = Partie d'une pl. in-fol. en haut. Chapuy, etc., Le moyen âge pittoresque, 3e partie, n° 78. = Pl. in-8 en haut., grav. sur bois sans bords. Lacroix, Le moyen âge et la Renaissance, t. IV. Armurerie, 16, dans le texte.

Éperon de François 1er, en acier, de la collection de l'hôtel de Cluny. Partie d'une pl. lith. et coloriée in-fol. m° en haut. Du Sommerard, Les arts au moyen âge. Album, 3e série, pl. 29, n° 2.

Cet éperon provenait de Madrid, ainsi que les étriers du même roi, donnés, 10e série, pl. 35, ci-après.

Étriers au chiffre et à la devise de François Ier, en cuivre doré. Au Musée de l'hôtel de Cluny, n° 1528. = Partie d'une pl. in-fol. en haut. Trésor de numismatique et de glyptique. Recueil général de bas-reliefs et d'ornements, 2e partie, pl. 42, n° 6. = Partie d'une pl. grav. par le procédé de A. Collas, in-fol. m° en larg. Du Sommerard, Les arts au moyen âge. Album, 10e série, pl. 35.

Bouclier en fer que l'on croit avoir appartenu à François Ier, du cabinet de M. de Monville. Pl. in-fol. en haut. Willemin, pl. 262.

C'est la genealogie des tres chretiens roys de France qui y ont regné depuis que les francoys vindrent habiter sur la riviere de Seine, jusqu'au roy Francoys premier de ce nom, etc. Paris, 1520. Pierre Vidouc, pour Galliot du Pree. In-fol. goth. Ce recueil se compose de :

1547.

Sept feuilles imprimées d'un seul côté, avec des figures, grav. sur bois.

Les Genealogies, Epitaphes et Effigies de tous les roys de frāce, etc., par Ichan Bouchet, dedić à Francois premier. Paris, sans nom d'imprimeur, 1530. Petit in-4 goth., fig. *Rare*. Ce volume contient :

Portraits des rois de France et des princes dont ils ont tiré leur origine, Anthénor, Priam, etc., et depuis Pharamond jusqu'à François Ier; ils sont représentés en bustes. Très-petites pl. en haut., grav. sur bois, dans le texte.

Les genealogies, Epitaphes et effigies de tous roys de frāce avec le sommaire des gestes de quarāte Roys, et deux Ducz q̄ regnerent en Germanie sur les frācois auant Pharamōd, etc. Imprimez nouuellemēt a Paris, Lan mil cinq cēs xxx. In-12 goth., fig. *Rare*. Ce volume contient :

Les portraits des rois de France, en buste, depuis Pharamond, jusqu'à François Ier. Petites pl. en haut., grav. sur bois, dans le texte.

Epitaphes des Roys de France, qui ont regné depuis le Roy Pharamond, iusques au Roy Francoys premier de ce nom. Auec les Effigies, portraictes au vif, ainsi quelles sont taillees en pierre, par ordre en la grāt salle du

1547. Palais Royal de Paris, par maistre Barthelemy Chasseneu, en vers. Bourdeaulx, Jehan Mentele, alias de Vaten. Sans date. Petit in-8, lettres italiques, fig. *Rare*. Ce volume contient :

Figure représentant le sac de la ville de Troye. Pl. in-12 en haut., au f. 2, verso.

Cinquante-sept portraits des rois de France, depuis Pharamond jusqu'à François Ier, 58e roi. Le 19e roi manque. Petites pl. en haut., entourées de bordures, grav. sur bois, dans le texte.

Les tres elegantes annales des tres preux et excellens moderateurs des Gaules, depuis la triste desolation de la Cite de Troye, jusques au regne du tres vertueux roy Francois a present regnant, compilées par feu Me Nicolle Gille, et depuis additionnees selon les modernes historiens. Paris, Nic. Cousteau, 1538. 2 tomes en un vol. In-fol. goth., fig. *Rare*. Ce volume contient :

Frontispice gravé; bordure avec sujets, en bas, l'adoration des rois. Pl. in-fol., grav. sur bois.

Figure représentant un homme assis, parlant à des auditeurs également assis. Pl. in-8 en larg., grav. sur bois, au commencement du texte.

Portraits des rois de France, en buste. Très-petite pl. en haut., grav. sur bois, dans le texte.

Quelques autres figures relatives à l'ouvrage. Pl. de diverses grandeurs, grav. sur bois, dans le texte.

Marque de Guillaume le Bret. Pl. in-16, grav. sur bois, feuillet dernier, verso.

FRANÇOIS 1ᵉʳ. 251

Les anciennes et modernes genealogies des roys de 1547.
France, etc. (par Jean Bouchet). Paris, à l'enseigne de
lelephant (chez Fr. Regnault), 1541. In-8, goth., fig.
Ce volume contient :

Portraits des rois de France depuis Pharamond jusqu'à
François Iᵉʳ, à mi-corps. Petites pl. en haut., grav.
sur bois, dans le texte.

Anacephaleoses genesum sapienter que dicta et monodiæ
quinquaginta octo illustrium Francorū Regum à Phara-
mundo ad Rhenum primō sedente usque ad Franciscum
Valesium. Francisco Bonado Angeriacensi Aquitano
Bucomiaste; en prose et en vers. Paris, Pierre Gro-
mors, 1543. In-8, fig. *Rare.* Ce volume contient :

Portraits des rois de France, depuis Pharamond jusqu'à
François Iᵉʳ, en buste. Pl. in-32 en haut., grav. sur
bois, dans le texte.

Epitome gestorum LVIII regum Franciæ, a Pharamondo
ad hunc vsque christianissimum Franciscum Valesium :
Epitome des gestes des cinquante-huict roys de France,
depuis Pharamond jusques au present tres chrestien
Francoys de Valois. Lyon, par Balthazar Arnoullet,
1546. Petit in-4, texte latin et français. Ce volume con-
tient :

Frontispice gravé représentant un cartouche sur lequel
est le titre gravé.

Cinquante-huit portraits des rois de France, depuis
Pharamond jusques à François Iᵉʳ, en buste. Ils por-
tent le monogramme du graveur inconnu.... Les

1547. n^{os} 48 et 58 n'ont pas de monogramme. Estampes ovales in-16 en haut., dans le texte.

> On attribue ces estampes à Woeriot, ou bien à Claude Corneille, de Lyon.
> Ces mêmes estampes ont servi à une autre édition de cet Epitome, imprimé à Lyon, en 1552, in-4, où elles sont collées dans le texte.
> Elles se voient aussi dans la chronique abrégée, imprimée en 1555.
> Elles se trouvent peut-être dans le volume intitulé : Regum Francorum a Faramondo ad Henricum II imagines, etc. Lugduni, Balthazar Arnoulletus, 1554. Petit in-fol.
> Ces planches sont aussi dans une chronique imprimée à Lyon, en 1570, ci-après indiquée.

Les treselegantes et copieuses Annales des treschrestiens et excellens moderateurs des belliqueuses Gaules. Depuis la triste desolation de la tresinclyte et fameuse cité de Troye, iusques au regne du tresvertueux roy Francoys..... par Nicolas Gilles, iusques au temps du roy Loys unziesme, et depuis additionnes selon les modernes historiens, iusques en Lan 1547. Paris, Galliot du Pré, 1547. In-fol., 2 vol. Exemplaire sur vélin. Bibliothèque impériale. Cet exemplaire contient :

Soixante-cinq miniatures représentant des faits et des personnages de l'histoire de France ; l'auteur dans son cabinet, portraits des rois en médaillons, généalogies, conférences, conseils ; lettres peintes. Pièces de diverses grandeurs, dans le texte.

> Ces miniatures, d'un travail peu remarquable, mais soigné, sont intéressantes pour des détails de vêtements et quelques autres. La conservation est très-belle.
> Ce volume porte les armes de Cl. d'Urfé.

Cronique sommairement traictée des faictz héroïques de 1547.
tous les Roys de France et des personnes et choses me-
morables de leurs temps. Lyon, Clément Baudin, 1570.
In-8, fig. Ce volume contient :

Figures représentant les portraits des rois de France,
depuis Pharamond jusqu'à François Ier, en buste.
Médaillons ovales en haut., en ronds, in-12, dans le
texte.

> Ces planches sont les mêmes que celles de l'ouvrage intitulé :
> Epitomes des Roys de France, etc. Lyon, Balthasar Arnoullet,
> 1546. Voir à cet ouvrage ci-avant.
> Les portraits des rois de France contenus dans ce volume,
> sont imaginaires, sauf ceux des derniers rois. Cette obser-
> vation doit être faite aussi pour les ouvrages précédents de la
> même nature.

Lettre initiale peinte d'un manuscrit intitulé : Les cro-
niques et gestes Des trebaulx et tres vertueux faitz
du Treschrestien Roy Francoys Premier de ce nom,
appartenant à John North, esq. Pl. in-4 en haut.
Dibdin; The bibliographical decameron, t. I, à la
page cxv.

La cour du roi François Ier; il est assis sur son trône
et entouré de divers personnages, miniature du
temps, du cabinet de M. de Gaignières. Pl. in-fol.
en haut. Montfaucon, t. IV, pl. 34.

Image symbolique de la cour du roi François Ier, tapis-
serie appartenant à M. de Caumartin. Pl. in-fol. en
larg. Montfaucon, t. IV, pl. 35.

Deux gardes du corps du roi François Ier, miniature du
temps. Deux miniatures et deux dessins coloriés in-

1547.	fol. en haut. Gaignières, t. XIII, 78 à 81. = Partie d'une pl. in-fol. en haut. Montfaucon, t. IV, pl. 40, n°ˢ 2, 3.

Figure d'un seigneur de la cour de François Ier, tiré d'un tableau du temps. Partie d'une pl. in-fol. en larg. Montfaucon, t. IV, pl. 52, n° 3.

Tableau représentant le lever d'une dame de la cour, de l'école du Primatice. Au Musée de l'hôtel de Cluny, n° 760. = Pl. lith. et coloriée in-fol. en haut. Du Sommerard, Les arts au moyen âge, Atlas, chap. 6, pl. 7.

Trois dames inconnues de la cour de François Ier, en pied, sans indication d'où ces monuments existaient. Trois dessins coloriés in-fol. en haut. Gaignières, t. VIII, 82 à 84.

Costumes civils et militaires, scènes de chasses de l'époque de François Ier, d'après une tapisserie du Musée du Louvre. Pl. lith. et coloriée in-fol. m° en larg. Du Sommerard, Les arts au moyen âge, Album, 6e série, pl. 39.

Figure d'un bourgeois du temps de François Ier, au portail de l'église paroissiale de Gisors. Partie d'une pl. in-4 en haut. Millin, Antiquités nationales, t. IV, n° xlv, pl. 2, n° 1.

HENRI II.

1547.

Figure de François des Ursins, baron de Trainel, en Champagne, seigneur de Doué et de la Chapelle, en Brie, sur sa tombe, dans la chapelle de Saint-Rémy, de l'église Notre-Dame de Paris. Dessin in-fol. en haut. Gaignières, t. VIII, 106. = Partie d'une pl. in-fol. en haut. Montfaucon, t. IV, pl. 53, n° 2. = Dessin in-fol. en haut. Bibliothèque impériale, manuscrits, boîtes de l'ordre du Saint-Esprit, Juvenel.

1547.
Avril 20.

Combat de la Chasteneraye et de Jarnac. Pl. représentant ce combat, dans un cadre entouré de huit médaillons offrant des scènes de tournois, in-fol. en larg. Wulson de la Colombière, Le vray théâtre d'honneur, 2⁰ partie, p. 415.

Juillet 16.

> Quoique cette planche ne soit point gravée d'après un monument du temps, je crois devoir l'indiquer à la date du fait, comme composée d'après des documents de l'époque.

Le sacre et couronnement du Roy Henry deuxième de ce nom (Paris). De l'imprimerie de Robert Estienne. Sans date. In-8 de 20 feuillets. *Très-rare.* Cet opuscule contient :

Juillet 25.

Figure représentant l'intérieur de l'église de Reims, au moment du sacre du roi Henri II. Sur le devant on voit l'autel et à droite le cardinal de Lorraine officiant. Le roi sur son trône. Au fond, des personnages

1547. sur la galerie. Pl. in-8 en haut., grav. sur bois, dans le texte, f. 6, verso.

Le sacre et couronnement du tres auguste et tresvertueux et tres cretien roy Henry deuxiesme, en vers. Manuscrit sur vélin du xvi° siècle, in-4, maroquin rouge. Bibliothèque de l'Arsenal, manuscrits français, belles-lettres, n° 113. Ce volume contient :

Miniature représentant l'écusson de France, entouré du cordon de l'ordre de Saint-Michel, placé dans un cadre, sur un fond parsemé du chiffre de Henri II (H D ou H, C.), de croissants et d'étoiles. Au bas : AV ROY. Pièce petit in-4 en haut., au feuillet 1, recto.

Miniature représentant un cadre dans le milieu duquel est le titre ci-avant. Le fond est parsemé, comme à la première miniature. Pièce idem, au même feuillet, verso.

Miniatures de bonne exécution. Le texte offre de l'intérêt. Ce volume porte la signature de Guyon de Sardière.
La conservation est très-belle.

Reliquaire d'argent et de cuivre doré et argenté représentant la résurrection du Christ, quatre personnages dormant et six anges; donné à la cathédrale de Reims par Henri II, le 26 juillet 1547, jour où il fut sacré dans cette église. Deux pl. in-4 en larg., lith. Prosper Tarbé ; Trésor des églises de Reims, à la p. 61.

Le sacre de Henri II eut lieu le 25 juillet. Cependant il est indiqué, dans quelques citations, au 26.

Médaille de Henri II, pour son sacre. Partie d'une pl. in-fol. en haut. Trésor de numismatique et de glyptique. Médailles françaises, 1^re partie, pl. 11, n° 4.

1547.
Juillet 25.

Tombeau de Nicolas de Hue, en pierre, hors de l'église des Célestins de la ville de Metz, à la porte de l'entrée, à main droite. Dessin in-fol. Recueil Gaignières à Oxford, t. XIII, f. 106.

Août 25.

Tombe de Geoffroi de Baudin, devant les marches du grand autel, au milieu, dans l'église des Mathurins de Paris. Dessin in-4. Recueil Gaignières à Oxford, t. XI, f. 19.

La passion de Jesus christ Jouee à Valenciennes, L'an 1547. Mistère. Manuscrit sur papier du xvi^e siècle. In-fol., veau brun. Bibliothèque impériale, manuscrits, supplément français, n° 5155. Ce volume contient :

Dessin colorié représentant diverses parties des décorations qui servaient à la représentation de ce mystère. On lit en haut : *Le téatre ou hourdement pourtraict come il estait quāt fut joue le mistere de la passion de n̄re S Jeschrist*. Pièce in-fol. mag° en larg., en tête du volume.

Trente-quatre dessins coloriés représentant des scènes de ce mystère. Pièces petit in-4 en larg., dans le texte.

Cartouche contenant une inscription portant que Hubert Cailleau, painctre, a painct les histoires sur chacune

1547. journée de ce libure, comme aussi il fut joueur audict mistere de plusieurs parchans (rôles), etc.

> Ces dessins, d'un travail peu remarquable, sont fort curieux, parce qu'ils font connaître divers détails sur la manière dont étaient représentés les mystères joués à cette époque. Il faut remarquer aussi que le peintre Aubert Cailleau fut acteur et joua divers rôles dans ce mystère, circonstance dont aucun autre exemple n'est connu.
>
> La conservation de ce curieux et précieux manuscrit, acheté en 1856, est bonne.

Clarissimi viri D. Andreæ Alciati emblematum libri duo. Lugduni, apud Jean Tornesium et Gulielmum Gazeium, 1547. In-16. fig. Ce volume contient :

Figure représentant des emblèmes. Petites pl. en larg., grav. sur bois, dans le texte.

> Ces figures ont été aussi placées dans l'édition de 1548.

Marguerites de la marguerite des princesses, tres illustre Royne de Navarre. — Suite des marguerites, etc., en vers. Lyon, Jean de Tournes, 1547. In-8, caractères italiques, 2 vol. *Rare.*

Quelques figures représentant des sujets relatifs à ces poésies. Petites pl. en larg., grav. sur bois, dans le texte du second volume.

Le theatre des bons engins, auquel sont contenus cent emblemes moraux, composé par Guillaume de la Perriere tholosain. Lyon, Jean de Tournes, 1547. In-16, fig. Ce volume contient :

Quelques figures représentant des emblèmes. Petites pl. en larg., grav. sur bois, dans le texte.

Monnaie de Jean Rodolphe, abbé de Murbach et de 1547.
Lure, jusqu'en 1570. Partie d'une pl. in-4 en haut.
Tobiesen Duhy ; Monnoies des barons, pl. 13, n° 1.

Monnaie ou mereau d'un abbé de Romans, dans le
Dauphiné. Partie d'une pl. in-4 en haut. Tobiesen
Duby ; Monnoies des barons, pl. 15. = Petite pl.
grav. sur bois. De Fontenay; Manuel de l'amateur
de jetons, p. 232, dans le texte.

Jeton de Claude Marchant, de la chambre des comptes
de Blois, sous François I^{er}. Partie d'une pl. in-8 en
haut. Revue numismatique, 1847. A. Duchalais,
pl. 3, n° 6, p. 60.

1548.

Figure de Jeanne Briçonnet, femme de Robert Piedfer, 1548.
escuyer, seigneur de Guyencourt, Viry et Garen- Janvier 14.
cières, sur sa tombe, au milieu de la nef de l'an-
cienne église des Blancs-Manteaux, à Paris. Dessin
in-fol. en haut. Gaignières t. VIII, 111. = Dessin
in-8. Recueil Gaignières à Oxford, t. XII, f. 43. =
Partie d'une pl. in-4 en haut. Millin ; Antiquités na-
tionales, t. IV, n° xlvii, pl. 6, n° 4.

Tombeau de François de Lannoy, seigneur de Morvil- Juillet 13.
ler, Folleville, etc., et de Marie de Genli, sa femme,
morte le (. 1550 ?) dans l'église de Fol-
leville. Pl. lith. in-8 en haut.. Mémoires de la So-
ciété des antiquaires de Picardie, t. X; Ch. Bazin,
pl. 3.

<small>Voir l'article suivant.</small>

1548.
Juillet 13.

Tombeau de François de Lannoy, seigneur de Morviller, Folleville, etc., capitaine de la ville d'Amiens et de mil hommes de pied et cent chevaulx legers, et de Marie de Hangest, sa femme, morte le. dans l'église du château de Folleville (Somme). Pl. in-4 en haut., lith. Bazin ; Description historique de l'église et des ruines du château de Folleville, pl. 3, p. 29 et suiv.

> A Folleville, on disait que ce tombeau est celui d'Emmanuel de Gondy et de Marguerite de Silly, sa femme. Cette attribution est inexacte.

Septemb. 23.

La magnificence de la superbe et triumphante entree de la noble et antique Cité de Lyon, faicte au Treschrestien Roy de France Henry deuxiesme de ce nom, et à la Royne Catherine, son Espouse, le xxiii de septembre M.D.XLVIII. Lyon, Guillaume Rouille, 1549. Petit in-4, lettres rondes, fig. *Rare*. Ce volume contient :

La figure du capitaine à pied. Au-dessous, figure du capitaine, debout, cuirassé, avec un casque et tenant une pique en travers. Pl. in-8 en haut., grav. sur bois, feuillet C, 4, recto, dans le texe.

La figure du capitaine à cheval. Au-dessous, figure du capitaine à cheval, allant à gauche; son casque est orné de longues plumes. Pl. in-8 en haut., grav. sur bois, au feuillet D, 1, verso, dans le texte.

L'obélisque. Au-dessous, figure d'un obélisque, sur le milieu duquel est l'écusson de France, à droite, deux hommes debout. Pl. in-8 en haut., grav. sur bois, au feuillet D, 4, recto, dans le texte.

Le portal de Pierrencise. Au-dessous, un arc à une porte orné de colonnes torses. Pl. in-8 en haut., grav. sur bois, au feuillet E, 2, recto, dans le texte.

1548.

L'arc de Bourgneuf. Au-dessous, arc de triomphe à une porte, orné de quatre statues dans des niches. Pl. in-8 en haut., grav. sur bois, au feuillet E, 4, verso, dans le texte.

Le trophée du Griffon. Au-dessous, colonne à laquelle est attaché un trophée et surmontée d'un personnage soutenu par la lettre H, Henri II ; à gauche et à droite, deux figures de victoires sur des piédestaux. Pl. in-8 en haut., grav. sur bois, au feuillet F, 3, recto, dans le texte.

Le double arc du port Sainct Pol. Au-dessous, arc à deux portes dans lesquelles on voit les figures couchées de la Saône et du Rhône. Pl. in-8 en haut., grav. sur bois, au feuillet F, 4, verso, dans le texte.

L'arc triumphal du temple d'honneur et vertu. Au-dessous, arc à une porte, orné de cariatides et figures, surmonté d'un attique et d'un petit temple rond. Pl. in-8 en haut., grav. sur bois, au feuillet G, 3, recto, dans le texte.

La perspectiue du Change. Au-dessous, place publique, ornée de statues, d'une fontaine, d'un temple au fond. Pl. in-8 en haut., grav. sur bois, au feuillet G, 4, dans le texte.

Occasion du grand Palais. Au-dessous, figure représentant un vase, sur lequel est une femme debout et

1548. d'où sort une colonne surmontée d'une fleur de lis, dans un portique rond. Pl. in-8 en haut., grav. sur bois, au feuillet H, 2, recto, dans le texte.

La colonne de Victoire en la place de l'Arceuesché. Au-dessous, une figure représentant une colonne sur le piédestal de laquelle sont deux figures tenant des bâtons au bout desquels sont des flammes; sur la colonne est une Victoire. Au bas, quelques personnages. Pl. in-8 en haut., grav. sur bois, au feuillet H, 3, verso, dans le texte.

Le Port de l'Arceuesche. Au-dessous, figure représentant un portique entre deux tours au bord d'un courant d'eau, sur lequel est une espèce de gondole. Pl. in-8 en haut., grav. sur bois, au feuillet I, 1, recto, dans le texte.

Suit : l'entrée de la Royne.

La Gallere blanche, noire et rouge. Au-dessous, une galère naviguant à gauche ; sur le devant, une barque à trois rames. Pl. in-8 en haut., grav. sur bois, au feuillet L, 1, verso, dans le texte.

La Gallere blanche et verte. Au-dessous, une galère naviguant à droite. Sur le devant, une barque à trois rames. Pl. in-8 en haut., grav. sur bois, au feuillet L, 2, recto, dans le texte.

Le Bucentaure. Au-dessous, barque naviguant à droite, sur laquelle est un pavillon à quatre pilastres, avec de nombreux personnages. Pl. in-8 en haut., grav. sur bois, au feuillet L, 2, verso, dans le texte.

Ce volume est curieux en ce qu'il est un des premiers qui

offrent les détails de l'entrée d'un roi dans une grande ville, et des cérémonies et décorations usitées dans ces sortes de cérémonies. Voir à 1549, juin, 16.

1548.

La magnifica et triumphale entrata del chistianiss. Re di Francia Henrico secondo di queste nome fatta nella nobile et antica città di Lyone a luy et a la sua serenissima consorte Chatarina alli 21 di septembri 1548, etc. In Lyone. Appresso Gulielmo Rouillio, 1549. Petit in-4 en lettres cursives (italiques), fig. *Rare*. Ce volume contient :

Septemb. 23.

Les mêmes planches que l'édition française précédente. Il est donc inutile de donner ici les titres de ces planches, qui sont en italien dans cette édition italienne.

« Le grand triumphe, faict a l'entrée du treschrestien, et tousiours victorieux monarche, Henry second de ce nom, Roy de France, en sa noble ville et cite de Lyon, Et de la Royne Katherine son espouse. » Paris, Arnoul Langelier, 1548. — In-12. *Très-rare*. Cet opuscule contient l'estampe suivante :

Henri II à cheval, allant vers la droite, suivi de deux chevaliers et précédé de quelques autres, grav. sur bois. Pièce carrée, 79 millim. sur le titre de l'ouvrage.

———

Salle magnifique élevée sur un grand bateau, à Lyon, pour l'entrée du roi Henri II dans cette ville, d'après une estampe de l'ouvrage contenant la description de cette entrée. Pl. in-fol. en haut. Montfaucon, t. V, pl. 1.

Armoiries et devises, sur sept tapisseries ayant appar-

Octobre 20.

1548. tenu à Antoine de Bourbon, roi de Navarre, et à Jeanne d'Albret, sa femme. Sept dessins coloriés in-fol. en haut. Recueil d'anciennes tapisseries. Bibliothèque impériale, estampes.

Nov. 24. Figure de Philipes de Cossé, Cossé-Brissac, évêque de Coutances, abbé de Saint-Jouin, conseiller au conseil privé du roi, en relief, sur son tombeau, contre le mur de la sacristie de l'église de Brissac, en Anjou. Dessin in-fol. en haut. Gaignières, t. VIII, 108. = Partie d'une pl. in-fol. en haut. Montfaucon, t. IV, pl. 50, n° 3. = Quatre dessins in-fol. en haut. Bibliothèque impériale, manuscrits, boetes de l'ordre du Saint-Esprit. Cossé.

Décemb. 3. Tombe de Philippe de Mondor, à l'entrée, à droite, dans la chapelle de la Vierge, derrière le chœur de l'église de Notre-Dame de Rouen. Dessin in-8. Recueil Gaignières à Oxford, t. IV, f. 4.

Chapitre de l'ordre de Saint-Michel tenu par le roi Henry II en 1548. Représentation de ce chapitre, dans une bordure d'ornement. En bas : *Ph. Simonneau fil^s sculp*. Pl. in-4 en haut.

<small>J'ignore à quel ouvrage appartient cette planche.</small>

Tableau d'autel représentant la nativité et l'ascencion de Jésus-Christ, avec les figures coloriées de Bertrand de Kueringuen, doyen de la cathédrale, mort 1548, et de Loys Fardeau, chanoine, mort 1565, qui présentèrent ce tableau. Il est placé dans l'aile gauche, près la clôture du chœur de l'église cathédrale

de Poitiers. Dessin grand in-4. Recueil Gaignières à Oxford, t. VII, f. 187. 1548.

Portrait de Beatus Rhenanus, savant, à mi-corps, tourné à droite ; devant lui une écritoire. Estempe in-4 en haut. Bullart, t. II, p. 172, dans le texte.

Médaille de Pierre Girardi, personnage inconnu. Partie d'une pl. in-fol. en haut. Trésor de numismatique et de glyptique. Médailles françaises, 1re partie, pl. 43, n° 4.

Emblemata Andreæ Alciati iurisconsulti clarissimi, en vers. Lugduni apud Gulielmum Rouillium, 1548. In-16, lettres italiques, fig. Ce volume contient :

Cent vingt-quatre emblèmes divers. Pl. in-12 en larg., grav. sur bois, dans le texte.

Les emblemes de M. Alciat, traduits en ryme francoise, Jean Le Fevre. Lyon, par Jean de Tournes, 1548. In-12, fig. Ce volume contient :

Figures représentant des emblèmes. Petites pl. en larg., grav. sur bois, dans le texte.

Ce sont les mêmes figures que dans l'édition de 1547.

Hecatongraphie, c'est-à-dire la description de cent figures et hystoires, contenans plusieurs apophtegmes, proverbes, etc., le tout reveu par son autheur (Gilles Corrozet). Paris, Est. Groulleau, 1548. In-16, fig. Ce volume contient :

Figures représentant des sujets relatifs à l'ouvrage, em-

1548. blêmes, etc. Très-petites pl. grav. sur bois, dans le texte.

La fleur des sentences certaines, apophtegmes et stratagêmes, tant des anciens que des modernes (par Gilles Corrozet). Lyon. Cl. de la Ville, imprimé par Ph. Rollet et Barth, Frain, 1548. In-16, fig. *Rare.* Ce volume contient :

Figures représentant des sujets historiques et autres divers. Petites pl. en larg., grav. sur bois, dans le texte.

Rondeaulx, Ballades, et Chantz Royaulx chretiens, composez en rithme Francoise. Lyon, Jaques Berion, 1548. In-16 de 30 pages. Cet opuscule contient :

Une main tenant un anneau. On lit à côté : *main tien — la Foy.* Très-petite pl. sans bords, grav. sur bois, sur le titre.

Les cent considérations damour, composées par Guillaume de la Perriere Tholosain, en prose et en vers, avec une satire contre fol amour. Lyon, Jaques Berion, 1548. Petit in-12 de seize feuillets. Cet opuscule contient :

Figure représentant une femme couchée, au fond, un paysage, et en haut, une banderolle. Pl. in-32 en haut., grav. sur bois, sur le titre ; elle y est placée en travers.

Portulan. Manuscrit sur vélin du XVIe siècle. Petit in-4, veau brun. Bibliothèque impériale, fonds de Notre-Dame, n° 263. Ce volume contient :

Carte géographique peinte des côtes de la France, l'Es-

pagne et l'Angleterre. Sur une banderolle : G. Brous- 1548.
con. Pièce in-fol. en haut.

Deux cartes idem des côtes de Bretagne, Guyenne et
nord de l'Espagne, et de l'Angleterre et Irlande.
Pièces petit in-4 en haut, dans le texte.

Cinq miniatures représentant les roses des vents. Pièces
petit in-4 en haut., dans le texte.

Quatre miniatures représentant une galère et trois vais-
seaux. Pièces petit in-4 en haut., à la fin.

> Miniatures d'une exécution médiocre. La conservation est
> bonne.
> Ce manuscrit est de l'an 1548.

Monnaie d'Henri II, frappée peu après son avénement
au trône et sur laquelle on voit l'initiale de Fran-
çois Ier. Partie d'une pl. lith. in-8 en haut. Revue
numismatique, 1838. E. Cartier, pl. 15, n° 10,
p. 384.

Monnaie du chapitre de Cambrai. Partie d'une pl. in-4
en haut. Tobiesen Duby; Monnaies des barons,
pl. 15, n° 4.

1549.

Tombe de Anthonius Petri. en pierre, proche la sacris- 1549.
tie, dans l'aile droite du chœur de l'église de l'ab- Février 5.
baye de Vauluisant. Dessin in-fol. Recueil Gaignières
à Oxford, t. XIII, f. 85.

Tombe et épitaphe de Isabeau de Boncourt, femme Mai 27.

1549.

d'Antoine d'Anglebermer, au milieu de la chapelle de la Vierge, à la Ferté-sous-Jouarre. Deux dessins in-8. Recueil Gaignières à Oxford, t. XV, f. 84, 86.

Juin 16.

C'est l'ordre qvi a este tenv à la novvelle et joyevse entree, que treshault, tresexcellent et trespuissant prince, le roy treschestien Henry deuxiesme de ce nom, a faicte en sa bonne ville et cité de Paris, capitale de son royaume, le seziesme iour de juing M.D.XLIX. Paris, Jean Dallier (ou Jacques Rosset sur une partie des exemplaires), in-4, lettres rondes, fig. *Rare*. Ce volume contient :

Arc qui était placé à la porte Saint-Denis; de chaque côté est une figure tenant un grand croissant. Sur l'attique, on voit un hercule gaulois, allusif au roi François I^{er}, entouré de quatre personnages représentant le clergé, la noblesse, le conseil et le peuple; des chaînes partant de la bouche de l'hercule vont aux oreilles de ces quatre personnages. Pl. in-4 en haut., grav. sur bois, au feuillet 4, recto, dans le texte.

Fontaine qui était placée à la fontaine du Ponceau. Sur un soubassement élevé, duquel sortent deux fontaines, on voit trois figures de femmes représentant les trois fortunes du roi, de la noblesse et du peuple, surmontées d'un Jupiter. Pl. in-4 en haut., grav. sur bois, au feuillet 5, verso, dans le texte.

Arc de triomphe qui était placé devant Saint-Jacques de l'Hôpital. Il est orné de quatre pilastres d'ordre corinthien. Sur la clef de la voûte est une figure de la Gaule. Dessus l'arc, on voit l'écusson de France,

soutenu par deux victoires et deux enfants. Pl. in-4 en haut, grav. sur bois, au feuillet 9, recto, dans le texte.

1549.

Obélisque sur un rhinocéros, qui était placé devant l'église du Sépulcre. Sous le rhinocéros sont des lions, des sangliers et d'autres bêtes qu'il a vaincues. Pl. in-fol. en haut., grav. sur bois. La pointe de l'obélisque est tirée sur une feuille séparée, et ordinairement avec le n° 9, au feuillet 11, recto, dans le texte.

Grand tableau peint qui était placé devant le Châtelet, sur la place nommée l'Apport de Paris. Il représente un portique ionique, auquel on arrive par un large escalier et sous lequel est une figure assise représentant Lutèce, nommée la nouvelle Pandore. Au-dessus, sur une terrasse, sont cinq figures. Pl. in-4 en haut., grav. sur bois, au feuillet 13, recto, dans le texte.

Arc triomphal d'ordre composite, qui était placé au bout du pont Notre-Dame. Au-dessus, est une figure de Typhis, allusive au roi Henri II, tenant un mât de vaisseau; à ses côtés, sont Castor et Pollux. Pl. in-4 en haut., grav. sur bois, au feuillet 15, recto, dans le texte.

Décoration de l'intérieur du pont Notre-Dame. On y voit des sirènes tenant des festons de lierre qui s'élèvent à la voûte. Pl. in-4 en haut., grav. sur bois, au feuillet 16, recto, dans le texte.

Figure à cheval, allant à gauche, représentant un des

1549. six-vingts jeunes hommes, enfants des principaux marchands et bourgeois de Paris, qui s'étaient formés en compagnie pour cette entrée. Ce cavalier porte un casque orné d'une touffe de plumes et une canne à la main. Le cheval est richement caparaçonné. Pl. in-4 en haut., grav. sur bois, au feuillet 19, recto, dans le texte.

Arc de triomphe, qui était placé à l'entrée du Palais de Justice. Il est à double ouverture, formée par trois pilastres d'ordre corinthien, d'où l'on montait à un escalier. Sur le pilastre du milieu est une Minerve. Sur l'arc sont les écussons du roi et de la reine, au-dessus desquels on voit une couronne soutenue par deux nymphes. Pl. in-4 en haut., grav. sur bois, entre les feuillets 27 et 28.

« Sensuit l'ordre de l'entrée de la Royne. » Cette entrée eut lieu le 18 du même mois.

Arc de triomphe, qui était placé rue Saint-Antoine, près l'église de Saint-Paul. Au-dessus d'une porte carrée est placé l'écusson de France entre deux victoires. De chaque côté de la porte est une haute colonne ornée de trophées sur son fût, et surmontée d'une figure équestre. Pl. in-8 en haut., grav. sur bois, au feuillet 38, recto, dans le texte.

Grand arc de triomphe, qui était placé près des Tournelles. Il est à trois portes. Les piédestaux entre les arcs supportent des figures équestres. Au-dessus est une salle à croisées vitrées. Dans le fronton sont les écussons du roi et de la reine, et au-dessus une Mi-

nerve assise. Pl. in-fol. carrée, grav. sur bois, après le feuillet 38 et dernier.

1549.

> Cet ouvrage est un des premiers qui furent publiés pour conserver la mémoire des entrées solennelles que les souverains et autres grands personnages faisaient dans les villes. Il contient les inscriptions latines et françaises, en prose et en vers, placées sur les monuments et décorations élevées pour cette cérémonie. Les premières entrées de ce genre, à Paris et dans d'autres grandes villes, ont servi de modèles pour les entrées suivantes, et les décorations étaient ordinairement élevées aux mêmes lieux. Mais les textes des ouvrages publiés sur ces entrées furent depuis amplifiés, et offrirent de singuliers exemples du genre d'érudition et de flatterie de ces époques.
>
> Il fut publié, en même temps, deux éditions de cet ouvrage, aux noms de Jean Dallier et Jacques Rosset, avec les mêmes planches.
>
> Ces planches ont été attribuées à Jean Tortorel et Jacques Perissin, qui ont publié le volume des guerres de la ligue (voir tome II, p. xciv), mais cette attribution n'a aucun fondement.

Arc de triomphe, élevé rue Saint-Antoine, pour l'entrée à Paris de la reine Catherine de Médicis, d'après une estampe de l'ouvrage contenant la description de cette entrée. Pl. in-fol. en haut. Montfaucon, t. V, pl. 2.

Juin 17.

> Cette entrée de la reine Catherine de Médicis eut lieu le 17 ou le 18 juin.

Estampe allégorique, représentant l'entrée de la reine Catherine de Médicis à Paris, le 17 ou le 18 juin 1549. Elle est entourée d'enfants, sur un char traîné par deux licornes. Les magistrats viennent à sa ren-

1549. contre. *Le Clerc excud. Dan Rabel inuent. L. Gaultier sculp.* Pl. in-fol., en larg., étroite.

> Léonard Gaultier, né vers 1560, a gravé cette estampe, d'après Dan. Rabel, fort longtemps après l'époque de l'événement.

Juillet 2. Figure de Jehan le Picart, notaire et secrétaire du Roi, seigneur de Villeron et d'Atilly, sur sa tombe au milieu de la nef de l'ancienne église des Blancs-Manteaux de Paris. Dessin in-fol. en haut. Gaignières, t. VIII, pl. 113. = Partie d'une pl. in-4 en haut. Millin, Antiquités nationales, t. IV, n° XLVII, pl. 6, n° 5.

> Tombe de Jehan le Picart, mort le 2 juillet 1549, et Jacquette de Champanges, sa femme, morte le 19 septembre 1522; à leurs pieds sont représentés douze enfants, six garçons et six filles; à gauche au milieu de la nef de l'église des Blancs-Manteaux de Paris. Dessin grand in-8. Recueil Gaignières à Oxford, t. XII, f. 41.

Août. Vue de la ville de Boulogne occupée par le roi d'Angleterre, et assiégée par le roi de France, Henri II, représentant les dispositions des troupes. En haut : BOLOGNA IN FRANCIA; en bas, à gauche : *Questo è il uero ritratto di Bologna in Francia*, etc. Estampe in-fol. en larg.

Septembre 8. Tombeau du cœur et des entrailles de Charlotte d'Orléans, duchesse de Nemours, comtesse douairière de Genève et Genevois, veuve de Philippes de Savoie,

morte le 8 septembre 1549, en marbre blanc et noir, à main droite près le balustre, dans la chapelle du Rosaire, aux Jacobins de Dijon. Dessin in-fol. en haut. Bibliothèque impériale, manuscrits, boetes de l'ordre du Saint-Esprit. Orléans.

1549.

Jeton de Marie d'Albret, comtesse de Nevers. Petite pl. grav. sur bois. De Fontenay, Manuel de l'amateur de jetons, p. 395, dans le texte.

Octobre 29.

Jeton de Marie d'Albret, comme tutrice de son fils François, comte de Nevers. Petite pl. grav. sur bois. De Soultrait, Essai sur la numismatique nivernaise, p. 120, dans le texte.

Le tombeau de Marguerite de Valois, royne de Navarre. Faict r emierement en disticques latins par les trois sœurs, princesses en Angleterre (Anne, Marguerite et Jeanne de Seymour); depuis traduictz en grec, italiē et francois par plusieurs des excellentz poetes de la Frāce, etc., etc. (Publié par Nic. Denisot, dit comte d'Alsinois.) Paris, Michel Fezandat et Robert Gran-Ion, 1551, petit in-8. *Rare.* Ce volume contient :

Déc. 21.

Un serpent, sur un fagot enflammé, mordant une main qui sort d'un nuage. On lit des deux côtés : Ne la mort — ne le venin. Petite pl., sans bord, en haut., grav. sur bois, vignette du titre.

Portrait de la reine Marguerite, à mi-corps, dans un cartouche ovale orné. On lit autour : Diva Margvarita, Navarræ regina; en bas : Ætatis, 52. Pl. in-12 en haut., grav. sur bois, au feuillet du titre, verso.

1549.
Déc. 21.
Copie de la vignette du titre en fac-simile. Brunet, t. IV, p. 491.

> Marguerite de France, ou de Valois, ou d'Angoulesme, fille de Charles, comte d'Angoulesme, et de Louise de Savoye, sœur du roi François Ier.
>
> Elle épousa en premières noces, en 1519, Charles, duc d'Alençon, décédé en 1525. En secondes noces, elle épousa, le 24 janvier 1526, Henri II d'Albret, roi de Navarre.
>
> Cette reine mourut le 21 décembre 1549.
>
> Les historiens ont fait les plus grands éloges, sous tous les rapports, de cette princesse. Elle s'occupait de littérature, et a composé plusieurs ouvrages, dont celui intitulé *la Marguerite des Marguerites*.

Portrait de Marguerite de France, ou de Valois, ou d'Angoulesme, reine de Navarre. Tableau du temps, miniature in-fol. en haut. Gaignières, t. VIII, pl. 98. = Partie d'une pl. in-fol. en haut. Montfaucon, t. IV, pl. 41.

Portrait de la même, d'après un dessin aux crayons du temps. On lit en bas : LA ROYNE DE NAVARRE. Pl. in-4 en haut., coloriée. Niel, Portraits des personnages français, etc., 2ᵉ partie.

Portrait de la même, tenant un chien, d'après un dessin aux crayons du temps. Pl. in-fol. en haut., coloriée. Niel, Portraits des personnages français, etc., 2ᵉ partie.

Portrait de la même. Dessin, Musée du Louvre; dessins, École française, n° 33 463.

Autre portrait de la même. Idem, n° 33 464.

Portrait de la même, vu de trois quarts, tourné à gauche. Dessin aux crayons rouge et noir, Musée du Louvre ; dessins, École française, n° 33509.

1549.
Déc. 21.

Portrait de la même. *Dumoutier del L. sc.*, Estampe in-8 en haut. Velly, Villaret et Garnier, Portraits, t. II, p. 79.

Portrait de femme inconnue, attribué à tort à Marguerite, sœur de François I^{er}. Plaque en émaux de couleurs, avec emploi de paillons et rehauts d'or. Musée du Louvre, Émaux, n° 292 ; comte de Laborde, p. 199.

Médaille de Marguerite de Valois, sœur de François I^{er}, Rev. Louise de Savoie, mère de François I^{er}, morte en 1532. Partie d'une pl. in-fol. en haut. Trésor de numismatique et de glyptique, Médailles françaises, 1^{re} partie, pl. 7, n° 3.

La legende doree et vie des sainctz et sainctes, qui Jesuchrist aymerent de pensees non fainctes, trāslatee de latin en frācois, mise par ordre ensuyuant le calendrier, etc. Paris, Estienne Groulleau, 1549. Imprimee à Paris, par Jehan Real, 1549, petit in-fol. gothique, fig. Ce volume contient :

1549.

Frontispice gravé, représentant des sujets, médaillons, armoiries, etc.; au milieu, le titre imprimé. Pl. petit in-fol. en haut., grav. sur bois, en tête.

Figure représentant un moine assis, parlant à des auditeurs assis. Pl. in-12 en larg., grav. sur bois, en tête du prologue.

1549. Quelques figures représentant des sujets des vies des saints. Petites pl. de diverses grandeurs, grav. sur bois, dans le texte.

—

Miniature représentant la Trinité, et une religieuse nommée Jacqueline de Mons, à laquelle appartenait l'antiphonaire dans lequel se trouve cette peinture, de la collection de E. H. Langlois. Pl. in-8 en haut. Langlois, Essai sur la calligraphie des manuscrits du moyen âge, à la p. 65 (pl. 9).

Simolachri historie e figure de la morte. In Lione, appresso Giov. Frellone, 1549, petit in-8, fig. Ce volume contient :

Cinquante-trois figures représentant des sujets relatifs à l'ouvrage. Pl. in-16 en haut., grav. sur bois, dans le texte.

Emblèmes d'Alciat, de nouveau translatez en francois vers pour vers, jouxte les latins, ordonnez en lieux communs, etc. (par Barthelemy Aneau). A Lyon, chez Macé Bonhomme, 1549, in-8, lettres rondes, fig. Ce volume contient :

Figures représentant des emblèmes ; elles sont de Bernard Salomon dit le petit Bernard. Pl. in-12 en larg. ou carrées, grav. sur bois, dans le texte. Bordures à toutes les pages.

Quelques figures représentant des arbres. Pl. in-16 en haut., grav. sur bois, dans le texte, à la fin.

Les emblemes de M. Andre Alciat, traduits en ryme fran-

coyse par Jean le Feure. Lyon, Jean de Tournes, 1549, in-12, lettres rondes, fig. Ce volume contient :

1549.

Figures représentant les emblèmes. Petites pl. en larg., grav. sur bois, dans le texte.

Clarissimi viri D. Andreae Alciati, emblematum libri duo, en vers. Lugduni, apud Joan. Tornaesium, et Gulielunem Gazeium, 1549, in-16, lettres italiques, fig. Ce volume contient :

Cent quinze emblèmes divers. Très-petites pl., grav. sur bois, dans le texte.

L'art et science de la vraye proportion des lettres attiques et antiques, autrement dictes romaines, selon le corps et visage humain., par maistre Geoffroy Tory de Bourges. Paris, Vivant Gaulterot, 1549, petit in-8, fig. Ce volume contient :

Un grand nombre de figures, dont quelques-unes seulement ont un intérêt historique. Pl. de diverses grandeurs, grav. sur bois, dans le texte.

Les baliverneries d'Eutrapel (par Noel de Fail). Lyon, Pierre de Tours, 1549, petit in-8, lettres rondes, fig. *Très-rare.* Cet opuscule contient :

Des figures représentant des sujets relatifs à l'ouvrage : l'auteur écrivant, personnages isolés, réunions, athlètes, combat, repas. Petites pl. en larg., grav. sur bois, dans le texte.

Erreurs amoureuses, en vers (par Ant. Du Moulin?). Lyon,

1549. Jean de Tournes, 1549, petit in-8, lettres italiques. Ce volume contient :

Portrait de femme à mi-corps, tourné à gauche. Médaillon rond, in-12, grav. sur bois, au verso du titre.

> Le texte commence par un sonnet à Maurice Sceve.
> La continuation a été imprimée en 1551.

Médaille d'Henri II à l'occasion de l'expédition contre Édouard VI. Petite planche. Luckius, Silloge numismatum, etc., dans le texte, p. 137.

Médaille de Robert de Lenoncourt, cardinal, évêque de Chalons-sur-Marne et ensuite de Metz. Petite pl. en larg. Köhler, t. III, p. 89, dans le texte.

> Il fut évêque de Chalons-sur-Marne, de 1535 à 1549, et ensuite évêque de Metz, de 1551 à 1553.

Médaille du même. Partie d'une pl. in-fol. en haut. Trésor de numismatique et de glyptique. Médailles françaises, 1re partie, pl. 43, n° 6.

Sceau de la commune de Mulhouse (Mulhausen), à une charte de 1549. Partie d'une pl. in-fol. en haut. Trésor de numismatique et de glyptique, Sceaux des communes, communautés, évêques, abbés et barons, pl. XIV, n° 4.

> Ordonnance faicte par le Roy sur le cours et pris des especes d'or et d'argent, et descry des monnoyes rongnée, publiée à Paris, le dernier jour de janvier 1549. Paris, J. Dallier, sans date, in-8, fig. Cet opuscule contient :

Figures représentant des monnaies. Petites pl. grav. sur bois, dans le texte.

Ordonnance faicte par le Roy sur le cours et pris des especes d'or et d'argent, et descry des monnoyes rongnees (du 23 janvier 1549), publiee à Rouen le quatriesme jour mil cinqz cent quarante neuf. Rouen, Jean Mallard, in-12, lettres rondes, fig. Cet opuscule contient : — 1549.

Quelques monnaies françaises et étrangères. Petites pl., grav. sur bois, dans les feuilles c à E.

Deux monnaies de Henri II, de l'année 1549. Partie de deux pl. in-8 en haut. Berry, Études, etc., pl. 54, n° 14; pl. 55, n° 9; t. II, p. 407, 412.

Monnaie de Gabriel, marquis de Saluces, évêque d'Aire. Partie d'une pl. in-4 en haut. Tobiesen Duby, Monnoies des barons, pl. 70, n° 13.

1550.

Tombe de Nicolle de Hacqueville, chanoine, en pierre, devant le cinquième pilier au milieu de la nef de l'église de Notre-Dame de Paris. Dessin grand in-8. Recueil Gaignières à Oxford, t. IX, f. 4. — 1550. Janvier 6.

Portrait d'André Alciat, à mi-corps, tourné à gauche. Estampe in-12 en haut., grav. sur bois. Thevet, Cosmographie, t. II, f. 707, dans le texte. — Janvier 12.

Tombe de Christofle de Garges, en pierre, dans la chapelle de la Vierge dans la nef de l'église des Cordeliers de Senlis. Dessin in-8. Recueil Gaignières à Oxford, t. VI, f. 12. — Mars 6.

Le tres excellent enterrement de tres hault et tres illustre — Avril 12.

1550.
Avril 12.

prince Claude de Lorraine, duc de Guyse et d'Aumale, etc., par Emon du Boullay, roi d'armes de Lorraine. Paris, Gilles Corrozet, 1550, petit in-8, fig. *Rare*. Ce volume contient :

Les bannières représentant les écussons de la maison de Lorraine et de ses alliances. Grav. sur bois, dans le texte, p. 84 à 103.

> Une édition de Paris, A. Taupinart, 1620, in-12, fig., contient les mêmes planches.

Le tres excellent enterrement de Claude de Lorraine, duc de Guyse et d'Aumale, par Edm. Du Boullay. Paris, Arnould Langelier, 1551, in-8. *Rare*. Ce volume contient :

Quelques figures représentant des armoiries. Petites pl., grav. sur bois, dans le texte.

—

Tombeau de Claude de Lorraine, premier duc de Guise, dans l'église collégiale de l'ancien château de Joinville. Pl. in-4 lithogr. Pl. 5, Mémoire de la Société historique et archéologique de Langres. J. Feriel, n° 2, à la p. 12.

Portrait en pied du même. Tableau du temps, à l'hôtel de Guise, et, depuis, au château d'Eu. Dessin colorié, in-fol. en haut. Gaignières, t. VIII, f. 102. = Partie d'une pl. in-fol. en haut. Montfaucon, t. IV, pl. 44, n° 1.

Portrait du même. Tableau du temps. Miniature in-fol. en haut. Gaignières, t. VIII, f. 103. = Partie d'une pl. in-fol. en haut. Montfaucon, t. IV, pl. 44, n° 2.

Portrait du même. Tableau du xvii⁰ siècle, de la galerie des Guise, au château de Joinville. Musée de Versailles, n° 3948. 1550.

Portrait du même, vu de trois quarts, à gauche. Dessin aux crayons noir, rouge et jaune, rogné, Musée du Louvre; dessins, École française, n° 33 510.

Médaille de Jean de Lorraine, évêque de Metz, archevêque de Reims, cardinal de Lorraine. Partie d'une pl. in-8 en haut. Trésor de numismatique et de glyptique. Médailles françaises, 1re partie, pl. 44, n° 2. Mai 10.

> Jean de Lorraine, fils de René II et de Philippe de Gueldres, né le 9 avril 1490, cardinal en 1518, fut évêque de Metz du 1505 au 10 août 1550.
> Il fut aussi archevêque de Narbonne, de Reims et de Lyon, et cumula plusieurs siéges épiscopaux.

Deux monnaies du même. Partie d'une pl. in-fol. en larg., lithogr. De Saulcy, Recherches sur les monnaies des évêques de Metz, pl. 3. n°ˢ 80-81.

Monnaie du même. Partie d'une pl. in-fol. en haut. Trésor de numismatique et de glyptique, Histoire par les monuments de l'art monétaire chez les modernes, pl. 21, n° 15.

Jeton du même. Partie d'une pl. in-8 en haut. Baleicourt, Traité de la maison de Lorraine, n° 32.

Statue de Georges d'Amboise II, cardinal et archevêque de Rouen, qu'il fit placer sur le mausolée de son oncle, mort le 25 mai 1510, élevé dans la cathédrale de Rouen. Pl. lith. et coloriée in-fol. m° en haut. Août 25.

1550. Du Sommerard, Les arts au moyen âge. Album, 5ᵉ série pl. 31. = Pl. in-8 en haut. Achille Deville ; Tombeaux de la cathédrale de Rouen, pl. 6.

> Le cardinal Georges d'Amboise II fit placer sa statue sur le tombeau de son oncle, terminé alors depuis quelques années. Cette statue était de Jean Goujon, auquel elle fut payée trente livres un sol, suivant les comptes de 1541-1542, dans lesquels il est nommé *tailleur de pierre et masson*, épithètes qui équivalaient dans ce temps à celles de sculpteur et d'architecte.
>
> Ce neveu du célèbre Georges d'Amboise, ayant été aussi nommé cardinal, en 1545, il fit faire une autre statue en costume de cardinal, statue fort mauvaise, qui remplaça celle de J. Goujon, probablement fort belle, et qui s'est ainsi trouvée perdue.

Septemb. 14. Portrait de Françoise d'Alençon, duchesse de Vendôme. Tableau du xvıᵉ siècle. Musée de Versailles, n° 3947.

Septemb. 19. Figure de Claude Arnoul, notaire et greffier de la conservation des privilèges apostoliques de l'université de Paris, sur sa tombe, dans le chœur de l'église de Saint-Yves de Paris. Dessin in-fol. en haut. Gaignières, t. VIII, 112. = Dessin in-fol. en haut. Bibliothèque impériale, manuscrits, boetes de l'ordre du Saint-Esprit, Arnoul. = Partie d'une pl. in-4 en haut. Millin, Antiquités nationales, t. IV, n° xxxvıı, pl. 5, n° 1.

Octobre 1. Cest la deduction du sumptueux ordre plaisantz spectacles et magnifiques theatres dresses, et exhibes par les citoiens de Rouen ville metropolitaine du pays de Normandie, a la sacree Maiesté du Treschristian Roy de France, Henry secōd leur souuerain Seigneur, Et a Tresillustre dame, ma Dame Katharine de Medicis, La Royne son espouze,

lors de leur triumphant ioyeulx et nouuel aduenement en icelle ville, qui fut es iours de Mercredy et ieudy premier et secōd iours d'Octobre, mil cinq cent cinquante, Et pour plus expresse intelligence de ce tant excellent triumphe, Les figures et pourtraictz des principaulx aornementz d'iceluy y sont apposez chascun en son lieu comme l'on pourra veoir par le discours de l'histoire. Rouen, Robert le Hoy Robert et Jehan dictz du Gord, 1551. A la fin : Imprimé par Jehan Le Prest, audict lieu, 1551. In-4, fig., lettres rondes. *Très-rare.* Ce volume contient :

1550.
Octobre 1.

La marque de du Gord. Petite pl. ovale, grav. sur bois, sur le titre.

Figure représentant un arc à colonnade, avec un escalier de chaque côté. Pl in-4 carrée, grav. sur bois. Au-dessus, en caractères imprimés : *L'arc triumphal du Roy.* Au feuillet B, 2, verso.

Figure représentant neuf guerriers avec des épées, des piques et des drapeaux, allant à gauche. Pl. in-4 carrée, grav. sur bois. Au-dessus, en caractères imprimés : *Les illustres capitaines de Normandie.* Au feuillet D, 2, verso.

Figure représentant un char traîné par quatre chevaux ailés, sur lequel est la Renommée, entourée de trophées et tenant devant elle la mort enchaînée, allant à gauche. Pl. in-fol. en larg., grav. sur bois. Au-dessus, en caractères imprimés : *Le char de Renommée.* Aux feuillets D, 3 et 4, verso et recto.

Figure représentant des cavaliers allant à gauche. Pl.

1550.
Octobre 1.

in-4 carrée, grav. sur bois. Au-dessus, en caractères imprimés : *Les prédécesseurs Roys de France*. Au feuillet D, 5, verso.

Figure représentant six hommes sonnant de la trompette, allant à gauche. Pl. in-4 carrée, grav. sur bois. Au-dessus, en caractères imprimés : *Trompettes*. Au feuillet D, 6, verso.

Figure représentant un char traîné par deux chevaux, sur lequel sont cinq femmes, allant à gauche. Pl. in-fol. en larg., grav. sur bois. Au-dessus, en caractères imprimés : *Le char de religion*. Aux feuillets E, 1, 2, verso et recto.

Figure représentant six guerriers portant des symboles de villes, allant à gauche. Pl. in-4 carrée, grav. sur bois. Au-dessus, en caractères imprimés : *La première bande*. Au feuillet F, 2, recto.

Figure représentant six hommes portant des vases, allant à gauche. Pl. in-4 carrée, grav. sur bois. Au-dessus, en caractères imprimés : *La seconde bande*. Au feuillet F, 2, verso.

Figure représentant des guerriers portant des couronnes, allant à gauche. Pl. in-4 carrée, grav. sur bois. Au-dessus, en caractères imprimés : *La tierce bande*. Au feuillet F, 3, verso.

Figure représentant six hommes portant des drapeaux, allant à gauche. Pl. in-4 carrée, grav. sur bois. Au-dessus, en caractères imprimés : *La quarte bande*. Au feuillet F, 4, recto.

Figure représentant six guerriers portant des trophées, allant à gauche. Pl. in-4 carrée, grav. sur bois. Au-dessus, en caractères imprimés : *La cinquiesme bande*. Au feuillet F, 4, verso.

1550.
Octobre 1.

Figure représentant six hommes portant des agneaux, allant à gauche. Pl. in-4 carrée, grav. sur bois. Au-dessus, en caractères imprimés : *La sixiesme bande*. Au feuillet G, 1, recto.

Figure représenant des soldats allant à gauche, avec un drapeau aux trois croissants. Pl. in-4 carrée, grav. sur bois. Au-dessus, en caractères imprimés : *La figure des soldatz*. Au feuillet G, 2, recto.

Figure représentant trois éléphants et leurs conducteurs, allant à gauche. Pl. in-4 carrée, grav. sur bois. Au-dessus, en caractères imprimés : *La première figure des elephantz*. Au feuillet G, 3, recto.

Figure représentant aussi trois éléphants et leurs conducteurs, allant à gauche. Pl. in-4 carrée, grav. sur bois. Au-dessus, en caractères imprimés : *La seconde figure des elephantz*. Au feuillet G, 4, verso.

Figure représentant des hommes et des femmes les mains liées, allant à gauche. Pl. in-4 carrée, grav. sur bois. Au-dessus, en caractères imprimés : *Les captifz*. Au feuillet H, recto.

Figure représentant Flore, précédée de musiciens et d'un fou, avec deux nymphes, allant à gauche. Pl. in-4 carrée, grav. sur bois. Au-dessus, en caractères

1550.
Octobre 1.

imprimés : *Flora et ses nymphes*. Au feuillet H, 2, recto.

Figure représentant un char traîné par deux chevaux, sur lequel est un personnage couronné par la Fortune et d'autres personnages, allant à gauche. Pl. in-fol. en larg., grav. sur bois. Au-dessus, en caractères imprimés : *Le char d'heureuse fortune*. Aux feuillets H, 3 et 4, verso et recto.

Figure représentant un jeune homme à cheval, allant à gauche. Pl. in-4 carrée, grav. sur bois. Au-dessus, en caractères imprimés : *La figure du Daulphin*. Au feuillet H, 5, verso.

Figure représentant des cavaliers portant des branches de lauriers, allant à gauche. Pl. in-4 carrée, grav. sur bois. Au-dessus, en caractères imprimés : *Cinquante hommes d'armes*. Au feuillet H, 6, recto.

Figure représentant un guerrier debout tenant une pique. Pl. in-4 carrée, grav. sur bois. Au-dessus, en caractères imprimés : *Le capitaine des enfans d'honneur à pied*. Au feuillet I, 3, recto.

Figure représentant un homme à cheval avec deux suivants, allant à gauche. Pl. in-4 carrée, grav. sur bois. Au-dessus, en caractères imprimés : *Le capitaine des enfans d'honneur à cheval*. Au feuillet I, 3, recto.

Figure représentant un paysage, dans lequel on voit une quantité de personnages. Pl. in-fol. en larg., grav. sur bois. Au-dessus, en caractères imprimés :

Figure des Brisilians. Au feuillet K, 2 et 3, verso et recto.

1550.
Octobre 1.

Figure représentant un arc, sur lequel est un rocher, dans lequel on voit des musiciens et Hercule tuant l'hydre de Lerne. Pl. in-4 en haut., grav. sur bois. Au-dessus, en caractères imprimés : *Le massis du Roch a l'entrée du pont.* Au feuillet K, 4, verso.

Figure représentant une rivière couverte de navires, d'animaux aquatiques, traversée par un pont et sur laquelle est le char de Neptune. Pl. in-4 en larg., grav. sur bois. Au-dessus, en caractères imprimés : *Le triumphe de la Riuière.* Au feuillet L et L, 2, verso et recto.

Figure représentant un arc de triomphe, sur lequel est un personnage sur un croissant porté par deux femmes. Pl. in-4 en haut. Au-dessus, caractères imprimés : *La figure de l'aage dor.* Au feuillet M, 2, verso.

Figure représentant un guerrier placé sur un soubassement supporté par quatre harpies. Du flanc du guerrier sort un jet de sang qui s'élève dans les nuages, où il forme un triple croissant. Pl. in-4 en haut., grav. sur bois. Au-dessus, en caractères imprimés : *La figure d'Hector.* Au feuillet M, 4, recto.

Figure représentant un portique, dans lequel on voit la statue du roi entourée de divers personnages à genoux ; au-dessus, les divinités de l'Olympe, Pégase et un satyre sonnant de la trompette. Pl. in-4 en haut., grav. sur bois. Au-dessus, en caractères im-

1550.
Octobre 1.

primés : *Le Theatre de la Crosse.* Au feuillet N, verso.

Figure représentant un jardin avec quelques personnages, dont deux sont couchés. Pl. in-4 en haut., grav. sur bois. Au-dessus, en caractères imprimés : *La figure du pont de Robec.* Au feuillet N, 4, verso. Deux pages de musique gravée.

> Ce volume est composé de cahiers, marqués A à R, de quatre feuillets chacun, sauf les cahiers D et H, qui en ont six, et les cahiers E et L, qui en ont deux.
> Le texte de ce rare livre est un curieux exemple de la singularité des fêtes données pour les entrées solennelles des rois et des princes dans les villes, et du style avec lequel ces cérémonies étaient décrites.

Copies de six des planches du volume précédent, l'entrée de Henry II à Rouen. Cinq pl. in-fol. Montfaucon, t. V, pl. 3 à 7.

Figure des Brisilians, copie d'une des planches de l'entrée à Rouen de Henri II et de Catherine de Médicis, les 1 et 2 octobre 1550. Pl. lith. in-4 en larg. Ferdinand Denis, Une fête brésilienne célébrée à Rouen en 1550, etc. Paris, J. Techener, 1851, in-8, à la page 4.

La deduction du somptueux ordre, plaisants spectacles et magnifiques Theatres dressés et exhibés par les citoyens de Rouen au Roi de France Henri II. Rouen, Robert le Hoy, 1551. Petit in-4. Cet ouvrage contient :

Une figure en bois (Van Praet). Catalogue de livres imprimés sur vélin, t. III, p. 63.

L'histoire et description du Phœnix. Composé à l'honneur 1550. et louange de tres haulte et tres illustre princesse, Madame Marguerite de France, sœur unique du Roy, en vers. Par maistre Guy de la Garde, escuier de Chambonas, etc. Paris, Regnaud Chauldiere et Claude, son filz, 1550. In-12, fig. *Très-rare.* Ce petit volume contient :

Deux figures représentant le phénix, dans l'une desquelles il pose une couronne sur l'écusson de France. Petites pl. en haut., grav. sur bois, aux feuillets B ij et C j, recto.

> Marguerite de France, fille de François Ier, mariée à Emmanuel-Philibert, duc de Savoie, mourut le 15 septembre 1574.

Les combats du fidele papiste pèlerin romain, contre l'apostat priapiste, tirant à la synagogue de Genève, maison babilonique des luthériens, ensemble la description de la cité de Dieu, assiegée des hérétiques : le tout composé par Artus Desiré. Rouen, au portail des libraires, 1550. In-16, fig. Ce volume contient :

Quelques figures représentant des compositions relatives au texte de l'ouvrage. Petites pl. de diverses grandeurs, dont une partie remplit la page entière, grav. sur bois, dans le texte.

Emblemata D. Alciati, denuo ab ipso auctore recognita. Lugd., 1550. In-8, fig. Ce volume contient :

Un grand nombre de figures représentant des emblèmes. Pl. grav. sur bois, in-16 en larg., dans le texte.

Le premier livre des emblèmes, composé par Guillaume

1550.

Gueroult. A Lyon, chez Balthazar Arnoullet, 1550. In-8, fig. Ce volume contient :

Figures représentant des sujets relatifs aux emblèmes. Petites pl. en larg., grav. sur bois, dans le texte.

Le premier livre des emblèmes, composé par Guillaume Gueroult. Lyon, Balthazar Arnoullet, 1550. In-16, lettres italiques, fig. Ce volume contient :

Quelques figures représentant des emblèmes. Petites pl. en larg., grav. sur bois, dans le texte.

Brunet : MDLXXXX par erreur, sans doute. Le volume porte MDXXXXX.

Le Theatre des bons engins, auquel sont contenuz cent emblèmes moraux, compose par Guillaume de la Perriere. Paris, Est. Groulleau, 1550. In-16, fig. Ce volume contient :

Figures représentant des sujets divers relatifs à l'ouvrage. Pl. in-16 carrée, grav. sur bois, dans le texte.

Cry des monnoyes publie à Paris le cinquiesme iour de Feburier, mil cinq cens cinquante. Paris, Jehan Dallier, 1550. In-12, lettres rondes, fig. Cet opuscule contient :

Quelques monnaies françaises et étrangères. Petites pl. grav. sur bois, dans les pages du texte, feuilles B à E.

—

Monnaie de Henri II. Petite pl. grav. sur bois. Ordonnance, etc. Anvers, 1633, feuillet Q, 5.

Monnaie du même. Partie d'une pl. in-fol. en haut. Du Cange, Glossarium, 1733, t. IV, p. 965, n° 9.

Monnaie du même. Partie d'une pl. in-4 en haut. Du Cange, Glossarium, 1840, t. IV, pl. 15, n° 19. 1550.

Monnaie du même. Partie d'une pl. in-8 en haut. Berry, Études, etc., pl. 54, n° 13, t. II, p. 407.

Deux monnaies relatives à l'ordre de la Toison d'or. Deux petites pl. grav. sur bois. Mémoires de la Société éduenne, 1845. J. de Fontenay, p. 160, dans le texte. == Petites pl. grav. sur bois. De Fontenay, Fragments d'histoire métallique, p. 214, dans le texte.

Écu d'or de Jean Ferrier, archevêque d'Arles. Partie d'une pl. in-4 en haut. Papon, Histoire générale de Provence, pl. 6, n° 10.

Mereau du chapitre de la cathédrale du Mans, du xvie siècle. Partie d'une pl. in-4 en haut. Hucher, Essai sur les monnaies frappées dans le Maine, pl. 4, n° 16, p. 49.

Vue d'un fort, élevé par les Français dans l'Amérique méridionale, qui fut attaqué par les Portugais. Estampe in-4 carrée, grav. sur bois. Thevet, Cosmographie, t. II, f. 908, dans le texte. 1550?

La France, représentée sous la figure d'une des vierges sages. En bas, on lit : *Franckrich* et le chiffre du graveur Virgile Solis. Pl. in-12 en haut. Partie d'une suite de dix estampes, gravées par ce maître, représentant dix des principaux royaumes de l'Europe sous les figures des cinq vierges sages et des cinq vierges folles. Adam Bartsch, vol. IX, p. 280.

1550 ? La Majesté royale assise entre la Renommée et la Sapience, représentées par trois femmes. Dans une tablette qui est au bas de l'estampe, on lit : La Majesté du Roy environnée de Sapience et..... Le reste non terminé. A gauche, en bas, sur deux tablettes : Johannes Duvet. Pl. in-.....

> On a deux états différents de cette estampe.
> Le premier contient les mots : La Majesté, etc.; le second ne contient pas ces mots qui ont été effacés.
> Adam Bartsch, vol. VII, p. 514.

Prophétie de la sibille Tiburtine, faite dix-neuf ans avant J.-C., etc. Composition allégorique dans laquelle on voit le Pape, l'Empereur, les armes de France, un vaisseau, etc., avec explications en latin; en bas, le titre en français. Estampe in-fol. en haut.

La même composition. En bas, dix vers latins. Estampe in-4 en haut.

> Statuts de l'ordre de Saint-Michel, fondé par Louis XI, en date du 1er août 1469 et du 22 décembre 1476. Manuscrit sur vélin du XVIe siècle, petit in-4 maroquin rouge. Bibliothèque Sainte-Geneviève, E., f. 30. Ce volume contient :

Miniature représentant un chapitre de l'ordre de Saint-Michel, tenu par Henri II. Le roi est assis au fond en face. Pièce petit in-4 carrée. Au-dessous, le commencement du texte. Le tout dans une bordure d'architecture, avec l'écusson de France, les trois croissants et deux H; in-4 en haut., au feuillet 1, recto.

> Cette miniature, d'un travail peu remarquable, offre de l'intérêt pour les vêtements. La conservation est belle.

HENRI II. 293

Réception d'un chevalier de Saint-Michel dans la chapelle de Vincennes, par le roi Henri II. Miniature au commencement du livre des statuts de cet ordre, manuscrit du temps. Miniature in-fol. en haut. Gaignières, t. VIII, 93. = Pl. in-fol. en haut. Montfaucon, t. V, pl. 10.

1550?

Thème ou horoscope de Henri II et de Diane de Poitiers, en forme de livret à six pages, en cuivre doré, que l'on croit leur avoir appartenu, de la collection du Sommerard. Partie d'une pl. lithogr. et coloriée, in-fol. m° en larg. Du Sommerard, Les arts au moyen âge, album, 3ᵉ série, pl. 33, n° 1.

Henri II et Diane de Poitiers sur le même cheval. Médaillon, par Léonard Limosin, du Musée des Monuments francais. Pl. in-8 en haut. Al. Lenoir, Musée des Monuments français, t. IV, pl. 142, n° 560. = Pl. in-fol. en haut. Al. Lenoir, Musée des Monuments français, t. VIII, pl. 280. = Pl. in-fol. en haut. Al. Lenoir, Histoire des arts en France, pl. 116.

Concert auquel assistent plusieurs personnages, dont une dame ayant sur le front un croissant, et que l'on peut regarder comme étant Diane de Poitiers ; dans le fond, une autre composition où l'on voit de nombreuses figures. Plaque en émaux de couleurs sur fond blanc, quelques détails dorés. Musée du Louvre, Émaux, n° 362, comte de Laborde, p. 237.

Homme noble et prêtre, tirés des vitraux de l'église Saint-Ouen à Rouen. Partie d'une pl. in-4 en haut., sans bords, grav. sur bois. Lacroix, Le moyen

1550? âge et la renaissance, t. III. Modes et costumes, 18, dans le texte.

Marche du bœuf gras, vitrail du xvie siècle, à l'église de Bar-sur-Seine. Pl. in-8 en larg., grav. sur bois. Lacroix, Le moyen âge et la renaissance, t. III. Cérémonial, 19, dans le texte.

Armure du xvie siècle, portant sur le poitrinal un globe surmonté d'une croix et les initiales L. B. que l'on peut expliquer : Lorraine-Bourbon ; ce qui pourrait être relatif au mariage de Claude de Lorraine avec Antoinette de Bourbon, provenant du château de Joinville, de la collection du Sömmerard. Partie d'une pl. lithog. et coloriée, in-fol. en haut. Du Sommerard, Les arts au moyen âge, atlas, chap. xiii, pl. 3.

Plaque de serrure en fer ciselé, aux chiffres du connétable Anne de Montmorency, avec figures et ornements, provenant du château d'Écouen. Musée de l'hôtel de Cluny, n° 1608.

Monument érigé à la mémoire de Jean Cousin, peintre et sculpteur français, par Al. Lenoir, au Musée des Monuments français, en 1798. Partie d'une pl. in-8 en larg. Al. Lenoir, Musée des Monuments français, t. III, pl. 117, n° 253.

Quatre vitraux représentant des personnages de la famille d'Espinay, dans le chœur de l'église paroissiale de Saint-Pair. Quatre dessins in-fol. en haut. Bibliothèque impériale, manuscrits, boîtes de l'ordre du Saint-Esprit, Espinay.

Écu d'alliance de la maison de Gouffier, au château 1550? d'Oiron. Partie d'une pl. in-fol. en larg., lithogr. Mémoire de la Société des antiquaires de l'Ouest, De Chergé, 1839, pl. 6, n° 1, p. 174, 222.

Peinture sur émail représentant M. Verthamond, maire de Limoges, aux pieds de saint Martial. Médaillon ovale, entouré de divers saints personnages, par Léonard Limosin. Pl. in-fol. en larg., lithogr. Tripon, Historique monumental de l'ancienne province du Limousin, t. Ier, à la p. 182, texte p. 184.

Statue d'un chevalier de la famille d'Angennes, seigneur de Rambouillet, agenouillé, en marbre. Musée de Versailles, n° 329.

> Cette figure était placée au Musée des Monuments français (n° 168 du catalogue de 1810) comme étant celle de Guillaume de Montmorency, mort en 1531. M. de Guilhermy l'a restituée à la famille d'Angennes, mais le personnage n'a pas été reconnu.

Portrait de Suzanne d'Escars, mariée à Geoffroy, seigneur de Pompadour, le 28 février 1536. Tableau de l'École française du XVIe siècle. Musée de Versailles, n° 3077.

> On ignore les dates de sa naissance et de sa mort.

Statue couchée, que l'on croit être celle de Jacques de Guibé, gouverneur et capitaine de Rennes, dans la cour du Musée de Rennes, provenant de l'ancienne cathédrale de cette ville, démolie en 1755. Moulage en plâtre, Musée de Versailles, n° 1301.

> Son père, Adenet de Guibé, avait épousé la fille du fameux trésorier de Bretagne, Pierre Landais, pendu en 1485.

1550? Cinq portraits de seigneurs de la famille de Chabannes, non désignés nominativement. Cinq dessins in-fol. et in-4. Bibliothèque impériale, manuscrits, boîtes de l'ordre du Saint-Esprit, Chabannes.

> L'un de ces portraits paraît être celui d'Anthoine....., comte de Dammartin, grand maître de France.

Portrait, en pied, de Françoise de Longwy, femme de Philippe Chabot, comte de Charny et de Busançois, amiral de France, sur une tapisserie du temps. Dessin colorié en hauteur. Gaignières, t. VIII, 29. = Partie d'une pl. in-fol. en larg. Montfaucon, t. IV, pl. 54, n° 1.

Un abbé de Mozac à genoux devant un prie-Dieu, la tête soutenue, en signe de protection, par sainte Madeleine, sa patronne. Vitrail à l'église de Mozac. *Pl.* 2, in-4 en haut., oblong. Bouillet, Tablettes historiques de l'Auvergne. t. I.

Un homme inconnu debout, sans indication d'où ce monument existait. Dessin in-12 en haut. Gaignières, t. VIII, 88.

Monument élevé en l'honneur d'un guerrier inconnu, dans l'église des Bénédictins de Fécamp. Pl. in-fol. en haut. Al. Lenoir, Musée des Monuments français, t. VIII, pl. 260.

Portrait d'homme inconnu. Plaque de forme ovale, en émaux de couleurs sur fond noir, détails dorés. Peint par Léonard Limosin, avec la date de 1550. Musée du Louvre, Émaux, n° 255, comte de Laborde, p. 191.

Revoil attribuait ce portrait, sans autorité connue, à Jean-Philippe Rheingrave, colonel des Allemands au service de Henri II. M. de Laborde lui trouve une grande ressemblance avec un portrait de Louis II de la Trémoille, qui fait partie de la collection des crayons de la Bibliothèque royale, tome I‍er, et qui est reproduit dans le recueil de Gaignières, tome 8, fol. 27.

1550?

On pourrait aussi penser que c'est le portrait d'un membre de la famille d'Armagnac, une répétition exacte ayant été trouvée à Carlat, près Aurillac, château qui a appartenu à cette famille.

Portrait d'homme inconnu, en buste. Plaque de forme ovale, en émaux de couleurs; détails dorés. Peint par Léonard Limosin. Musée du Louvre, Émaux, n° 287, comte de Laborde, p. 195.

Fragments des sculptures exécutées par le prisonnier de Gisors, dans la tour où il était détenu, près de cette ville. Trois pl. lithog., in-fol. en haut. et en larg. Taylor, etc., Voyages pittoresques et romantiques dans l'ancienne France, Normandie, n° 197, 198, 199.

On ignore le nom de ce prisonnier, qui fut longtemps détenu dans cette tour.

Livre de prières en français. Manuscrit sur vélin du XVIe siècle, in-8, maroquin vert. Bibliothèque de l'Arsenal, manuscrits français, Théologie, n° 27 A. Ce volume contient :

Miniature représentant des armoiries soutenues par deux griffons. Pièce in-8 en haut., en tête du volume.

Miniature représentant un sujet qui paraît être celui de

1550 ?
Betzabé au bain; dans le lointain, une bataille. Pièce in-8 en haut., feuillet 18, verso, dans le texte.

Miniature représentant un guerrier à genoux, auquel apparaissent des anges dans le ciel. Pièce in-8 en haut., feuillet 44, dans le texte.

Lettres peintes, ornementations.

> Miniatures exécutées avec finesse. La conservation est belle.
> Au feuillet 43, verso, est une oraison pour le feu roi François Ier.

Heures du roi Henri II. Manuscrit latin sur vélin, de 122 feuillets in-8....... Au Louvre, Musée des Souverains. Ce volume contient :

Dix-sept miniatures, dont quelques-unes sont en camaïeu, représentant l'écusson de France, le nom du roi Henri II, et des sujets de l'Histoire Sainte. La dernière représente Henri II, en manteau, touchant les écrouelles à des malades agenouillés dans une salle. Derrière le roi, sont un cardinal et un seigneur. Pièces in-8 en haut.

Lettres initiales peintes, dont trois représentent des évangélistes. Petites pièces, dans le texte.

> Ce volume provient de la Bibliothèque impériale. Manuscrits latins, ancien fonds, n° 1429.
> La dernière miniature a été reproduite dans l'ouvrage de M. le comte de Bastard.
> Ces miniatures, de bon travail, offrent de l'intérêt pour divers détails de vêtements et d'accessoires. La conservation est bonne, sans être belle.

Quatre miniatures, en camaïeu, du livre d'Heures de 1550 ?
Henri II. Quatre pl. in-4 en haut., coloriées. Lacroix,
Le moyen âge et la renaissance, t. II, miniatures
pl. 16 (pour 26), 26 bis, 26 ter, 26 quater.

> Ouvrage de mysticité, en français, dans lequel la sagesse joue le principal rôle. Manuscrit sur papier du xv° siècle, petit in-fol., reliure en mosaïque et armoiries. Bibliothèque de l'Arsenal, manuscrits français. Théologie, n° 98. Ce volume ne contient pas de peintures; sur les deux côtés de la reliure se trouvent empreintes :

Les armoiries de Diane de Poitiers, duchesse de Valentinois, comtesse de Saint-Vallier, veuve de Louis de Brezé, comte de Maulevrier, grand sénéchal de Normandie.

> Aux bords de la reliure on voit le chiffre attribué à Henri et Diane, et les trois croissants.
> On croit que ce volume fut donné à Diane de Poitiers par Henri II.

> Les sept Psaumes, en vers français. Manuscrit sur vélin du xvi° siècle, petit in-4, maroquin rouge, Bibliothèque impériale. Manuscrits, ancien fonds français, n° 8004. Ce volume contient :

Miniature représentant une dame à genoux devant un prie-Dieu; derrière elle sont, aussi agenouillés, un jeune homme et quatre femmes, puis des hommes debout. Pièce petit in-4 en haut., au feuillet 1er, verso.

Quelques miniatures représentant des sujets de dévo-

1550? tion, et les sept péchés capitaux. Pièces de différentes grandeurs, dans le texte.

> Ces miniatures, d'un travail peu fin, offrent des détails intéressants pour les vêtements. La conservation est belle.

Meditations de lymaige de vie. Manuscrit sur vélin du xvi⁰ siècle, in-4, maroquin rouge, Bibliothèque impériale. Manuscrits, ancien fonds français, n° 7855. Ce volume contient :

Miniature représentant un religieux à un pupitre, et un prélat mitré assis. Pièce in-12 en haut. Au-dessous, le commencement du texte; le tout dans un cadre d'or; in-8 en haut., au feuillet 1$^{\text{er}}$.

> Miniature, d'un très-bon travail, qui offre de l'intérêt pour les vêtements. La conservation est belle.

Traité des Vertus, divisé en trois parties, par. Manuscrit sur vélin du xvi⁰ siècle, petit in-fol. cartonné, Bibliothèque impériale; manuscrits, suppl. français, n° 4383. Ce volume contient :

Miniature représentant l'auteur sur une girouette placée sur un bateau à l'ancre. Petit in-fol. en haut., au feuillet 2, verso, en face du commencement de l'ouvrage.

Miniature représentant une femme, symbole des vertus, foulant aux pieds le vice. On lit, en haut : VERTUS, et, sous la figure renversée : VITIVM. Petit in-fol. en haut., au feuillet 3, verso, dans le texte.

Miniature représentant une femme, habillée de noir,

appuyée sur un compas, et un médaillon où est la balance. On lit en haut : PRVDENCE. Petit in-fol. en haut., au feuillet 5, recto, dans le texte.

1550?

Miniature représentant un autel, sur le devant duquel est un médaillon où l'on voit le Sauveur et une femme qui le suit; in-8 en haut., au feuillet 5, verso, dans le texte.

Quatre miniatures représentant l'INTELLIGENCE, la CIR-CONSPECTION, la PROVIDENCE et la DOCILITÉ. Médaillons in-12, ronds, au feuillet 6, recto et verso, dans le texte.

Miniature représentant une femme et un moine. On lit en bas : CAVTIO; petit in-4 en haut., au feuillet 7, recto, dans le texte.

Miniature représentant une femme entourée de sept tours portant des noms de vertus, et de sept canons portant les noms des vices opposés. Elle tient dans ses bras deux enfants : RESPVBLICA–PATRIA; petit in-fol. en haut., au feuillet 9, verso, dans le texte.

Miniature représentant une femme assise dans une niche au milieu d'un portique. On lit au-dessus : TEMPERANCE. Elle tient par deux cordons deux figures : CVPIDO-CVPIDITAS. On voit aussi en haut la lettre F; en bas la lettre M. Au-dessous, trois petits sujets. Petit in-fol. en haut., au feuillet 13, recto, dans le texte.

Miniature représentant une femme assise, au-dessus de laquelle on lit : IVSTICE. A ses pieds, est une femme

1550 ? à genoux, ayant au cou une corde tenue par un homme debout. On lit sur le bas des vêtements de cette femme : VENISE. Pièce in-32 en haut., au feuillet 16, recto, dans le texte.

Sur la couverture de ce volume, intérieurement, se trouvent :

Quatre figures de femmes, à trois quarts du corps, au-dessus desquelles on lit : PRVDENCE-FORCE-IVSTICE-TEMPERANCE ; in-8 en haut. Sur la même feuille, petit in-fol. en haut. Ces peintures paraissent être du même temps que celles du volume.

> Toutes ces miniatures sont d'un très-beau travail, finement et habilement exécutées. Elles sont d'un grand intérêt sous le rapport des vêtements et de l'expression des idées morales dont elles sont les images. Le texte de cet ouvrage est également curieux. La conservation est belle.
>
> L'auteur de cet ouvrage ne s'est pas nommé. On lit seulement dans le commencement du texte ces mots qui pourraient être une indication :
>
> « Pource en eslisant les principales decisions auec partie du stille dung bon Orateur de Boulongne, ie deuiseray mon faict en trois parties: »
>
> L'ouvrage paraît dédié à une dame qui n'est pas non plus nommée.

Le verger de doctrine. Manuscrit sur vélin du xvi° siècle, in-8, maroquin rouge. Bibliothèque impériale, manuscrits, ancien fonds français, n° 7878. Ce volume contient :

Miniature représentant une dame, à genoux, recevant

un livre des mains d'un moine assis. Pièce in-8 en haut., au feuillet 2, recto, dans le texte. 1550?

Cinq miniatures représentant des sujets relatifs à l'histoire sainte. Pièces in-8 en haut., dans le texte.

> Ces miniatures sont d'un bon travail et offrent des détails intéressants sous le rapport des vêtements. La conservation est très-belle.

De lexcellence et immortalite de lame, extraict non seullement du timee de Platon, mais aussi de plusieurs aultres grecz et latins philosophes, tant de la pythagorique que platonique famille, par maistre Amaurry Bouchard, maistre des requestes ordinaire de lhostel du Roy. Manuscrit sur vélin du XVIe siècle, in-4, maroquin rouge. Bibliothèque impériale, manuscrits, ancien fonds français, n° 7914. Ce volume contient :

Miniature représentant l'écusson de France entouré du cordon de Saint-Michel. Aux quatre coins, des F couronnés. Pièce in-8 en haut., au feuillet 1er, recto. Le titre est au verso. Lettres initiales peintes.

> Miniature fort bien exécutée. La conservation est très-belle.

Dialogue a deux personnages, par lequel ung homme apprend a vivre seurement. Manuscrit sur vélin du XVIe siècle, in-4, maroquin rouge. Bibliothèque impériale, manuscrits, ancien fonds français, n° 7875. Ce manuscrit contient :

Miniature représentant une table, autour de laquelle sont assis divers personnages jouant aux cartes. Des légendes indiquent les diverses passions qui animent

1550?

les joueurs; in-8 en larg., au feuillet 1ᵉʳ, recto, dans le texte.

Miniature où l'on voit la Prudence assise, entourée de personnages qui représentent les vertus; un homme nu à terre, et du x autres discourant; in-8 en larg., au feuillet 1ᵉʳ, verso, dans le texte.

Miniature représentant un homme à genoux devant le crucifix; derrière lui est un prêtre ou moine assis; in-12 en larg., au feuillet 10, verso, dans le texte.

Miniature représentant un homme, avec trois femmes qui sont Agleya, Thalia, Euphrosina. Au fond, sur une montagne, Hercule et le lion de Némée. Petit in-4 en haut., au feuillet 12, verso, dans le texte.

Miniature représentant l'auteur, à genoux, offrant son livre à une dame assise. Petit médaillon rond, au feuillet 13, verso, dans le texte.

<small>Miniatures d'une exécution fine, très-curieuses pour tous les détails de vêtements et d'usages intérieurs que l'on y remarque. Leur conservation est belle.</small>

Exemples d'humilité selon les escriptures, ou le parement des dames, en vers. Manuscrit sur vélin du XVIᵉ siècle. Petit in-4, maroquin rouge; Bibliothèque impériale, manuscrits, ancien fonds français, n° 7869. Ce manuscrit contient :

Deux miniatures représentant : la 1ʳᵉ, une scène d'intérieur avec une femme couchée, et la 2ᵉ une femme

debout, à laquelle un homme à genoux présente un miroir; in-8, dans le texte. 1550?

> Ces deux miniatures, finement exécutées, sont remarquables pour les costumes et des détails d'intérieur d'appartement.

Le liure des auctoritez des saiges, translatez de latin en frãcois nouuellement. Manuscrit sur vélin du XVIᵉ siècle, in-8, maroquin rouge. Bibliothèque impériale, manuscrit, ancien fonds français, n° 8029. Ce volume contient :

Onze miniatures représentant des sujets relatifs à l'ouvrage : scènes de sainteté, la roue de fortune, princes, guerriers, la mort. Pièce in-8 en haut., dans le texte.

> Miniatures d'un bon travail, et offrant quelque intérêt pour des détails de vêtements. La conservation est bonne.

Fontaine jaillissante sur les mellifues et tres savoureuses fleurettes du boucquet dhonnesteté pour embaumer la vie humaine. Pourtrait et figuré au naturel avec des rondeaux latins et francois sur chaque sujet. Manuscrit sur vélin du XVIᵉ siècle, in-8, maroquin bleu. Bibliothèque impériale, manuscrits, fonds de La Vallière, n° 187 ; catalogue de la vente, n° 3109. Ce volume contient :

Miniature, bordure d'ornements, dans le bas de laquelle est une fontaine. Au milieu, est le titre ci-dessus. In-8 en haut., en tête du volume.

Dix-neuf miniatures représentant les vertus et d'autres

1550? sujets relatifs aux passions de l'homme et à ses destinées; savoir :

 La Justice.

 La Prudence.

 La Force.

 La Tempérance.

 La Foi.

 L'Espérance.

 La Charité.

 L'Amour de Dieu et du prochain.

 La Paix.

 L'Amour du pays et de guerre.

 L'Amour libidineuse et des femmes.

 L'Adversité.

 La Louange et l'Adulation.

 La Fortune.

 La Mort.

 La Renommée.

 Le Temps.

 L'Enfer.

 La Gloire éternelle.

Plusieurs de ces sujets sont composés d'une seule figure. Tous sont placés dans un cadre d'ornements. In-8 en haut., dans le texte.

 Ces miniatures, d'un travail très-remarquable, sont belles

HENRI II. 307

sous les rapports de la composition, de la correction du dessin 1550?
et du coloris, et sont aussi fort curieuses pour les costumes et
pour des détails d'ameublements et d'intérieurs. Elles sont
d'une fort belle conservation, sauf celle de l'amour libidineux,
dans laquelle trois femmes nues, d'une exécution fine, ont été
gâtées, évidemment à dessein.

Le Jardin d'honneur, contenant plusieurs apologies, pro-
verbes et ditz moraux, avec les histoires et figures, etc.
Paris, Est. Groulleau, 1550, in-16, fig. *Rare.* Ce volume
contient :

Figures représentant des sujets relatifs à l'ouvrage.
Petite pl. en larg., grav. sur bois, dans le texte.

Moralités. Manuscrit sur vélin du XVIe siècle, in-4, parche-
min. Bibliothèque impériale, manuscrits, ancien fonds
français, n° 7379 [3]. Ce volume contient :

Trois miniatures représentant des réunions de deux, trois
et quatre personnages. Pièces petit in-4, dans le texte.

Miniatures d'un fort beau travail, qui ont de l'intérêt pour
les costumes. La conservation est très-belle.

L'enseignement de vraie noblesse, ouvrage en prose fran-
çaise, contenant sept histoires de chevalerie. Manuscrit
sur papier, du XVIe siècle, in-4, cartonné. Bibliothèque
de l'Arsenal, manuscrits fr., sciences et arts, n° 36. Ce
volume contient :

Sept dessins coloriés, représentant des sujets des his-
toires formant ce volume : réunions de personnages,
entrées, combat. Pièces in-12 en larg., en tête de
chaque histoire.

Dessins exécutés avec soin, offrant des détails de vêtements
intéressants. La conservation est bonne.

Ce volume porte cette indication : n° 3936; 30 liv.

1550 ? L'abusé en court, le lay contre la mort, le lay de paix, et autres opuscules en vers et en prose, par le roi René. Manuscrit du xvi° siècle, in-4, velours rouge. Bibliothèque impériale, fonds de Gaignieres, n° 58. Ce volume contient :

Miniatures représentant des sujets relatifs à ces ouvrages; les premières offrent des compositions de plusieurs figures; bordures, lettres ornées.

> Ces miniatures, d'un travail fin, offrent de l'intérêt pour des détails de vêtements. La conservation est médiocre.

L'abuzé en court, ouvrage du roi René. Manuscrit in-4 en vélin, de la Bibliothèque impériale, n° 58; fonds Gaignières. Ce manuscrit contient :

Douze miniatures représentant des sujets tirés du poëme. Ces miniatures sont probablement gravées dans douze pl. lithogr., in-4 en haut. Comte de Quatrebarbes, OEuvres complètes du roi René, t. IV; numérotées 1 à 12. Le texte ne fait pas connaître précisément si ces planches représentent ces miniatures ou une partie de celles du n° 7912. Ancien fonds français de la même bibliothèque.

Le tresor de toutes choses. Manuscrit sur vélin du xvi° siècle, petit in-fol., velours citron. Bibliothèque impériale, manuscrits, fonds de Saint-Germain des Prés, français, n° 1224. Ce volume contient :

Miniature représentant trois écussons d'armoiries : au milieu, celui de France, écartelé de Savoie et de Visconti; à gauche, celui de France-Orléans, et à droite celui de France. Ils sont soutenus par une

salamandre et un lion. Pièce in-4 en larg. Au-dessous, 1550?
une lettre initiale représentant l'auteur écrivant, et
le commencement du texte. Le tout dans une bor-
dure d'ornements, in-fol. en haut., au feuillet I^{er},
recto.

> Cette miniature est d'un très-beau travail. La conservation
> est fort belle.

Comptes amoureux, par Madame Jeanne Flore, touchant
la punition que faict Venus de ceux qui contemnent et
mesprisent le vray amour. Imprimés nouuellement à
Lyon, sans date. Petit in-8, lettres rondes, fig. Ce vo-
lume contient :

Un grand nombre de figures représentant des faits
relatifs aux récits de l'ouvrage. Très-petites pl. en
larg., grav. sur bois, dans le texte.

> Dialogue à la louange du sexe féminin, en vers. Manuscrit
> sur vélin du XVI^e siècle, in-8, maroquin rouge. Biblio-
> thèque impériale, manuscrits, ancien fonds français,
> n° 8016. Ce volume contient :

Miniature représentant deux personnages, dont l'un
assis, sans doute l'auteur, tient un livre; in-16 en
larg., au feuillet 1^{er}, recto, dans le texte.

Miniature divisée en quatre compartiments, représen-
tant des sujets relatifs à la piété et à la bienfaisance
des femmes; in-8 carrée, au feuillet 5, recto, dans
le texte.

Miniature représentant un cavalier et un docteur dis-
courant; in-12 en haut., au feuillet 25, recto.

> Miniatures d'un travail fin, intéressantes pour les costumes.
> La conservation est très-belle.

1550 ? Proverbes, adages, allégories, costumes, etc., avec légendes en vers. Manuscrit sur vélin du XVIe siècle, in-fol., velours rouge. Bibliothèque impériale, manuscrits, fonds de La Vallière, n° 44; catalogue de la vente, n° 4316. Ce volume contient :

Une très-grande quantité de dessins, presque tous en couleur de bistre, et quelques-uns coloriés. Ils représentent une grande quantité de compositions diverses : figures isolées, divinités anciennes, scènes de mœurs, idées morales personnifiées, costumes de femmes de divers pays, parmi lesquels sont la Françoise et la duchesse de Bar à cheval; animaux, emblèmes, etc. Ces dessins couvrent tous les feuillets du livre, au recto et quelquefois au verso. Les légendes explicatives sont avec les dessins.

> Ces dessins, d'une exécution vraie et originale, offrent une grande quantité de détails curieux pour les vêtements, ajustements, accessoires de divers genres, etc., etc. C'est un fort curieux recueil, où l'on trouve beaucoup de renseignements intéressants. La conservation est bonne.

Figures d'après des miniatures de ce manuscrit. Pl. et partie de pl. in-fol. en haut. Willemin, pl. 193, 238. = Cinq pl. de diverses grandeurs, grav. sur bois. Lacroix, Le moyen âge et la renaissance, t. II; proverbes 3, 5, 6, 9, dans le texte.

De la connaissance et vertus des simples. Manuscrit sur vélin du XVIe siècle, in-fol., veau fauve. Bibliothèque de l'Arsenal, manuscrits français, sciences et arts, n° 116. Ce volume contient :

Miniature représentant une bordure d'ornements et

figures; dans le milieu est le commencement du 1550?
texte; in-fol., en haut., en tête du volume.

Une grande quantité de miniatures, représentant des végétaux divers, parmi lesquelles s'en trouvent quelques-unes où l'on voit un personnage occupé de pêche ou de chasse. Les feuillets de ce volume, au nombre de 228, contiennent presque tous des représentations de végétaux, et principalement de plantes.

<small>Ces peintures sont exécutées avec soin et exactitude; celles où l'on voit des personnages offrent peu d'intérêt. La conservation est médiocre.</small>

La grand'Danse macabre des hommes et des femmes, etc. Paris, Estienne Groulleau, sans date, in-16, lettres rondes, fig. Ce volume contient :

Des figures représentant la danse des morts. Pl. grav. sur bois. Langlois, Essai sur les danses des morts, t. Ier, p. 338.

La grande Danse des morts, etc. Rouen, Morron, sans date, in-8, fig. Ce volume contient :

Des figures représentant la danse des morts. Pl. grav. sur bois. Langlois, Essai sur les danses des morts, t. Ier, p. 338.

Discours de l'origine, office, charge, progrès, privileges et immunitez des Roys et heraultz d'armes de France, dedié a Anne, baron de Montmorency, grand maitre et marechal de France. Manuscrit sur parchemin, in-4,

1550? veau marb. Bibliothèque de l'Arsenal, manuscrits français, histoire, 369 *a*. Ce manuscrit contient :

Armoiries, en tête.

Une miniature représentant la Fortune entourée de quatre figures : Espoir, Désespoir, Heur et Malheur; in-12 en larg., au fol. 3, verso.

<small>La miniature est intéressante. La conservation est bonne.</small>

Traicte sur le deffault du garrillāt, faict par frere Iehā Dauton, en vers. Manuscrit sur vélin du xxie siècle. Petit in-fol. maroquin citron. Bibliothèque impériale, manuscrits, ancien fonds français, n° 9702. Ce volume contient :

Quatre dessins au lavis représentant 1° les gens d'armes, 2° les capitaines, 3° les conseillers, 4° les trésoriers. In-4, carrés, dans le texte.

<small>Ces quatre dessins, assez finement exécutés, sont curieux sous le rapport des costumes. Leur conservation est belle.</small>

Le livre du jeu des échecs, par Jehan de Vignay. Manuscrit sur vélin du xive ou xve siècle. In-4 vélin. Bibliothèque impériale, manuscrits, ancien fonds français, n° 7387[2]. Ce volume contient :

Quelques miniatures ou plutôt dessins en camaïeu, représentant des figures relatives au jeu des échecs. Petites pièces, dans le texte.

<small>Ces dessins offrent peu d'intérêt, tant sous le rapport du travail que sous celui de ce qu'ils représentent. La conservation est médiocre.</small>

Le tresieme liure des Eneydes, composé par Maphéus 1550?
Veguis depuis la mort de Virgile, translaté de latin en
francois; nouuellement a Paris, en vers, po. mons^r.......
Manuscrit sur vélin du xvi^e siècle, in-4 maroquin
rouge. Bibliothèque impériale, manuscrits, ancien fonds
français, n° 8006. Ce volume contient :

Miniature représentant l'auteur à genoux, offrant son
livre à un jeune homme qui tient un faucon sur le
poing; au fond, quatre autres personnages. Pièce
petit in-4 en haut., au feuillet 2, recto, dans le
texte.

Miniature représentant le combat d'Énée et de Turnus.
Pièce in-8 en haut., au feuillet 5, recto, dans le
texte.

> Ces deux miniatures, d'un travail soigné, offrent quelque
> intérêt pour les vêtements et armures. La conservation est
> très-belle.

Vers sur la France. Manuscrit sur vélin de cinq feuil-
lets, du xvi^e siècle. Petit in-4 maroquin rouge. Biblio-
thèque impériale, manuscrits, ancien fonds français,
n° 8007. Ce manuscrit contient :

Des miniatures couvrant les cinq feuillets, sur lesquelles
on voit un cavalier, des armoiries et des arabesques
sur les marges.

> Miniatures médiocrement exécutées, qui offrent peu d'in-
> térêt sous le rapport historique. Sa conservation n'est pas
> bonne.

Chants royaulx. Manuscrit sur papier du xvi^e siècle, in-
fol. vélin. Bibliothèque impériale, manuscrits, fonds

1550?

de Saint-Germain-des-Prés, français, n° 1667. Ce volume contient :

Trois dessins coloriés représentant des sujets de sainteté, des attributs saints, Adam et Ève, Jésus-Christ en croix. Pièces petit in-fol. en haut., dans le texte. Ces feuillets sont en vélin.

Dessin colorié représentant divers personnages assemblés et assis dans une salle. Pièce petit in-fol. en haut., dans le texte. Ce feuillet est en vélin.

Vingt-neuf dessins, manière de bistre, représentant un alphabet de lettres ornées. Pièces in-12 carrées, dans le texte.

> Ces dessins, de médiocre travail, sont peu intéressants, sauf celui représentant une assemblée, qui a quelque intérêt pour les vêtements. L'alphabet est bien composé. La conservation est bonne.

Les gestes et faictz merueilleux du noble Huon de Bordeaux, per de France, duc de Guyenne, nouuellement redige en bon francoys. Paris, Jean Bonfons, sans date. Petit in-4 gothique, fig. Ce volume contient :

Un prince à cheval allant à gauche, sous un dais porté par quatre personnages, précédé et suivi de guerriers et autres personnes. Pl. in-12 en larg., grav. sur bois. Vignette du titre.

Quelques figures représentant des sujets de ce roman, combats, etc. Planches de diverses grandeurs gravées sur bois, dans le texte.

Maistre Pierre Pathelin, en vers. A la fin : Cy fine le grant

maistre Pierre Pathelin. Ensemble le testament diceluy. 1550?
Et apres sensuyt un nouveau Pathelin a trois person-
nages, en vers, nouuellement imprime a Paris, pour
Jehan Bonfons, demourant en la rue neufue Nostre-
Dame, a lenseigne Sainct-Nicolas. Sans date. Petit in-8
gothique. *Rare.* Ce volume contient :

Figure représentant Pathelin dans son lit et deux fem-
mes. Pl. in-16 en haut., grav. sur bois, sur le titre.

Figure représentant un homme et une femme entrant
dans une maison. Petite pl. en larg., grav. sur bois,
au feuillet dernier, verso.

Tres ample description de toute la Terre-Saincte, et
choses memorables faictes en plusieurs villes et lieux
d'icelle, par Martin de Brion, etc. Manuscrit sur vélin du
xvie siècle. In-4 maroquin rouge. Bibliothèque impé-
riale, manuscrits, ancien fonds français, n° 10263. Ce
volume contient :

Miniature représentant l'écusson des armes de France
soutenu par deux salamandres; au-dessus, deux F.
Pièce petit in-4 en haut., feuillet avant la dédicace.

Miniature représentant une bordure dans laquelle est
la dédicace au roi François Ier. Petit in-4 en haut.,
au feuillet 1, de chaque côté.

Ces miniatures sont d'une bonne exécution. La conservation
est belle.

Abrégé de l'histoire de Saint-Denis. Manuscrit sur vélin
du xvie siècle, petit in-4 maroquin rouge, Biblio-
thèque impériale. Manuscrits, fonds de La Vallière,

1550?

n° 145, catalogue de la vente, n° 4730. Ce volume contient :

Miniature représentant un moine, sans doute l'auteur, à genoux, offrant son livre à un roi de France jeune, assis sur un siége. D'autres personnages sont dans la salle. Pièce petit in-4 en haut., au feuillet 2ᵉ, verso.

Un grand nombre de miniatures relatives à Saint-Denis, à l'abbaye de ce nom, et à l'histoire de divers rois de France, scènes religieuses et de dévotion, réceptions, scènes d'intérieur et singulières, combats. Pièces de différentes grandeurs, dans le texte.

Vingt miniatures représentant des portraits de rois de France, depuis Dagobert jusqu'à l'époque de Charlemagne. Très-petites pièces carrées, dans le texte.

> Ces miniatures, d'un bon travail, offrent beaucoup de particularités remarquables pour les vêtements, arrangements intérieurs et accessoires. La conservation est bonne.

Hardiesses de plusieurs roys et empereurs, depuis David et Alexandre le Grand jusques à François Iᵉʳ. Manuscrit sur vélin de la moitié du xviᵉ siècle. Petit in-fol. veau marbré. Bibliothèque impériale, manuscrits, ancien fonds français, supplément, n° 7075. Ce volume contient :

Miniature représentant David étranglant un ours, et tuant Goliath. Pièce in-4 carrée, au feuillet 5, recto.

Miniature représentant Alexandre sur le cheval Bucéphale, avec de nombreux personnages, et au fond un assaut donné à une ville. Pièce in-4 carrée, au feuillet 10, verso. Les miniatures qui devaient orner le

commencement de chacune des autres hardiesses, 1550?
n'ont pas été peintes.

<small>Ces deux miniatures sont d'un travail médiocre. Elles présentent peu d'intérêt. La conservation est bonne.</small>

La venue de l'empereur des Romains Charles quatriesme en France, et de sa reception par le roy Charles le Quint en 1377, etc. Manuscrit sur vélin du XVIe siècle, in-4 soie jaune. Bibliothèque impériale, manuscrits, ancien fonds français, n° 10314. Ce volume contient :

Miniature représentant la rencontre du roi de France et de l'Empereur. Pièce in-12 en haut., cintrée par le haut; au-dessous, le commencement du texte. Le tout dans une bordure d'ornements avec animaux, fleurs et un écusson à fleurs de lis sans nombre, soutenu par deux anges. Pièce in-4 en haut., au feuillet 1, recto.

<small>Cette miniature est d'un bon travail; elle est fort curieuse pour le sujet qu'elle représente et pour des détails de vêtements. La conservation est très-belle.</small>

Le cas de la Royne d'Angleterre nomme le temple de Bocace. Manuscrit sur vélin du XVIe siècle, in-4 velours vert. Bibliothèque de l'Arsenal, manuscrits français, histoire, n° 663. Ce volume contient :

Miniature représentant un cimetière dans lequel sont assis six personnages, avec des indications portant : Empereur, Roy, Duc, Comte, Chevalr, Baron. Pièce in-12 en haut., cintrée par le haut. Au-dessous, le commencement du texte. Le tout dans une bordure d'ornements, fleurs et armoiries. In-4. En tête du volume.

1550? Miniature représentant un cimetière dans lequel sont la reine d'Angleterre, le roy et les sept vertus. Pièce idem, idem, au feuillet 19ᵉ.

> Ces deux miniatures sont de bon travail, et fort curieuses pour les vêtements des personnages. La conservation est parfaite.
>
> Le Temple de Boccace, et l'ouvrage intitulé L'instruction du jeune prince, par George Chastelain; le Chappelet des princes, et l'Épître au roi d'Angleterre, par Jehan Bouchet, ont été imprimés en un volume petit in-fol., chez Galliot du Pré, en 1517.
>
> Je donne l'indication de ce manuscrit, quoiqu'il soit relatif à l'histoire d'Angleterre, parce qu'il est français, et que les vêtements et les accessoires le sont également.

Dessins des habillements de différentes nations, suite de vingt-neuf estampes, au moins, dessinées et gravées par Enea Vico. Chacune de ces pièces porte le nom de la figure qu'elle représente, ainsi que celui de la province. Ces noms sont écrits en latin sur une tablette attachée à un petit arbre sec de la forme d'une fourche. Parmi ces figures se trouvent :

Quatre figures représentant des costumes de femme de France. Pl. in-8 en haut. Adam Bartsch, v. XV, p. 328.

—

Trois costumes de seigneurs et page du xvɪᵉ siècle, tirées de tapisseries du temps. Planche lithographiée et coloriée, in-fol. m° en larg. Du Sommerard, Les arts au moyen âge. Album, 3ᵉ série, pl. 13.

Armure de la première moitié du xvɪᵉ siècle, que Carré, dans sa *Panoplie*, dit avoir été donnée par Charles VII à la Pucelle d'Orléans, et que celle-ci

déposa à Saint-Denis, après avoir été blessée sous les murs de Paris. Cette assertion n'a aucun fondement, et cette armure est d'une époque beaucoup postérieure à celle de Jeanne d'Arc. Musée de l'artillerie, de Saulcy, n° 110. 1550?

Diverses parties d'une armure provenant de l'ancienne galerie de Sedan, où elle était attribuée à tort à Godefroi de Bouillon, mais qui est évidemment du xvi° siècle. Musée d'artillerie, n° 6. Trois pl. in-fol. en haut. Trésor de numismatique et de glyptique. Recueil général de bas-reliefs et d'ornements, pl. 21, 22, 23. = Pl. in-fol. en haut. Chapuy, etc., Le moyen âge pittoresque, 2° partie, n° 60.

Armures diverses du milieu du xvi° siècle. Musée de l'artillerie, de Saulcy, n°ˢ 100, 106, 111, 113, 121, 122 (1538), 124, 125, 126, 129, 130, 148, 167 à 170, 227 (1567).

Casques ciselés du xvi° siècle. Deux pl. in-8 en haut. Al. Lenoir, Musée des monuments français, t. IV, pl. 152-153, n°ˢ 450-450 *bis*.

Casques et cuirasses repoussés en fer, du xvi° siècle, du cabinet d'Al. Lenoir. Pl. in-fol. en larg. Idem, t. VIII, pl. 285.

Casque et poires à poudre de la moitié du xvi° siècle, du cabinet de M. Provost, à Bresles. Pl. coloriée in-fol. en haut. Willemin, pl. 254.

Casque français du xvi° siècle. Pl. in-fol. en haut.

1550 ? Musée des armes rares anciennes et orientales de S. M. l'empereur de toutes les Russies, pl. 34.

Épée royale portée dans les cérémonies par le grand écuyer de France, Claude Gouffier, copiée d'une tapisserie du temps. Partie d'une planche coloriée in-fol. en haut. Willemin, pl. 275.

<small>Claude Gouffier fut grand écuyer en 1548.</small>

Boucliers divers, dont les époques, les lieux de fabrication et les usages ne sont pas mentionnés, mais qu'il est convenable d'indiquer, en général, à cette date. Musée de l'artillerie, de Saulcy, n°⁵ 424, 425, 426, 428, 430, 431, 435 à 448, 450, 451, 452 à 459, et 463.

Bouclier du xvi⁵ siècle, du Musée d'artillerie de Paris, n° 326. Partie d'une pl. in-fol. en haut. Chapuy, etc., Le moyen âge pittoresque, 4ᵉ partie, n° 126.

Bouclier du xvi⁵ siècle. Pl. in-fol. en larg., lithogr. Achille Allier, L'ancien Bourbonnais, atlas, pl. non numérotée.

Bouclier en fer repoussé, du xvi⁵ siècle, appartenant à M. le comte Colbert. Pl. in-fol. en haut. Chapuy, etc., Le moyen âge pittoresque, 5ᵉ partie, n° 174.

Bouclier rond en fer repoussé et damasquiné (sphyrélaton), représentant un personnage sur un trône et d'autres personnages ; trouvé dans la Loire en 1822,

de la collection Du Sommerard. Pl. lithogr. et colo- 1550?
riée in-fol. m° en haut. Du Sommerard, Les arts au
moyen âge, atlas, chap. XIII, pl. 1.

Haches de guerre diverses, dont les époques et les
lieux de fabrication ne sont pas mentionnés, mais
qu'il est convenable d'indiquer, en général, à cette
date. Musée de l'artillerie, de Saulcy, n°s 479 à 482,
491 à 493, 496 à 499.

Haches à deux mains diverses, dont les époques et les
lieux de fabrication ne sont pas mentionnés, mais
qu'il est convenable d'indiquer, en général, à cette
date. Musée de l'artillerie, de Saulcy, n°s 553, 554,
556, 557, 560, 715.

Fauchard damasquiné, du seizième siècle, appartenant
à M. Baron. Partie d'une planche lithographiée et
coloriée, in-fol. m° en haut. Du Sommerard, Les
arts au moyen âge, atlas, chap. XIII, pl. 4, n° 4.

Marteaux d'armes divers, dont les époques et les lieux
de fabrication ne sont pas mentionnés, mais qu'il est
convenable d'indiquer, en général, à cette date.
Musée de l'artillerie, de Saulcy, n°s 513 à 519, 520,
522.

Hallebardes diverses, dont les époques et les lieux de
fabrication ne sont pas mentionnés, mais qu'il est
convenable d'indiquer, en général, à cette date.
Musée de l'artillerie, de Saulcy, n°s 590 à 594, 597,
598, 601 à 606, 683, 684.

Lances de combat diverses, dont les époques et les

1550? lieux de fabrication ne sont pas mentionnés, mais qu'il est convenable d'indiquer, en général, à cette date. Musée de l'artillerie, de Saulcy, n°ˢ 566, 595, 596, 621 à 623, 687 à 694, 702 à 706, 710, 711, 714, 765, 766, 767.

Masses d'armes diverses, dont les époques et les lieux de fabrication ne sont pas mentionnés, mais qu'il est convenable d'indiquer, en général, à cette date; deux ont appartenu à des connétables, et une à un dauphin de France. Musée de l'artillerie, de Saulcy, n°ˢ 523 à 539.

Masse d'armes et chanfrein de cheval du seizième siècle, au Musée d'artillerie de Paris. Partie d'une pl. in-fol. en haut. Willemin, pl. 264.

<small>Ces deux armures étaient désignées au Musée d'artillerie, il y a peu d'années encore, comme ayant appartenu à Godefroy de Bouillon. On ne saurait expliquer un si grossier anachronisme qu'en pensant que ces armures provenaient de la galerie de Sedan, qui avait appartenu aux ducs de Bouillon.</small>

Pertuisanes, dont les époques et les lieux de fabrication ne sont pas mentionnés, mais qu'il est convenable d'indiquer, en général, à cette date. Musée de l'artillerie, de Saulcy, n°ˢ 561 à 563, 599, 608, 624 à 626, 631 à 653, 658 à 672, 673, 679, 680, 708, 709, 712.

<small>Les n°ˢ 674 à 678 manquent dans le catalogue.</small>

Rondache trouvée dans le château de Dampierre. Pl. lithogr., in-4 en larg. De Caumont, Bulletin monumental, t. XI, à la p. 203. Lechaudé, d'Anisy.

<small>Une tradition de famille attribue cette Rondache à Bertrand</small>

du Guesclin ; cette attribution est fausse, et l'on doit placer cette armure à la moitié du seizième siècle. 1550?

Fouets d'armes. Musée de l'artillerie, de Saulcy, n°ˢ 545, 546.

Fléaux d'armes. Musée de l'artillerie, de Saulcy, n°ˢ 549 à 552.

Couteaux de brèche divers, dont les époques et les lieux de fabrication ne sont pas mentionnés, mais qu'il est convenable d'indiquer, en général, à cette date. Musée de l'artillerie, de Saulcy, n°ˢ 578, 579, 582 à 584, 586, 587.

Javelots, dont les époques et les lieux de fabrication ne sont pas mentionnés, mais qu'il est convenable d'indiquer, en général, à cette date. Musée d'artillerie, de Saulcy, n°ˢ 695 à 700.

Habillements des chevaux de guerre. Pl. in-8 en haut. Al. Lenoir, Musée des monuments français, t. V, pl. 210, n° 152 *ter*.

Quatre tapisseries représentant des chasses, du seizième siècle, au château d'Haroué, ancienne propriété des princes de Beauvau, à quelques lieues de Nancy. Quatre planches coloriées in-fol. en larg. Jubinal, t. I, pages 41-42, planches 2 à 5.

Tapisserie représentant une chasse du seizième siècle, de la collection Du Sommerard, maintenant musée de l'hôtel de Cluny. Pl. coloriée in-fol. en haut. Idem, t. I, pages 41-42, pl. 6.

1556? Miroir en cuivre repoussé et doré, représentant les figures de la Vérité, de Victoires et de l'Amour vainqueur, du temps d'Henri II. Au musée de l'hôtel de Cluny, n° 1355. = Partie d'une pl. in-fol. en haut. Trésor de numismatique et de glyptique, recueil général de bas-reliefs et d'ornements, 2e partie, pl. 30, n° 1.

Miroir, ustensiles et soufflet du seizième siècle, du cabinet de M. Sauvageot. Deux pl. coloriées in-fol. en haut. Willemin, pl. 280-281.

Mortier en marbre décoré des chiffres de Henri II, de l'arc, du carquois et croissant de Diane. Musée du Louvre, Objets divers, n° 1046, comte de Laborde, p. 406.

Cabinet en bois de noyer, orné de sculptures, avec le chiffre de Henri II. Musée du Louvre, Objets divers, n° 1143, comte de Laborde, p. 419.

Plaques de verrou et marteau de porte, en fer, décorés du chiffre de Henri II et des trois croissants. Musée du Louvre, Objets divers, n°s 993, 995, 1000, comte de Laborde, p. 400.

Ustensiles en bronze et en fer, du seizième siècle, du cabinet Willemin. Deux pl. in-fol. en haut. Willemin, pl. 282-283.

Trois pièces en fayence émaillée, deux buires et un chandelier, d'un service exécuté pour Henri II, dont on y voit les chiffres, attributs et emblèmes, du cabinet de M. le comte de Pourtalès et de M. Préaux. Pl. lithogr. et coloriée in-fol. m° en larg. Du Som-

merard, Les arts au moyen âge, album, 7ᵉ série, pl. 34 (le texte porte 8ᵉ série). 1550?

Trois fayences françaises du seizième siècle, plaque d'un poële de la collection Du Sommerard; salière de forme architecturale, du cabinet de M. le comte de Pourtalès; saucière de la collection de M. Préau. Pl. lithogr. et coloriée, in-fol. m° en larg. Du Sommerard, Les arts au moyen âge, album, 2ᵉ série, pl. 33.

Aiguière en poterie émaillée, du seizième siècle, du cabinet de M. de Monville. Partie d'une pl. coloriée in-fol. en haut. Willemin, pl. 289.

> Cette très-belle aiguière est du nombre de ces rares poteries émaillées de cette époque qui n'ont pas une conformité parfaite avec celles de Bernard Palissy et de Césare ou Girolamo della Robbia, ni avec les poteries italiennes de la même époque. On ignore où elles ont été fabriquées. M. Du Sommerard pense que c'est à Beauvais; d'autres en Touraine. Il y a aussi des probabilités à ce qu'elles soient de travail italien. Le petit nombre des pièces de cette espèce que l'on connaît a fait penser qu'elles faisaient toutes partie d'un service exécuté pour Henri II; plusieurs de ces pièces portent en effet le chiffre de ce roi, ses emblèmes ou l'écu de France. On connaît environ vingt-quatre pièces de ce genre, dont cinq étaient dans le cabinet de M. Sauvageot, et six dans celui de M. Préau.
>
> L'aiguière de cette planche fut vendue 2500 fr. à la vente du cabinet de M. de Monville.
>
> Pour les poteries avec le chiffre de Henri II, voir : Notice biographique sur Girolamo della Robbia, par Delange, et le Catalogue de la vente de M. de Bruges, 1849.

Horloge en fer damasquiné de la collection de M. Debruge Dumenil. Pl. in-fol. en haut. Chapuy, etc., Le moyen âge pittoresque, 2ᵉ partie, n° 66.

1550? Dressoir du xvie siècle, appartenant à M. de Saint-Remy. Pl. in-fol. en haut. Idem, 3e partie, n° 95.

Lit en bois de noyer sculpté du xvie siècle, de la collection de M. le vicomte de Courval. Pl. in-fol. en haut. Idem, 4e partie, n° 138.

Couteau à manche et gaîne d'ivoire du xvie siècle, du cabinet de M. Mansard, improprement nommé le couteau de Diane de Poitiers. Partie d'une pl. coloriée in-fol. en haut. Willemin, pl. 289.

Le mois de juin. Assiette en émaux de couleurs sur fond noir, avec emploi de paillons et rehauts d'or, peint par un anonyme d'après Étienne de Laune. Musée du Louvre, émaux, n° 180. Comte de Laborde, p. 158.

Les mois de février, juin et juillet. Scènes d'intérieur et champêtres. Trois assiettes en émaux, en grisaille sur fond noir, détails dorés, peintes par Jean Courtois, les deux premières d'après Étienne de Laune. Musée du Louvre, émaux, nos 399, 400, 401. Idem, p. 259, 260.

Les mois de mai, juin et octobre; jeune homme et femme à cheval. Scènes champêtres. Trois assiettes en émaux, en grisaille rehaussée d'or sur fond noir, les chairs légèrement colorées, peintes par Jean Courtois. Musée du Louvre, émaux, nos 408, 409, 410. Idem, p. 264.

Le mois d'avril. Scènes champêtres. Assiette en émaux, camaïeu sur fond bleu, chairs colorées, emploi de

quelques émaux rouges, détails dorés, peint par un anonyme d'après Étienne de Laune. Musée du Louvre, émaux, n° 412. Idem, p. 265.

1550?

Six personnages chantant, dont celui qui est placé au milieu tient un cahier de musique. En bas, quatre vers : Pour entonner une gaye chanson, etc., caricature. Estampe in-fol. en larg., grav. sur bois.

Un homme et une femme près d'une table. En haut : TAMS — MAMELUE. Au milieu : MAMIE, NOUS AVONS DINE, etc., caricature. Estampe in-fol. en larg., grav. sur bois.

Bas-relief en pierre représentant une épousée et son époux, enseigne d'une maison d'Amiens, au marché aux Herbes, du XVIe siècle. Petite pl. grav. sur bois. De la Querière; Recherches historiques sur les enseignes, p. 62, dans le texte.

Bas-relief en pierre représentant la fontaine de Jouvence, enseigne d'une maison à Paris, rue du Four-Saint-Germain, n° 67. Petite pl. grav. sur bois. Idem, p. 54, dans le texte.

Le triomphe de Bacchus; il est sur son tonneau, traîné par un pourceau monté par une femme; à droite, un personnage représentant un chasseur. En bas, un dialogue entre Gourmandise, Bacchus et le plaisant chasseur, en douze vers, caricature. Estampe in-fol. mag° en larg., grav. sur bois.

Composition représentant un homme endormi, entouré de plusieurs animaux fantastiques. Au-dessus

1550? de cet homme, un écriteau portant : Guillot le songeur, caricature. Estampe in-fol. mag° en larg., grav. sur bois.

Ciboire d'agate, en deux parties, monté en vermeil; sur le couvercle, un roi assis sur un trône porté par trois dauphins, travail français du xvi° siècle. Collection des camées et pierres gravées de la Bibliothèque impériale. Voir : Chabouillet, Catalogue — des camées et pierres gravées de la Bibliothèque impériale, n° 289, p. 56.

Mesure dite pot d'Arques, sur laquelle on lit : Lardeniere. — Gauge et mesure d'Arques, avec l'écusson de France. Pl. in-8 en haut. Achille Deville, Histoire du château d'Arques, pl. 2.

> Lardenière était le nom du fief auquel Gozelin, vicomte de Rouen, avait transporté, à titre de propriété féodale, le droit de garde et de vérification des poids et mesures. Ce droit et cette mesure, souvent contestés et confirmés par les rois, se sont maintenus jusqu'en 1789.

Ceinture de chasteté à bec d'ivoire, montée sur bandes d'acier, garnie en velours, avec serrure. Époque du milieu du xv° siècle; au Musée de l'hôtel de Cluny, n° 1879.

Peinture sur verre représentant des arabesques et le chiffre de Henri II, vitrail provenant du château d'Écouen. Musée du Louvre, objets divers, n° 1064. Comte de Laborde, p. 408.

Un des onze vitraux de la Sainte-Chapelle de Champigny, en Touraine, représentant la vie de saint

Louis. Pl. lithog. in-fol. en haut. A. Noël, Souvenirs pittoresques de la Touraine, pl. 45. 1550?

> Ces beaux vitraux avaient été donnés à Louis de Bourbon, par Claude, cardinal de Givry, évêque de Langres. Les portraits des membres de la famille de Montpensier servent de soubassement aux peintures qui décorent les onze fenêtres.
>
> Claude de Longwy, cardinal de Givry, fut évêque de Langres de 1530 à 1561.

Portrait en pied d'Anne de Graville, fille de Louis Malet, seigneur de Graville, etc., amiral, et de Marie de Balsac, dame de Montagu, femme de Pierre de Balsac, seigneur d'Entragues, miniature en tête de l'histoire de Berose Caldée, manuscrit à elle dédié. Miniature in-fol. en haut. Gaignières, t. VIII, 39. = Dessin in-fol. en haut. Idem, t. VIII, 40. = Partie d'une pl. in-fol. en haut. Montfaucon, t. IV, pl. 51, n° 3.

Tombeau de Charles de Mouy, seigneur de la Mailleraye, et de Charlotte de Dreux, sa femme, représentés priant, de pierre, du côté de l'évangile, dans le chœur de la paroisse de Louye. Dessin in-4. Recueil Gaignières à Oxford, t. I, f. 97.

> Ces dates de la mort de Charles de Mouy et de sa femme ne sont pas indiquées dans le P. Anselme, t. I, p. 442.
>
> Jean de Mouy, seigneur de la Mailleraye, leur fils, fut chevalier de l'ordre à la promotion du 31 décembre 1582.

Tombeau de Jacques de Landes, seigneur de Wanehain et de Beaufreme, et de , sa femme, dans l'église de Wanehain, dans la Flandre française. *L. de Rosny del. VD. sculp.*, in-8 en haut. Pl. lithog. Lucien de Rosny, Histoire de Lille, à la p. 167.

1550 ? Tombeau de Louis de Vauvemonde et de Marguerite de Laudas, dite de Lorequies, sa femme, à Bachy, près Lille. *L. de R.*, in-8 en haut. Pl. lith. Idem, à la p. 169.

Buste d'Antoine de Rostaing, seigneur de Vauchette et d'Arbuissons, paroisse de Blacé en Beaujolais, capitaine châtelain de Sury-le-Comtal, dans la chapelle contenant les tombeaux de sa famille, aux Feuillants de la rue Saint-Honoré de Paris. Partie d'une pl. in-4 en haut. Millin, Antiquités nationales, t. I, n° v, pl. 3, n° 4.

Tombeau de Marguerite de la Touch, fille de Pierre de la Touch, escuyer, lieutenant, capitaine du château de Vincennes, à l'église du château de Vincennes. Partie d'une pl. in-4 en haut. Idem, t. II, n° x, pl. 7, n° 2.

Figure de Marie de Genli, femme de François de Launoy, mort le 13 juillet 1548, à côté de son mari, sur leur tombeau, dans l'église de Folleville. Pl. lithog. in-8 en haut. Mémoires de la Société des antiquaires de Picardie, t. X, Ch. Bazin, pl. 3.

Tombeau de saint Junien, évêque de Limoges, mort au commencement du vi[e] siècle, élevé au milieu du xvie siècle, et dans lequel sont renfermées les reliques de ce saint, dans l'église de Saint-Junien (Haute-Vienne). Deux pl. in-4 en haut., lithogr. Tripon, Historique monumental de l'ancienne province du Limousin, t. I, à la p. 134.

Tombeau que l'on croit être celui de saint Léonard,

mort dans le vi{e} siècle, élevé dans le milieu du xvie siècle, dans l'église de Saint-Léonard (Haute-Vienne). Pl. in-4 en larg., lith. Idem, t. I, à la p. 173.

1550?

Tombe de Henry de Villeneuve, sire de Traiguel, en pierre, dans le chapitre de l'abbaye de Vauluisant. Dessin in-fol. en haut. Bibliothèque impériale, manuscrits, boîtes de l'ordre du Saint-Esprit. Traiguel.

Tombeau de Jean, seigneur de Bellay et de Gizeux, conseiller et chambellan du roi et du roi René de Sicile, et de Jeanne de Logé, sa femme, dans l'église de l'abbaye de Lauroux ou de Oratorio, près Saumur, en Anjou. Dessin in-fol. en haut. Bibliothèque impériale, manuscrits, boîtes de l'ordre du Saint-Esprit. Du Bellay.

Tombeau de Henry de Malain, baron de Lux, de Signelet et Sepay et de Malain, lieutenant au gouvernement de Bourgogne, mort le. , mille cinq cents, et de Marguerite de Rie, sa femme, morte le., contre la muraille, dans la chapelle des seigneurs à Saint-Martin de Lux. Dessin in-fol. en haut. Bibliothèque impériale, manuscrits, boîtes de l'ordre du Saint-Esprit. Malain.

Tombe de., femme du seigneur de Leves, fondateur, en pierre, proche le mur, dans la chapelle de la Vierge, dans l'église de l'abbaye de Josaphat, près Chartres. Dessin in-fol. en haut. Bibliothèque impériale, manuscrits, boîtes de l'ordre du Saint-Esprit. Leves.

Croix, crosses et agrafes du xvie siècle, d'après les sta-

1550? tues du tombeau de saint Remi, à Reims. Partie d'une pl. in-4 en larg., lith. Prosper Tarbé, Trésor des églises de Reims, e, f, g, j, k, l, à la p. 154.

Six sceaux de Dijon et de la Bourgogne, du xvi° siècle, dont un avec la date de 1545. Partie d'une pl. in-4 en haut. (de Migieu). Recueil des sceaux du moyen âge, pl. 1*, n°s 1, 8, 10, 13, 14, 15.

Monnaie de la ville de Lille. *S. de Rosny del VD. sculp.* Partie d'une pl. in-8 en haut., lith. Lucien de Rosny, Histoire de Lille, à la p. 171.

Monnaie de Nevers. Partie d'une pl. in-fol. en haut., lith. Morellet, Le Nivernois, Atlas, pl. 119, n° 32, t. II, p. 254.

Deux monnaies de Charles-Quint, empereur, comme comte de Bourgogne. Partie d'une pl. in-4 en haut. Tobiesen Duby, Monnoies des barons, pl. 75, n°s 1, 2.

Monnaie de Christinne de Danemark, mère de Charles III, duc de Lorraine et régente. Partie d'une pl. in-fol. en haut. Calmet, Histoire de Lorraine, t. II, pl. 3, n° 45.

Monnaie du chapitre de Cambrai. Partie d'une pl. in-4 en haut. Tobiesen Duby, Monnoies des barons, pl. 15, n° 3.

Deux mereaux de Beaune. Partie d'une pl. lith. in-8 en haut. De Fontenay, Fragments d'histoire métallique, pl. 4, n°s 1, 2.

Mereau de la cathédrale de Langres. Partie d'une pl. lith. in-8 en haut. Idem, pl. 17 (texte 8), n° 1, p. 197. 1530?

Jeton de M. S. Teste, conseiller et correcteur des comptes. Petite pl. grav. sur bois. De Fontenay, Manuel de l'amateur de jetons, p. 44, dans le texte.

Jeton portant : VIVE FRANCE ET SON ALLIENCE, que l'on peut attribuer au temps de François I^{er}. Petite pl. grav. sur bois. Idem, p. 148, dans le texte.

Jeton de Clément Alexandre, garde de la monnoie d'Angers. Partie d'une pl. in-8 en haut. Revue numismatique, 1848, H. Hucher, pl. 16, n° 4, p. 381.

Jeton frappé pendant la minorité de Charles III, duc de Lorraine, avec les portraits de Christine de Danemark et de Nicolas, comte de Vaudemont, régents. Partie d'une pl. in-8 en haut. Baleicourt, Traité de la maison de Lorraine, n° 40.

> Charles III succéda à son père, le duc François I, à l'âge de 3 ans, en 1545, sous la régence de Christine de Danemark, sa mère, et de Nicolas de Vaudemond, son oncle.

Jetons de la chambre des comptes de Dijon avec le monogramme de Henri II et Diane de Poitiers. Partie d'une pl. lith. in-8 en haut. De Fontenay, Fragments d'histoire métallique, pl. 20 (texte 11), n° 6, p. 225.

Jetoir d'une chambre des comptes avec l'H couronnée. Partie d'une pl. lith. in-8 en haut. Idem, n° 10, p. 226.

Jetoir incertain et sans date, aux armes de France,

1550 ? avec le croissant d'Henri II. Partie d'une pl. lithogr. in-8 en haut. Idem, n° 12, page 226.

1551.

1551. Février 17. Portrait de Martin Bucer, ministre luthérien, à Strasbourg, à mi-corps, tourné à droite. Sur la console du support, le nom. Le monogramme de René Boyvin. Estampe in-8 en haut.

Mars 14. Tombe de Michel Verjus, en pierre, à gauche à l'entrée, dans l'église de Saint-Jean le Rond de Paris. Dessin in-8. Recueil Gaignières à Oxford, t. X, f. 2.

Avril 23. Tombe de René de la Fontaine, en pierre, à gauche, dans la chapelle de la Vierge, dans la nef de l'église des Cordeliers de Senlis. Dessin in-8. Recueil Gaignières à Oxford, t. VI, f. 17.

Mai 28. Tombe de Taquia Pape, presbyter, à droite du chœur, dans le sanctuaire de l'église de Saint-Yves de Paris. Dessin in-8. Recueil Gaignières à Oxford, t. X, f. 84.

Mai 31. Tombeau de Jacques du Châtelet, conseiller et chambellan du duc de Lorraine, dans l'église de Sorcy-sur-Meuse. *Aveline sculp. Page* 180. Pl. in-fol. en larg. Calmet, Histoire généalogique de la maison du Châtelet, à la p. 180.

1551. Médaille de Charles de Lorraine, Ier du nom, cardinal de Lorraine, évêque de Metz. Partie d'une pl. in-fol. en haut. Calmet, Histoire de Lorraine, t. II, pl. 6, n° 114.

Médailles du même. Partie d'une pl. in-fol. en haut. 1551.
Idem, t. II, pl. 7, n° 116.

Monnaie du même. Partie d'une pl. in-4 en haut. Tobiesen Duby, Monnoies des barons, pl. 12, n° 2.

Deux monnaies du même. Partie d'une pl. in-fol. en larg., lith. De Saulcy, Recherches sur les monnoies des évêques de Metz, pl. 3, n⁰ˢ 82, 83.

Neuf monnaies du même. Partie d'une pl. in-fol. en larg., lith. De Saulcy, Supplément aux recherches sur les monnoies des évêques de Metz, pl. 5, n⁰ˢ 165 à 173.

Tombe de Simone Postel, en pierre, à l'entrée, dans le chapitre de l'abbaye de Chaalis, près Senlis. Dessin in-8. Recueil Gaignières à Oxford, t. XI, f. 40.

Emblemata D. A. Alciati, etc. Lugd., apud Mathiam Bonhomme, 1551. In-8, lettres rondes, fig. Ce volume contient :

Figures représentant des emblèmes. Pl. in-12 carrée, grav. sur bois, dans le texte. Les pages sont entourées de bordures d'ornements.

Les OEuvres de Madame Helisenne de Crenne, Paris, Charles l'Angelier, 1551. In-16, lettres rondes, fig. Ce volume contient :

Quelques figures représentant des scènes relatives aux sujets traités dans ce volume. Très-petites pl. en larg., grav. sur bois, dans le texte.

1551. Continuation des erreurs amoureuses, etc., en vers, par Ant. Du Moulin. Lyon, Jean de Tournes, 1551. Petit in-8, italiques. Cet opuscule contient :

Portrait de femme, en buste, tourné à droite ; on lit autour : L'ombre de ma vie. Médaillon rond in-12, grav. sur bois, au verso du titre.

<small>Les Erreurs amoureuses avaient été imprimées en 1549.</small>

Brefue Recolection des choses dignes de memoire aduenues en Royaume de Frāce, et es enuirōs, puis le moys d'Aoues, lan mil cinq cens trente et huict, jusques en l'an mil cinq cens cinquāte et un, moys d'Octobre. Paris, sans nom d'imprimeur, 1552. In-12, fig. Cet opuscule contient :

Un roi de France assis sur son trône, entouré de cinq personnages debout. Très-petite pl. en larg., grav. sur bois, vignette du titre.

Roi à mi-corps, tenant l'épée et le globe. Petit médaillon rond, grav. sur bois, à la p. 18, dans le texte.

Pierre Haschard. Chroniques de Flandres abregées jusqu'en 1551, manuscrit du xviii^e siècle, dernier tiers, in-.... Bibliothèque des ducs de Bourgogne, n° 16790. Marchal, t. I, p. 336. Ce volume contient :

Des portraits.

—

Poids de la ville de Limoges. Partie d'une pl. in-4 en haut. Revue archéologique. A. Leleux, 1852, pl. 198, n° 3. Le baron Chaudruc de Chazannes, à la p. 441. Voir : Idem 1854, p. 115.

Divers sceaux de la noblesse du Languedoc, de 1501 à 1551. Sept pl. et partie d'une, in-fol., en haut. Devic et Vaissete, Histoire générale du Languedoc, t. V, pl. 1 à 8. 1551.

Médaille de Henri II. Partie d'une pl. in-fol. en haut. Trésor de numismatique et de glyptique, Médailles françaises, 1ʳᵉ partie, pl. XII, n° 5.

Ordonnance du Roy, du 28 juillet 1551. in-12, lettres rondes. Cet opuscule contient :

Quelques monnaies françaises et étrangères. Petites pl., grav. sur bois, dans les pages du texte, aux feuillets B à D.

Monnaie de Henri II, roi de France. Petite pl. grav. sur bois. Ordonnance, etc., 1633, feuillet Q, 6.

Monnaie du même. Partie d'une pl. in-fol. en haut. Trésor de numismatique et de glyptique, Histoire par les monuments de l'art monétaire chez les modernes, pl. 8, n° 3.

Monnaie du même. Partie d'une pl. in-fol. en haut. Idem, pl. 9, n° 1.

1552.

Libertas : lettre circulaire de sa majesté le roi de France, aux électeurs, princes et villes du saint empire de la nation allemande, dans la quelle elle déclare ses motifs pour la guerre présente, 1552 (en allemand). C'est une lettre de Henri II, datée de Fontainebleau, du 3 février 1552. Février 3.

1552. 1552, et contresignée *de Laubespine*, *secretaire d'Etat. Rare.* Cet opuscule contient :

Une vignette représentant deux épées, avec le bonnet, symbole de la liberté ; au-dessous, ces mots en lettres majuscules : *Henricus secundus rex Francorum, vindex libertatis Germaniæ et principum captivorum.* Sur le frontispice. Bibl. de Strasbourg. Le Long, t. IV, supplément, n° 17656.

Juillet 15. Tombeau de Mathieu Gaultier, en pierre, contre le mur dans la chapelle de la Présentation de Notre-Dame, à gauche du chœur de l'église de l'abbaye de Marmoutier. Dessin in-4 presque carré. Recueil Gaignières à Oxford, t. VII, f. 182.

Septemb. 27. Tombeau de Nicolas de Livron, chevalier, seigneur de Bourbonne et d'Ast, mort le 27 septembre 1552, et de Claude de Ray, sa femme, morte le 10 octobre 1563 (?), dans la chapelle des seigneurs, à gauche du chœur de l'église de Bourbonne. Dessin in-fol. en haut. Bibliothèque impériale, manuscrits, boetes de l'ordre du Saint-Esprit, Livron. = Dessin esquissé, in-8 en haut. Idem, idem.

Novembre. Portrait de Claude d'Annebaut, baron de Retz, maréchal, puis amiral de France, etc. Tableau du XVIᵉ siècle. Musée de Versailles, n° 3051.

Décembre. Le siege de Mets en l'an M.D.LII, dedié au Roy, par B. (Bertrand) de Salignac. Paris, Charles Estienne, imprimeur du Roy, 1553, petit in-4. Ce volume contient :

Plan figuré du siége de la ville de Metz, en 1552. Pl.

in-fol. en haut., grav. sur bois. Au-dessus, en caractères imprimés : « Le plant de la ville de Mets, selon sa vraye proportion. »

1552.
Décembre.

Vue du siége de Metz, avec quelques détails figurés. En haut, à gauche : Plan de Metz *assiégée par* Charles V. En bas, à droite : *S. Le Clerc.* Estampe in-fol., presque carrée. *Rare.*

> Je cite cette estampe, quoiqu'elle soit de date fort postérieure à l'époque du siége de Metz, parce qu'elle paraît évidemment avoir été gravée d'après des documents de cette époque.

Vue du siége de Metz, avec les représentations des attaques et des campements des assiégeants. En haut, à gauche : Le siege deuant Mets, en l'an m.d.lii. Très-grande estampe en larg., trois feuilles (1m, 15mill), grav. sur bois. *Très-rare.*

Souvenirs numismatiques du siege de 1552, par C. Robert. Metz, P. Lamort, 1852, grand in-8 de 13 pages. Une planche (Extrait des mémoires de l'Academie nationale de Metz, 1851-52). Cet opuscule contient :

Figure représentant cinq médailles relatives au siége de Metz de 1552, dont trois de Henri II et deux de François de Lorraine, duc de Guise. Pl. grand in-8 en larg.

—

Médaille d'Henri II pour le siége de Metz. Petite pl. en larg. Köhler, t. IX, p. 121, dans le texte.

Cinq médaillles relatives au siége de Metz, trois avec la tête de Henri II, deux pour François de Lorraine,

1552.
Décembre.
duc de Guise. Pl. in-4 en larg. Mémoires de l'Académie nationale de Metz, 1850-1851, 1$^{\text{re}}$ partie, 33$^{\text{e}}$ année. C. Robert, à la p. 331.

Médaille de François de Lorraine, duc de Guise, fils aîné de Claude I$^{\text{er}}$, duc de Guise, relative à la levée du siége de Metz. Partie d'une pl. in-fol. en haut. Trésor de numismatique et de glyptique, Médailles françaises, 1$^{\text{re}}$ partie, pl. 45, n° 1.

Médaille à l'occasion de la délivrance de la ville de Metz. Petite pl. Daniel, t. VIII, p. 81, dans le texte.

1552.
Affiches portant cette inscription : *Henricus secundus rex Francorum, vindex libertatis Germaniæ et principum captivorum.* Les armes de France et les lettres initiales H. 2, F. R.; in-fol. *Rare.* Bibl. de Strasbourg. Le Long, t. IV, supplément, n° 17656[x].

L'Imagination poetique, traduicte en vers francois des latins et grecz par l'auteur meme d'iceux. Par Barptolemy Aneau. Lyon, Macé Bonhomme, 1552, petit in-8, fig. *Rare.* Ce volume contient :

Des planches nombreuses, représentant des emblèmes et autres sujets, de diverses grandeurs, la plupart en larg., grav. sur bois, dans le texte.

Picta poesis. Ut pictura poesis erit. amplissimo viro D. Philiberto Babo, angolismorum episcopo Barptolemaeus Anulus Biturix S. en vers. Lyon, Math. Bonhomme, 1552, in-12, lettres rondes, fig. Ce volume contient :

Figures représentant des sujets relatifs à ces poésies. Petites pl. en larg., grav. sur bois, dans le texte.

L'auteur se nommait Barthelémy Aneau.

Brevis ac dilucida Burgundiae superioris, quae comitatus nomine censetur, descriptio, per Gilbertum Cognatum Nozerenum ; item brevis admodum totius Galliae descriptio, per eumdem, Basileae per J. Oporinum, 1552, in-8 ; 2 tomes en un vol. in-8, fig. *Rare*. Ce volume contient : 1552.

Figures représentant des symboles, ornements, vues. Pl. de diverses grandeurs, grav. sur bois, dans le texte et séparées.

Portrait de Gibertus Cognatus Nozerenus, en buste, de face. Médaillon rond, in-12, grav. sur bois, à la fin de l'index.

Premier et second tome des chroniques et gestes admirables des Empereurs, auec les effigies d'iceux mis en francoys, etc., par Guillaume Gueroult. Lyon, Balthazar Arnoullet, 1552, in-4, fig. Ce volume contient :

Vue de Paris, figurée, avec les armoiries de France et de la ville. On lit, en haut : Lutece à present nōmee Paris, cité capitale de France. En bas, des renvois. Pl. in-4 en larg., grav. sur bois, t. II, après la table.

Portraits, en médaillons, de quelques rois de France : Charlemagne, Charles-le-Chauve, etc. Petites pl., grav. sur bois, dans le texte. Ces effigies sont imaginaires.

Ce volume contient, en outre, les plans de Rome et de Constantinople, et des portraits en médaillons des empereurs d'Occident et d'Orient.

Notice sur le sceau d'or, apposé par Francois, duc de Guise, defenseur de la cité de Metz et du Pays-Messin,

1552.
au bas du brevet parchemin, donné par le noble et honoré seigneur de la maison de Lorraine, aux religieux de l'abbaye de Saint-Arnould, le 14ᵉ jour de septembre 1552, par F. M. Chabert, de Metz. Metz, Verronnais, 1849, in-8 de six feuillets. fig. Cet opuscule contient :

Deux figures représentant le sceau et le contre-sceau de François de Lorraine. Petites pl. rondes, grav. sur bois.

—

Médaille d'Henri II, Rev. LIBERTAS, VINDEX LIBERTATIS GERMANIÆ. Petite pl. Luckins, Silloge numismatum, etc., dans le texte, p. 144.

Quatre médailles en l'honneur du même. Deux pl. in-12 en larg.. Idem, p. 151, 152.

Médaille en l'honneur de Henri II, Rev. RESTITUTA REP. SENENSI, etc. Pl. in-12 en larg.. Idem, p. 155.

Médaille du même, pour le rétablissement de la république de Sienne. Pl. in-8 en larg. Daniel, t. VIII, p. 258, dans le texte.

Médaille du même, pour les succès en Italie, en Allemagne et en France. Pl. in-4 en haut. Köhler, t. XXII, à la p. 345.

Quatre médailles du même. Partie d'une pl. in-fol. en haut. Trésor de numismatique et de glyptique, Médailles françaises, 1ʳᵉ partie, pl. 12, nᵒˢ 1, 2, 4, 6.

Une de ces pièces mentionne la prise d'Hesdin, qui n'eut lieu qu'en 1553.

Trois médailles du même. Partie d'une pl. in-fol. en haut. Idem, pl. 13, n°ˢ 2, 3, 6.

1552.

> Ordonnances du Roy, contenant le descry des doubles et petitz deniers tournois neufz à la petite croix, portant en la legende Henricus, selon le portraict cy-apres. Publié a Paris, a son de trompe, le vingt-huictiesme iour de janvier mil cinq cent cinquante-deux. (Paris), in-12, fig. Cet opuscule contient :

Cinq monnaies du temps. Petites pl., gr. sur bois, aux pages 1 et 2.

—

Monnaie de Henri II. Partie d'une pl. in-fol. en haut. Du Cange, Glossarium, 1678, t. II, .2. p. 629-230, dans le texte. — Item, 1733, t. IV, p. 932, n° 4.

Deux monnaies du même. Partie d'une pl. in-4 en haut. Du Cange, Glossarium, 1840, t. IV, pl. 15, n°ˢ 13, 17.

Quatre monnaies du même. Partie de deux pl. in-fol. en haut. Trésor de numismatique et de glyptique. Histoire par les monuments de l'art monétaire chez les modernes, pl. 7, n°ˢ 14, 15; pl. 8, n°ˢ 2, 4.

Monnaie d'or, du même, de 1552. Partie d'une pl. in-4 en haut. Conbrouse, t. III, pl. 55. = Reproduite t. IV, pl. sans numéro.

Monnaie du même. Pl. in-4 en haut. Idem, t. III, pl. 70.

Six monnaies du même, de l'année 1552. Partie de deux pl. in-8 en haut. Berry, Études, etc., pl. 54, n°ˢ 11, 12, 15; pl. 55, n°ˢ 4, 8, 11; t. II, p. 402 à 414.

1552. Monnaie de Nicolas, comte de Vaudemont, régent de Lorraine. Partie d'une pl. in-fol. en haut. Calmet, Histoire de Lorraine, t. II, pl. 3, n° 46.

Deux monnaies, frappées sous la régence du duché de Lorraine, de Christine de Danemarck et Nicolas de Lorraine (1545-1555). Partie d'une pl. in-4 en haut., lithogr. De Saulcy, Recherches sur les monnaies des ducs héréditaires de Lorraine, pl. 17, n°s 9-10.

Jetoir des traites foraines de Dijon. Partie d'une pl. lithogr., in-8 en haut. De Fontenay, Fragments d'histoire métallique, pl. 20 (texte 11), n° 5, p. 224.

Mereau de plomb, représentant saint Martin, frappé à Amiens. Partie d'une pl. in-8 en haut., lithogr. Mémoires de l'Académie — du département de la Somme, Rigollot, 1835, pl. 2, p. 699.

1553.

1553.
Mars 16.
La magnifique entrée de Carpentras, faite au cardinal Alexandre Farnese, legat d'Avignon, mise en rithme francoise par Antoine de Blegiers de la Salle. Avignon, Bonhomme, 1553, petit in-8. *Très-rare*. Ce livret contient :

Des figures représentant des détails de cette entrée. Estampes grav. sur bois.

Avril 9. Portrait de François Rabelais, en buste, tourné à droite; médaillon. Autour, le nom; en bas : Sum petulantis plene Cachino Pers. *P. Sablon*, *f.* Estampe très-petite (41$^{\text{mill}}$).

Portrait du même, à mi-corps, tourné à droite; médaillon ovale. Autour, le nom; en bas : *M. Asne fe* (*sic*); au-dessous : *Les œuvres de M. F. Rabelais, etc., chez P. Mariette, à l'Espérance.* Pl. in-8 en haut.

1553.
Avril 9.

Portrait du même, en buste, de face. En bas : *François Rablais. J. Sarrabat fecit et excudit.* Estampe in-8 en haut.

Portrait du même, à mi-corps, de face, tenant une plume; médaillon ovale. Autour : François Rabelais, mort en m.d.liii, agé de l.x.x. Dessous, quatre vers latins : *Ille ego Gallorum Gallus Democritus,* etc. Estampe in-16 en haut.

Portrait du même, en buste, de face; médaillon ovale. En bas, le nom et six vers : *Cet esprit et rare et subtil,* etc. *Moncornet,* ex. Estampe in-8 en haut.

Portrait du même, à mi-corps, de face, tenant un verre à pied; médaillon ovale. En bas, le nom, et *à Paris chez Daumont, rue Saint-Martin.* Au-dessous, huit vers. Estampe in-8 en haut.

Portrait du même, à mi-corps, tourné à droite, écrivant sur des papiers placés sur une table. En haut : Les Épitres de M. François Rabelais, *docteur en médicine* (*sic*). Pl. petit in-4 en haut.

Portrait du même. Tableau du xvii^e siècle. Musée de Versailles, n° 3954.

Portrait de François Rabelais, qui existe à Montpellier.

<small>Ce portrait, dont la désignation précise n'est pas donnée, est indiqué comme étant le portrait le plus authentique de</small>

1553.
Avril 9.

Rabelais. Voir les apocryphes de la peinture, etc., par M. Feuillet de Conches. *Revue des Deux Mondes*, 1849, t. IV, p. 653.

Portrait attribué à François Rabelais, mais qui est celui d'un personnage inconnu, peint par un peintre de l'École flamande, au Musée du Louvre, gravé par Boutrois. Pl. in-12 en haut. Filhol, n° 605.

Médaille de François Rabelais, sans revers. Petite pl. Khöler, t. XIX, p. 225, dans le texte.

Médaille du même. Partie d'une pl. in-fol. en haut. Trésor de numismatique et de glyptique. Médailles françaises, 1re partie, pl. 44, n° 1.

Siege of Therouenne in France, *A. D.*, 1553, d'après un dessin du Musée britannique. Plan figuré de ce siége. *J. Basire, sc.*, in-fol. en larg.

 Cette estampe est jointe à une note relative de Henry Ellis. Archæologia or miscellaneous, Society of antiquaries of London, t. XXVII, 1838, p. 424, pl. 34.

Juin 20.

Plan figuré du siége de la ville de Therouenne, en 1553, qui existe aux archives militaires de la Tour de Londres; copie. Pl. in-fol. en larg., lithogr. Mémoires de la Société des antiquaires de la Morinie, t. V, 1839-1840. Alb. Legrand, p. 365.

 Cette pièce est probablement la même que la précédente.

Plan du siége de la ville de Therouenne, prise par Charles-Quint, d'après un dessin du temps, existant à Ypres. Pl. in-fol. en larg. Voyage littéraire de deux religieux bénédictins, 2e partie, p. 181.

Deux sceaux et contre sceaux d'Édouard VI, roi d'An- 1553.
gleterre, de France et d'Irlande. Pl. in-fol. en haut. Juillet 6.
Trésor de numismatique et de glyptique, Sceaux des
rois et reines d'Angleterre, pl. 15, n°s 1, 2.

Portrait de Michel Servet, à mi-corps, tourné à droite, Octobre 27.
tenant un livre. Au fond, on le voit subissant le sup-
plice du feu. En bas : MICHAEL SERVETUS HISPANUS
DE ARAGONIA. Estampe in-8 en haut.

Tableau votif de la Sainte-Chapelle de Paris, composé
de vingt-trois plaques en émaux de couleurs, avec
emploi de paillons et rehauts d'or, réunies par des
filets dorés qui en dessinent les contours et les enca-
drent. Ces plaques représentent des sujets du Nou-
veau Testament, la figure de François Ier, celle
d'Éléonore d'Autriche, les armoiries de France, la
devise du roi, ses initiales, et les salamandres. Ces
émaux sont peints par Léonard Limosin, et portent
la date de 1553. Musée du Louvre, Émaux, n°s 190
à 212, comte de Laborde, p. 181.

> Ce tableau votif fut commandé à Léonard Limosin par le roi
> Henri II, pour être placé dans la sainte chapelle de Paris avec
> celui décrit ci-après.
> Ces deux admirables productions, du plus habile des émail-
> leurs, furent terminées en un an (1552-1553).
> La sainte chapelle fut convertie, après l'année 1789, en dé-
> pôt d'archives.
> Alexandre Lenoir recueillit depuis ces deux précieux ta-
> bleaux ; ils furent placés au Musée des Petits-Augustins.
> Lorsque ce musée fut dissous en 1816, ils furent transportés
> au Louvre.

Tableau votif de la Sainte-Chapelle de Paris, composé

1553.
de vingt-trois plaques en émaux de couleurs, avec emploi de paillons et rehauts d'or, réunies par des filets dorés qui en dessinent les contours et les encadrent. Ces plaques représentent des sujets du Nouveau Testament, la figure de Henri II, celle de Catherine de Médicis, les armoiries de France, la devise du roi, les arcs et croissants, les chiffres du roi, et ses initiales. Ces émaux sont peints par Léonard Limosin, et portent la date de 1552 et 1553. Musée du Louvre, Émaux, n^{os} 213 à 235, comte de Laborde, p. 183.

> Ce tableau fut commandé à Léonard Limosin, comme le précédent, par le roi Henri II.
> Voir l'article précédent.

Cadre d'émaux, représentant la Résurrection, entourée de sujets, parmi lesquels une figure d'Henri II, à genoux, exécuté par Léonard Limosin en 1553, par l'ordre du roi et pour la Sainte-Chapelle de Paris; maintenant au Louvre. Pl. lithogr. et coloriée, in-fol. m° en haut. Du Sommerard, Les arts au moyen âge, album, 7^e série, pl. 20.

> Le pendant, cadre de François I^{er}, est pl. 5 de l'atlas, chap. ix.
> Voir les deux articles précédents.

Monnaie de Charles II, duc de Lorraine, vulgairement appelé Charles III ou le grand duc. Partie d'une pl. in-4 en haut., lithogr. De Saulcy, Recherches sur les monnaies des ducs héréditaires de Lorraine, pl. 19, n° 1.

> Charles II ou III mourut le 14 mai 1608.

Monnaie du même. Partie d'une pl. in-4 en haut., 1553.
lithogr. Idem, pl. 19, n° 8.

Monnaie de Nicolas du Châtelet, deuxième du nom, souverain de Vauvillars et de Mangeville. Partie d'une pl. in-4 en haut. Tobiesen Duby, Monnoies des barons, pl. 48, n° 3.

Monnaie du même. Partie d'une pl. in-4 en haut. Idem, supplément, pl. 9, n° 9.

Vitrail représentant Claude Bouton, seigneur de Corberon, etc., conseiller et chambellan de l'empereur Quarles-Quint, ses deux fils, et Jacqueline de Lannoy, sa femme, le jugement universel et des armoiries, dans sa chapelle dans l'église de Notre-Dame du Sablon, à Bruxelles. Pl. in-4 en larg., grav. sur bois. Palliot, Histoire généalogique des comtes de Chamilly de la maison de Bouton, à la p. 323, dans le texte.

La morosophie de Guillaume de la Perrière Tolosain, contenant cent Emblemes, etc. Lyon, Macé Bonhomme, 1553, petit in-8, fig. Ce volume contient :

Homme, à mi-corps, tenant des balances; sur l'un des plateaux est un volume; sur l'autre, un bâton à tête de fou. En haut : AN. LII. Pl. in-12 en haut., grav. sur bois, au second feuillet, verso. C'est probablement le portrait de l'auteur de l'ouvrage.

Satyre ailé à trois têtes, tenant une palme et une couronne. Petite pl. entourée d'une bordure, in-12 en haut., grav. sur bois, au feuillet 11, verso.

1553. Cent emblèmes représentés par des sujets de diverses natures. Petites pl. en haut., dans des bordures, in-12 en haut., grav. sur bois, dans le texte. En face de chacune, sont des quatrains explicatifs en latin et en français.

> Fl. Vegetii Renati viri illustris de re militari libri quatuor, etc. Item picturae bellicae cxx passim Vegetio adiectae. Collata sunt omnia ad antiquos codices, maximè Budaei, quod testabitur Aelianus. Parisiis, apud Christianum Wechelum, 1553, in-fol., fig. Ce volume contient :

Hommes de guerre et tente. Pl. in-8 en haut., grav. sur bois, au feuillet du titre, verso.

Soldat bourrant un canon. Pl. in-4 carrée, grav. sur bois, au-dessous de la précédente.

Guerrier debout. En bas, sur une tablette : Vegetius de re militari. Pl. petit in-fol. en haut., grav. sur bois, à la fin de la table, verso.

Un grand nombre de figures représentant des sujets relatifs à l'art militaire. Pl. petit in-fol. en haut., grav. sur bois, dans le texte.

> Les planches sont les mêmes qu'aux éditions de 1532 et 1536.

Amoureux repos de Guillaume des Autelz, gentilhomme charrolois. Lyon, Jean Temporal, 1553. Petit in-8, fig. *Rare.* Ce volume contient :

Portrait de Guillaume des Antelz. A l'entour : Dum

SPERO MELIORA. En bas : AN AET. 24, 1553. Pl. in-16 1553.
ovale, grav. sur bois, au verso du titre.

> Quoique le nom de Guillaume des Autelz ne soit pas sur ce portrait, il est certain que c'est bien celui de l'auteur de cet ouvrage. Cet écrivain, né à Charole, en Bourgogne, vivait encore en 1573.
>
> Le manuel de M. Brunet porte que ce volume contient deux portraits, celui de l'auteur et celui de sa femme. Je n'ai trouvé que le premier dans l'exemplaire de ce volume que j'ai vu.

Lhystoire et cronicque du petit Jehā de Saintre et de la jeune dame des belles cousines, etc. Paris, Jehan Bonfons, mil cinq cens liii (?), petit in-4 gothique. Ce volume contient :

Combat de deux chevaliers en champ clos. Pl. in-12 carrée, grav. sur bois, sur le titre.

La marque de J. Bonfons. Pl. ronde in-12 grav. sur bois, au feuillet dernier, verso.

———

Monnaie de Henri II. Petite pl. grav. sur bois. Ordonnance, etc., Anvers, 1633, feuillet K, 1.

Monnaie du même. Partie d'une pl. in-fol. en haut. Trésor de numismatique et de glyptique, Histoire par les monuments de l'art monétaire chez les modernes, pl. 8, n° 5.

> Le texte porte, par erreur, 1555.

Deux monnaies du même. Partie d'une pl. in-8 en haut. Berry, Études, etc., pl. 55, n° 1, 2, p. 408.

Jeton de fabrique dijonnaise. Petite pl. grav. sur bois.

1553. De Fontenay, Manuel de l'amateur de jetons, p. 149, dans le texte.

Jeton d'une chambre des comptes, avec quatre H couronnées. Partie d'une pl. lithogr. in-8 en haut. De Fontenay, Fragments d'histoire métallique, pl. 20 (texte 11), n° 11, p. 226.

1553? Sceau de Jean I^{er} du nom, seigneur de Souvré et de Courtanvaux. Partie d'une pl. in-fol. en haut. Trésor de numismatique et de glyptique, Sceaux des communes, communautés, évêques, abbés et barons, pl. 10, n° 9.

1554.

1554.
Février 1. Vue d'un phénomène céleste, ressemblant à une comète, qui a apparu à Salon, en Provence. Pl. in-4 en larg. grav. sur bois. Au-dessous, le récit imprimé de ce phénomène, en allemand, signé : Michael de Nostre Dame; traduit du français et publié à Nuremberg, par Joachim Heller. Estampe in-fol. en haut.

Août 8. Vue du château de Landsperg pris par les Français (?), avec légendes en allemand et renvois. En bas, les explications des renvois, en allemand. Estampes in-fol. en larg.

Juillet 26. Figure de Louis Allegrin, conseiller au Parlement de Paris, seigneur de la Grande-Paroisse, sur sa tombe, dans la nef de l'église des Blancs-Manteaux, à Paris. Dessin in-fol. en haut. Gaignières, t. VIII, 109. = Partie d'une pl. in-4 en haut. Millin, Antiquités nationales, t. IV, n° xlvii, pl. 6, n° 2.

Tombe de Loys Allegrin, mort 26 juillet 1554, et Loyse Uriconnet, sa femme, morte., représentés avec leurs enfants, à droite dans la nef de l'église des Blancs-Manteaux de Paris. Dessin in-8. Recueil Gaignières à Oxford, t. XII, f. 45. 1554. Juillet 26.

Vitrail représentant François de Dinteville, évêque d'Auxerre, à genoux, et saint François debout, dans l'église de Montmorency, au-dessus de la porte, en entrant du costé du presbitère, à l'aile gauche du choeur. Deux dessins coloriés in-fol. en haut. Bibliothèque impériale, manuscrits, boetes de l'ordre du Saint-Esprit. Dinteville. Septemb. 27.

> Il y a eu deux évêques d'Auxerre de ce nom, avec le même prénom : François Ier de Dinteville, du 3 décembre 1514 au 20 avril 1530 ; et François II de Dinteville, du 4 mai 1530 au 27 septembre 1554.

Déc. 14.

Tombe de Gervasius Vuain Germanus, abbas commendatarius hujus coenobii, en pierre, dans la chapelle de Saint-Jean, derrière le choeur de l'église des Jacobins de Chartres. Dessin in-8. Recueil Gaignières à Oxford, t. XIV, f. 70. Déc. 14.

Tombe de Jehan Hodoart, chanoine, en pierre, devant la chapelle de Sainte-Geneviève, à gauche dans la nef de l'église cathédrale de Notre-Dame de Paris. Dessin grand in-8. Recueil Gaignières à Oxford, t. IX, f. 37.

Vue de la ville de Sienne assiégée, avec des détails figurés des attaques, et des légendes en italien. En haut : *Il vero ritratto della città di Siena, etc.* En

1554. bas, à droite : F. F. (.). Pl. in-fol. en larg. grav. sur bois.

<small>La ville de Sienne, défendue par Blaise de Montluc, ne se rendit que le 21 avril 1555.</small>

Vue de la maison où naquit Malherbe, à Caen, et armoiries qui y sont placées. Petites planches. Dibdin, A bibliographical,—Tour, t. I, aux p. 278-279, dans le texte.

Enchiridion rerum criminialium elegantibus aliquot figuris illustrata, Pretoribus, Propretoribus — apprime utile et necessarium, per D. Iodocum Damhouderium Brugensem, etc., Lovanii. Ex officina Typographica Stephani Gualtheri et Joannis Bathenii, 1554. In-4, lettres rondes, fig. Ce volume contient :

Cinquante-six figures représentant des scènes relatives à la justice criminelle : crimes, instruction des procès, tortures, jugements, exécutions. Quelques-unes sont licencieuses. Pl. in-4 en haut. grav. sur bois, dans le texte.

<small>Quoique cet ouvrage ne soit pas en français ni imprimé en France, je le comprends dans mon travail, à cause des rapports qui existaient dans ce temps entre les formes de la justice de la Flandre et celle de France, ainsi que pour les costumes.
Il y a une traduction française de cet ouvrage de l'année....</small>

Le parangon des joyeuses inventions de plusieurs poëtes de nostre temps; ensemble, La conuiction de la chaste et fidelle femme mariée. Rouen, Robert et Jehan du Gort, 1554, in-16, en lettres italiques, fig. Ce volume contient :

Plusieurs figures représentant des sujets relatifs à l'ou-

vrage. Petites pl. en larg. grav. sur bois, dans le texte. 1554.

Sensuyt ung tres beau et excellent Romain (*sic*) nomme Jean de Paris, roy de France. Lyon, Francoys et Benoist Chaussard, 1554, petit in-4 gothique. Fig. *Très-rare.* Ce volume contient :

Figure représentant un guerrier à cheval, suivi d'autres cavaliers allant à droite; au-dessus, en caractères imprimés : *Jehan de Paris.* Pl. in-12 en larg. grav. sur bois, sur le titre; répétée au feuillet dernier, verso.

Quelques figures représentant des sujets de ce roman. Planches de diverses grandeurs gravées sur bois, dans le texte.

Histoire des Francs en langue flamande. Manuscrit de l'année 1554, in-.... bibliothèque des ducs de Bourgogne, n° 12188. Marchal, t. I, p. 244. Ce volume contient :

Des miniatures.

Sceau de la ville de Sienne, mentionnant la protection du roi Henri II. Planche de la grandeur de l'original (?) gravé sur bois. Nouveau traité de diplomatique, t. IV, p. 278.

Médaille d'Henri II, à l'occasion de son expédition en Belgique. Pl. in-4 en haut. Luckius, Silloge numismatum, etc., dans le texte, p. 167.

Quatre médailles d'Henri II, frappées probablement à

1554. l'occasion de son alliance avec la Turquie. Petite planche. Idem, p. 169.

> Ordonnance faite par le Roy sur le cours et pris des especes dor et dargent que le Roy a de nouveau faict à Paris, pour les pris contenus dedans ladicte ordonnance (Paris). Jehan Derchalliers, 1554, petit in-8 gothique, fig. Cet opuscule contient :

Figures représentant des monnaies. Petites planches gravées sur bois, dans le texte.

———

Trois monnaies de Henri II. Partie d'une pl. in-fol. en haut. Trésor de numismatique et de glyptique. Histoire par les monuments de l'art monétaire chez les modernes, pl. 8, n°⁸ 7, 8, 9.

> Pour le n° 8, le texte ne porte pas l'année.

Trois jetons d'Henri II, de 1553 et 1554. Petite planche gravée sur bois. De Fontenay, Nouvelle étude de jetons, p. 50, dans le texte.

Jeton représentant Henri II sur son trône. Partie d'une pl. lithogr. in-8 en haut. De Fontenay, Fragments d'histoire métallique, pl. 6, n° 5.

Monnaie de Charles II ou III, duc de Lorraine, etc. Partie d'une pl. in-fol. en haut. Trésor de numismatique et de glyptique, Histoire par les monuments de l'art monétaire chez les modernes, pl. 47, n° 20.

Monnaie du même. Partie d'une pl. in-4 en haut. lithogr. De Saulcy, Recherches sur les monnaies des ducs héréditaires de Lorraine, pl. 19, n° 3.

Deux jetons de fabrique dijonnaise, dont l'un ne porte pas de date. Petites planches gravées sur bois. De Fontenay, Manuel de l'amateur de jetons, p. 148, dans le texte. — 1554.

Monnaie de Nicolas du Châtelet, IIe du nom, souverain de Vauvillars et de Maugeville. Petite pl. en larg. Köhler, t. XVII, p. 225, dans le texte.

Monnaie du même. Partie d'une pl. in-4 en haut. Tobiesen Duby, Monnoies des barons, pl. 68, n° 2.

Monnaie du même. Partie d'une pl. lithogr. in-8 en haut. Revue numismatique, 1843, Anatole Barthélemy, pl. 4, n° 1, p. 40.

Statue de Henri de Lenoncourt, capitaine de cinquante hommes d'armes du roi François Ier, dans l'église de Notre-Dame de Nanteuil. Partie d'une pl. in-4 en larg., tirée avec la précédente sur une feuille in-fol. en haut. Description générale et particulière de la France (de La Borde, etc.), t. VI; Valois et comté de Senlis, pl. 34 *bis*, n° 10. — 1554?

Catalogus regum omnium, quorum sub christiana professione per Europam adhuc regna florent, per Achillum P. Gasserum æditus. S. L., 1554 (?), in-4, fig. Ce volume contient :

Des armoiries, dont celles de France. Petites planches gravées sur bois, dans le texte.

1555.

1555.
Janvier 14. Tombe de André Richer, en pierre, dans l'aisle droite du choeur de l'église de l'abbaye de Vauluisant; à côté de la figure sont représentés les pères de l'Église : saint Grégoire, saint Ambroise, saint Jérôme et saint Augustin. Dessin grand in-8. Recueil Gaignières à Oxford, t. XIII, f. 86.

Mars 23. Monnaie de Jules III, pape, frappée à Avignon. Partie d'une pl. lithogr. en haut. Revue numismatique, 1839, E. Cartier, pl. 12, n° 4, p. 272.

Monnaie du même. Alex. Far. Careifa légat. Petite pl. grav. sur bois. Ordonnance, etc., Anvers, 1633, feuillet E, 6.

Mai 25. Portrait de Henri d'Albret, roi de Navarre, tableau du temps. Miniature in-fol. en haut. Gaignières, t. VIII, 96. = Partie d'une pl. in-fol. en haut. Montfaucon, t. IV, pl. 41.

Portrait du même, en pied. Dessin colorié in-fol. en haut. Bibliothèque impériale, manuscrits, boetes de l'ordre du Saint-Esprit. Albret.

Portrait du même. Tableau de l'école française du seizième siècle. Musée de Versailles, n° 3028.

Médaille d'Henri d'Albret, roi de Navarre. Partie d'une pl. in-fol. en haut. Trésor de numismatique et de glyptique, Médailles françaises, première partie, pl. 25, n° 1.

Monnaie de Henri d'Albret II, vicomte de Béarn. Petite planche gravée sur bois. Ordonnance, etc., Anvers, 1633, feuillet F, 1.

1555.
Mai 25.

Monnaie du même. Petite planche gravée sur bois. Idem, feuillet Q, 6.

Cinq monnaies du même. Partie d'une pl. in-4 en haut. Tobiesen Duby, Monnoies des barons, pl. 19, n°s 8 à 11, pl. 20, n° 1.

Monnaie du même. Partie d'une pl. in-4 en haut. Idem, Supplément, pl. 4, n° 5.

Monnaie du même. Partie d'une pl. lithogr. in-8 en haut. Revue numismatique, 1841, E. Cartier, pl. 14, n° 12, p. 280.

Monnaie du même. Partie d'une pl. in-4 en haut. Poey d'Avant, pl. 13, n° 6, p. 196.

Monnaie du même. Partie d'une pl. in-4 en haut. Idem, pl. 26, n° 1, p. 457.

Tombe de Pierre Lizet, conseiller au Parlement de Paris, en cuivre jaune, dans le milieu du chœur, sous le banc des chantres de l'église abbatiale de Saint-Victor de Paris. Dessin in-4 en haut. Recueil Gaignières, à la bibliothèque Mazarine, n° 9.

Juin.

Tombeau de Jacques de Corn, marchand drapier et bourgeois de Paris, qui trépassa le 24e jour d'août 1555, et Bonne Abli, femme Jeanne Danestemme dudit de Corn, qui trépassa le 2 octobre 1542. Bas-relief en marbre représentant Jésus trahi par Judas,

Août 24.

1555. par un sculpteur inconnu. Musée du Louvre, sculptures modernes, n° 89.

Octobre 6. Portrait d'Oronce Fine, à mi-corps, tourné à gauche, tenant un compas et le globe céleste. Pl. petit in-4 en haut. Thevet, Pourtraits, etc., 1584, à la p. 564, dans le texte.

Plat représentant la cour de Henri II transformée en assemblée des dieux; émail, exécuté par Léonard Limousin en 1555, pour le connétable de Montmorency, de la collection de M. Andrew Fontaine, dans le Norfolkshire. Petite planche gravée sur bois. Revue archéologique de A. Leleux, XIIe année 1855-1856, p. 312, dans le texte.

> Voir : Le comte L. de Laborde, Catalogue des émaux du Louvre.

Le compas du Daulphin. Instruction pour Monsieur le Dauphin (depuis François II). Manuscrit sur vélin du XVIe siècle, in-4, maroquin rouge. Bibliothèque impériale, manuscrits ancien fonds français, n° 8036. Ce volume contient :

Miniature représentant François II jeune, ayant près de lui un poisson à tête de chien. A son côté est la reine Catherine de Médicis, sa mère, qui tient un grand compas ouvert au-dessus de son fils. Deux dames sont derrière la reine. Pièce in-12 carrée, au-dessous le commencement du texte. Le tout dans un portique. In-4 en haut.

> Cette miniature, d'un bon travail, offre beaucoup d'intérêt pour le sujet qu'elle représente et les vêtements des personnages. La conservation est belle.

Petri Costalii pegma, cum narrationibus philosophicis. 1555. Lugduni, apud Matthiam Bonhomme, 1565. Petit in-8, lettres rondes, fig. *Rare*. Ce volume contient :

Figures représentant des emblèmes. Petites planches en largeur gravées sur bois, dans le texte. Ces pages entourées de bordures d'ornements.

Le pegme de Pierre Courtau, mis en francoys par Lanteaume de Romieu, gentilhomme d'Arles. Lyon, Mace Bonhomme, 1555, in-8, lettres rondes, fig. Ce volume contient :

Figures représentant des emblèmes. Petites pl. en larg. grav. sur bois, dans le texte. Les pages entourées de bordures d'ornements.

Catalogue des tres illustres ducz et connestables de France, depuis le roy Clotaire premier du nom, jusques à tres puissant, tres magnanime et tres victorieux roy de France Henri deuxième. Paris, Michel de Vascosan, 1555. — Suivent les catalogues des chanceliers; grands maîtres de France, admiraulx et prevostz de Paris. — Un vol. petit in-fol., lettres rondes, fig. Ce volume contient :

Les armoiries de divers personnages dont les fonctions sont indiquées après le titre.

—

Portrait d'une dame de la cour d'Henri II, dessin de François Clouet, dit Janet, de la collection de M. Lenoir. Pl. coloriée in-fol. en haut. Willemin, pl. 240.

Médaille d'Henri II, Rev. Catherine de Médicis. Partie d'une pl. in-fol. en haut. Trésor de numismatique et de glyptique, Médailles françaises, première partie, pl. 14, n° 5.

1555. Médaille de André Bageau, receveur des parties casuelles. Partie d'une pl. in-fol. en haut. Idem, pl. 44, n° 4.

> Ordonnance du Roy et de sa court des monnoyes, contenant les prix et pois des monoyes de France et estrangeres, etc. (du 27 juillet 1555). Paris, Jan Dallier, 1555, in-42, lettres rondes, figures. Ce volume contient :
>
> Un grand nombre de monnaies françaises et étrangères. Petites planches gravées sur bois, dans les pages du texte, aux feuilles B à M.

Quatre monnaies de Henri II. Partie d'une pl. in-fol. en haut. Trésor de numismatique et de glyptique, Histoire par les monuments de l'art monétaire chez les modernes, pl. 8, n°s 6, 10, 13, 14.

Trois monnaies du même. Idem, pl. 9, n°s 5, 6, 7.

Monnaie du même. Partie d'une pl. in-4 en haut. Du Gange, Glossarium, 1840, t. IV, pl. 15, n° 18.

Monnaie du même. Partie d'une pl. in-8 en haut. Berry, Études, etc., pl. 55, n° 3, t. II, p. 409.

Cinq monnaies de Charles-Quint, empereur, duc de Brabant. Partie de deux pl. in-8 en haut. lithogr. Den Duyts, n°s 118 à 122, pl. 17; n°s 105 à 107, pl. 18; n°s 108, 109, pages 39, 40.

Cinq monnaies du même. Partie de deux pl. in-8 en haut. lithogr. Idem, n°s 236 à 239, 245, pl. XVII; n°s 99 à 102, pl. XVIII; n° 104, pages 87 à 89.

Monnaie du même. Partie d'une pl. in-8 en haut. lithogr. Idem, n° 312, pl. G; n° 42, p. 122. 1555.

Cinquante-huit monnaies de Charles-Quint, empereur, comme comte de Flandre. Chijs, pl. 23, 24, 25, 26; Supplément, pl. 36.

Monnaie de Nicolas, seigneur du Châtelet. Petite planche gravée sur bois. Du Cange, Glossarium novum, 1766, t. II, p. 1327, dans le texte.

Deux monnaies du même. Partie d'une pl. in-4 en haut. Tobiesen Duby, Monnoies des barons, Supplément, pl. 9, n°s 7, 10.

Monnaie de Nicolas du Châtelet, II° du nom, de la maison de Lorraine, souverain de Vauvillars. Partie d'une pl. in-4 en haut. Poey d'Avant, pl. 21, n° 7, p. 358.

Monnaie d'un seigneur de Vauvillars. Petite planche gravée sur bois. Du Cange, Glossarium novum, 1766, t. II, p. 1334, dans le texte.

Méreau de l'église de Saint-Symphorien de Trévoux. Petite planche gravée sur bois. De Fontenay, Manuel de l'amateur de jetons, p. 392, dans le texte.

Portrait de Éléonore de Montmorency, vicomtesse de Turenne. Tableau de l'école française du xvi° siècle. Musée de Versailles, n° 3099. 1555?

Elle mourut avant son mari, décédé le 13 août 1557.

Serrure en fer portant la devise d'Henri II, et prove-

1555 ? nant du château d'Anet, du cabinet de M. Du Sommerard. Pl. in-fol. en haut. Trésor de numismatique et de glyptique, Recueil général de bas-reliefs et d'ornements, 2ᵉ partie, pl. 29.

Serrure en fer, ciselée, avec les armes, le chiffre et la devise de Henri II, des figures et ornements, provenant du château d'Anet. Musée de l'hôtel de Cluny, n° 1602.

Sceau de Marie Stuart, reine d'Écosse, avant son mariage. Pl. in-fol. en larg. Anderson, Selectus diplomatum et numismatum scotiæ thesaurus, pl. 88.

Six monnayes d'or de Marie Stuart, reine d'Écosse, de 1543 à 1555, avant son mariage. Partie de deux pl. in-fol. en haut. Anderson, Selectus diplomatum et numismatum scotiæ thesaurus, pl. 154-155.

Sceau de Maximilien de Bourgogne, seigneur de Beures, de Tournehem et de la Fosse. Partie d'une pl. in-fol. en haut. Vree, La genealogie des comtes de Flaudres, p. 127, *a*. Preuves 2, p. 394.

Dix monnaies de Robert de Lenoncourt, évêque de Metz. Partie d'une pl. in-fol. en larg., lith. De Saulcy, Recherches sur les monnaies des évêques de Metz, pl. 3, nᵒˢ 84 à 93.

Vingt monnaies du même. Partie de deux pl. in-fol. en larg., lith. De Saulcy, Supplément aux recherches sur les monnaies des évêques de Metz, pl. 5 et 6, nᵒˢ 174 à 193.

Monnaie du même. Partie d'une pl. in-fol. en haut.

Trésor de numismatique et de glyptique. Histoire par les monuments de l'art monétaire chez les modernes, pl. 22, n° 1. — 1555?

Jeton des traites foraines de Bourgogne et pays adjacents, sous Henri II. Petite pl. grav. sur bois. De Fontenay, Nouvelle étude de jetons, p. 90, dans le texte.

1556.

Tombe de Jean de Froydeval, chanoine, proche la chapelle de Saint-Martin, dans la croisée à gauche, dans l'église de Notre-Dame de Paris. Dessin grand in-8. Recueil Gaignières à Oxford, t. IX, f. 46. — 1556. Avril 17.

Tombe de Johannes de Challot, de pierre, au pied du candélabre, dans le chœur de l'église de l'abbaye de l'Estrée. Dessin in-8. Recueil Gaignières à Oxford, t. V, f. 146. — Juin 12.

Tombeau de Claude Bouton, seigneur de Corberon, etc., conseiller et chambellan de l'empereur Charles-Quint, et de Jaqueline de Lannoy, sa femme, morte le 27 juin 1517, dans sa chapelle, dans l'église de Notre-Dame du Sablon, à Bruxelles. Pl. in-4 en larg., grav. sur bois. Palliot, Histoire généalogique des comtes de Chamilly de la maison de Bouton, à la p. 324, dans le texte. — Juin 30.

Tombe de Adrien Tabary, chanoine, proche le benistier, dans l'aisle à gauche de l'église de Nostre-Dame de Paris. Dessin in-8. Recueil Gaignières à Oxford, t. IX, f. 32. — Août 7.

1556. Tombe de Loup Manereau, le long du chapitre, dans
Août 16. le cloistre de l'abbaye de Joui. Dessin in-8. Recueil
Gaignières à Oxford, t. XV, f. 53.

Août 18. Tombe de Antonius Loffroy, en pierre, à gauche, dans
le chapitre de l'abbaye d'Orcamp. Dessin grand in-8.
Recueil Gaignières à Oxford, t. VI, f. 61.

Août 23. Tombeau de Pierre dit Perrin du Châtelet, conseiller
d'État, sénéchal de Lorraine et bailly de Nancy, et de
Bonne de Baudoche, sa femme, morte vers 1560 (?),
dans l'église de Saint-Jean-Baptiste de Gerbervillers.
Ravenet sculp. Page 75. Pl. in-fol. en haut. Calmet,
Histoire généalogique de la maison du Châtelet, à la
p. 75.

Août 31. Monnaie de Robert III de Croi, évêque de Cambrai.
Partie d'une pl. in-4 en haut. Tobiesen Duby, Monnoies des barons, pl. 4, n° 9.

Octobre 2. Epitaphe de Ambroys Tailleboys; au-dessus sont représentés notre seigneur, Ambroys Tailleboys, à genoux,
et saint Ambroise; contre le mur, à costé de la chapelle de la Madeleine, derrière le chœur de l'église
de l'abbaye de Coulombs. Dessin petit in-8. Recueil
Gaignières à Oxford, t. XIV, f. 81.

Portrait de Silvie Pic de la Mirandole, mariée à François III, comte de La Rochefoucault, en buste, tête
vue de trois quarts, tournée à gauche. Dans le haut,
le nom. Tableau de l'école de Clouet. Musée du Louvre, tableaux, école française, n° 126.

Le grand proprietaire de toutes choses tres utile et profitable pour tenir ce corps humain en santé, etc. (par *Bar-*

tholomæus de Glanvilla anglicus), translaté de latin en francois par maistre Jean Corbichon. Paris, Jean Longis, 1556. In-fol., lettres rondes, fig. Cet ouvrage contient :

1556.

Quelques pl. relatives au sujet de l'ouvrage. Pl. de diverses dimensions, grav. sur bois, dans le texte.

La Pyrotecnie, ou l'art du feu, composée par le seigneur Vanoccio Biringuccio Siennois, et trad. par Jacques Vincent. Paris, Cl. Fremy, 1556. In-4, fig. Cet ouvrage contient :

Un grand nombre de planches représentant des sujets divers relatifs à l'art de la pyrotechnie. In-12 en larg., grav. sur bois, dans le texte.

Picta poesis ab authore denuo recognita (par Barth. Aneau). Lugduni, Mathias Bonhomme, 1556. In-16, fig. Ce volume contient :

Un grand nombre de figures représentant des sujets divers. Petites pl. en larg., grav. sur bois, dans le texte.

La Tricarite. Plus qelqes chants, an faueur de pluzieurs Damoêzelles, en vers, par C. de Taillemont Lyonoes. Lyon, Jean Temporal. 1556. In-8, fig. *Rare.* Ce volume contient :

Portrait d'une femme, en buste, de face, les cheveux de derrière ramenés sur le devant de la taille, dans une couronne ovale, en haut. Pl. in-12, grav. sur bois. On lit au-dessous, en caractères imprimés : Quand, non plutôt. *Au digne sein (Tricarite celeste)*, etc., au feuillet blanc 21, 22.

Ce volume est dédié à madame Jane, Royne de Nauarre è

368 HENRI II.

1556. Duchesse de Vandôme (Jeanne d'Albret, mère de Henri IV). Il est probable que la planche représente son portrait.

Estampe allégorique à la louange de Henri II, représentant des sujets divers compliqués et des ornements, avec légendes latines. Pl. in-fol. mag° en haut., grav. sur bois.

Estampe allégorique relative aux désavantages de Charles V, qui l'engagèrent à se démettre de la couronne d'Espagne, en 1555, et de l'empire en 1556. Elle représente un coq sur un char traîné par deux lions. On lit au-dessus : Le triumphe des Gaulois. Estampe petit in-4 en larg., grav. sur bois.

La genealogie des tres-illustres, tres-puissants et tres-excellents contes de Flandres.... jusqu'a present, qui est l'an Notre Seigneur 1556, par Corneille Gueillaert, roy d'armes de Flandres, demourant à Bruges et escript de sa main. Manuscrit du xvi° siècle, 2°tiers, in-fol. Bibliothèque des ducs de Bourgogne, n° 7809. Marchal, t. III, p. 127. Ce volume contient :

Des armoiries.

Pinax iconicus antiquorum ac variorum in sepulturis rituum ex Lilio Gregorio excerpta, etc. P. Wœriot. In-.... Lugduni apud Clemeneem Baldinum, 1556. Petit in-4 oblong, lettres italiques, fig. *Rare*. Ce volume contient :

Frontispice gravé représentant un cartouche entouré de figures et d'ornements, le titre sur le cartouche. Pl. in-8 en larg.

Portrait de P. Wœriot, en buste, tourné à droite, dans un cartouche, avec deux figures. On lit au-

dessous : Petrus Woeriot Lotharingus has faciebat eiconas cuius effigies hæc est anno suæ ætatis, 2, 4. Pl. in-12 carrée, après le frontispice. 1556.

Dédicace au prince Charles, duc de Calabre, Lorraine, Bar, etc., par P. Woeriot. Figure représentant un cartouche entouré de figures, dans lequel est cette dédicace. Pl in-12 en larg., après le portrait.

Neuf figures représentant les cérémonies des enterrements chez les peuples anciens. Pl. in-12 en larg.

Marque de Clémens Baldinus avec figures et ornements. Pl. in-16 carrée, au feuillet dernier.

—

Armure attribuée, dans la galerie de Sedan, à Robert IV de la Marck, seigneur de Florenge, appelé le maréchal de Bouillon, maréchal de France. Musée de l'artillerie. De Saulcy, n° 178.

Sceau de Jean, abbé du Saint-Sépulcre de Cambrai, que l'on peut classer à l'épiscopat de Robert de Croy, évêque de Cambrai de 1519 à 1556. Partie d'une pl. in-fol. en haut. Trésor de numismatique et de glyptique. Sceaux des communes, communautés, évêques, abbés et barons, pl. 4, n° 8.

Monnaie de Henri II, frappée à Sienne. Partie d'une pl. in-4 en haut. Conbrouse, t. IV, pl. 197, n° 3.

Monnaie frappée au nom d'Henri II par les Siennois établis à Montaleleino. Partie d'une pl. lith. in-8 en haut. Revue numismatique, 1842. E. Cartier, pl. 13, n° 3, p. 299.

1556. Jetoir de la chambre des comptes de Dijon. Partie d'une pl. lith. in-8 en haut. De Fontenay ; Fragments d'histoire métallique, pl. 20 (texte 11), n° 9, p. 226.

Deux jetoirs de la chambre des comptes de Dijon sous Henri II. Petites pl. grav. sur bois. De Fontenay ; Manuel de l'amateur de jetons, p. 335-336, dans le texte.

Monnaie de Charles V, roi d'Espagne, comte de Bourgogne. Partie d'une pl. in-4 en haut. Poey d'Avant, pl. 26, n 10, p. 464.

Monnaie de Nicolas du Châtelet, seigneur souverain de Vauvillars. Partie d'une pl. in-8 en haut. Revue numismatique belge. R. Chalon, 2ᵉ série, t. II, pl. 9, n° 2, p. 281.

1556? Statue de Charles Maigné, capitaine des gardes de la porte de Henri II, élevée en son honneur par Martine Maigné, sa sœur, aux Célestins de Paris. Elle est en pierre de liais, sculptée par Paul Ponce. Partie d'une pl. in-8 en haut.. Al. Lenoir ; Musée des monuments français, t. III, pl. 105, n° 100. = Pl. in-12 en haut. Piganiol de la Force ; Description de Paris, t. IV, à la p. 105. = Pl. in-12 en haut. Piganiol de la Force, édition de 1765, t. IV, à la p. 241, = Partie d'une pl. grand in-4 en haut. De Clarac ; Musée de sculpture, pl. 357, 358. = Partie d'une pl. in-fol. max° en larg. Albert Lenoir ; Statistique monumentale de Paris, liv. 7, pl. 7. = Musée du Louvre, sculptures modernes, n° 37.

> Cette statue n'était pas de Paul Ponce, mais de Ponce *Jacquio*. Al. Lenoir, musée, etc., t. V, p. 233.

Figure de Jean de Catheu, bourgeois de Beauvais, vitrail de Saint-Sauveur de Beauvais, au fond de la chapelle Saint-Eustache. Dessin in-fol. en haut. Gaignières, t. VIII, 115. 1556?

> La table du Recueil de Gaignières, donnée dans la Bibliothèque historique de Le Long, porte 1536.

Figure de Jeanne Cauterel, femme de Jean de Catheu, bourgeois de Beauvais, mort le 1556? auprès de son mari, vitrail de Saint-Sauveur de Beauvais, au fond de la chapelle Saint-Eustache. Dessin in-fol. en haut. Gaignières, t. VIII, 116.

1557.

Fondation de Anthoine Boyronnet, faite le 21 février 1557; au-dessous de l'inscription est une figure de la crucifixion, sainte Marie et saint Jean, Boyronnet à genoux et saint Anthoine, contre le mur, à gauche, dans la nef de l'église de Saint-Yves de Paris. Dessin in-fol. Recueil Gaignières à Oxford, t. X. f. 51. 1557. Février 21.

Tombeau du cœur et des entrailles de Louis, cardinal de Bourbon, archevêque de Sens (et non pas de Reims), etc. Pyramide de porphire sans inscription, contre la clôture du chœur, à gauche, en dehors de l'église de Saint-Denis. Dessin in-fol. Recueil Gaignières à Oxford, t. I, f. 39. Mars 12.

> Il fut enterré dans l'église de Notre-Dame de Laon.
> Le Recueil Gaignières, à Oxford, indique Louis, cardinal de Bourbon, comme archevêque de Reims, mort le 11 mars 1556.
> C'est une double erreur. Il était archevêque de Sens, et mourut le 12 mars 1557.

1557.
Août 10.
Vue de la bataille de Saint-Quentin, représentant les détails de cette journée, avec indications en français dans le champ. Deux termes placés sur des armoiries et légendes et allant jusqu'au haut de la planche divisent le champ en trois parties, sans interrompre la continuité des représentations. Très-grande estampe en larg., formant quatre feuilles (1 mèt. 50 cent.), grav. sur bois. *Très-rare.*

Bataille de Saint-Quentin, perdue par le connétable de Montmorenci, qui voulait faire entrer des secours dans la place; on voit les détails de la bataille. En bas, quatorze vers allemands. Estampe in-4 en larg.

Portrait en buste de Jean de Bourbon, comte de Soissons et d'Anguien, fils de Charles, duc de Vendôme et frère d'Antoine, depuis roi de Navarre, d'après un tableau du temps, du cabinet de M. de Gaignières. Partie d'une pl. in-fol. en larg. Montfaucon, t. V, pl. 12, n° 4.

Portrait de Jean de Bourbon, comte de Soissons. Tableau de l'école française du xvi° siècle. Musée de Versailles, n° 3092.

Médaille de Philippe II, roi d'Espagne, relative à la bataille de Saint-Quentin. Petite pl. Le Clerc; Explication historique, etc., n° 10, p. 6, dans le texte.

Août 13.
Portrait de François de la Tour d'Auvergne, vicomte de Turenne. Tableau de l'école française du xvi° siècle. Musée de Versailles, n° 3098.

Août 17.
Médaille de Claude de la Sangle, grand-maître de l'or-

dre de Malte. Partie d'une pl. in-fol. en haut. Trésor de numismatique et de glyptique. Médailles françaises, 1^re partie, pl. 44, n° 5. — 1557.

Vue du siége de Saint-Quentin, avec les détails des mouvements des troupes et des indications en français dans le champ. En haut : *S. Quiten* et deux légendes en latin. Estampe in-fol. en larg. — Août 27.

Le siége et la prise de Saint-Quentin, défendu par l'amiral de Coligny. Vue du siége. On lit en haut : SAINT-QUENTIN BELĀGERT ; en bas, quatorze vers allemands et la date. Pl. in-4 en larg., sans numéro.

Vue du siége de Saint-Quentin, avec numéros de renvois dans le champ. Pl. in-fol. en larg., grav. sur bois. Description de la France en allemand, 3 ij.

Tombeau de Jean du Mas, évêque de Dol, en pierre et marbre, la figure de marbre blanc, à costé de l'autel de Saint-Maurice, dans la croisée à droite de l'église cathédrale d'Angers. Dessin in-fol. Recueil Gaignières à Oxford, t. VII, f. 201. — Sept. 12.

<small>Jean XII du Maz de Mathefelon. Il fut évêque de Dol du 25 septembre 1556 au 12 septembre 1557, et mourut avant d'avoir été sacré.</small>

La fuite des bourguignons devant la ville de Bourg en Bresse le quinzieme d'Octobre mil cinq cens cinquante sept, regnant Henry roy de France, second de ce nom, en vers. Sans lieu ni nom d'imprimeur, ni date. In-12 de quatre feuillets, dont le dernier blanc. Cet opuscule contient : — Octobre 15.

Figure représentant un combat de six personnages. Pl. in-32 en larg., grav. sur bois, sur le titre.

1557.
Novemb. 2.
Tombe de Petrus Rebuffus, en pierre platte, en partie sous les bancs des chantres, au milieu de la chapelle du collége d'Autun, de Paris. Dessin in-8. Recueil Gaignières à Oxford, t. X, f. 97.

Décemb. 12. Tombeau de Jacques du Moulin, 12 décembre 1557, Marguerite de Herbert, sa femme, 24 février 1552, Estienne, Pierre et Jacques du Moulin, leurs enfants, en pierre, du costé de l'epistre, sous l'arcade de la closture du chœur, derriere les chaires de l'église paroissiale de Sainte-Colombe de Servon, en Brie. Deux dessins.... Recueil Gaignières à Oxford, t. XV, f. 59, 60.

1557. Vue de la ville de Civitella, dans le royaume de Naples, assiégée par le duc de Guise, avec indications dans le champ en italien. Estampe in-fol. en larg.

Châsse de vermeil doré, enrichie de quelques pierreries, ornée de figures des vertus et de douze émaux ronds représentant les douze pairs de France, donnée en 1557 par le cardinal Louis de Bourbon à l'abbaye de Saint-Denis, dont il était abbé commendataire. Cette châsse fut destinée à renfermer la plupart des ossements de saint Louis IX, du trésor de l'abbaye de Saint-Denis. *N. Guerard sculp.* Partie d'une pl. in-fol. en larg. Félibien; Histoire de l'abbaye royale de Saint-Denys, pl. 5, A.

Tombeau d'un personnage inconnu, sur lequel est représenté un cadavre rongé de vers. Pl. in-fol. en larg.; lith. Achille Allier; L'ancien Bourbonnais, Atlas, pl. non numérotée.

HENRI II. 375

Devises héroïques, par Cl. Paradin. Lion, J. de Tournes, 1557.
1557. Petit in-8, fig. Ce volume contient :

Un grand nombre de devises et d'emblèmes. Pl. de diverses grandeurs, sans bord, grav. sur bois, dans le texte.

Les batailles et victoires du chevalier Céleste contre le chevalier Terrestre, l'un tirant à la maison de Dieu, et l'autre à la maison du prince du monde chef de l'église maligne, par Artus Désiré. Paris, P. Ruelle, 1557. In-16, fig. Ce volume contient :

Quelques figures représentant des sujets relatifs à l'ouvrage. Petites pl. en larg. grav. sur bois, dans le texte.

Discours contenant l'histoire des jeux floraux et celle de dame Clémence, prononcé au conseil de la ville de Toulouse, par M. Lagane, 1774. In-8, fig. Cet ouvrage contient :

Statue prétendue de Clémence Isaure. In-8 en haut., à la p. 120.

> Cette statue, faite en 1557, fut d'abord placée sur un piédestal au coin du grand consistoire à Toulouse ; elle fut ensuite, en 1627, élevée sur la porte du greffe.
> Clémence Isaure, que l'on croit avoir existé dans le xiv^e siècle, et avoir été fondatrice, à Toulouse, des jeux floraux, est un personnage dont l'existence même est très-problématique. Cela a été fort controversé.
> Le même ouvrage contient une planche représentant une médaille de Clémence Isaure, frappée en 1771, à la p. 130.
> Cette statue est aussi représentée dans une planche semblable au commencement de l'histoire de l'Académie des jeux floraux, par de Ponsan. Toulouse, V^e Bernard Pijon, 1764. In-12.

1557. Les annales d'Aquitaine, faicts et gestes en sommaire des Roys de France, et d'Angleterre, et païs de Naples et de Milan, etc., par Jean Bouchet. Poictiers, Enguilbert de Marnef, 1557. Petit in-fol., lettres italiques. Dans ce volume se trouve la pièce suivante :

Cartouche représentant le roi de France tenant un étendard aux trois fleurs de lis et entouré de six vertus; en bas, on voit divers personnages, le dieu Mercure et l'auteur, tenant son livre. Pl. in-4 en haut., grav. sur bois, au verso du titre.

Livre de blason. Manuscrit de l'année 1557, in-4. Bibliothèque des ducs de Bourgogne, n° 5819. Marchal, t. II, p. 97. Ce volume contient :

Des armoiries peintes.

Blasons des armes. Manuscrit in-fol., sur papier, de la bibliothèque de la ville de Lille. E. Haenel, 182. Ce manuscrit doit contenir :

Des armoiries peintes.

———

Poids de la ville de Nismes. Pl. in-16 en larg., grav. sur bois. Perrot; Lettres sur Nismes, t. I, p. 260, dans le texte.

Monnoye de Henri II. Partie d'une pl. in-fol. en haut. Trésor de numismatique et de glyptique. Histoire par les monuments de l'art monétaire chez les modernes, pl. 9, n° 3.

Monnaie du même. Partie d'une pl. lith. in-8 en haut.

Revue numismatique, 1838. E. Cartier, pl. 15, p. 384. 1557.

Trois monnaies du même. Partie de deux pl. in-8 en haut. Berry, Études, etc., pl. 54, n° 7 ; pl. 55, n° 5, t. II, p. 402 à 414.

Monnaie de Marie Stuart, reine d'Écosse, indiquant, par la croix de Jérusalem, ancienne croix de Provence, le prochain mariage de la reine avec François, dauphin, qui eut lieu l'année suivante. Partie d'une pl. in-4 en haut. Conbrouse, t. III, pl. 72 n° 4.

Monnaie de Philippe, roi d'Espagne, duc de Brabant. Petite planche gravée sur bois. Ordonnance, etc., Anvers, 1633, feuillet M, 5.

Monnaie de Charles II, duc de Lorraine, vulgairement appelé Charles III ou le grand duc. Partie d'une pl. in-4 en haut. lithogr. De Saulcy, Recherches sur les monnaies des ducs héréditaires de Lorraine, pl. 19, n° 10.

Deux jetoirs de la chambre des comptes de Dijon. Partie d'une pl. lithogr. in-8 en haut. De Fontenay, Fragments d'histoire métallique, pl. 20 (texte 11), n°s 7, 8, p. 225, 226.

Méreau de la fondation de Jehan Bariot pour Sainte-Opportune, Petite planche gravée sur bois. De Fontenay, Nouvelle étude de jetons, p. 158, dans le texte. = Petite planche gravée sur bois. De Fontenay, Manuel de l'amateur de jetons, p. 74, dans le texte.

1557? Bas-relief du tombeau de Philibert Babou de La Bourdaisière, dans la chapelle du prieuré de Bon-Desir, transporté dans l'église Saint-Florentin. Pl. in-8 en larg. Bourassé, La Touraine, p. 149, dans le texte.

Drapeau dit de Jeanne Hachette, conservé à l'hôtel de ville de Beauvais, comme étant celui que Jeanne Laisné, connue sous le faux nom de Jeanne Hachette, avait enlevé aux Bourguignons en 1472. Pl. in-8 en larg., pl. 138. Revue archéologique, A. Leleux, 1850, Paulin Paris, à la p. 92.

L'auteur établit que ce drapeau a été fait en 1557.

Les mois d'avril et d'octobre, scènes familières. Deux assiettes en émaux en grisaille, rehaussées d'or sur fond noir, les chairs colorées. Peint par Jean Court, dit Vigier. Musée du Louvre, Émaux, n[os] 415, 416; comte de Laborde, p. 270.

Deux médailles d'Henri II. Partie d'une pl. in-fol. en haut. Pierquin de Gembloux, Histoire monétaire et philologique du Berry, pl. 8, n[os] 14, 16.

1558.

1558.
Janvier 7. Vue de la ville de Calais prise par les Français, commandés par le duc de Guise, avec lettres de renvoi dans le champ; à gauche et à droite, en bas, explication des renvois, en italien : *Romae Claudij Duchetti formis*. Estampe in-fol. en larg.

Vue de la prise de Calais sur les Anglais par le roi très-

chrétien, avec légendes en italien. Pl. in-fol. magno en larg.

1558.
Janvier 7.

LE POVRTRAICT DE LA VILLE DE CALAIS, FAICT AV NATVREL. Vue de Calais, prise par l'armée du Roi Henri de Valois, II⁰ de ce nom. Paris, rue de Montorgueil, au cueur nauré. Gravé sur bois, in-fol. en larg.

Plan du siége et de la prise de Calais par le duc de Guise. Pl. in-fol. en larg. Lefevre, Histoire — de Calais, t. II, p. 292.

> Cette planche est une copie d'une estampe du temps.

Tombe d'Abraham Vibert, en pierre, au milieu du chapitre de l'abbaye de Vallemont. Dessin in-8. Recueil Gaignières à Oxford, t. V, f. 143.

Vue de la prise de la ville de Guines par les Français, avec lettres de renvoi; dans le champ, en haut : *Guines;* à droite, une explication de lettres de renvoi, en italien, feuille collée. Estampe in-fol. en larg.

Janvier 17.

Médaille de Henri II, pour la prise de Calais et de Guines. Petite pl. Van Loou, t. I, p. 19, dans le texte. = Partie d'une pl. in-4 en haut. Thom. Pembrock, p. 4, pl. 35. = Partie d'une pl. in-fol. en haut. Trésor de numismatique et de glyptique. Médailles françaises, 1ʳᵉ partie, pl. 11, n° 6.

> L'authenticité de cette médaille n'est pas certaine. Voir : Le Fèvre; Histoire de Calais, t. II, p. 307.

Tombe d'Anthoine Boyronnet, dans la nef de l'église

Février 17.

1558. de Saint-Yves de Paris. Dessin in-8. Recueil Gaignières à Oxford, t. X, f. 63.

Février 18. Portrait en pied d'Éléonor d'Autriche, femme en premières noces d'Emmanuel, roi de Portugal, et depuis seconde femme de François Ier, tableau du temps. Miniature in-fol. en haut. Gaignières, t. VIII, 13. = Partie d'une pl. in-fol. en haut. Montfaucon, t. IV, pl. 40, n° 1.

Portrait de la même. Dessin. Musée du Louvre, dessins, école française, n° 33435.

Portrait de la même, vu de trois quarts, tourné à gauche. Dessin au crayon noir, rouge et jaune. Musée du Louvre, dessins, école française, n° 33512.

Portrait de la même, en buste, d'après un dessin aux crayons du temps, du Musée du Louvre. Pl. in-fol. en haut., coloriée. Niel; Portraits des personnages français, etc., 1re série.

Portrait de la même. Médaillon sur un soubassement d'ornement. *De son portrait à Fontainebleau.* Estampe petit in-fol. en haut. Au-dessous, en caractères imprimés, un quatrain : Icy *l'art du graveur*, etc. Mézerai; Histoire de France, t. II, p. 598 (596 par erreur, dans le texte).

Portrait de la même, en buste, tourné à droite. Médaillon ovale ; autour, le nom. En bas, quatre vers français. *Tho de leu F. et exc.* Estampe in-8 en haut.

Portrait de la même, à mi-corps, de face, tenant ses

gants; médaillon ovale. Autour, le nom en latin. En bas : F. H. (). Estampe in-4 en haut. — 1558.

Médaille de la même. Partie d'une pl. petit in-fol. en haut. Mézerai; Histoire de France, t. II, p. 594, dans le texte.

Portrait de François II, roi de France, et de Marie Stuart, en buste; médaillons ronds, d'après des pl. de l'ouvrage intitulé : Promptuarium iconum insigniorum, etc., de Guillaume Roullier (Rovillius), 2ᵉ édition. Lyon, 1578. Deux petites pl. rondes, grav. sur bois. Dibdin; The bibliographical decameron, t. I, à la p. 278, dans le texte. — Avril 24.

Ces portraits sont peu exacts.

Médaille de François et Marie Stuart, roi et reine d'Écosse, dauphins du Viennois, avec la date de 1558. R. *Cooper s.* Très-petite pl. ronde. Chalmers, t. I, à la fin.

Médaille des mêmes. Petite pl. en larg. Köhler, t. XXI, p. 393, dans le texte.

Médaille des mêmes. Partie d'une pl. in-fol. en haut. Trésor de numismatique et de glyptique. Médailles françaises, 1ʳᵉ partie, pl. 14, n° 3 (Dans le texte n° 2, et l'année indiquée 1588 par erreur).

Médaillon en cuivre doré représentant les portraits des mêmes. Pl. in-4 en larg. Annales archéologiques. Didron aîné, t. II, à la p. 109.

Épitaphe de Jo. Fernelius, avec un petit buste colorié — Avril 26.

1532.
Avril 26.

et deux anges, à gauche, près la chapelle de Saint-Nicolas, derrière le chœur de l'église de Saint-Jacques de la Boucherie, de Paris. Dessin grand in-8. Recueil Gaignières à Oxford, t. XII, f. 5.

Portrait de Jean Fernel, médecin, à mi-corps, tourné à droite, écrivant; devant lui est un squelette. Pl. petit in-4 en haut. Thevet; Pourtraits, etc., 1584, à la p. 567, dans le texte.

Portrait du même, à mi-corps, tourné à droite. *N. Larmessin sculp.* Estampe in-4 en haut. Bullart, t. II, p. 83.

Portrait du même, en buste, tourné à gauche, dans un médaillon rond entouré d'ornements. Pl. in-4 carrée. Dessous, quatre vers latins imprimés. Sambucus. Veterum aliquot ac recentiorum medicorum. — Icones, n° 29.

Portrait du même, à mi-corps, tourné à droite, écrivant. Devant lui est un squelette. En bas : JOANNES FERNELIUS DOCTOR MEDICUS. *N. Larmessin sculp.* Estampe in-4 en haut.

Portrait du même, à mi-corps, tourné à droite, écrivant; devant lui est un squelette. Au-dessus, en caractères imprimés : JEAN FERNEL, MÉDECIN, *chap.* 116. Estampe in-4 en haut.

Portrait du même, à mi-corps, tourné à gauche, écrivant; devant lui est un squelette. Médaillon ovale. Au-dessous : *Joannes Fernelius.* Estampe in-8 en haut.

Portrait du même, en buste, tourné à droite. Médaillon

ovale. Autour : Johannes Fernelius. En bas, deux vers en latin et grec, *hhh*, 4. Estampe in-12 en haut. — 1558.

Tombe de Mathurin le Chenevix, en pierre, devant la chaire du prédicateur, dans la nef de l'église des Jacobins de Chartres. Dessin in-8. Recueil Gaignières à Oxford, t. XIV, f. 72. — Juin 6.

Portrait e Pierre Strozzi, maréchal de France. Tableau du xvie siècle. Musée de Versailles, n° 3972. — Juin 20.

Médaille de Pierre Strozzi, général des armées françaises en Italie. Pl. in-12 en larg. Luckius; Silloge numismatum, etc., dans le texte, p. 163.

Vue de la prise de la ville de Thionville par les Français, commandés par le duc de Guise. A gauche, en bas : Thionville. *Vera discrittione et ritratto di Thionville*, etc. Estampe grand in-4 en larg.

Tombe de Jehan Ribault, en pierre, au pied des marbres et contre le mur de l'autel de la chapelle de la Vierge, dans l'église de l'abbaye de Vallemont. Deux dessins grand in-8 et in-4. Recueil Gaignières à Oxford, t. V, f. 142 et 142*.

Vue de la bataille de Gravelines, où le maréchal de Thermes fut battu par le comte d'Egmont. En haut, le titre; en bas, vingt-deux vers en allemand. Estampe petit in-fol. en larg. — Juillet 13.

Vue de la bataille de Gravelines, entre Calais et Dunkercke, avec légendes en italien. Estampe in-fol. en larg.

1558.
Octobre 4.
Tombe de Jean Moreau, chanoine et chantre, proche la grande sacristie, dans l'aisle droite du chœur de l'église de Notre-Dame de Paris. Dessin in-8. Recueil Gaignières à Oxford, t. IX, f. 112.

Novemb. 16. Tableau représentant Françoise de Bretagne, femme de Claude Gouffier, seigneur de Boisy, grand escuyer de France, etc.; elle est à genoux, avec saint François debout. Au retable de l'autel de la chapelle du château d'Oiron. Dessin in-fol. en haut. Bibliothèque impériale, manuscrits, boetes de l'ordre du Saint-Esprit, Gouffier.

Déc. 11. Tombe de Jacques Hervé, chanoine, en pierre, dans l'aisle à gauche du chœur, à l'entrée, du costé de la nef de l'église Notre-Dame de Paris. Dessin in-8. Recueil Gaignières à Oxford, t. IX, f. 120.

Décembre. Bas-relief représentant André Blondel de Roquencourt, contrôleur général des finances du royaume sous Henri II, en bronze, par Ponce (Ponzio), artiste toscan, placé dans l'église des filles-pénitentes, à Paris. Musée du Louvre, sculptures modernes, n° 38.

Portrait de André Tirageau, jurisconsulte, à mi-corps, de face. *Esme de Boulonois fecit.* Estampe in-4 en haut. Bullart, t. I, p. 219, dans le texte.

Médaillon en cuivre représentant le portrait de André Tirageau, jurisconsulte poitevin, de la collection Poey d'Avant. Pl. in-4 en larg., lith. Mémoires de la Société des Antiquaires de l'Ouest. De Chergé,

1839, pl. 9, p. 377. = Pl. in-8 en haut. Fillon, 1558.
Lettres à M. Ch. Dugart Matifeux, à la p. 5.

Ce médaillon fut exécuté à Rome, alors que Tiragueau y remplissait les fonctions qui lui avaient été confiées par le roi Henri II.

Toutes les emblemes de M. Andre Alciat, de nouueau translatez en francoys, vers pour vers, etc. Lyon, Guillaume Rouille, 1558. In-12, lettres rondes, fig. Ce volume contient :

Figures représentant des emblèmes. Pl. in-12 carrées, grav. sur bois, dans le texte.

La racine et extraction de la noble famille de Blois, par Jacq. Libouy, demeurant à Valenciennes, manuscrit de l'année 1558. In-.... Bibliothèque des ducs de Bourgogne, n° 14725. Marchal, t. II, p. 319. Ce volume contient :

Des armoiries peintes.

———

Médaille de Henri II Rev. Sa devise : Donec totum impleat orbem. Partie d'une pl. in-fol. en haut. Trésor de numismatique et de glyptique. Médailles françaises, 1re partie, pl. 14, n° 6 (n° 5 sur la pl. par erreur.).

Deux monnaies d'Henri II. Partie d'une pl. in-4 en haut. Du Cange, Glossarium, 1840, t. IV, pl. 15, n°s 16, 20.

Monnaie du même. Partie d'une pl. in-fol. en haut. Trésor de numismatique et de glyptique. Histoire par

1558. les monuments de l'art monétaire chez les modernes, pl. 8, n° 11.

Monnaie du même. Partie d'une pl. in-fol. en haut. Trésor de numismatique et de glyptique. Histoire par les monuments de l'art monétaire chez les modernes, pl. 9, n° 8.

Monnaie d'or de la république de Sienne, frappée à Montalcino, sous les auspices d'Henri II, roi de France, pendant la défense de cette ville par les Siennois, secondés par une garnison française. Petite pl. grav. sur bois. Revue numismatique, 1847. Abbé Cel. Cavedoni, p. 117.

Sept monnayes d'argent de Marie Stuart, reine d'Écosse, de 1553 à 1558, avant son mariage. Partie d'une pl. in-fol. en haut. Anderson, Selectus diplomatum et numismatum Scotiæ thesaurus. Pl. 163.

Sceau de François de Valois, dauphin, depuis François II, et de Marie Stuart, reine d'Écosse, sa femme, à une charte de concession de terres du 16 janvier 1558. Partie d'une pl. in-fol. m° en larg. = Autre semblable. Pl. in-fol. en larg. Anderson, Selectus diplomatum et numismatum Scotiæ thesaurus. Pl. 68-89.

Monnaie d'or de Marie Stuart, reine d'Écosse, et de François de Valois, dauphin, depuis François II, son mari. Partie d'une pl. in-fol. en larg. Anderson, Selectus diplomatum et numismatum Scotiæ thesaurus. Pl. 155.

Trois monnaies des mêmes. Partie de deux pl. in-4 en haut. Conbrouse, t. III, pl. 71, n° 1, pl. 72, n°' 1-5. 1558.

Trois monnaies de Marie Stuart, reine d'Écosse, qui portent l'année 1553, probablement par erreur, attendu que les monogrammes paraissent contenir les initiales de François et de Marie, qui furent mariés en 1558. Partie de deux pl. in-4 en haut. Conbrouse, t. III, pl. 71, n°' 2, 3, pl. 72, n° 3.

Deux monnaies des mêmes. Partie d'une pl. in-fol. en haut. Trésor de numismatique et de glyptique. Histoire par les monuments de l'art monétaire chez les modernes, pl. 47, n°' 9, 10.

Trois monnaies des mêmes. Partie d'une pl. in-4 en haut. Conbrouse, t. III, pl 72, n°' 6 à 8.

Trois monnaies des mêmes, de 1558 et 1560. Pl. in-4 en haut. Conbrouse, t. VI, pl. 151.

Deux monnaies des mêmes. Partie d'une pl. in-4 en haut. Annales archéologiques. Didron aîné, t. II, à la p. 109.

Monnaie des mêmes. Partie d'une pl. in-8 en haut. Berry, Études, etc., pl. 56, n° 3, t. II, p. 424.

Sceau et contre-sceau de Marie, reine d'Angleterre, de France et d'Irlande. = Deux sceaux et contre-sceaux de cette reine avec son mari, Philippe d'Autriche, fils de Charles-Quint, depuis roi d'Espagne. Deux pl. in-fol. en haut. Trésor de numismatique et de glyp-

1558. tique. Sceaux des rois et reines d'Angleterre, pl. 16 à 17.

> Les rois d'Angleterre, maîtres d'une partie de la France, avaient pris le titre de rois de France, même avant le traité de Troyes, du 12 mai 1420, qui avait fixé qu'après la mort de Charles VI, la couronne de France passerait à Henri V, roi d'Angleterre. Dans les premiers temps, l'inscription portait souvent : roi de France et d'Angleterre, et ensuite, roi d'Angleterre et de France.
>
> Cependant, les Anglais, déjà expulsés en 1378, perdirent leurs dernières possessions en France, après la bataille de Formigny, en 1450, sous Henri VI, et enfin furent de nouveau entièrement mis hors de France en 1558, sous la reine Marie.
>
> Depuis lors, le titre de roi de France que les rois d'Angleterre continuèrent à prendre ne fut plus qu'une vaine prétention sans aucun fondement. Je n'ai donc pas cité les sceaux de ces souverains à dater de la reine Élisabeth, qui succéda à Marie.
>
> Le roi Georges III renonça au titre de roi de France par le traité d'Amiens, conclu entre la France et l'Angleterre, en octobre 1801.

Bas-relief représentant le portrait de Charles-Quint, en buste, par Jean Cousin, à l'abbaye de Saint-Germain des Prés. Partie d'une pl. in-fol. max° en haut. Al. Lenoir, Statistique monumentale de Paris, liv. 27, pl. 35.

Monnaie de Charles V, empereur, frappée à Besançon. Petite pl. grav. sur bois. Ordonnance, etc. Anvers, 1633, feuillet F, 1.

Monnaie de Charles V, empereur, duc de Bourgogne. Petite pl. grav. sur bois. Ordonnance, etc. Anvers, 1633, feuillet M, 4.

Monnaie de Charles-Quint, comme comte de Flandre. 1558.
Partie d'une pl. in-4 en haut. Tobiesen Duby, Monnoies des barons, pl. 83, n° 10.

Monnaie de Nicolas du Châtelet II^e du nom, souverain de Vauvillars et de Mangeville. Partie d'une pl. in-4 en haut. Tobiesen Duby, Monnoies des barons, supplément, pl. 9, n° 6.

Deux monnaies de la ville impériale de Colmar. Partie d'un pl. in-4 en haut. Tobiesen Duby, monnoies des barons, pl. 110, n^{os} 1, 2.

Jetoir de François, dauphin, fils d'Henri II, depuis François II. Partie d'un pl. lith. in-8 en haut. De Fontenay, Fragments d'histoire métallique, pl. 6, n° 7.

Jeton de Saint-Étienne de Dijon. Partie d'une pl. in-4 en haut. (de Migieu) Recueil des sceaux du moyen âge, pl. 1*, n° 12.

Quatre jetoirs frappés à Besançon sous le règne de Charles-Quint, ou qui lui sont relatifs, l'un d'eux avec la date de 1587. Partie d'une pl. lith. in-8 en haut. De Fontenay, Fragments d'histoire métallique, pl. 5, n^{os} 1 à 4.

Mereau avec le chiffre de Henri II et de Diane de Poitiers, suivant l'auteur, mais réellement de Henri II et de Catherine de Médicis. Partie d'une pl. in-8 en haut., lith. Mémoires de la Société éduenne, 1844. J. de Fontenay, pl. 18, n° 8, p. 266.

Mereau que l'on peut attribuer à l'église de Saint-Étienne

1558. de Dijon. Petite pl. grav. sur bois. De Fontenay, Nouvelle étude de jetons, p. 134, dans le texte.

Mereau de Saint-Étienne de Dijon ou de Bourges. Petite pl. grav. sur bois. De Fontenay, Manuel de l'amateur de jetons, p. 98, dans le texte.

Mereau incertain. Partie d'une pl. lith. in-8 en haut. De Fontenay, Fragments d'histoire métallique, pl. 4, n° 8.

1558 ? Portrait de Mellin de Sainct-Gelais, angoumoisin, à mi-corps, vu de face, une couronne sur la tête, tenant un rouleau dans la main droite, devant une table. Pl. petit in-4 en haut. Thevet, Pourtraits, etc., 1584, à la p. 557, dans le texte.

1559.

1559. Huit médailles relatives à la paix de Cateau-Cambre-
Avril 2. sis. Pl. in-4 en larg. et pl. in-8 en larg. Le Clerc, Explication historique, etc., n°s 11, 12, p. 6 et 8, dans le texte.

Médaille de Henri II, relative à la paix avec l'Angleterre. Partie d'une pl. in-4 en haut. Thom. Pembrock, p. 4, pl. 36.

Juin 10. Premier Volume,

CONTENANT QUARANTE TABLEAVX OV
Histoires diuerses qui sont memorables, touchant les Guerres,
Massacres, et Troubles aduenus en France en ces
dernieres annees. Le tout recueilli selon le tes-
moignage de ceux qui y ont esté en per-
sonne, et qui les ont veus, lesquels
sont pourtrais à la verité.

Ce titre, imprimé en caractères typographiques, est placé dans le milieu d'un cartouche d'ornements, ayant de chaque

côté une figure finissant en rinceau, à gauche d'un homme, à droite d'une femme. Au milieu du haut est un ovale vide. Au milieu du bas est un médaillon ovale dans lequel on voit une pyramide battue par les vents, avec cette devise : FERME EN ADVERSITE. Au-dessous, on lit : PERSINVS FECIT (Perrissin). Gravé sur cuivre. Pl. in-fol. en larg. *Rare.*

1559.
Juin 10.

Ce titre et l'avis au lecteur qui suit forment le n° 1 du Recueil de Jean Tortovel et Jacques Perrissin.

Voir tome II, page xciv et suiv.

J'ai trouvé cinq variantes du texte imprimé, quatre en français et une en allemand.

Au Lecteur.

Cognoissant le desir que plusieurs ont de sauoir au vray les choses remarquables, aduenues en France en ces dernieres annees, pour estre de telle efficace qu'elles ne doiuent estre enseuelies ne mises en oubli : ains publiées afin que la posterité mesme en soit fidellement aduertie. J'ai esté (ami lecteur) poussé à te presenter ces petits tableaux, afin que si grand's choses puissent estre tousiours deuant tes yeux. Et d'autant qu'en telle varieté et si admirable, il est aisé de se foruoyer ou desguiser par affections particuliéres la verité : de tant plus iay curieusement auec grand peine et labeur, voulu representer telle verité, par ceux qui ont esté tesmoins occulaires, et qui ont sans aucune passion fidellement recité toutes les circonstances et occurrences. Que s'il aduient que ces tableaux que iay bien voulu te faire voir pour un commencement, soyent bien receus de toy (comme i'espere), cela me poussera d'avantage à te faire voir en bref le reste, qui sera digne de memoire.

A Dieu.

Cet avis au lecteur, imprimé en caractères typographiques, est placé dans le milieu de la même planche que le titre précédent. Gravé sur cuivre. Pl. in-fol. en larg. *Très-rare.*

1559.
Juin 10.

Cet avis au lecteur et le titre qui précède forment le n° 1 du Recueil de Jean Tortorel et Jacques Perrissin.

Voir l'article précédent.

J'ai trouvé trois variantes du texte imprimé, deux en français et une en latin.

« La Mercurialle tenue aux Augustins a Paris, le 10 de Iuin 1559, ou le Roy Henry 2 y fut en personne. » Le roi est assis sous un dais dans l'angle de la salle à gauche en haut. Au milieu, vers le bas, le conseiller Anne Dubourg debout opine. Dans le lointain, à droite, on voit des soldats de la garde écossaise du Roi faisant des prisonniers et conduisant Anne Dubourg à la Bastille. On lit en bas, à droite : « *Perrissin fecit*, 1570 » (le 5 à rebours). Les lettres capitales A à K indiquent les renvois aux légendes qui sont au-dessous de la planche, en deux colonnes. Le titre et les légendes sont imprimés en caractères typographiques. Gravé sur cuivre. Pl. in-fol. en larg. *Rare*.

Cette pièce est le n° 2 du Recueil de Jean Tortorel et Jacques Perrissin.

Voir aux articles précédents.

J'ai trouvé cinq variantes du texte imprimé, quatre en français dont l'une porte le n° 2, et une en allemand.

La mercuriale tenue aux Augustins, avec légende allemande. Pl. gr. sur cuivre, in-4 en larg. Courte notice, etc., n° 1. Copie de la planche du Recueil de Tortorel et Perrissin, n° 2.

La mercuriale tenue aux Augustins. Pl. grav. sur bois, in-8 en larg., avec texte allemand au revers de la

feuille. Copie de la planche du Recueil de Tortorel et Perrissin, n° 2. 1559.

Neuf médailles relatives au mariage de Philippe II, roi d'Espagne, et d'Élisabeth de Valois, fille de Henri II. Deux pl. in-8 en larg. Le Clerc, Explication historique, etc., n[os] 13, 14, p. 8, dans le texte. Juin 22.

« Le tournoy où le Roy Henry II fut blessé à mort le dernier de Iuin 1559. » Représentation de ce tournoy. La loge royale occupe le milieu du fond, ayant de chaque côté de vastes tribunes placées au-devant d'une ligne de maisons au pignon pointu. Deux portes surmontées de galeries sont de chaque côté. Sur celle de droite, on lit : HEN. II, GRA. DEI-REX GALL. INVICTISS. Partout sont de nombreux spectateurs. Au milieu est la lice avec les deux combattants, au moment où le Roi est atteint à la figure par la lance de Gabriel de Lorge, comte de Mongomery. Sur le premier plan on voit des cavaliers et des gardes à pied. A droite, en bas : PERRISIM FECIT, 1570 (Perrissin). Il n'y a point de lettres capitales de renvoi sur la planche. La légende au-dessous consiste en une explication du sujet en cinq petites lignes. Le titre et cette explication sont imprimés en caractères typographiques. Gravé sur cuivre. Pl. in-fol. en larg. *Rare*. Juin 30.

Cette pièce est le n° 3 du Recueil de Jean Tortorel et Jacques Perrissin.

Voir à 1559, juin 10.

J'ai trouvé six variantes du texte imprimé, quatre en français, dont l'une porte le n° 3, une en latin et une en allemand.

1559.
Juin 30.

« Le tournoy où le roy Henry II fut blessé à mort le dernier de Iuin 1559. » La même composition que la planche précédente. L'inscription sur la porte de droite est ainsi : Hen. II. gra. dei. rex gall. invictis. Les lettres capitales A à L indiquent les renvois aux légendes, mais ces légendes avec renvois n'existent pas. En bas, à droite : Perrisim fecit, 1570. Il n'y a au-dessous de la planche que l'explication du sujet en cinq petites lignes, comme à la planche précédente. Le titre et cette explication sont imprimés en caractères typographiques. Grav. sur bois. Pl. in-fol en larg. *Rare*.

> Cette pièce est, comme la précédente, le n° 3 du Recueil de Jean Tortorel et Jacques Perrissin.
> Voir à 1559, juin 10.
> J'ai trouvé deux variantes du texte imprimé, toutes les deux en français, dont l'une porte le n° 3.

Le tournoy où le roi Henri II fut blessé à mort, avec légende allemande. Pl. grav. sur cuivre, in-4 en larg. Courte notice, etc., n° 2; copie de la planche du Recueil de Tortorel et Perrissin, n° 3. Voir à 1559, juin 10.

> Il y a une ou peut-être deux autres copies de la planche n° 3.

« Le tournoy où le roy Henry II fut blessé a mort, le dernier de Iuin 1559. » Dans le fond on voit la loge royale où sont placés, au milieu, la Reine, le cardinal de Lorraine et Marie Stuart, dont les noms sont écrits près de leurs têtes, ainsi : « Regina — Cardin Lotharin — Regina Scotiae. » Dans la dernière fenêtre à droite on voit le Dauphin, depuis

François II. On lit au-dessus : « Delphin ». Sur le devant est la lice et les deux combattants, au moment où le Roi est atteint à la figure par la lance de Gabriel de Lorge, comte de Mongomery. On lit près du Roi : Henri. r. ii, et, près du comte : Lorge. A droite et à gauche sont des cavaliers et des gardes à pied. Sur le dernier montant de la lice, à droite en bas : P (Perrissin). Il n'y a point de lettres capitales de renvoi sur la planche. La légende au-dessous consiste en une explication du sujet en vers, en deux colonnes de quatre vers chacune. Le titre et cette explication sont imprimés en caractères typographiques. Grav. sur bois. Pl. in-fol. en larg. *Rare*.

1559.
Juin 30.

Cette estampe semble faire partie du Recueil de Jean Tortorel et Jacques Perrissin, puisqu'elle est du même faire, de la même dimension que les pièces de ce Recueil, et qu'elle porte même le chiffre de Perrissin. Cependant elle ne fait pas partie de cette suite. Elle représente le tournoy où Henri II fut blessé à mort, d'une manière un peu différente que la planche du Recueil relative à cet événement qui est le n° 3 du Recueil. Voir à 1559, juin 10, et ci-avant.

Il est certain que cette pièce a été faite et publiée en même temps que celles du recueil des quarante estampes de Jean Tortorel et Jacques Perrissin. Elle est presque toujours réunie à ces pièces, dans les exemplaires complets ou à peu près complets que l'on rencontre. Outre les rapports de faire, de dimension, de disposition des textes, elle présente aussi les mêmes variantes de texte que les diverses pièces du Recueil.

Voir à 1559, juin 10.

J'ai trouvé cinq variantes du texte imprimé, quatre en français et une en latin.

Cette estampe est quelquefois tirée au revers d'épreuves de pièces du Recueil de Tortorel et Perrissin.

Ma collection en contient deux tirées sur la retraite de la bataille de Dreux (n° 22), et Orléans assiégé (n° 23).

1559.

Ces épreuves de pièces du Recueil ainsi employées sont fort médiocres; d'où il semble résulter que l'on s'en est servi comme non vendables, pour tirer cette planche du tournoi ne faisant pas partie intégrante du Recueil, et que celle-ci aurait été gravée en 1563.

Juillet 5. Tombe de Nonus Johannes Cavet (?), en pierre, dans le cloistre de l'abbaye d'Orcamp. Dessin in-16. Recueil Gaignières à Oxford, t. VI, f. 73.

C'est peut-être Cavel.

Juillet 10. La mort du roi Henri deuxième, aux Tournelles à Paris, le 10 juillet 1559. La composition décrite à la page suivante, grav. sur cuivre. Pl. in-fol. en larg.

Cette pièce, si elle existe, est le n° 4 du Recueil de Jean Tortorel et Jacques Perrissin. Voir à 1559, juin 10.

M. Robert Dumesnil pense que cette planche a été gravée, mais il ne l'avait pas vue. Je ne l'ai pas non plus trouvée.

« La mort du Roy Henry deuxieme, aux Tournelles à Paris, le x. luillet 1559. » Le Roi, moribond, est couché dans son lit placé à gauche, et entouré de sa famille éplorée. La chambre est éclairée par trois croisées à droite au fond, dont une est ouverte et laisse voir la campagne. On lit sur le traversin du lit : HENRI R. II, et au-dessus de la croisée du milieu : TOVRNELLES. La marque P (Perrissin) est sur la barre inférieure d'une table placée vers le milieu en bas. Les lettres capitales A à F indiquent les renvois aux légendes qui sont au-dessous de la planche, en deux colonnes. Le titre et les légendes sont imprimés en

caractères typographiques. Grav. sur bois. Pl. in-fol. en larg. *Rare*.

1559. Juillet 10.

> Cette pièce est (comme la précédente, si celle-ci existe en effet) le n° 4 du Recueil de Jean Tortorel et Jacques Perrissin.
> Voir à 1559, juin 10.
> J'ai trouvé cinq variantes du texte imprimé, trois en français dont l'une porte le n° 4, une en latin et une en allemand.

Le roi Henri II, blessé à mort, représenté dans son lit. Copie de l'estampe n° 4 du Recueil de Jean Tortorel et Jacques Perrissin. Pl. in-fol. en larg. Montfaucon, t. V, pl. 8.

Table de la chambre de Henri II, au palais des Tournelles, d'après l'estampe du Recueil de Tortorel et Perrissin. Partie d'une pl. coloriée, in-fol. en haut. Willemin, pl. 286.

— Le trespas du treschrestien roy de France Henry II, a Monseigneur l'illustrissime et reuerendissime prince et prelat Charles, cardinal de Lorraine, par Berard de Girard, gentilhomme Bourdelois, en vers. Paris, Michel de La Guerche et Hierosme de Gourmont, 1559, in-4 de dix feuillets, lettres italiques. *Rare*. Cet opuscule contient :

Cartouche ovale en hauteur, représentant une meule tenue par une main, et au-dessous un sceptre et une lance brisée placés en sautoir, avec une lampe et un crâne humain ; diverses légendes ; le tout entouré d'une couronne de laurier. Petite pl. ovale en haut., sans bords, gr. sur bois. Vignette du titre.

Ode funebre sur le trepas du Roi, ou sont entreparleurs la

398　　　　　　　HENRI II.

1559.
Juillet 10.

France et le Poete, en vers, par Marc-Claude de Buttet, savoisien. Paris, Gabriel Buon, 1559, in-4 de quatre feuillets, lettres italiques. Cet opuscule contient :

Figure représentant un homme sortant d'une ville en feu; un autre personnage le suit. On lit en haut : OMNIA MECUM PORTO. Pl. in-16 ovale en haut., grav. sur bois, sur le titre.

L'effigie du tres chrestien roy de France Henri II, par B. D. G. G. B., en vers. Paris, Barbe Regnault, sans date, in-4 de quatre feuillets, lettres rondes. Cet opuscule contient :

Figure représentant un éléphant chargé d'un édifice, dans une bordure d'ornements. On y lit : SICUT ELEPHAS STO. Pl. in-16 en haut.. grav. sur bois, sur le titre.

Jeton relatif à la mort d'Henri II. Rev. LACRIMAE HINC — HINC DOLOR. Petite pl. grav. sur bois. De Fontenay, Nouvelle étude de jetons, p. 41, dans le texte.

Tombeau de Henri II, dans lequel il fut enterré avec ses fils François II et Charles IX, à l'abbaye de Saint-Denis. Pl. in-8 en haut., grav. sur bois. Rabel, Les antiquitez et singularitez de Paris, dans le texte, fol. 72, verso. = Même pl. Du Breul, Les antiquitéz et choses plus remarquables de Paris, dans le texte, fol. 88.

Tombeau de Henri II et de Catherine de Médicis, sa femme, à l'abbaye de Saint-Denis. Pl. in-8 en haut. et six pl. in-8 en larg. A. Lenoir, Histoire des Arts

en France, pl. 88 à 94. = Pl. in-8 en haut. Guilhermy, Monographie — de Saint-Denis, à la p. 138. = Pl. petit in-fol. en haut.

1559.
Juillet 10.

Tombeau de Henri II et de Catherine de Médicis, sa femme, de marbre blanc, les figures de bronze, au milieu de la chapelle de Valois dans l'église de l'abbaye de Saint-Denis. Dessin grand in-4. Recueil Gaignières à Oxford, t. II, fol. 52. = Dessin in-8. Idem, t. II, f. 53.

Tombeau des Valois, où furent inhumés Henri II, Catherine de Médicis, sa femme, et huit de leurs enfants, sur lequel sont les statues du roi et de la reine, dont la composition est attribuée à Philibert de Lorme, dans l'église de l'abbaye de Saint-Denis. *Alex. le Blond, delin.; Pet. Giffart, sculp.* Pl. in-fol. carrée. Felibien, Histoire de l'abbaye royale de Saint-Denis, à la p. 565. = Huit pl. in-8 en haut. et en larg. Al. Lenoir, Musée des Monuments français, t. III, p. 106 à 113, n°⁵ 102, 103. = Pl. in-8 en larg., grav. par C. Normand. Landon, t. VIII, n° 56.

Groupe des trois grâces, en albâtre, par Germain Pilon, supportant une urne de bronze doré dans laquelle étaient les cœurs d'Henri II, de Catherine de Médicis, de Charles IX et de François de France, duc d'Anjou, aux Célestins de Paris. Pl. in-12 en haut. Piganiol de la Force, Description de Paris, t. IV, à la p. 55. = Pl. in-12 en haut. Piganiol de la Force, édition de 1765, t. IV, à la p. 197. = Partie d'une pl. in-4

1559.
Juillet 10.

en haut. Millin, Antiquités nationales, t. Ier, n° III, pl. 13. = Pl. in-8 en haut. Al. Lenoir, Musée des Monuments français, t. III, pl. 123, n° 111. = Pl. in-4 en haut. Al. Lenoir, Musée des Monuments français, t. VIII, pl. 275. = Pl. in-8 en haut., grav. par Normand. Landon, t. V, n° 55. = Pl. in-fol. en haut. Al. Lenoir, Histoire des arts en France, pl. 95. = Partie d'une pl. in-fol. en haut. Cicognara, Storia della scultura, t. II, pl. 82. = Partie d'une pl. gr. grand in-4 en larg. De Clarac, Musée de sculpt., pl. 359. = Partie d'une pl. in-fol. max° en larg. Al. Lenoir, Statistique monumentale de Paris, liv. VII, pl. 7. = Musée du Louvre, sculptures modernes, n° 112.

Statue équestre de Henri II, allant à droite. En haut : Visitur Romae in palatio ex familia Ruceilaia. En bas, à gauche, une inscription latine, portant que cette statue en bronze a été faite par Daniel Ricci de Volterre, par ordre de Marie, pour la mémoire de Henri II, son mari. A droite, autre inscription de dédicace au cardinal de Lorraine : *Nicolaus Van Aelst, Bruxellensis ded.* Estampe in-fol., magno en haut. = Partie d'une pl. in-fol. en haut. Cicognara, Storia della scultura, t. III, pl. 22.

Cicognara raconte ce que devint cette statue, qui ne fut pas finie ni portée à Paris.

Buste du même, en albâtre de Lagny, par Germain Pilon, du Musée du Louvre. Partie d'une pl. grand in-4 en larg. De Clarac, Musée de sculpture, pl. 1118-1119. = Musée du Louvre, sculptures modernes,

n° 129. = Moulage en plâtre, Musée de Versailles, n° 2708.

1559.
Juillet 10.

Henri II, roi de France, buste en marbre attribué à Jean Goujon. Musée du Louvre, sculptures modernes, n° 101.

> Attribué précédemment à l'amiral de Coligny.
> Musée des Monuments français, n° 551 bis.

Buste de Henri II, d'après un médaillon, reproduit et réduit par un nouveau procédé de M. Achille Colas. Petite pl. Ferdinand Denis, une fête brésilienne, etc., sur le titre.

> Cette petite planche est un des premiers produits du procédé de Colas pour la reproduction réduite des bas-reliefs.

Portrait de Henri II, tableau du temps. miniature in-fol. en haut. Gaignières, t. VIII, pl. 90. = Partie d'une pl. in-fol. en haut. Montfaucon, t. V, pl. 9, n° 1.

Portrait en pied du même, tableau du temps. Miniature in-fol. en haut. Gaignières, t. VIII, pl. 91. = Partie d'une pl. in-fol. en haut. Montfaucon, t. V, pl. 9, n° 2.

Portrait en pied, du même, en habit de l'ordre de Saint-Michel, miniature au commencement du livre des statuts de cet ordre, manuscrit du temps. Miniature in-fol. en haut. Gaignières, t. VIII, pl. 92.

Portrait du même, en pied, peint par François Clouet

1559.
Juillet 10.

dit Janet, au Musée du Louvre, gravé par Phi. Boutrois. Pl. in-8 en haut. Filhol, t. IX, n° 599.

Portrait du même, en pied, la tête tournée à gauche, la main gauche appuyée sur la hanche; la droite tenant des gants. Tableau de l'École des Clouet. Musée du Louvre, tableaux, École française, n° 111.

Portrait du même, en buste, tête de trois quarts, tournée à gauche. Au bas, le nom. Tableau de l'École des Clouet. Musée du Louvre, tableaux, École française, n° 112.

Portrait du même, tableau peint par Janet, de la collection de M. le marquis de Biancourt. Pl. lithogr. et coloriée, in-fol. en haut. Du Sommerard, Les arts au moyen âge. Album, 6° série, pl. 9 (par erreur 10).

Portrait de Henri II, tourné à droite. Bordure octogone posée sur un appui de marbre, sur lequel est le nom. En bas : *Janet pin.*, *Morin scul.* Estampe in-4 en haut.

Portrait de Henri II, à cheval, d'après un dessin de François Clouet dit Janet, du cabinet d'Al. Lenoir. Pl. in-fol. en haut. Al. Lenoir, Musée des Monuments français, t. VIII, pl. 276. = Pl. in-fol. en haut. Willemin, pl. 239. = Pl. in-fol. en haut. Al. Lenoir, Histoire des arts en France, pl. 96.

Portrait du même, debout, d'après un dessin de François Clouet dit Janet, du cabinet d'Al. Lenoir. Pl. in-4 en haut. Al. Lenoir, Musée des Monuments

français, t. VIII, pl. 277. = Pl. petit in-fol. en haut. Al. Lenoir, Histoire des arts en France, pl. 97.

1559.
Juillet 10.

Portrait du même, en buste, d'après un dessin aux crayons du temps, de la Bibliothèque nationale. Pl. in-fol. en haut., coloriée. Niel, Portraits des personnages français, etc., 1re série.

Portrait du même, de profil, tourné à droite, la tête ceinte d'une couronne. Dessin aux crayons rouge et noir, rehaussé d'or, sur vélin, par Jacques Bellangé. Musée du Louvre, dessins, École française, n° 23 714.

Le roi de France, Henri II, debout, tenant une épée de la main droite élevée, et ayant l'autre posée sur sa hanche. Un ange tenant l'écu de France, et un génie tenant un drapeau, soutiennent au-dessus de la tête du roi le croissant de la lune, dont la concavité est ornée d'une grande couronne royale, et sur lequel est placée la lettre H. En bas, à droite, une place destinée à une inscription et restée en blanc. Pièce gravée par Jean Duvet, quoique son nom n'y soit pas marqué. Estampe in-4 en haut., ceintrée par le haut.

Henri II, après avoir surmonté la volupté, l'ivrognerie, l'erreur et les autres vices ou passions, qui sont tous aveugles, entre dans le temple de l'immortalité que l'on voit vers le fond du côté gauche de l'estampe; gravé par un graveur anonyme, d'après le maître Roux. Estampe in-fol. en larg.

Henri II, en buste, vu de profil et tourné vers la gau-

1559.
Juillet 10.

che. Dans un ovale au milieu d'un encadrement qui est orné, en haut, deux génies ailés portant l'écusson des armes de France, à gauche et à droite de Bellone et de la Victoire, et en bas de deux femmes esclaves. Dans la bordure de l'ovale est écrit : Henricus II, gallorum rex christianissimus ; en bas, on lit à gauche : N. B. LOT, F. 1556, et à droite : P. R. INV. Gravé par Nicolas Beatricet. On ignore la signification des deux lettres P. R., qui désignent peut-être le nom de *Penni Romanus*, à qui l'on attribue communément ce portrait. Estampe in-fol. en haut.

> On a deux états de cette pièce.
> Le premier, celui qui vient d'être décrit.
> Le second; on y voit le buste du même roi, mais vu de trois quarts et tourné un peu vers la droite. L'année 1556 est changée en 1558, et les lettres P. R. INV. sont supprimées.

Portrait de Henri II en buste, coiffé d'une toque, tourné à gauche; médaillon ovale surmonté de la couronne soutenue par deux figures ailées; autour le nom. En bas : *Enea Vico da Parma inn. f. medaglia del Doni*. Estampe in-8 en haut.

Henri II à mi-corps, vu de profil et tourné vers la droite; au-dessus, les écussons de France et de Médicis. On lit en haut : Haenricus II, rex gallorum. En bas sont quatre vers italiens : *Vede la gloria de i libri — di carri et d'armi*. Aeneas Vicus parmensis faciebat. Cum privilegio veneto per annos X.M.D.XLVII. Estampe in-4 en haut. *Rare*.

Henri II à cheval, et divers autres personnages copiés

sur les planches du recueil de Jean Tortorel et Jacques 1559.
Perrissin. Quatre planches ou parties de planches Juillet 10.
in-4 en haut. Félix de Vigne, Vade-mecum du
peintre, t. II, pl. 104 à 107.

> M. Félix de Vigne dit que les costumes et les autres détails
> contenus dans ces planches sont dessinés d'après un ouvrage
> gravé sur bois exécuté de 1559 à 1570, et connu sous le nom
> de *Quarante tableaux de Tournelles*.
> On n'a jamais donné ce nom au Recueil de Tortorel et Per-
> rissin. L'erreur de cet écrivain provient peut-être de ce que
> la quatrième pièce de ce recueil porte le titre de : La mort
> du roy Henry deuxieme aux Tournelles, à Paris.
> Voir à la table des auteurs, t. II, p. xciv.

Henrici II Galliarum regis Elogium, cum ejus verissime
expressa efficie, Petro Paschalio autore — Ejusdem Hen-
rici tumulus, autore eodem. Lutetiae Parisior. Apud
Michaelem Vascosanum. 1560, in-fol. *Très-rare*. Ce
volume contient :

Portrait d'Henri II à mi-corps, tourné à droite, le bras
droit appuyé sur un casque ; entouré d'une bordure
d'ornements dans laquelle on voit en haut la lettre H
et en bas cette inscription : HENRICVS II GALLIARVM
REX. Estampe attribuée à Étienne de Laulne. Petit
in-fol. en haut., formant les pages 5-6 du texte.

Tombeau allégorique de Henri II. Il y est représenté
couché sur un soubassement, couvert d'un fronton
supporté par des colonnes, et surchargé de figures
et d'ornements. Des inscriptions latines sont inscrites
sur diverses parties de ce monument, au sommet
duquel sont les armes de France supportées par
deux victoires, gravé sur bois. Estampe petit in-fol.

1559.
Juillet 10.

en haut., au commencement de la deuxième partie de l'ouvrage.

> On a prétendu à tort qu'il n'avait été tiré que cinq exemplaires de cet ouvrage, mais il est réellement très-rare.

Portrait de Henri II à mi-corps, cuirassé, tenant un bâton de commandement et appuyé sur son casque, tourné à gauche, dans un cadre d'ornements, avec la lettre H et le croissant. En bas, le nom, *anno aetatis sue* 40. R, 1580. Estampe in-4 en haut.

> Il y a deux états de cette planche : 1° celui décrit; 2° avec *Jaspar Isaac*.

Portrait du même, à mi-corps, cuirassé, appuyé sur son casque et tenant le bâton de commandement, tourné à droite. Bordure avec quatre échancrures dans les milieux. Estampe petit in-4 en haut. grav. sur bois. Thevet, Cosmographie, t. II, f. 628, dans le texte.

Portrait du même à mi-corps, tourné à gauche, cuirassé, le bras gauche appuyé sur son casque placé sur une table. Pl. petit in-4 en haut. Thevet, Pourtraits, etc., 1584, à la p. 220, dans le texte.

Portrait du même, à mi-corps, vu de profil et tourné vers la droite. Il lève le doigt indicateur de la main gauche vers le haut, et tient une épée nue de l'autre main. Ce portrait est dans un ovale entouré de deux figures de femmes, de deux d'hommes et de deux génies ailés qui tiennent une couronne de laurier au-dessus du portrait. Au bas de l'ovale, dans un

cartouche, on lit : *Henricus II Gallorum Rex chris-* 1559.
tianissimus, et à gauche d'en bas : *Batt^a ditto del* Juillet 10.
Moro. Estampe in-4 en haut.

Portrait du même à mi-corps, cuirassé, la tête tournée
à gauche, une main sur son casque, tenant de l'autre
son épée. Cadre ovale riche, orné de guirlandes et
de la couronne royale, dans un panneau d'orne-
ments, au bas duquel est le nom. Le monogramme de
René Boyvin. Estampe in-4 en haut.

Portrait du même, en pied, tourné à droite, la main
gauche sur une table où est son casque. Bordure
riche, surmontée de l'écu de France soutenu par
deux anges; trophées. En bas, le nom et le mono-
gramme de René Boyvin, *Renatus fecit*. Estampe
cintrée par le haut, in-fol. magno en haut.

> Il y a trois états de cette planche, ou plus exactement, elle
> a subi deux transformations : 1° c'est l'état décrit; 2° à la
> figure de Henri II, on a substitué celle de Henri III, de face.
> En bas : HENRY III DU NOM ROY DE FRANCE ET DE POLOGNE. Voir
> à l'année 1589, août 2. 3° A la figure de Henri III on a substi-
> tué celle de Henri IV. En bas : Henri IIII du nom roy de
> France et de Nav°rre. *Gourmont excudit*. Robert Dumesnil,
> t. VIII, p. 59.

Portrait du même, en buste, tourné à gauche. Bor-
dure dans laquelle est le nom. Estampe gravée par
Jean Rabel, in-16 en haut.

Portrait du même, en buste, tourné un peu à droite.
Médaillon ovale; autour le nom. En bas : *Rabel
excudit*. Estampe in-12 en haut.

1559.
Juillet 10.

Portrait du même, en pied, cuirassé, tourné à droite. Devant lui est une table sur laquelle est son casque. En bas : HENRICUS . II . REX FRANCOR^M *hans Ciefrinck excud.* Estampe petit in-fol. en haut.

Portrait du même, à mi-corps, cuirassé, tenant un bâton de commandement et appuyé sur son casque, tourné à gauche. Aucunes légendes. Estampe petit in-4 en haut.

Portrait du même, en buste, cuirassé, de face. Médaillon ovale. Autour, le nom. En bas : *De leu fecit. J. G. excu.* Estampe in-12 en haut.

Portrait du même, à mi-corps, cuirassé, tenant une masse d'armes et son casque, tourné à droite. Médaillon ovale, entouré de figures et d'ornements. En bas, une tablette. Point de légendes. Estampe in-fol. en haut., grav. sur bois.

Portrait du même, à mi-corps, cuirassé, tenant une masse d'armes, tourné à droite. Médaillon ovale. Autour, le nom. En bas : COCK EXCUD., F. H. Estampe in-4 en haut.

Portrait du même, à mi-corps, cuirassé, appuyé sur son casque et tenant un bâton de commandement, dans un cadre. Estampe petit in-4 en haut., grav. sur bois.

Portrait du même, d'après les monuments du temps, et de Catherine de Médicis. Ovale in-12 en haut., gravé sur bois. Du Tillet, Recueil des roys de France, p. 245, dans le texte.

Portrait du même. Estampe gravée par Pierre Brebiette. 1559. Juillet 10. Au département des estampes de la Bibliothèque impériale. *Très-rare.*

Portrait du même, à mi-corps, tourné à gauche, cuirassé. On lit en haut : HENRICUS REX GALLIAE. Estampe petit in-4 en haut.

Portrait du même, à mi-corps, cuirassé, tourné à gauche, tenant une épée de la main droite. Médaillon ovale. Autour, le nom, et en bas, deux croissants, les trois fleurs de lis et FH. Estampe in-4 en hauteur.

Portrait de Henry XVI, dauphin de Fr. 2, fils du Roy François I (Henri II). Médaillon sur un soubassement, orné de deux dauphins, *de son portrait au Louvre.* Au-dessous, en caractères imprimés, un quatrain : CHEF *premier que soldat, etc.* Pl. petit in-fol. en haut. Mézerai, Histoire de France, t. II, p. 520, dans le texte.

Portrait d'Henri II. Médaillon sur un soubassement d'ornement, surmonté du croissant. Pl. petit in-fol. en haut. Au-dessous, en caractères imprimés, un quatrain : POUR *priver ce grand Roy, etc.* Mézerai, Histoire de France, t. II, p. 600, dans le texte.

Portrait du même, en buste, tourné à droite. Médaillon ovale. En bas, le nom et *Moncornet ex.* Estampe in-8 en haut.

Portrait du même, en buste, cuirassé, tourné à gauche.

1559.
Juillet 10.

Médaillon ovale; au-dessous, quatre vers : *Peintre si tu veux faire,* etc. Estampe in-8 en haut.

Portrait du même, à mi-corps, cuirassé, tenant un bâton de commandement, tourné à droite. Médaillon ovale d'ornements; autour : Dum totum compleat orbem. En haut, le nom en latin; en bas, notice en allemand. Estampe petit in-fol. en haut.

Portrait du même. *Harrewyn sculp. Brux.* Pl. in-12 en haut. Mémoires pour servir à l'histoire de France, par P. de l'Estoile, édition de 1719, t. I, à la p. 5.

Portrait du même. *Boizot del. Et. Fessard scul.* Pl. in-8 en haut. Velly, Villaret et Garnier, Portraits, t. II, p. 94.

Portrait du même, en buste, tourné un peu à droite, dans un cartouche ovale d'ornements. En bas, le nom et *Mariette excū.* Estampe in-12 en haut.

Portrait du même, à mi-corps, cuirassé, appuyé sur son casque et tenant un bâton de commandement, dans un cadre d'ornements, avec la lettre H et le croissant. En bas, le nom. Estampe in-4 en haut.

Portrait du même, à genoux; vitrail aux Célestins de Paris. Partie d'une pl. in-4 en haut. Millin, Antiquités nationales, t. I, n° 111; pl. 19, n° 10.

Portrait du même, à genoux; vitrail au couvent des Grands-Augustins de Paris. Partie d'une pl. in-4 en haut. Millin, Antiquités nationales, t. III, n° xxv; pl. 11, n° 3.

Portrait du même, à genoux; vitrail de l'église du 1559.
château de Vincennes. Partie d'une pl. in-4 en larg. Juillet 10.
Millin, Antiquités nationales, t. II, n° x; pl. 6,
n° 7.

Henri II, roi de France, peint par Jean Cousin; vitrail
de la Sainte-Chapelle de Vincennes. Partie d'une pl.
lithogr. in-fol. en haut., coloriée. De Lasteyrie,
Histoire de la peinture sur verre, pl. 71.

Henri II à cheval. Plaque circulaire en grisaille sur
fond noir, chairs colorées et emploi de quelques
émaux de couleurs, détails dorés, peint par Léonard
Limosin. Musée du Louvre, Émaux, n° 238. Comte
de Laborde, p. 186.

Devise du roi Henri II; vitrail de la chapelle de Vincennes. Dessin colorié in-fol. en haut. Bibliothèque
impériale, Estampes. Recueil de tapisseries anciennes.

Devises et emblèmes de Henri II et de Diane de Poitiers; vitrail de la Sainte-Chapelle de Vincennes.
Partie d'une pl. coloriée in-fol. en haut. Willemin,
pl. 286.

Triptyque, cabinet de deuil aux chiffres et attributs de
Henri II et de Catherine de Médicis. Dans l'intérieur est le portrait de cette reine, en habits de deuil
et agenouillée, peint sur émail. Les volets sont
ornés de médaillons représentant des sujets de la
passion de Jésus-Christ. Émaux, travail de Limoges.
La garniture est en cuir imprimé aux chiffres de

1559.
Juillet 10.

Henri II et de Catherine. Musée de l'hôtel de Cluny, n° 1009.

<blockquote>Ce cabinet a dû être fait après la mort d'Henri II. Voir : le comte Léon de Laborde, Notice des émaux, etc., p. 196.</blockquote>

HENRICVS II FRANCORVM REX. Buste d'Henri II, tourné à gauche, couronné de laurier. Fer à reliures de livres du temps, qui se trouve sur les côtés de quelques volumes reliés à cette époque, et entre autres sur une : Biblia sacra. Lugduni. J. Tornaesius. 1556, in-fol. Ce fer a un diamètre de 50 millim.

Livre d'astrologie, portant sur les faces de sa couverture en cuivre les armes et la couronne de France, et les chiffres, insignes et attributs du roi Henri II, avec le croissant et sa devise : DONEC TOTUM IMPLEAT ORBEM. Musée de l'hôtel de Cluny, n° 1356.

<blockquote>Tous les feuillets de ce livre sont en cuivre; les attributs y sont répétés sur chacune des pages qui portent les constellations mobiles sur des pivots, de manière à pouvoir former les combinaisons astrologiques pour les horoscopes.</blockquote>

L'écusson de France, entouré du cordon de l'ordre de Saint-Michel et de la devise d'Henri II. Vitrail peint. Musée de l'hôtel de Cluny, n° 853.

Armure d'Henri II, au cabinet des médailles, antiques et pierres gravées. Dumersan, Histoire du cabinet des médailles, antiques et pierres gravées, p. 4.

Casque d'Henri II, dont il porte les chiffres et les attributs, damasquiné en or, appartenant à M. Hubert, architecte, légué par lui, à sa mort, au Musée d'ar-

tillerie. Pl. lithogr. et coloriée in-fol. m° en haut. 1559.
Du Sommerard, Les arts au moyen âge, atlas, Juillet 10.
chap. xiii, pl. 2. = Partie d'une pl. in-fol. en haut.
Chapuy, etc., Le moyen âge pittoresque, 4ᵉ partie,
n° 129. = Au Louvre, Musée des Souverains.

Épée du roi Henri II, en fer ciselé et damasquiné,
avec lettres H et un guerrier à cheval. Au Louvre,
Musée des Souverains.

> Elle provient du Musée de l'artillerie, n° 662 (1839).

Mousquet à mèche, à huit coups, attribué à Henri II,
roi de France. Partie d'une pl. in-fol. en haut.
Musée des armes rares anciennes et orientales de
S. M. l'Empereur de toutes les Russies, pl. 114,
n° 1.

> Cette attribution n'est nullement certaine.

Bouclier du roi Henri II, en fer repoussé, ciselé, gravé
et damasquiné, avec sujets de guerre et ornements.
Au Louvre, Musée des Souverains, provenant du
trésor du Louvre.

Bouclier en fer repoussé, ayant probablement apparte-
nu à Henri II. Pl. in-fol. en haut. Musée des armes
rares anciennes et orientales de S. M. l'Empereur
de toutes les Russies, pl. 68.

Masse d'armes damasquinée en or, ayant appartenu à
Henri II. On y voit des ornements, une vue de Mar-
seille, le chiffre et la devise de Henri II. Au cabinet
des médailles, antiques et pierres gravées. Du Mer-

1559.
Juillet 10.
san, Histoire du cabinet des médailles, antiques et pierres gravées, p. 5. = Au Louvre, Musée des Souverains.

Harnais de cheval de Henri II, d'après un modèle pour les passementiers et brodeurs, dessin du temps, du cabinet de M. de S. Morys. Pl. in-fol. en haut. Willemin, pl. 263.

Chambre de parade d'Henri II, restituée d'après les boiseries que l'on conserve au Louvre. Pl. gravée in-4 en larg. De Clarac, Musée de sculpture, pl. 104.

Mémoire sur l'ancienne abbaye de Saint-Mesmin de Mici, près d'Orléans, par C.-F. Vergnaud-Romagnesi. Orléans, l'auteur, 1842, in-8, fig. Cet opuscule contient :

Siége royal en bois sculpté, trouvé à Saint-Mesmin, sur lequel on voit deux portraits attribués à Henri II et à Diane de Poitiers; maintenant au cabinet d'antiquités locales d'Orléans. Pl. iv. Pl. in-4 en haut. lithogr.

La Chronique des Roys de France et des cas mémorables advenus depuis Pharamond, premier et seul apparent Roy des Francoys, iusques au Roy Henry second du nom, à present regnant. Rouen, Mart le Megissier, 1552, in-8, fig. Ce volume contient :

Quelques planches représentant des figures de rois de France. Médaillons. Grav. sur bois, dans le texte.

Cronique abregee des faitz, gestes et vies illustres des roys de France : commencant à Pharamond jusques a nostre

tres cher, tres haut, et inuictissime Henry roy de Frãce, second du nom. A chascun d'iceux leur effigie, au plus pres qu'il nous a esté possible representer. Lyon, Balthazar Arnoullet, 1555, petit in-8, lettres italiques, fig. Ce volume contient :

1559.
Juillet 10.

Cinquante-neuf portraits en buste des rois de France, depuis Pharamond jusques à Henri II. Pl. in-16 ovale en haut., imprimés chacun sur un feuillet blanc.

Livre de l'ordre du Thoison d'or. Il contient les nominations depuis la fondation de l'ordre jusqu'au chapitre tenu à Gand en 1559. Manuscrit du temps, in-fol. Bibliothèque des ducs de Bourgogne, n° 9080. Marchal, t. III, p. 325. Ce volume contient :

Les portraits des cinq premiers grands maîtres de l'ordre, avec les armoiries des dignitaires.

Sceau et contre-sceau de Henri II. Petites planches gravées sur bois, tirées sur une feuille in-4. Hautin, fol° 241.

Sceau de Henri II et contre-sceau. Partie d'une pl. in-fol. en haut. Trésor de numismatique et de glyptique, Sceaux des rois et reines de France, pl. 16, n° 1.

Recueil de titres relatifs à la maison royale, François Ier et Henri II, du xvie siècle. Manuscrits sur vélin, in-fol. cartonné, deux volumes. Bibliothèque impériale, manuscrits, fonds de Gaignières, n° 913.[1,2]. Ces volumes contiennent :

Quelques sceaux originaux en cire.

La conservation des sceaux est médiocre.

1559.
Juillet 10.

Vingt-neuf médailles de Henri II. Quatre planches et partie d'une, petit in-fol. en haut. Mézerai, Histoire de France, t. II, pages 722-24-26-28-30, dans le texte.

Deux médailles de Catherine de Médicis, relatives à la mort de Henri II. Petites planches. Van Loon, t. 1, p. 34, dans le texte.

Trois médailles de Henri II. Partie d'une pl. in-fol. en haut. Trésor de numismatique et de glyptique. Médailles françaises, 1re partie, pl. 11, nos 1, 2, 5.

Quatre médailles du même. Partie d'une pl. in-fol. en haut. Idem, pl. 13, nos 1, 4, 5, 7.

Médaille de Henri II et du dauphin, depuis François II, Rev., Charles-Quint et son fils, depuis Philippe II. Partie d'une pl. in-fol. en haut. Idem, pl. 14, n° 1.

Médaille portant avec la tête d'Henri II, celles de Charles-Quint, Jules César et Ferdinand, frère de Charles-Quint, sans revers. Partie d'une pl. in-fol. en haut. Idem, pl. 14, n° 2 (dans le texte n° 3).

Médaillon de Henri II, sans revers. Partie d'une pl. in-fol. en haut. Idem, pl. 14, n° 4

Médaille du même. Partie d'une pl. in-fol. en haut. Idem, pl. 15, n° 1.

Médaille de Henri II, Rev. Antoine de Bourbon, roi de Navarre. Partie d'une pl. in-fol. en haut. Idem, pl. 15, n° 2.

HENRI II. 417

Médaille de Catherine de Médicis, Rev. Une lance brisée, allusion à la mort de Henri II. Partie d'une pl. in-fol. en haut. Idem, pl. 15, n° 4.

1559.
Juillet 10.

Médaille d'Henri II et Catherine de Médicis, Rev. Une lance brisée, allusion à la mort d'Henri II. Partie d'une pl. in-fol. en haut. Idem, pl. 15, n° 6.

Grande médaille d'Henri II, Rev. Catherine de Médicis, têtes vues de trois quarts, diamètre 156 millim. Pl. in-fol. en haut. Idem, pl. 16.

Vingt-trois monnaies de Henri II, de 1549 à 1552 ou sans date. Petites pl. grav. sur bois, tirées sur cinq feuilles in-4. Hautin, fol. 243, 245, 247, 249, 251.

C'est à dater du règne de Henri II que s'introduisit l'usage de porter sur les monnaies la date de l'année de leur fabrication.
Cependant, antérieurement, il y avait déjà eu quelques exemples de cet usage.

Monnaie du même. Petite pl. grav. sur bois. Ordonnance, etc. Anvers, 1633, feuillet D, 6.

Deux monnaies du même. Petites pl. grav. sur bois. Idem, feuillet D, 6.

Monnaie du même. Petite pl. grav. sur bois. Idem, feuillet D, 7.

Deux monnaies du même. Petites pl. grav. sur bois. Idem, feuillet D, 8.

Deux monnaies du même. Petites pl. grav. sur bois. Idem, feuillet K, 1.

1559.
Juillet 10.

Deux monnaies du même. Petites pl. grav. sur bois. Idem, feuillet K, 1.

Monnaie du même. Petite pl. grav. sur bois. Idem, feuillet Q, 2.

Monnaie du même. Petite pl. grav. sur bois. Idem, feuillet Q, 6.

Monnaie du même. Partie d'une pl. in-fol. en haut. Du Cange, Glossarium, 1678, t. II, 2, p. 629-630, dans le texte. = Idem, 1733, t. IV, p. 932, n° 3.

Monnaie du même. Rev. GALLIA. Partie d'une pl. in-fol. en haut. Du Cange, Glossarium, 1678, t. II, 2, p. 629, 630, dans le texte. = Idem, 1733, t. IV, p. 932, n° 6.

Monnaie du même. Partie d'une pl. in-fol. en haut. Du Cange, Glossarium, 1733, t. IV, p. 932, n° 5.

Monnaie du même. Partie d'une pl. in-fol. en haut. Idem, t. IV, 965, n° 8.

Monnaie du même. Rev. GALLIA. Partie d'une pl. in-4 en haut. Du Cange, Glossarium, 1840, t. IV, pl. 15. n° 14.

Monnaie du même. Partie d'une pl. in-4 en haut. Idem, t. IV, pl. 15, n° 15.

Dix-sept monnaies de Henri II, dont quelques-unes ont des millésimes d'années de son règne. Pl. et partie d'une autre in-4 en haut. Le Blanc, pl. 332 *a* et 332 *b*, partie, à la p. 332.

Quatre monnaies de Henri II. Dessin, feuille in-fol., supplément à Le Blanc. Manuscrit de la bibliothèque de l'Arsenal, f. 29.

1559.
Juillet 10.

Deux monnaies du même. Pl. in-8 en haut., lith. De Bastard, Recherches sur Randan, pl. 18, à la p. 189.

Deux monnaies du même, sans année. Partie d'une pl. in-fol. en haut. Trésor de numismatique et de glyptique. Histoire par les monuments de l'art monétaire chez les modernes, pl. 8, nos 1, 15.

Monnaie du même. Partie d'une pl. in-fol. en haut. Idem, pl. 7, n° 13.

Monnaie de Henri II. 1563. Partie d'une pl. in-fol. en haut. Idem, pl. 8, n° 12.

> Cette monnaie porte l'année 1563, sans doute par erreur du graveur du coin. Je la place à 1559.
> Le texte porte, par erreur, 1561.

Monnaie du même, sans date. Partie d'une pl. in-fol. en haut Idem, pl. 9, n° 2.

Monnaie du même. Partie d'une pl. in-fol. en haut. Idem, pl. 9, n° 4.

Monnaie d'Henri II, piefort. Partie d'une pl. in-4 en haut. Conbrouse, t. III, pl. 79.

Six monnaies d'Henri II, de diverses années. Pl. in-4 en haut. Idem, t. IV, pl. 199.

Dix monnaies de Henri II, sans date ou avec la date de

1559.
Juillet 10.

1559. Partie de trois pl. in-8 en haut. Berry, Études, etc., pl. 54, n^{os} 5, 6, 8, 9, 10, pl. 55, n^{os} 7, 10, 12, n° 56, n^{os} 1, 2, t. II, p. 402 à 414.

Deux jetoirs divers du règne de Henri II. Partie d'une pl. lith. in-8 en haut. De Fontenay, Fragments d'histoire métallique, pl. 21 (texte 12), n^{os} 19, 20, pages 230-31.

FIN DU TOME HUITIÈME.

TABLE DES MATIÈRES

CONTENUES

DANS LE TOME HUITIÈME.

TROISIÈME RACE. (Suite.)

François Ier le père des lettres...................... Page 1
Henri II... 255

FIN DE LA TABLE DU TOME HUITIÈME

PARIS. — IMPRIMERIE DE CH. LAHURE ET C^{ie}
Rue de Fleurus, 9

www.ingramcontent.com/pod-product-compliance
Lightning Source LLC
Chambersburg PA
CBHW051349220526
45469CB00001B/178